THÉOPHILE GAUTIER

SOUVENIRS

DE THÉATRE

D'ART ET DE CRITIQUE

PARIS
BIBLIOTHÈQUE-CHARPENTIER
EUGÈNE FASQUELLE, ÉDITEUR
11, RUE DE GRENELLE, 11

1903

SOUVENIRS
DE THÉATRE
D'ART ET DE CRITIQUE

EUGÈNE FASQUELLE, ÉDITEUR, 11, RUE DE GRENELLE

ŒUVRES COMPLÈTES DE THÉOPHILE GAUTIER
Publiées dans la BIBLIOTHÈQUE-CHARPENTIER
à 3 fr. 50 le volume

POÉSIES COMPLÈTES (1830-1872).........................	2 vol.
EMAUX ET CAMÉES. Edition définitive, ornée d'une eau-forte, par J. Jacquemart................	1 vol.
MADEMOISELLE DE MAUPIN........................	1 vol.
LE CAPITAINE FRACASSE.........................	2 vol.
LE ROMAN DE LA MOMIE.........................	1 vol.
SPIRITE (*Nouvelle Fantastique*).................	1 vol.
VOYAGE EN RUSSIE............................	1 vol.
VOYAGE EN ESPAGNE (Tra los montes)...........	1 vol.
VOYAGE EN ITALIE............................	1 vol.
ROMANS ET CONTES (Avatar. — Jettatura, etc.).....	1 vol.
NOUVELLES (La Morte amoureuse. — Fortunio, etc.)..	1 vol.
TABLEAUX DE SIÈGE. Paris, 1870-1871...........	1 vol.
THÉÂTRE (Mystère, Comédies et Ballets)...........	1 vol.
LES JEUNE-FRANCE. *Romans goguenards*, suivis de CONTES HUMORISTIQUES........................	1 vol.
CONSTANTINOPLE.............................	1 vol.
LES GROTESQUES.............................	1 vol.
LOIN DE PARIS...............................	1 vol.
PORTRAITS ET SOUVENIRS LITTÉRAIRES............	1 vol.
HISTOIRE DU ROMANTISME, suivie de *Notices romantiques* et d'une étude sur les *Progrès de la Poésie française* (1830-1868). 2ᵉ édition...........	1 vol.
PORTRAITS CONTEMPORAINS (Littérateurs. — Peintres. — Sculpteurs. — Artistes dramatiques), avec un Portrait de Théophile Gautier, d'après une gravure à l'eau-forte, par lui-même, vers 1833. 3ᵉ édition......	1 vol.
L'ORIENT...................................	2 vol.
FUSAINS ET EAUX-FORTES.......................	1 vol.
TABLEAUX A LA PLUME........................	1 vol.
LES VACANCES DU LUNDI.......................	1 vol.
LE GUIDE DE L'AMATEUR AU MUSÉE DU LOUVRE......	1 vol.
SOUVENIRS DE THÉÂTRE, D'ART ET DE CRITIQUE.....	1 vol.
CAPRICES ET ZIGZAGS........................	1 vol.
UN TRIO DE ROMANS (Les Roués innocents. — Militona. — Jean et Jeannette)........................	1 vol.
PARTIE CARRÉE..............................	1 vol.
LA NATURE CHEZ ELLE. — Ménagerie intime.......	1 vol.
ENTRETIENS, SOUVENIRS ET CORRESPONDANCE, recueillis par E. Bergerat.............................	1 vol.

THÉOPHILE GAUTIER

SOUVENIRS

DE THÉATRE

D'ART ET DE CRITIQUE

PARIS
BIBLIOTHÈQUE-CHARPENTIER
EUGÈNE FASQUELLE, ÉDITEUR
11, RUE DE GRENELLE, 11

1904

SOUVENIRS
DE THÉATRE
D'ART ET DE CRITIQUE

STATISTIQUE INDUSTRIELLE
DU DÉPARTEMENT DE L'AIN

Ce département comprend les pays de Bresse, Bugey, Valromey, Gex et la principauté de Dombes. Au temps des Romains, ces différentes provinces faisaient partie de la première Lyonnaise; plus tard elles furent enclavées dans le royaume de Bourgogne. Sa superficie est de cinq cent quatre-vingt-quatre mille huit cent vingt-deux arpents métriques; sa population est de trois cent quarante-six mille vingt-six âmes. Le Jura lui sert de borne à l'endroit du nord; à l'est, la Suisse et la Savoie dressent leurs pics neigeux et leurs glaciers éternels. Le Rhône, sorti tout grondant du lac de Genève, court au sud, le baigne par un côté et le sépare de l'Isère. Il s'épaule à l'ouest sur les départements du Rhône et de Saône-et-Loire. Il touche par trois faces à la France et par une à l'étranger; il n'a qu'à tendre la main par-

dessus la frontière pour prendre et donner. Un grand nombre de routes, tant royales que départementales, le sillonnent en tous sens et se croisent à l'infini, comme les veines et les vaisseaux capillaires dans le corps humain, qui servent à faire circuler le sang, et à porter la vie jusqu'aux extrémités les plus éloignées du cœur. Parmi ces routes, il y en a six de royales, dont une de première classe, qui va de Paris à Genève, de l'endroit où les habitants s'appellent *Monsieur* à celui où ils s'appellent *Citoyen;* les seize autres sont départementales et fort utiles encore, quoique d'une moindre importance. Une autre route qui n'est pas pavée et n'exige aucune réparation, une route qui n'est ni royale ni départementale, une route qui marche toute seule, c'est l'Ain qui traverse le département auquel il donne son nom du nord au sud depuis le Jura jusqu'au Rhône, prenant en chemin tout ce qu'il y a de bon et de vendable : et les belles pierres de Villebois, et les grands chênes et les grands sapins pour les remettre au Rhône qui les prend à son tour et les porte à Lyon la belle ville, et de là dans tout le midi de la France.

Ces routes sont d'un intérêt plus haut encore qu'on ne le pense ; elles unissent le nord et le midi, Strasbourg l'Allemande, et Marseille la Grecque ; l'est à l'ouest, Bordeaux la ville aux bons vins et Genève l'horlogère ; Lyon est là, à vingt enjambées de poste, prête à mettre en œuvre tout ce qu'on lui enverra ; Genève à trente pas.

C'est par ces routes que s'acheminent vers la Savoie les bestiaux qu'elle nous demande ; c'est par là que l'on porte à la Suisse et le vin et le grain qui lui manquent, c'est par là que passe le beau blé doré que la chaude Afrique envoie à Marseille sur ses tartanes et ses brigantines, et que Marseille

envoie à la froide Helvétie, cette grosse fille aux yeux bleus et joues rouges, grande mangeuse qui n'en a jamais assez.

Nous ne comptons pas, et cependant c'est un revenu très réel pour le pays, une rente qui est exactement payée à ses échéances : le passage périodique des Anglais, Français et autres touristes, soit malades, soit bien portants, artistes ou bourgeois, petites miss vaporeuses ou joyeuses créatures qui s'en vont en Suisse remplir leur album et vider leur bourse. Tous ces admirateurs de la nature qui vont mettre leur carte au mont Blanc et se font inscrire à la Yung-Frau, tous ces amateurs du pastoral qui boivent du lait et se pâment au ranz des vaches, laissent après eux une longue traînée d'or et d'argent.

Bien que cet état de choses soit déjà très confortable, cependant d'importantes améliorations ont eu lieu ; d'autres sont projetées, d'autres acceptées. Le halage de la Saône a été rendu plus facile par la construction de deux ponts, l'un sur le bief de Fromans, l'autre sur le bief de Genay ; les travaux du port Saint-Laurent sont en pleine activité ; on va jeter un pont au passage de la Veyle ; celui de Chaley en fil de fer suspendu est achevé ; celui de Pont-d'Ain, également suspendu, se fait admirer pour sa hardiesse et sa légèreté. On a commencé un chenal à travers la perte du Rhône pour le flottage des bois ; l'on parle d'ouvrir un canal qui irait du lac de Nantua à la Saône près de Lyon ; on parle aussi d'un chemin de fer traversant la Dombe entre Lyon et Bourg, et passant par Servaz, Marlieux, Villars, Sathonay, etc.

On voit que le département de l'Ain n'est pas en arrière, et que toutes les idées progressives et civili-

santes y débouchent des quatre points du vent par toutes ses routes. Le chemin de fer est aux routes anciennes ce que la poudre est au bélier, l'imprimerie à l'écriture, la vapeur à la voile, c'est-à-dire une de ces choses qui changent la face du monde, comme la poudre et l'imprimerie l'ont fait au temps de leur invention, et les améliorations qui doivent en résulter sont incalculables. Le chemin de fer supprime les chevaux, il est vrai, mais il fait naître les forges et fait creuser les mines de charbon; mais il diminue les frais de transport et fait une précieuse économie de temps, cet autre capital dont la perte est irréparable; mais il rend voisines et comme porte à porte des villes qui semblaient ne se devoir jamais dire un mot de politesse et faire ensemble le moindre échange : il est donc à souhaiter que le chemin de fer projeté s'établisse et que tous les autres départements suivent en cela l'exemple du département de l'Ain.

Après avoir fait comme les dessinateurs qui commencent par indiquer les muscles et les os des figures qu'ils veulent représenter, il serait bon de recouvrir de chair cette étude mythologique et de mettre une peau sur ces veines et sur ces artères. Après avoir parlé des routes, je dois parler des pays qu'elles sillonnent et qu'elles alimentent.

Au nord-ouest, dans l'arrondissement de Bourg, s'étendent à perte de vue d'immenses prairies que la Saône côtoie tantôt en bonne tantôt en méchante voisine. En débordant, elle inonde et fait pourrir les foins. Pour la mettre à la raison, on avait conçu divers projets restés sans exécution, en sorte qu'elle continue à faire la mauvaise et à détruire ce qu'elle avait fait pousser. Sur ses bords, les villages, les hameaux, les bourgs se pressent les uns sur les

autres, gais, riches et peuplés. Tout ce pays est bossué, mammelonné, plein d'accidents de terrain et ombragé par de grandes forêts de chênes verts, noueux, vivaces, incorruptibles, capables de résister aux soleils et aux pluies de tous les mondes et qui sont d'une grande ressource pour notre belle marine française.

J'ai dit tout à l'heure que le pays était plein de montagnes; n'allez pas croire qu'elles soient aussi hautes que l'Hymalaya ou le pic de Ténériffe; ce sont de bonnes bourgeoises de montagnes; et l'on n'a pas besoin d'être un autre Jacques Balmat pour les gravir; en une heure on leur a mis le pied sur la tête. Leur direction est du nord au midi. Les montagnes, dit-on, sont les mamelles du globe; en tous cas, celles-ci sont mauvaises nourrices et n'ont guère de lait, car il n'y a que deux sources un peu considérables dans tout le canton : celle de l'ancienne Chartreuse de Sélignat et celle de la commune de Corveissiat. Aussi les habitants de la plaine de Suran souffrent-ils beaucoup du manque de fontaines, et par les temps de sécheresse n'ont-ils pas d'autre ressource pour eux et leurs bestiaux que l'eau stagnante et échauffée qui s'amasse aux digues des moulins. Pour les puits, il n'y faut pas songer; à peine a-t-on égratigné la terre que l'on se heurte au roc vif. Peut-être le sondage d'après le procédé artésien serait-il suivi de succès et rencontrerait-on une nappe d'eau intérieure; mais c'est une expérience coûteuse et au moins incertaine.

Au nord-est, c'est-à-dire du côté de Nantua, le sol continue à être montueux; mais les montagnes ont pour chevelure des forêts de sapin au lieu de forêts de chênes. Celle qui va voir les nuages de plus près se nomme la montagne de Chalame et se dresse

entre les communes de Giron, Champ-Fromier et Montage. C'est dans cet arrondissement que se trouvent les quatre lacs qui font une espèce de petite Suisse de cette partie du département; les quatre grands lacs de Nantua, de Silan, de Meyriat et de Génin dont les eaux bleues et poissonneuses occupent ensemble une superficie de cinq mille huit cent cinquante-neuf hectares. Rien n'y manque, ni les convulsions du sol, ni les anfractuosités des vallées, ni les chalets aux toits de planches, ni les moutons, ni les chèvres surtout, ni les majestueuses solitudes; l'Ain qui roule et gronde, profondément encaissé entre des rochers, complète le tableau. Mais les yeux sont plus satisfaits que l'estomac dans ce bienheureux pays. Le sillon ne nourrit pas le laboureur, et le peu de grain qu'on y récolte est du seigle de très médiocre qualité.

Au sud-est, dans l'arrondissement de Belley, qu'enferment par trois côtés les eaux du Rhône et de l'Ain, l'aspect du pays est beaucoup moins sauvage; le Valromey, les environs de Belley et le bas Bugey offrent des parties agréables et fertiles, le sol est bien cultivé, et rend ce qu'on lui donne avec usure; les grains, les fruits et les légumes s'accommodent également de la qualité du terroir; on y recueille du vin, du chanvre et des noix; on y trouve même des truffes noires qui, sans être aussi estimées que celles du Périgord et de Bologne, ne sont pas indignes du palais le plus gourmet. Aux environs de Belley, beaucoup de vignes sont plantées en hautains, à la manière italienne; les intervalles semés de blé, de menus grains ou de fourrages artificiels, offrent un charmant contraste de couleur et de floraison, et par leurs bigarrures font l'effet d'une grande robe de zèbre; dans les rochers, ou trouve beaucoup de

stalactites qui, étant sciées, servent à faire des murs et principalement des cheminées.

Le côté de sud-ouest, à l'endroit de Trévoux, présente une physionomie tout à fait différente. On se croirait, si le ciel était plus bleu et plus ardent, transporté en Italie au plein cœur des marais Pontins; les parties riveraines de la Saône ont cependant l'aspect un peu moins désolé que l'intérieur. Là, point de montagne, point de colline qui réunisse et dirige les eaux pluviales; de grandes plaines caillouteuses et décharnées jusqu'aux os, des flaques d'eau et des étangs de tous côtés, quelques rares taillis poudreux et hérissés, des habitations éparpillées dans des pays perdus, de misérables fiévreux, au teint hâve et plombé, aux yeux ternes et morts. Le peu de sources qui traversent cette malheureuse contrée coulent en sens inverse de la rivière où ils se vont rendre; quant aux eaux de la pluie, le sol les retient aussi exactement que ferait une citerne. Elles ne peuvent ni être absorbées, ni s'écouler par l'inclinaison. Sous une couche très mince de terre végétale se trouve un lit d'argile compacte que ne peut mordre la bêche, ni entamer la charrue, impénétrable à l'eau et aux racines des arbres Ne pouvant s'écouler, ces eaux s'amassent, croupissent et, se résolvant par l'évaporation, remplissent l'atmosphère de miasmes pestilentiels. On a fait ce qu'on a pu pour atténuer l'insalubrité du climat. On a dirigé, contenu et ramassé les eaux dans différents réservoirs; les princes de Savoie avaient même pris sous leur protection spéciale et encouragé de tout leur pouvoir ces entreprises de desséchement et de culture. Mais les travaux et les dépenses seraient trop considérables pour cultiver le terrain que couvre ces étangs, si on parvenait à les dessécher;

il faudrait au moins une colonie de trente mille cultivateurs, la construction de douze cents fermes et dix-huit mille têtes de bétail, car le pays dévore ses habitants et serait bientôt désert si on l'abandonnait à ses propres ressources.

Maintenant que nous avons donné à peu près la physionomie générale et particulière du territoire du département, que nous avons décrit ses routes et ses rivières, ses bois et ses étangs, ses montagnes et ses plaines, nous allons dire quelles sont les villes qui en hérissent la surface et le rang industriel qu'elles occupent parmi les villes de France. La première que je dois nommer est Bourg, chef-lieu de préfecture ; elle est à cent quinze lieues de Paris ; six grandes routes viennent y aboutir ; la rivière de Reyssousse, dont l'eau est excellente pour les tanneries, la traverse du sud-est au nord-ouest ; d'un côté, l'horizon est fermé par une ceinture de forêts ; de l'autre, la vue s'étend sur une plaine variée par toutes sortes de cultures. Cependant, malgré cette apparence fertile, les prés sont humides et froids, les arbres souvent rongés par la mousse. Bourg n'est pas très peuplé ; il n'y a guère que neuf mille âmes ; les loyers y sont chers à cause de la rareté des matériaux qui est telle que la plupart des maisons sont construites en bois, et l'on y vit assez mal avec beaucoup d'argent. L'aspect de la ville est, du reste, passablement triste ; les rues sont en général étroites, tortueuses et sombres ; et Bourg, par sa situation, n'est ni manufacturier, ni commerçant. Chacun vit du revenu de ses terres ; aussi la gêne est-elle générale quand les récoltes sont mauvaises, et les capitaux manquent pour les spéculations et les entreprises. Le commerce et l'industrie se bornent à quelques fabriques de toiles peintes et de

draps; on y file aussi du coton, on y fait des peignes en corne; mais ce qu'il y a de plus important, ce sont les tanneries et les corroieries. L'air y est assez salubre, surtout depuis que l'on a desséché et transformé en courtils les fossés fangeux et bourbeux qui environnaient la ville; l'on n'y est pas sujet aux fièvres qui désolent la partie sud-ouest du département. C'est près de Bourg que s'élève la délicieuse église gothique de Notre-Dame-de-Brou. Il est impossible de rien voir de plus fantasque et de plus merveilleux que les arabesques et les ornements de sa façade à triple fronton; c'est de la dentelle de pierre, du granit tissu et filé, un miracle perpétuel d'audace et de patience; le goût de la Renaissance s'y fait déjà sentir et marie gracieusement ses belles fleurs classiques aux colonnettes et aux ogives; les vitraux brillent de tout l'éclat des vitraux gothiques, et se font remarquer par une perfection de dessin qui leur est inconnue. On a mis vingt-cinq ans à bâtir cette église, et l'argent qu'on y a dépensé est incalculable; avec le même temps et le double d'argent, on ne pourrait aujourd'hui rien édifier d'approchant; le monde a désappris le secret de ces prodiges et, avec les grandes idées, les grandes choses s'en sont allées; l'architecture n'est plus maintenant que le nom d'un art qui a été et ne sera plus; de tous les arts, c'est assurément celui qui a le moins d'avenir.

Pont-de-Veyle, chef-lieu de canton, a changé son nom de Bourg-de-Veyle en celui de Pont-de-Veyle, depuis que son pont est bâti; cette ville n'offre rien de bien remarquable.

Pont-d'Ain, où les princesses de Savoie venaient faire leurs couches à cause de la salubrité de l'air, n'est plus qu'une ville assez malsaine; les étangs de

la Dombe se sont agrandis avec le temps, et l'air est devenu pestilentiel ; pendant l'été, il y règne une *malaria* comme à Rome, et les fièvres y sont fréquentes. Le château seul échappe par son élévation à cette maligne influence. Quant au vieux pont qui a dû donner le nom à la ville, il est apparemment tombé dans l'eau, car on ne le voit point. Le brave général Joubert est né à Pont-de-Vaux qui lui a érigé tout récemment une statue sur une de ses places.

Belley n'a de remarquable que son évêché. Nantua est une petite Genève ; elle a à ses pieds un Léman en raccourci dont les truites sont célèbres. Trévoux est plus connu par le monde et a plus fait parler de lui, en raison du *Journal de Trévoux* que l'on y a longtemps imprimé. Cette ville s'appelle en latin *Trivortium*, comme qui dirait trois voies, parce qu'une voie romaine se partageait en trois branches à cet endroit.

Quant à Ferney, son nom lié intimement à celui de Voltaire qui en était en quelque sorte le roi et voulait l'ériger en ville, est à tout jamais célèbre.

Pour Gex, je ne sais rien sur son compte, sinon que c'est la ville aux fromages.

Le département de l'Ain, avec de grandes ressources et de grandes facilités pour le commerce, comme le voisinage du Rhône et de la Saône, traversé d'un bout à l'autre par une rivière navigable, à deux pas de Genève, n'ayant qu'à allonger le bras pour atteindre à Lyon, ne tient pas la place industrielle qu'il semblerait devoir occuper ; le caractère indolent, froid et généralement peu hasardeux des habitants, la médiocrité et l'éparpillement des fortunes sont un obstacle presque invincible à un plus large développement ; et puis, la proximité de Lyon

et de Genève qui, au premier coup d'œil, semble favoriser ses relations commerciales, l'empêche peut-être d'avoir une industrie à lui, comme un grand arbre qui empêche de croître les arbrisseaux placés dans son ombre. Mais s'il prend à ces deux grandes villes les objets de nécessité ou de luxe qu'il ne peut fabriquer chez lui, il les trouve toujours prêtes à recevoir ses produits agricoles et à vider leurs bourses de soie dans son tablier de peau, qu'il tanne et prépare lui-même pour le coup, car la mégisserie est une des plus importantes branches de son industrie, et le *blanc* de Bourg passe pour le plus beau de France. L'abondance des bestiaux, l'excellence des pâturages, la qualité particulière des eaux de la Reyssousse et de la Dorp offrent toutes les facilités désirables pour la fabrication ; et, outre l'exportation, l'habitude où sont les gens au pays de Bresse de porter toujours devant eux un tablier de cuir, dont ils sont aussi inséparables que l'Espagnol de sa cape et l'Écossais de son plaid, assure à l'intérieur une consommation étendue et régulière. On y importe aussi, pour les façonner, de gros cuirs de Sens.

Quoique la toile dite de Saint-Rambert soit la seule exportée, on fabrique, dans le département, beaucoup de toile de chanvre ; plus de trois mille métiers sont occupés à la tisser. On rencontre partout des tisserands qui travaillent tout l'hiver et les jours où il pleut, ou quand ils manquent d'ouvrage à la campagne, ce qui fait que peu de gens achètent ou vendent de la toile. Chacun se fabrique ce qui lui est nécessaire. Cependant, la consommation qu'il en fait est si forte qu'ordinairement les fermiers assurent à leurs servantes et valets de vingt à vingt-quatre mètres de toile par année, ce qui est énorme.

On évalue à trois millions cinq cent quatre-vingt-quatre mille trois cent quatre-vingt-quatorze mètres, ce qui se fabrique d'un an à l'autre ; trois millions (de) mètres sont consommés dans le département. Cependant, malgré cette grande quantité de toile fabriquée, il y a peu de blanchisseries, et personne n'a eu l'idée, quoique l'on ait pour cela toutes les commodités imaginables, d'établir une manufacture de toile à voile ; ce serait une spéculation à réussir immanquablement ; rien au monde ne serait plus facile que d'en expédier les produits à Toulon par l'entremise du Rhône.

Il y a déjà longtemps que l'on file le coton à Nantua ; dans le principe, on le filait au rouet ; plus de quinze cents personnes vécurent de cette industrie jusqu'en 1764, époque où un ouvrier de Lyon vint y établir des métiers, et les nankins de Nantua devinrent assez beaux pour soutenir la concurrence avec ceux de Rouen. Pour la laine, elle est entièrement consommée dans le pays à faire des matelas, en chapellerie et pour la fabrication des bas et des couvertures. A Nantua, vous trouvez quelques manufactures où l'on fabrique des tiretaines grossières, de grosses serges tissues et des tapisseries, façon de Bergame, dont les gens de la campagne garnissent leurs lits et font des linteaux à leurs cheminées. Nantua, du reste, n'est pas le seul endroit où l'on fabrique ; dans plusieurs pays de la Bresse, on tisse l'étoffe dont on a besoin, surtout pendant les longues veillées d'hiver ; et, dans la vallée de Suran, chaque ménage, à la façon des temps anciens, fait faire patriarcalement, de la propre laine de son troupeau, la quantité nécessaire à son habillement. Plus de mille pièces sont fabriquées de la sorte.

Après ces industries humbles et populaires, je ne sais trop quelle transition employer pour vous dire qu'à Bourg on affine l'or et l'argent de première main-d'œuvre, qu'on y tire l'or avec une si grande perfection qu'il y a des traits plus minces qu'un cheveu scié en trois dans sa longueur, plus frêles qu'un fil d'araignée, plus flottants et plus souples que les écheveaux qui s'échappent de la quenouille de la bonne Vierge par les temps de ciel bleu et de soleil poudroyant ; que Trévoux est la seule ville de France et même d'Europe, à ce qu'on prétend, où se fait le trait d'argent; renvoyées à Lyon et à Paris ces pelottes d'argent et d'or se contournent en graines d'épinards aux épaules des états-majors, reluisent aux dos des prêtres et se mêlent avec la soie dans la trame de ces riches brocards qui font l'admiration du monde, et dont Lyon seule a le secret entre toutes nos villes.

Élégantes petites-maîtresses, reines des bals et des soirées, hamadryades du bois de Boulogne, vous qui faites venir à si grands frais d'Italie le chapeau de paille qui doit mettre à couvert des baisers trop vifs de soleil de juin votre jolie figure, au coloris rose et blanc, vous ne savez pas qu'à Lagnieu on fait des chapeaux tout pareils à ceux qu'on va vous chercher par delà les monts ; la paille en est aussi blonde, la tresse aussi fine et serrée que si elle eût été faite par quelques *contadine* à l'ombre des murs de Florence. C'est à M. Dupré qu'on doit cela ; le gouvernement l'a récompensé par une mention honorable et une médaille d'argent, et vous devriez bien, mes belles dames, lui donner aussi une récompense comme doit faire une bonne Française à ceux qui ont bien mérité de la toilette, je veux dire votre pratique, et vous le ferez, n'est-ce pas ?

Devéria, vous qui êtes le Gravelot et l'Éisen de ce temps, qui avez tant fait pour nos livres et nos albums! Camille Roqueplan, vous qui pouvez peut-être nous consoler de la mort de Bonnington, mort trop jeune! Vous, Charlet, vieux troupier qui avez à vous seul plus d'esprit que deux cents générations de vaudevillistes, ne demandez pas à Munich, à la patrie d'Aloys Senefelder, la pierre qui doit multiplier vos gracieuses inspirations; Belley vous fournira des pierres lithographiques d'un grain aussi doux et aussi onctueux aussi fidèles à prendre et à rendre que toutes celles qu'on tire de l'étranger. Vous en trouverez à Paris tout autant que vous en aurez besoin, et cela, rue du Paon-Saint-André, n° 1.

Avant de terminer, il n'est pas hors de propos de descendre des généralités aux spécialités, et de citer expressément les noms d'hommes et de lieux les plus remarquables sous le rapport industriel. A Meilhonas, il y a une belle manufacture de faïences dont les produits ont valu, à M. de Meilhonas, son propriétaire, une mention honorable en 1823. A Montluel et Ambérieux, MM. Aynard frères dirigent une manufacture de draps spécialement destinés à l'habillement des troupes. A Ameysieux, se trouve une filature de soie, laine et cachemire, dirigée par M. le baron de Rostaing. MM. Doramaz d'Ojast et Flamand, Lardin frères, exploitent la même branche d'industrie et emploient environ cinq cents ouvriers chacun; le dernier a obtenu une médaille d'argent en 1827. Tenay se distingue par une manufacture de duvet de cachemire, appartenant à MM. Doblet et Ronchaud, mentionnés honorablement en 1823, en 1827, et gratifiés de la médaille d'argent. A Naz, près de Gex, MM. Girod, Montanier et de Jotemps

élèvent de magnifiques mérinos dont l'amélioration toujours croissante leur a mérité, en 1823 et 1827, une médaille d'or.

Maintenant, si je vous dis que l'on fait, dans les montagnes du Bugey, beaucoup de petits ouvrages en os, en ivoire ou corne dont le produit est double de la dépense ; que la Balme possède une verrerie importante ; Meyriat, des fabriques de produits chimiques ; Divonne, trois papeteries considérables ; qu'on a découvert, en 1795, dans la commune de Surjoux, une mine d'asphalte très productive dont on tire une huile minérale qui brûle dans les lampes, rend imperméables les cuirs qui en ont été frottés, et remplace le vieux oint dans les machines à grand frottement avec un avantage de cinquante pour cent ; qu'il y a des bancs de marne et des tourbières assez mal exploitées ; qu'on rencontre quelques filons de fer et de cuivre, des couches d'une certaine argile dont M. Racle, ingénieur, est parvenu, en 1780, à faire une espèce de stuc ou de marbre d'une solidité et d'un brillant singuliers ; je crois que je me serai acquitté de ma tâche avec conscience ; je n'aurai plus grand'chose à vous conter, sinon que les grosses carpes de la Veyle font des matelotes délirantes, et que la chair fine et ferme des truites de la Versoix est on ne peut plus estimée des connaisseurs.

Vous savez tout aussi bien que moi que Lalande, l'athée, qui ne manquait pas une messe, le grand mathématicien qui avalait des araignées avec autant de plaisir que vous et moi un bonbon de Marquis ou de Berthellémot ; que Michaud qui a fait *le Printemps d'un proscrit* et les *Lettres sur l'Orient ;* que Bichat qui est mort si jeune, et qu'on croirait un vieillard à voir tout ce qu'il a écrit ; que Brillat-

Savarin, l'auteur de la *Physiologie du Goût*, sont les fils du département de l'Ain, et lui font tenir, entre tous les autres, une assez honorable place intellectuelle. Quant à sa place industrielle, nous devons avouer qu'elle pourrait être plus haute. Le département de l'Ain, malgré beaucoup de ressources, est plutôt agricole que commerçant, producteur que manufacturier; mais il pourrait aisément mettre en œuvre ce qu'il produit et donner plus qu'il ne reçoit; avec le développement progressif de l'industrie, il n'y a aucun doute que cela sera ainsi, et ce jour n'est pas loin.

(*La France industrielle*, n° 2, mai 1834.)

HISTOIRE DE LA MARINE

Par Eugène Sue

I

Un pauvre critique terrestre se trouve dans un cruel embarras quand il lui faut s'occuper d'un littérateur aussi exclusivement océanique que M. Eugène Sue. Avant de pouvoir lire ses œuvres couramment, il est obligé d'apprendre par cœur le dictionnaire de marine et de se loger dans la tête le vocabulaire le plus formidable et le plus incongru qui se puisse imaginer.

D'honnêtes écrivains de l'intérieur des terres sont parfaitement incapables de distinguer la proue de la poupe d'un vaisseau. Il en est même qui font avec la plus bourgeoise sécurité naviguer leurs poétiques embarcations la quille tournée du côté du ciel; car on ne sait guère en France de marine que ce que l'on apprend à l'Opéra-Comique et au Vaudeville : cela se borne à babord et à tribord, plus quelques jurons nautiques réservés depuis un temps immémorial à l'oncle marin, brutal et millionnaire. Il n'y a rien d'étonnant à cela; la marine n'a jamais été en France un sujet de préoccupation nationale

comme en Angleterre et en Amérique. Sans doute notre marine est belle et grande, comme tout ce qui appartient à la France, mais la véritable force et la véritable gloire du pays ne sont pas là. Le roman militaire, si de pareilles catégories étaient acceptables dans l'art, serait assurément plus possible en France que le roman maritime.

Pour moi, j'avoue dans toute l'humilité de mon âme, que je suis aussi ignorant à l'endroit des choses aquatiques qu'un rédacteur du *Journal de la Marine*, et que je ne suis pas en état le moins du monde de chicaner M. Eugène Sue sur aucun point de la manœuvre. Je conviens, et je ne pense pas que personne me méprise pour cela, que j'avais vécu jusqu'à présent sans soupçonner ce que pouvait être une itague de palan : je le sais maintenant, et je ne m'en trouve guère mieux.

Si M. Eugène Sue déploie les bonnettes hors de propos, s'il fait prendre un ris intempestivement, s'il placé le tapecu et le foc où ils ne doivent pas être, s'il entortille maladroitement de braves cordages qui sont incapables de réclamer dans les journaux, que puis-je faire à cela? Je n'ai pas la science qu'il faut pour stigmatiser convenablement de semblables énormités ; mais j'aime à croire que M. Eugène Sue a trop de conscience pour tromper d'innocents lecteurs et de plus innocents critiques, dans une matière qu'il traite avec un acharnement spécial ; il faut s'en remettre à son exactitude et à son honnêteté là-dessus, à peu près comme pour ces dissertations d'érudits, hérissées de passages chaldéens, syriaques, hébreux ou chinois qu'on est forcé de croire et de trouver exacts sur parole. Quel est le feuilletoniste qui peut dire s'il y a des contre-sens ou non dans les traductions de M. Stanislas Julien ?

Ce qui est accessible à toute critique c'est le style, le drame, l'intention philosophique, la donnée et le genre des ouvrages de M. Sue.

Je ne crois pas qu'il puisse y avoir une littérature proprement dite maritime; c'est une spécialité beaucoup trop étroite, quoiqu'elle ait au premier aspect, un faux air de largeur et d'immensité. La mer peut fournir quatre à cinq beaux chapitres dans un roman ou quelque belle tirade dans un poème, mais c'est tout. Le cadre des événements est misérablement restreint : c'est l'arrivée et le départ, le combat, la tempête, le naufrage ; vous ne pouvez sortir de là.

Retournez tant que vous voudrez ces trois ou quatre situations, vous n'arriverez à rien qui ne soit prévu.

Un roman résulte plutôt du choc des passions que du choc des éléments. Dans le roman maritime l'élément écrase l'homme. Qu'est-ce que le plus charmant héros du monde, Lovelace ou don Juan lui-même sur un bâtiment doublé et chevillé en cuivre, à mille lieues de la terre, entre la double immensité du ciel et de l'eau ?

L'Elvire de M. de Lamartine aurait mauvaise grâce à poisser ses mains diaphanes au goudron des agrès. La gondole du golfe de Baïa est suffisamment maritime pour une héroïne. Le drame n'est, du reste, praticable qu'avec des passagers. Quel drame voulez-vous qu'on fasse avec des marins, avec un peuple sans femmes ! Quand vous les aurez montrés jurant, sacrant, fumant, chiquant, dans l'ivresse et dans le combat, tout sera dit. Un romancier nautique, avec son apparence vagabonde et la liberté d'aller de Brest à Masulipatnam, ou plus loin, est en effet forcé à une unité de lieu beaucoup plus

rigoureuse que le poète classique le plus strictement cadenassé.

Un vaisseau à cent vingt pieds de long sur trente ou quarante de large et l'écume a beau filer à droite et à gauche, les silhouettes bleues et lointaines des côtes se dessiner en courant sur le bord de l'horizon, l'endroit où se passe la scène n'en est pas moins toujours le même, et la décoration aussi inamovible que le salon nankin des vaudevilles de M. Scribe ; que l'on soit à fond de cale, à la cambuse, à l'entrepont, aux batteries ou sur le tillac, c'est toujours un vaisseau.

Il est vrai que l'auteur peut mettre ses personnages à terre ; mais que voulez-vous que fassent des gens qui débarquent, si ce n'est d'aller au cabaret ou dans quelque endroit équivalent? On ne fait pas connaissance avec le monde en cinq ou six jours et une action n'a pas le temps de se nouer et de se dénouer dans un si court espace. Ou si pour parer à cet inconvénient, l'auteur laisse ses personnages sur le terrain ordinaire de toute action dramatique, ce n'est plus un roman maritime, c'est un roman aussi terrestre que le premier venu. Le pauvre vaisseau qui est là dans le port ne demande qu'à partir, et bondit d'impatience comme un cheval qu'on tient en bride, et, en vérité, c'est péché de faire perdre une si bonne brise à ces braves matelots sous le prétexte que le héros n'a pas encore eu le temps d'attendrir sa divinité et de pousser son aventure à bout. Cette pointe obligée de mât qui perce toujours au-dessus de l'action produit l'effet le plus désagréable et le plus impatientant.

A part ces impossibilités naturelles au genre, je ne pense pas que les habitudes excentriques et particulières d'une profession puissent suffire à défrayer

une branche de romans. Où cela s'arrêterait-il? M Eugène Sue, fait des romans dont les personnages sont nécessairement des marins. Demain, un autre s'arrogera le monopole des romans en diligence; l'intérieur, la rotonde, l'impériale remplaceront la dunette, l'entrepont et le hunier ; à la place du facétieux cambusier racontant l'histoire du voltigeur hollandais ou des trois cochons, vous aurez M. J. Prudhomme ou un commis voyageur parlant de ses bonnes fortunes. Les ports seront des auberges, et au lieu de sombrer on versera. Ce roman est aussi faisable que l'autre. Ni l'art ni le roman ne sont là, mais bien dans le développement des passions éternelles de l'homme.

Quant au mérite de l'idée première, elle n'appartient pas à M. Eugène Sue. Elle revient de droit à M. Fenimore Cooper, quoique Smolett eût déjà tracé dans ses romans des caractères de marins. Le *Pilote* le *Corsaire rouge* sont et demeuront je pense, les chefs-d'œuvre du genre. Cooper l'Américain, né sur un sol vierge et à peine défriché, excelle à peindre la lutte de l'homme avec la nature ; il y a une admirable placidité de lignes dans les horizons de ses tableaux dont le charme est inexprimable et un austère parfum de plantes sauvages s'exhale de tous les feuillets de ses livres. Les plus beaux romans de Cooper sont composés avec des éléments d'une simplicité extrême. C'est habituellement une poursuite à travers une savane ou une forêt vierge. Une intelligence surmontant des obstacles matériels ; la barbarie qui cède avec regret et pied à pied ses larges solitudes à la civilisation. Les personnages n'apparaissent que comme des points blancs ou rouges sur le fond d'outre-mer des lointains, ou sur le vert sombre et dur des ébéniers centenaires. Cependant,

malgré leur petitesse relative, par leur énergie et leur résolution, ils dominent cette gigantesque nature, et c'est là la source de l'intérêt sublime et profond qui s'attache au *Dernier des Mohicans*, à *la Prairie*. L'orgueil humain est intimement flatté de cette victoire et s'en réjouit par esprit de corps. Cette disposition rendait Fenimore Cooper plus propre que tout autre à réussir dans le roman maritime. Son pinceau, sobre de teintes, rend avec une justesse admirable ces effets de ciel et d'eau où quelques petits filaments noirs se dessinant à l'horizon, plus minces et plus frêles que des fils d'araignées, annoncent seuls la présence de l'homme. L'idée qui éclate à chaque page est celle exprimée par le proverbe breton : « Ma barque est si petite et la mer est si grande ! » De là vient tout l'intérêt. Le style effaré et forcené où, si l'on veut, tumultueux et brillanté de M. Eugène Sue, est bien loin d'atteindre à l'émotion que produit cette tranquillité de couleur et cette sévérité de touche presque puritaine.

M. Eugène Sue, comme il le dit lui-même, à tenté de mettre en relief des prototypes dans *Kernok* le pirate, dans *Gitano* le contrebandier, dans *Atar Gull* le négrier, dans la *Salamandre* le marin militaire. Ces romans ne seraient d'après lui que les prolégomènes d'une histoire maritime qui embrasserait toute la marine française depuis le seizième siècle jusqu'au dix-neuvième siècle et leur but serait de familiariser les lecteurs avec ces types principaux avant de les lui montrer agissant au milieu d'événements historiques.

Avec toute la complaisance imaginable et malgré l'amour un peu platonique parfois que M. Eugène Sue professe pour la vérité *vraie*, il est difficile d'ad-

mettre le Gitano comme le type exact du contrebandier réel ; ce marin équestre, avec son petit cheval Ikar, me semble avoir de bien singulières allures. Il sent diablement son Conrad et son Giaour, et j'ai peine à allier son lyrisme effréné à son commerce frauduleux de soieries ; il est vrai que la scène est en Espagne, et, s'il faut en croire nos romanciers, l'Espagne est un pays privilégié du ciel où l'on se poignarde continuellement, et où la plus mince fille amoureuse rendrait des points pour la férocité à la plus sauvage tigresse ; ce brigand très lettré déclame contre la société et fait de supérbes raisonnements. Il a bien quelques légères peccadilles à se reprocher ; mais qu'est-ce que cela ? Une douzaine de meurtres tout au plus ; à peu près autant de sacrilèges ; il a conspiré je ne sais combien de fois. Vous conviendrez que la société se montre bien *insociable* en repoussant un pareil homme de son sein. Notre poétique contrebandier, éperdûment épris d'une jeune religieuse, se laisse maladroitement surprendre et finit par subir le supplice du garrot en place publique. Là-dessus un certain Fasillo qui remplit l'office de Kaled auprès de ce Lara, indigné du supplice de son vertueux maître, jure une haine mortelle à l'espèce humaine, s'en va à Tanger, charge sa tartane de marchandises pestiférées et l'échoue devant Cadix où elle est pillée par la populace. Une affreuse épidémie se déclare, vingt-cinq ou trente mille personnes meurent de la contagion. N'est-ce pas là un récit bien déduit et parfaitement logique ?

Assurément ce n'est pas nous qui inquiéterons un estimable romancier pour quelques douzaines de meurtres et de viols de plus ou de moins. Nous savons la difficulté de tenir éveillé le public d'au-

jourd'hui, ce vieux sultan usé et cacochyme, dont il faut agacer les nerfs détendus et chatouiller la fantaisie dépravée. Nous ne voulons pas réduire un auteur aux pâturages d'épinards et aux moutons poudrés à blanc de l'idylle Pompadour et nous permettrons volontiers à M. Eugène Sue des choses que l'on n'eût certainement pas passées à M. le chevalier de Florian d'innocente mémoire. Cependant il conviendra lui-même qu'il abuse légèrement de la tuerie, et, sans être précisément de l'opinion de Candide, et, sans voir tout en beau, il nous permettra de croire que les hommes, même les plus scélérats, ne sont pas aussi scélérats qu'il nous les représente. Le capitaine Kernok, pour récréer son équipage met le feu à un vaisseau qu'il a capturé et fait griller dedans trois ou quatre douzaines d'Espagnols dûment ficelés et garottés : ceci me paraît exorbitant. Kernok, il est vrai, est pirate, et les pirates se permettent des choses qui ferait saintement horripiler notre conscience bourgeoise. Néanmoins, sans exiger d'eux une innocence de jeune pensionnaire se préparant à sa première communion, j'aime à croire qu'il ne se livrent pas aussi facétieusement à des atrocités gratuites. Je veux bien encore passer à Kernok, attendu que c'est un homme un peu violent et dont l'éducation à été visiblement négligée, sa plaisanterie hasardée des trois douzaines d'Espagnols rôtis tout vifs. Mais que le capitaine Brulart qui a été comte et homme du monde fasse jeter un pauvre diable à la mer sur une cage à poulets avec deux négresses mortes, et commette à tort et à travers une multitude d'assassinats, le tout parce que sa femme l'a trompé, je soutiendrai, dussé-je passer aux yeux de M. Eugène Sue et du monde entier pour l'optimiste de M. Colin d'Harleville,

que c'est une misanthropie au moins exagérée et que si tout homme mystifié se livrait à de pareils massacres, le monde serait dépeuplé depuis bien longtemps.

La vengeance est le mobile de tout les héros de M. Eugène Sue. Le précepte du Christ n'a jamais été très littéralement suivi : *rendez le bien pour le mal*, est aussi une maxime par trop évangélique, plutôt faite pour des anges que pour des hommes et des héros de roman, surtout dans le temps de tueries littéraire où nous vivons. Néanmoins, les héros de M. Sue dépassent dans leurs vengeances toutes les proportions humaines.

Je sais vivre comme un autre, j'ai de l'indulgence et personne à coup sûr ne m'accusera d'être prude et petite-maîtresse ; mais les hommes pâles de M. Sue ne s'arrêtent pas à de pareilles simplicités et ne s'amusent pas aux bagatelles de la porte. Ils sont si prodigieusement excessifs que je ne puis m'empêcher de me hérisser un peu et de réclamer en faveur de l'humanité, dont je ne suis cependant pas éperdument épris.

Le nègre Atar Gull, avec ses grosses lèvres bouffies et ses grand yeux blancs est aussi faux dans son genre que le berger Némorin avec sa culotte vert pomme et sa houlette garnie de roses pompons. C'est l'exagération inverse, voilà tout ; encore la haine d'Atar Gull est-elle à la rigueur explicable, mais Szaffye ! mais le capitaine Brulart ! mais la duchesse d'Alméida ! M. Szaffye, non moins féroce sous des airs doucereux que ses anthropophages devanciers, imite trop visiblement ses prédécesseurs de l'école satanique ; il a de plus le défaut d'être bête comme une oie et d'être annoncé comme un aigle ; c'est un brave fils de famille qui sans

doute a lu la traduction des œuvres de Lord Byron par M. Amédée Pichot, qui va à Smyrne pour faire de la couleur locale, et s'amuse chemin faisant à désillusionner de petites filles et de petits garçons.

Si toutes ces ogreries étaient représentées comme des légendes et avec le frisson de terreur superstitieuse qui saisit le lecteur dans *Han d'Islande* ou dans *Melmoth* et non pas comme des reproductions exactes d'une vérité absolue, je les admettrais sans sourciller, et j'aurais examiné tout d'abord la valeur de l'exécution poétique, car, de ce que l'on s'égorge avec un acharnement incroyable dans les romans de M. Eugène Sue, je n'inférerai pas comme beaucoup de critiques bénévoles que M. Eugène Sue, s'est reflété dans ses personnages et que c'est un homme systématiquement sanguinaire ; je lui accorde de plus toutes les vertus sociales et domestiques.

Dans tous les romans de M. Sue, il y a deux styles bien distincts ; le style parlé et le style écrit, l'un bon et l'autre mauvais, l'un chaud, vif, libre, naturel ; l'autre inégal, boursouflé, emphatique et bariolé des plus pitoyables oripeaux, style détestable de tout point, tantôt tendu jusqu'à rompre, tantôt gauchement et prétentieusement naïf et qu'on prendrait pour la traduction en prose de quelque mauvais poète étranger. C'est de ce style là que sont écrits les morceaux descriptifs, les réflexions de l'auteur, une grande partie du récit, les conversations des héros et en général toute la partie soignée de l'ouvrage. Les figures secondaires, les dialogues des matelots et tous les endroits auxquels M. Sue n'a pas l'air d'attacher autant d'importance sont exécutés dans la seconde manière. Dans ces pas-

sages, la vérité même du fond commande impérieusement la vérité de forme. M. Sue, malgré tous ses efforts pour y atteindre, n'a pas le moindre lyrisme. On sent le soleil des *Orientales* derrière toute cette splendeur factice. Ce qui démontre victorieusement qu'il n'est pas coloriste, c'est la crudité des tons qu'il emploie et le défaut d'harmonie générale. Il manque presque partout de finesse et de transparence. Les descriptions, les marines proprement dites, les mers, ressemblent à celles de Gudin ; ce sont des mers de convention, beaucoup trop coquettement échevelées avec des vagues qui ont l'air de feldspath ou de cristaux irisés, une écume d'ouate et des navires d'un ton beaucoup trop bitumineux. Rien n'est plus fatigant à relire, surtout depuis que sont venus les imitateurs, que cette phraséologie à la fois maniérée et brutale, où les plus *précieuses* paillettes sont cousues aux jurements les moins *précieux* et aux trivialités les plus réelles.

Maintenant passons à l'éloge. Nous avons été bien sévère, comme on doit l'être envers tout artiste d'un talent supérieur. M. Eugène Sue peint parfaitement, surtout lorsqu'il ne veut pas peindre. Il a du talent par les côtés où il ne croit pas en avoir. Il possède à un degré assez haut le sentiment comique. S'il voulait tourner cette puissance vers le théâtre, il y réussirait, je n'en doute pas. Le marquis de Longetour est une vraie création, c'est un type. Ce brave débitant de tabac, forcé par sa femme, acariâtre et ambitieuse, d'accepter le commandement d'une frégate et ne sachant comment s'y prendre, est plaisamment présenté ; il est dommage qu'à la fin ce portrait dégénère en caricature. Cette peinture ne manque pas de profondeur et résume assez bien les premières années de la Res-

tauration. Beaucoup d'autres physionomies sont fermement indiquées : Maître Buyk, Daniel le philosophe et son chien, le lieutenant Thomas, le docteur Gédéon, le mousse Grain-de-sel, le maître canonnier Kergouet ont le piquant et la finesse des pochades de Charlet. Ils vivent bien, ne se ressemblent pas et font rire. Il n'y a guère que les héros et les personnages importants qui soient ennuyeux chez M. E. Sue, défaut qui lui est commun avec bien d'autres romanciers et que Walter Scott lui-même n'a pas toujours évité.

Outre cette haute qualité, M. E. Sue en possède encore une autre non moins importante : il a de la vie, une vie un peu turbulente et un peu fouettée, mais enfin c'est de la vie et n'en a pas qui veut. Ces deux choses suffisent pour le séparer du commun des faiseurs de romans. Ses contes maritimes ont eu du succès et ont encore des imitateurs. Son Histoire a-t-elle les mêmes chances de réussite, et M. E. Sue est-il capable, avec les défauts et les mérites qu'il a, de nous donner un résumé complet de la marine française? C'est une question grave pour lui et pour nous, que nous examinerons dans un autre article. Mais il n'était pas inutile, avant d'en venir à l'historien, de jeter un coup d'œil rétrospectif sur la carrière déjà parcourue par le romancier pour voir s'il a gagné ou perdu à changer de rôle et de public.

II

M. E. Sue, ennuyé de demander à l'invention le type de Brulart, de Szaffye, et de tous ces mannequins démoniaques dont il fait tirer les fils par une

fatalité aveugle, ennuyé aussi de s'entendre accuser d'un pessimisme systématique, s'est jeté du roman dans l'histoire.

Mais au lieu d'échapper à cette obsession d'idées sombres et sanglantes, il trouva au contraire dans ses nouvelles études de quoi corroborer sa conviction première, c'est-à-dire que le crime n'était pas toujours puni et la vertu récompensée, aussi régulièrement que dans les mélodrames du beau temps de la Gaîté, aux jours où florissait le patriarcal M. Marty, découverte tout à fait neuve et du plus grand intérêt. M. E. Sue, et ceci démontre une âme belle et généreuse, s'indigne outre mesure de ce que les faibles soient écrasés par les forts, que la corruption effrontée et cynique l'emporte sur la vertu simple et modeste; mais ce n'est pas d'hier qu'est écrite la fable du *Loup et de l'Agneau*, et il y a fort longtemps déjà que Caïn a tué Abel. Qu'y faire? il n'est à cela qu'un seul remède, la rémunération, après la mort, du bien et du mal, dans l'enfer ou dans le paradis. La moralité de la comédie humaine ne se joue pas dans le monde et le quatrain sentencieux n'est pas toujours gravé au bas de l'apologue.

M. E. Sue était plus que tout autre à même de faire une bonne histoire de la marine, et par ses connaissances spéciales et par ses relations avec de hauts personnages, qui ont mis complaisamment à sa disposition des matériaux de la plus grande importance, entièrement inédits, matériaux si complets qu'ils rendent pour ainsi dire le travail de M. E. Sue inutile et qu'il eût suffi de les transcrire et de les coordonner.

« Que puis-je écrire, comme il le dit lui-même assez étourdiment, qui vaille les naïfs récits de

Jean-Bart sur ses combats? Où trouvera-t-on plus d'éclat et d'éblouissant esprit que dans ces lettres si gaies, si brillantes, confidences moqueuses de M. le marquis de Grancey et de M. le chevalier de Valbelle, à propos de chaque action où leurs vaisseaux venaient d'assister? Qu'y a-t-il de plus noble que ces mémoires de M. le vice-amiral comte d'Estrées, pages toutes empreintes du grand langage du dix-septième siècle?

« Aussi est-ce avec une singulière émotion que je touchais et que je lisais ces feuilles manuscrites, jaunies par tant d'années, en songeant que tout cela avait été écrit à bord, après le combat, à l'odeur de la poudre brûlée, là sur un canon renversé et fumant encore, ici sur un tronçon de mât criblé par la mitraille; et, je l'avoue, j'éprouvai quelque chose de saisissant lorsqu'après avoir déplié cette admirable lettre du chevalier Desardent, un des héros et l'une des victimes du combat de Sol-Bay, je remarquai au bas de cette feuille épaisse et dorée sur les tranches une large tache de ce généreux sang qui venait de couler si noblement.

« Et que dire encore de ces précieux bulletins adressés par le duc d'York à Charles II son frère, et de ces relations du prince Rupert, et de ces mémoires de Colbert, de Terrore et d'Infreville, remplis de tant de faits et d'inappréciables détails sur la législation et la construction maritime de cette époque? »

Avec tout cela, M. E. Sue a trouvé le moyen, du moins autant qu'on peut juger d'un ouvrage dont un seul volume a paru, de faire une Histoire qui promet d'être fort mauvaise et, si je dis Histoire, c'est pure indulgence de ma part, car c'est plutôt une espèce de roman historique qu'autre chose.

Walter Scott est mort; Dieu lui fasse grâce, mais il a introduit dans le monde et mis à la mode le plus détestable genre de composition qu'il soit possible d'inventer; le nom seul a quelque chose de difforme et de monstrueux qui fait voir de quel accouplement antipathique il est né; le roman historique, c'est à dire la vérité fausse ou le mensonge vrai.

Cette plante vénéneuse qui ne porte que des fruits creux et des fleurs sans parfum, pousse sur les ruines des littératures; elle est d'aussi mauvais présage que l'ortie et la ciguë au bas d'un mur; car on ne la voit jeter à droite et à gauche ses rameaux d'un vert pâle et maladif que dans les temps de décadence et aux endroits malsains. Cela prouve tout simplement qu'un siècle est dénué de jugement et d'invention, incapable d'écrire l'histoire et le roman; deux choses aussi ennemies ne peuvent se rechercher et se lier ensemble qu'à la dernière extrémité; on dirait de deux vieillards, autrefois rivaux, qui aiment encore mieux se donner le bras et s'épauler réciproquement dans la rue que de tomber à plat le nez dans le ruisseau.

C'est une imagination aussi heureuse que celle des vers prosaïques et de la prose poétique. Sommes-nous donc en effet tombés à ce point de frivolité et d'insouciance que nous soyons hors d'état de comprendre et d'admirer un ouvrage fait sérieusement et consciencieusement? Ne sommes-nous donc bons qu'à écouter des contes bleus ou rouges? et ne regardons-nous que les livres où il y a des images? Avons-nous en effet le goût si horriblement blasé et faussé que nous ne prenions goût et ne soyons sensibles qu'aux vins frelatés, mêlés d'alcool, et aux épices les plus irritantes?

Il n'y a pas besoin en quelque sorte de lire le

volume de M. Sue pour le juger ; il suffit de regarder les gravures qui l'accompagnent.

Au lieu de ces beaux portraits au sourire calme et doux, dont la chair semble vivre et l'œil étinceler sous le burin large et ferme des Nanteuil et des Edelinck, vous avez de misérables vignettes dessinées au hasard et égratignéees sans art sur de mauvais cuivres ou des aciers mal trempés, de pauvres petits vaisseaux qui dansent la sarabande au bout d'une vague, quelques scènes prétentieuses, dues au crayon banalement spirituel de Tony Johannot, et qui figureraient convenablement en tête d'un roman de M. Lottin de Laval ; mais rien de véritablement achevé et qui ait ce cachet digne et authentique qu'on est en droit d'exiger de tout dessin attaché à une Histoire et qui doit être lui-même une espèce de document qu'on puisse consulter un jour.

La maladie littéraire du siècle apparaît tout entière dans ces malencontreuses gravures, et l'idée qui a présidé à la composition du livre s'y montre clairement ; c'est la manie pittoresque, manie détestable et stupide qui causera la ruine de l'art si l'on n'y met bon ordre.

L'amour du pittoresque, comme on l'entend aujourd'hui, n'est pas l'amour intelligent des beautés de la forme, qui est presque une religion ; ce n'est pas ce sentiment fin, élevé, délicat et choisi qui faisait mettre le genou en terre devant une statue de Praxitèle ou une madone d'André del Sarte ; on est bien loin maintenant des extases de Winkelman. Que l'on admire l'or, le marbre, les tableaux des maîtres, les riches palais, les jardins peuplés de déesses nues, tout ce qui est éclatant et beau, les verdures sévères de Poussin, la blonde lumière de Claude Lorrain, à la bonne heure : de telles amours

font la gloire d'une nation ; mais qu'on s'arrache par les rues de méchants papiers à deux sous, maculés de mauvais style, et interrompus çà et là par de gros pâtés d'encre grise qu'on appelle des vignettes sur bois, vignettes dessinées par des artistes vétérinaires et gravées par des menuisiers en bâtiment, voilà qui est honteux et déplorable.

M. Sue, qui n'est pas un des moins infectés de cette gangrène littéraire, comme on a pu voir par la suite de romans beaucoup trop *pittoresques* qu'il a publiés jusqu'à ce jour, a voulu appliquer ce procédé de coloration à l'histoire, mais ce qui est à peine supportable dans un roman fait à plaisir, l'est encore bien moins dans un récit qui devrait être avant tout sérieux et sobre.

Animer et colorer, telle a été l'intention de M. E. Sue ; faire ressortir le côté *pittoresque* de l'histoire, c'est-à-dire donner aux détails caractéristiques une importance si grande que le trait primitif disparaît presque complètement : procédé réprouvé de tous les grands maîtres, et qui n'est en vogue que depuis quelques années. Il faut une main ferme pour tenir le burin historique et les doigts les plus inexpérimentés suffisent pour promener au hasard le pinceau d'enlumineur pittoresque.

J'aimerais autant voir farder des statues et leur mettre des perruques que de voir l'histoire traitée de cette façon.

L'auteur a choisi la vie de Jean-Bart pour le début de son ouvrage. Jean-Bart, né en 1650, mort en 1702, a pris part à toutes les grandes actions maritimes sur l'Océan, et sa biographie est un cadre naturel où les figures de Tourville, de Grancey, de Forbin-d'Estrées et de Duquesne trou-

vent place chacune à leur tour et se dessinent à leur plan.

Le vocabulaire maritime de cette époque ne diffère pas assez complètement de celui en usage de nos jours pour être tout à fait inintelligible; cependant il contient assez de mots inaccoutumés pour pouvoir servir de transition au langage nautique du seizième siècle, qui est entièrement autre, ainsi qu'on peut le voir par l'admirable scène de la tempête de Rabelais, dans *Pantagruel*. Cette considération a engagé M. E. Sue à commencer par la fin au lieu de commencer par le commencement; je ne sais pas jusqu'à quel point il est commode d'entreprendre une maison par le toit et de l'achever par la cave. Cela le regarde. Cependant de cette manière on voit les résultats avant de voir les causes, et la suite logique des faits est singulièrement intervertie. Mais ces considérations devaient céder à cet inconvénient majeur de la plus ténébreuse inintelligibilité. En effet, si le vocabulaire actuel est compréhensible pour si peu de personnes, que sera-ce donc quand, à la science d'un officier de marine, il faudra joindre la science d'un archaïste spécial?

Est-ce une Histoire ou un roman historique que M. E. Sue a voulu faire? Le premier chapitre du livre a plutôt l'air d'un début de roman, comme la *Salamandre* ou *Atar Gull*, que d'une histoire sérieuse, ou même d'une chronique familière; on y voit une mise en scène tout à fait mélodramatique et inutile de l'intérêt que les bourgeois de Dunkerque portaient à maître Cornille Bart, le père de Jean, des descriptions à n'en plus finir de costumes et de meubles, comme dans le roman le plus minutieusement détaillé de l'école de Walter Scott; le tout entremêlé de récits héroïques sur les prouesses du

Renard de la mer et de quolibets interminables du vieux matelot Haran Sauret, type grimaçant et grotesque, qui serait beaucoup mieux placé dans l'entrepont de *la Sylphide*.

Le reste du volume est rempli par l'inventaire des curiosités du cabinet de Lyonne et de Colbert, des facéties de Cavoye, des procès-verbaux et des mémoires qui n'ont pas la moindre liaison avec le reste du texte et c'est à peine si la figure du grand roi, qui devrait dominer tout l'ouvrage, apparaît une seule fois, sous un aspect frivole, caressant des chiennes épagneules et respirant des parfums comme une petite-maîtresse vaporeuse, au risque de donner la migraine à son ministre.

M. E. Sue promet, dans sa préface, de dévoiler les véritables causes de la guerre, inconnues jusqu'ici, et de faire toucher au doigt les motifs mesquins en apparence, qui ont eu de si grands résultats. Il donnera peut-être plus tard les explications qu'il tient en réserve ; mais, quoique j'aie lu son volume fort attentivement, il m'a été impossible d'y voir autre chose que des tripotages diplomatiques qui prouvent que la clé d'or de M. Viennet ouvrait en ce temps-là autant de consciences qu'aujourd'hui, et que les gouvernants qui comptent sur la corruption humaine comptent rarement sans leur hôte.

Ce qui manque surtout à cette composition, c'est l'ordre et la clarté ; les pages ont très souvent un rez-de-chaussée d'annotations si considérables que les étages de lignes supérieures sont réduits à une proportion beaucoup trop restreinte et que le texte réel n'a l'air que de la glose des notes. Tous ces détails rejetés au bas des pages ou à la fin du volume devraient être harmonieusement fondus dans

le récit; car des documents entassés pêle-mêle ne sont pas plus une histoire qu'un tas de moellons n'est un palais; avec des moellons et des documents on peut faire un palais ou une histoire, à cette condition toutefois d'être historien ou architecte. M. Sue est peut-être bon architecte.

Sans approuver complètement les gens qui font de l'histoire à vol d'oiseau et contemplent les siècles du haut des pyramides, je ne suis pas non plus partisan de ces infatigables déterreurs de chartes et de mémoires, de ces hyènes scientifiques qui vont, exhumant du tombeau des archives les squelettes poudreux des personnages les plus insignifiants. Je pense que le procès-verbal n'est pas du domaine de l'histoire et que l'on doit se contenter d'en extraire le sens général des événements.

M. E. Sue, avec un laisser-aller qui n'est pas sans quelque fatuité littéraire, dit en finissant son introduction, que son travail n'a été qu'un travail de longue patience et d'oisiveté, un de ces labeurs indolents où l'imagination s'engourdit, une de ces occupations presque mécaniques qu'on est si heureux de se créer pour échapper à la lourde monotonie des heures ou à l'impuissante irritation de la pensée. Il me semble qu'une Histoire complète de la marine française ne doit pas être *un de ces labeurs indolents où l'imagination s'engourdit*, et que ce ne serait pas trop de toute la puissance d'esprit d'un homme bien éveillé pour en venir à bout.

Et, continuant ces modestes dépréciations, il ajoute que c'est une œuvre, en un mot, toute ressemblante à celle de ces artistes florentins qui copièrent en mosaïque les admirables pages de l'école italienne; à force de petits morceaux de pierre de toutes couleurs, de toutes nuances, ils finissaient

par fondre et harmoniser des teintes qui, vues de loin, reproduisaient assez naïvement l'aspect du tableau.

Une mosaïque bien exécutée a son prix, quoique nous préférions une toile touchée au pinceau.

Malheureusement, M. E. Sue n'est pas un artiste florentin; il a bien rassemblé des milliers de petites pierres de différentes couleurs, mais il a oublié de les mettre en place, ou il les a disposées dans un linéament vicieux et incorrect, qui ne reproduit pas l'aspect du tableau original. Nous verrons s'il ne prendra pas sa revanche dans les autres volumes; nous le souhaitons de tout notre cœur.

(*Chronique de Paris*, 28 février et 3 mars 1836.)

III

Cependant, avec tous ses défauts, l'*Histoire de la marine*, curieuse dans ses détails, a le mérite d'ouvrir la voie. Attacher le grelot est en toute chose une action périlleuse, et l'on ne peut que louer M. Eugène Sue d'avoir essayé de porter la lumière dans ce côté si peu exploré de nos annales. Une revision sévère, une fonte plus homogène des matériaux dans le texte pourraient rendre l'*Histoire de la marine* un livre vraiment utile et remarquable.

Dans ses dernières années, M. Eugène Sue a quitté l'océan, les vaisseaux et les marins pour les salons, le grand monde et le *high life* de Paris : *Arthur* a été le premier roman de cette nouvelle série qui promet d'être nombreuse, ou du moins fort volumineuse, car depuis le succès des *Mémoires du Diable*, de Frédéric Soulié, les romans ne se permettent

guère d'avoir moins de quatre ou six tomes in-octavo : *Clarisse Harlowe* et le *Grand Cyrus* vont bientôt être dépassés. *Arthur* se fait remarquer par une analyse extrêmement vraie et très fine d'un caractère odieux, mais malheureusement trop fréquent, celui d'un jeune homme élevé par un père misanthrope, qui lui donne à vingt ans toutes les défiances soupçonneuses d'un vieillard. Ainsi mis sur ses gardes, Arthur ne voit dans l'amitié, l'amour et le dévouement le plus sublime que des attaques indirectes à sa position ou à sa fortune ; il cherche et trouve à tout des motifs honteux et bas dont il s'autorise pour rendre malheureux et briser les cœurs qui se trouvent sur son passage. Ce portrait est tracé de main de maître, et Larochefoucauld, cet implacable analyste de l'égoïsme humain, n'a pas un scalpel plus tranchant et plus aigu.

L'*Art de plaire* a eu le triple succès du journal, du livre et du théâtre.

Quant à *Mathilde*, sa vogue même nous dispense d'en parler ; depuis longtemps aucune publication n'avait obtenu une telle faveur. Le pessimisme de M. Eugène Sue a cette fois admis quelques anges pour contrastes aux démons en gants blancs et en bottes vernies qu'il fait agir. Mathilde possède assez de vertus pour contrebalancer les vices de Lugarto. Chose inouïe ! *Mathilde* qui n'a pas moins de six volumes et qui a paru d'abord par feuilletons dans la *Presse*, a tenu pendant six mois la curiosité parisienne en éveil !

Les *Mystères de Paris* n'ont point valu moins de succès au *Journal des Débats*.

M. Eugène Sue, qui pourrait disputer à M. de Balzac le titre du *plus fécond de nos romanciers*, s'il modérait un peu sa plume toujours au galop pour-

rait obtenir, dans la littérature, une place plus haute que celle qu'il occupe. Son succès près du public ne serait pas plus grand, car il n'a rien à désirer de ce côté-là; mais il gagnerait aussi le suffrage de tous ceux qui ne lisent pas seulement par curiosité, et qui regrettent que les qualités d'imagination et d'observation qui n'ont jamais fait défaut à M. Eugène Sue, ne soient pas enchâssées dans un style plus pur, plus ciselé; plus littéraire enfin. L'approbation des artistes n'est pas moins nécessaire à un écrivain que celle du public.

(*Musée des familles*. Juillet 1842.)

LES CONTES D'HOFFMANN

Hoffmann est populaire en France, plus populaire qu'en Allemagne. — Ses contes ont été lus par tout le monde ; la portière et la grande dame, l'artiste et l'épicier en ont été contents. Cependant il semble étrange qu'un talent si excentrique, si en dehors des habitudes littéraires de la France, y ait si promptement reçu le droit de bourgeoisie. Le Français n'est pas naturellement fantastique, et en vérité il n'est guère facile de l'être dans un pays où il y a tant de réverbères et de journaux. — Le demi-jour, si nécessaire au fantastique, n'existe en France ni dans la pensée, ni dans la langue, ni dans les maisons ; — avec une pensée voltairienne, une lampe de cristal et de grandes fenêtres, un conte d'Hoffmann est bien la chose du monde la plus impossible. Qui pourrait voir onduler les petits serpents bleus de l'écolier Anselme en passant sous les blanches arcades de la rue de Rivoli, et quel abonné du *National* pourrait avoir du diable cette peur intime qui faisait courir le frisson sur la peau d'Hoffmann lorsqu'il écrivait ses nouvelles, et l'obligeait à réveiller sa femme pour lui tenir compagnie? Et puis que viendrait faire le diable à Paris? Il y trouverait des gens autrement diablés que lui, et il se ferait

attraper comme un provincial. On lui volerait son argent à l'écarté ; on le forcerait à prendre des actions dans quelque entreprise, et s'il n'avait pas de papiers on le mettrait en prison ; Méphistophélès lui-même, pour lequel le grand Wolfgang de Goëthe s'est mis en frais de scélératesse et de rouerics et qui effectivement est assez satanique pour le temps et l'endroit, nous paraît quelque peu enfantin. Il est sorti tout récemment de l'université d'Iéna. — Nos revenants ont des lorgnons et des gants blancs, et ils vont à minuit prendre des glaces chez Tortoni ; — au lieu de ces effroyables soupirs des spectres allemands, nos spectres parisiens fredonnent des ariettes d'opéra comique en se promenant dans les cimetières. Comment se fait-il donc que les contes d'Hoffmann aient été si vite et si généralement compris, et que le peuple de la terre qui a le plus de bon sens ait adopté sans restrictions cette fantaisie si folle et si vagabonde ? — Il faut écarter le mérite de nouveauté et de surprise, puisque le succès se soutient et s'accroît d'année en année. — C'est que l'idée qu'on a d'Hoffmann est fausse comme toutes les idées reçues.

Arrêtez délicatement un littérateur ou un homme du monde par le bouton de son habit et acculez-le dans un angle de croisée ou sous une porte cochère, et, après vous être informé du cours de la Bourse et de la santé de sa femme, mettez-le sur le compte d'Hoffmann par la transition la plus ingénieuse que vous pourrez imaginer. — Je consens à devenir cheval de fiacre ou académicien de province s'il ne vous parle d'abord de la grosse pipe sacramentelle en écume de mer et de la cave de maître Luther à Berlin ; puis il vous fera cette remarque subtile qu'Hoffmann est un grand génie, mais un génie

malade, et qu'effectivement plusieurs de ses contes ne sont pas vraisemblables. — La vignette qui le représente assis sur un tas de tonneaux, fumant dans une pipe gigantesque qui lui sert en même temps de marchepied, et entouré de ramages chimériques, de coquecigrues, de serpenteaux et autres fanfreluches, résume l'opinion que beaucoup de personnes, même parmi celles qui sont d'esprit, ont acceptée toute faite à l'endroit de l'auteur allemand. Je ne nie pas qu'Hoffmann n'ait fumé souvent, ne se soit enivré quelquefois avec de la bière ou du vin du Rhin et qu'il n'ait eu de fréquents accès de fièvre; mais cela arrive à tout le monde et n'est que pour fort peu de chose dans son talent; il serait bon, une fois pour toutes, de désabuser le public sur ces prétendus moyens d'exciter l'inspiration. Ni le vin, ni le tabac ne donnent du génie; un grand homme ivre va de travers tout comme un autre, et ce n'est pas une raison pour s'élever dans les nues que de tomber dans le ruisseau. Je ne crois pas qu'on ait jamais bien écrit quand on a perdu le sens et la raison, et je pense que les tirades les plus véhémentes et les plus échevelées ont été composées en face d'une carafe d'eau. — La cause de la rapidité du succès d'Hoffmann est assurément là où personne ne l'aurait été chercher. — Elle est dans le sentiment vif et vrai de la nature qui éclate à un si haut degré dans ses compositions les moins explicables.

Hoffmann, en effet, est un des écrivains les plus habiles à saisir la physionomie des choses et à donner les apparences de la réalité aux créations les plus invraisemblables. Peintre, poète et musicien, il saisit tout sous un triple aspect, les sons, les couleurs et les sentiments. Il se rend compte des formes extérieures avec une netteté et une précision admi-

rables. Son crayon est vif et chaud ; il a l'esprit de la silhouette et découpe en se jouant mille profils mystérieux et singuliers dont il est impossible de ne pas se souvenir, et qu'il vous semble avoir connus quelque part.

Sa manière de procéder est très logique, et il ne chemine pas au hasard dans les espaces imaginaires, comme on pourrait le croire.

Un conte commence. — Vous voyez un intérieur allemand, plancher de sapin bien frotté au grès, murailles blanches, fenêtres encadrées de houblon, un clavecin dans un coin, une table à thé au milieu, tout ce qu'il y a de plus simple et de plus uni au monde ; mais une corde de clavecin se casse toute seule avec un son qui ressemble à un soupir de femme, et la note vibre longtemps dans la caisse émue ; la tranquillité du lecteur est déjà troublée et il prend en défiance cet intérieur si calme et si bon. Hoffmann a beau assurer que cette corde n'est véritablement autre chose qu'une corde trop tendue qui s'est rompue comme cela arrive tous les jours, le lecteur n'en veut rien croire. Cependant l'eau s'échauffe, la bouilloire se met à jargonner et à siffler ; Hoffmann, qui commence à être inquiet lui-même, écoute les fredonnements de la cafetière avec un sérieux si intense, que vous vous dites avec effroi qu'il y a quelque chose là-dessous qui n'est pas naturel et que vous restez dans l'attente de quelque événement extraordinaire : entre une jeune fille blonde et charmante, vêtue de blanc, une fleur dans les cheveux, ou un vieux conseiller aulique avec un habit gris de fer, une coiffure à l'oiseau royal, des bas chinés et de boucles de strass, une figure réjouissante et comique à tout prendre, et vous éprouvez **un** frisson de terreur comme si vous voyiez appa-

raître lady Macbeth avec sa lampe, ou entrer le spectre dans *Hamlet ;* en bien regardant cette belle jeune fille, vous découvrez dans ses yeux bleus un reflet vert suspect, la vive rougeur de ses lèvres ne vous paraît guère conciliable avec la pâleur de cire de son col et de ses mains, et au moment où elle ne se croit pas observée, vous voyez frétiller au coin de sa bouche la petite queue de lézard ; le vieux conseiller lui-même a de certaines grimaces ironiques dont on ne peut pas bien se rendre compte ; on se défie de sa bonhomie apparente, l'on forme les plus noires conjectures sur ses occupations nocturnes, et pendant que le digne homme est enfoncé dans la lecture de Puffendorf ou de Grotius, on s'imagine qu'il cherche à pénétrer dans les mystérieuses profondeurs de la cabale et à déchiffrer les pages bariolées du grimoire. Dès lors une terreur étouffante vous met le genou sur la poitrine et ne vous laisse plus respirer jusqu'au bout de l'histoire ; et plus elle s'éloigne du cours ordinaire des choses, plus les objets sont minutieusement détaillés ; l'accumulation de petites circonstances vraisemblables sert à masquer l'impossibilité du fond. Hoffmann est doué d'une finesse d'observation merveilleuse, surtout pour les ridicules du corps ; il saisit très bien le côté plaisant et risible de la forme, il a sous ce rapport de singulières affinités avec Jacques Callot et principalement avec Goya, caricaturiste espagnol trop peu connu, dont l'œuvre à la fois bouffonne et terrible produit les mêmes effets que les récits du conteur allemand. C'est donc à cette réalité dans le fantastique, jointe à une rapidité de narration et à un intérêt habilement soutenu qu'Hoffmann doit la promptitude et la durée de son succès. En art, une chose fausse peut être très vraie, et une chose vraie très fausse ; tout

dépend de l'exécution. Les pièces de M. Scribe sont plus fausses que les nouvelles d'Hoffmann, et peu de livres ont, artistement parlant, des sujets plus admissibles que les contes du *Majorat* et du *Violon de Crémone*. Puis. on est très agréablement surpris de trouver des pages pleines de sensibilité, des morceaux étincelant d'esprit et de goût, des dissertations sur les arts, une gaieté et un comique que l'on n'aurait pas soupçonnés dans un Allemand hypocondriaque et croyant au diable et, chose importante pour les lecteurs français, un nœud habilement lié et délié, des péripéties et des événements, tout ce qui constitue l'intérêt dans le sens idéal et matériel du mot.

Du reste, le merveilleux d'Hoffmann n'est pas le merveilleux des contes de fées; il a toujours un pied dans le monde réel, et l'on ne voit guère chez lui de palais d'escarboucles avec des tourelles de diamant. — Les talismans et les baguettes des *Mille et une Nuits* ne lui sont d'aucun usage. Les sympathies et les antipathies occultes, les folies singulières, les visions, le magnétisme, les influences mystérieuses, et malignes d'un mauvais principe qu'il ne désigne que vaguement, voilà les éléments surnaturels ou extraordinaires qu'emploie habituellement Hoffmann. C'est le positif et le plausible du fantastique; et, à vrai dire, les contes d'Hoffmann devraient plutôt être appelés contes capricieux ou fantasques, que contes fantastiques. Aussi les plus rêveurs et les plus nuageux des Allemands préfèrent-ils de beaucoup Novalis, et considèrent-ils Hoffmann comme une nourriture pesante et bonne seulement pour les plus robustes estomacs littéraires. Sa vivacité et l'ardeur de son coloris, tout à fait italien, offusquent leurs yeux habitués aux mourantes pâleurs des clairs de

lune d'hiver. Jean-Paul Richter, bon juge assurément en pareille matière, a dit que ses ouvrages produisaient l'effet d'une chambre noire et que l'on voyait s'y agiter un microcosme vivant et complet. Ce sentiment profond de la vie, quoique souvent bizarre et dépravé, est un des grands mérites d'Hoffmann et le place bien au-dessus des nouvellistes ordinaires, et, sous ce rapport, ses contes sont plus réels et plus vraisemblables que beaucoup de romans conçus et exécutés avec la plus froide sagesse. — Dès que la vie se trouve dans un ouvrage d'art, le procès est gagné, car il n'est pas difficile de pétrir de l'argile sous toute espèce de forme ; le beau est de ravir au ciel ou à l'enfer la flamme qui doit animer ces fantômes de terre : depuis Prométhée on n'y a pas souvent réussi.

La plupart des contes d'Hoffmann n'ont rien de fantastique, *Mademoiselle de Scudéry*, *le Majorat*, *Salvator Rosa*, *Maître Martin et ses apprentis*, *Marino Faliero*, sont des histoires dont le merveilleux s'explique le plus naturellement du monde, et ces histoires sont assurément les plus belles de toutes celles qui lui font le plus d'honneur. — Hoffmann était un homme qui avait vu du monde et de toutes les sortes ; il avait été directeur de théâtre et il avait longtemps vécu dans l'intimité des comédiens : dans sa vie ambulatoire et agitée, il dut voir et apprendre beaucoup. Il passa par plusieurs conditions ; il eut de l'argent et n'en eut pas ; il connut l'excès et la privation ; outre l'existence idéale, il eut aussi une existence réelle, il mêla la rêverie à l'action, il mena enfin la vie d'un homme et non celle d'un littérateur. C'est une chose facile à comprendre et qu'on devinerait, si sa vie était inconnue, à la foule de physionomies différentes, évidemment prises sur nature,

de réflexions fines et caustiques sur les choses du monde et à la connaissance parfaite des hommes qui éclate à chaque page. Ses idées sur le théâtre sont d'une singularité et d'une justesse remarquables, et prouvent une grande habitude de la matière ; personne n'a parlé comme lui de la musique avec science et enthousiasme ; ses caractères de musiciens sont des chefs-d'œuvre de naturel et d'originalité ; lui seul, musicien lui-même, pouvait dépeindre si comiquement les souffrances musicales du maître de chapelle Kreisler, car il a un excellent instinct de comédie, et les tribulations de ses héros naïfs provoquent le rire le plus franc. Nous insistons longtemps sur tous ces côtés humains et ordinaires du talent d'Hoffmann, parce qu'il a malheureusement fait école, et que des imitateurs sans esprit, des imitateurs enfin, ont cru qu'il suffisait d'entasser absurdités sur absurdités et d'écrire au hasard les rêves d'une imagination surexcitée, pour être un conteur fantastique et original ; mais il faut dans la fantaisie la plus folle et la plus déréglée une apparence de raison, un prétexte quelconque, un plan, des caractères et une conduite, sans quoi l'œuvre ne sera qu'un plat verbiage, et les imaginations les plus baroques ne causeront même pas de surprise. — Rien n'est si difficile que de réussir dans un genre où tout est permis, car le lecteur reprend en exigence tout ce qu'il vous accorde en liberté, et ce n'est pas une gloire médiocre pour Hoffmann d'y avoir obtenu un pareil succès avec des lecteurs si peu disposés pour entendre des légendes merveilleuses.

Hoffmann ne s'est pas, il faut le dire, présenté en France avec sa redingote allemande toute chamarrée de brandebourgs et galonnée sur toutes les coutures, comme un sauvage d'outre-Rhin ; avant de

mettre le pied dans un salon, il s'est adressé à un tailleur plein de goût, à M. Loëve-Weimar, qui lui a confectionné un frac à la dernière mode avec lequel il s'est présenté dans le monde et s'est fait bien venir des belles dames. Peut-être qu'avec ses habits allemands il eut été consigné à la porte, mais maintenant que la connaissance est faite et que tout le monde sait que c'est un homme aimable et seulement un peu original, il peut reprendre sans danger son costume national. — Nous commençons à comprendre qu'il vaut mieux laisser au Charrua et à l'Osage leur peau tatouée de rouge et de bleu que de les écorcher pour les mettre à la française. Le temps n'est plus des belles infidèles de d'Ablancourt, et un traducteur serait mal venu de dire qu'il a retranché, transposé ou modifié tous les passages qui ne se rapportent point au goût français ; il faudrait plutôt suivre dans une traduction le procédé précisément inverse, car si l'on traduit, c'est pour enrichir la langue de pensées, de phrases et de tournures qui ne s'y trouvent pas.

M. Massé Egmont a parfaitement compris son rôle de traducteur et n'a pas cherché à substituer l'esprit qu'il a à celui d'Hoffmann ; il a traduit en conscience le mot sous le mot et dans un système de littéralité scrupuleuse. J'aime beaucoup mieux un germanisme de style qu'une inexactitude. Une traduction, pour être bonne, doit être en quelque sorte un lexique interlinéaire ; d'ailleurs c'est une fausse idée de croire que l'élégance y perde, et quand elle y perdrait, c'est un sacrifice qu'il faudrait faire. Un traducteur doit être une contre-épreuve de son auteur ; il doit en reproduire jusqu'au moindre petit signe particulier, et comme l'acteur à qui l'on a confié un rôle, abdiquer complètement sa personna-

lité pour révêtir celle d'un autre. Outre la connaissance profonde des deux langues, il faut toujours de l'esprit et quelquefois du génie pour être un bon traducteur; c'est pourquoi il y a si peu de bons traducteurs. — M. Massé Egmont a traduit tous les passages difficiles passés ordinairement par les traducteurs et plusieurs contes inédits, ce qui fait de cette traduction une œuvre entièrement nouvelle.

Les vignettes de M. Camille Rogier complètent admirablement bien le travail de M. Egmont. Après avoir lu l'un et regardé l'autre, on peut dire que l'on connaît Hoffmann. M. Camille Rogier semble avoir dérobé à Jacques Callot le spirituel caprice de sa pointe, et à Westall tout le moelleux et le vaporeux de ses plus délicates compositions. Ces vignettes entourées d'un encadrement assorti font de ces deux volumes deux véritables bijoux que tout le monde voudra placer dans sa bibliothèque.

Deux volumes d'une exécution aussi parfaite et qui vont bientôt paraître couronneront dignement cette belle publication.

(*Chronique de Paris*, 14 août 1836.)

A PROPOS DU BÉNÉFICE

DE M^{LLES} ELSSLER A L'OPÉRA

Mademoiselle Fanny Elssler tient dans ses blanches mains le sceptre d'or de la beauté ; elle n'a qu'à paraître pour produire dans la salle un frémissement passionné plus flatteur que tous les applaudissements du monde ; car, il s'adresse à la femme et non pas à l'actrice, et l'on est toujours plus fier de la beauté qui vous vient de Dieu que du talent qui vient de vous-même.

L'on peut dire hardiment que mademoiselle Fanny Elssler est la plus belle des femmes qui sont maintenant au théâtre ; d'autres ont peut-être quelques portions d'une perfection plus achevée, des yeux plus grands, une bouche plus heureusement épanouie, mais aucune n'est si complètement jolie que Fanny Elssler ; ce qui est séduisant chez elle c'est l'harmonie parfaite de sa tête et de son corps ; elle a les mains de ses bras, les pieds de ses jambes, des épaules qui sont bien les épaules de sa poitrine ; en un mot, elle est *ensemble ;* qu'on nous passe ce terme d'argot pittoresque ; rien n'est beau dans elle aux dépens d'autre chose. On ne dit pas, en la voyant, comme de certaines femmes : « Dieu ! les

beaux yeux! ou les beaux bras. » On dit : quelle désirable et charmante créature! Car, tout étant élégant, joli, bien proportionné, rien n'accroche l'œil impérieusement, et le regard monte et descend comme une caresse au long de ses formes rondes et polies que l'on croirait empruntées à quelque divin marbre du temps de Périclès ; c'est là le secret du plaisir extrême que l'on éprouve à considérer Fanny Elssler, la danseuse Ionienne qu'Alcibiade eût fait venir à ses soupers, dans le costume des Grâces, aux ceintures dénouées, une couronne de myrte et de tilleul sur table, et des crotales d'or babillant au bout de ses mains effilées.

L'on a comparé souvent Fanny Elssler à la Diane chasseresse. Cette comparaison n'est pas juste; la Diane, toute divine qu'elle soit, a un certain air de vieille fille revêche; l'ennui d'une virginité immortelle donne à son profil, d'ailleurs si noble et si pur, quelque chose de sévère et de froid. — Quoique des mythologues à mauvaise langue prétendent qu'elle ait eu cinquante enfants d'Endymion, son bleuâtre amoureux, elle a dans le marbre neigeux où elle est taillée un air de vierge *alpeetre e cruda*, comme dirait Pétrarque qui ne se retrouve nullement dans la physionomie de mademoiselle Elssler ; d'ailleurs, la grande colère qu'elle montra contre Actéon qui l'avait surprise au bain fait voir qu'elle avait quelque défaut caché, la taille plate ou le genou mal tourné; une belle femme surprise n'a point une pudeur si féroce : mademoiselle Elssler n'aurait pas besoin de changer personne en cerf. — Les jambes de Diane sont fines, sèches, un peu longues, comme il sied à des jambes de divinité campagnarde faites pour arpenter les taillis et forcer les biches à la course; celles de mademoiselle Elssler sont d'un

contour plus nourri, quoique aussi ferme, et à la force elles joignent une rondeur voluptueuse de lignes dont la chasseresse est dénuée.

Si mademoiselle Elssler ressemble à autre chose qu'à elle-même, c'est assurément au fils d'Hermès et d'Aphrodite, à l'androgyne antique, cette ravissante chimère de l'art grec.

Ses bras admirablement tournés sont moins ronds que des bras de femme ordinaire, plus potelés que des bras de jeune fille ; leur linéament a un accent souple et vif qui rappelle les formes d'un jeune homme merveilleusement beau et un peu efféminé comme le Bacchus indien, l'Antinoüs ou la statue de l'Appoliné ; ce rapport s'étend à tout le reste de sa beauté que cette délicieuse ambiguïté rend plus attrayante et plus piquante encore. Ses mouvements sont empreints de ce double caractère ; à travers la langueur amoureuse, la passion enivrée qui ploie sous le vertige du plaisir, la gentillesse féminine et toutes les molles séductions de la danseuse, on sent l'agilité, la brusque prestesse, les muscles d'acier d'un jeune athlète. Aussi, mademoiselle Elssler plaît-elle à tout le monde, même aux femmes qui ne peuvent souffrir aucune danseuse.

La représentation annoncée pour son bénéfice et celui de sa sœur, ne saurait manquer d'être extrêmement fructueuse, car c'est l'actrice la plus aimée du public, et c'est justice. Si la somme d'argent qu'elle retirera de cette soirée était égale à la somme de plaisir qu'elle a causé, Fanny Elssler serait plus riche que tous les banquiers ensemble. — La première, elle a introduit à l'Opéra le sanctuaire de la pirouette classique, la fougue, la pétulance, la passion et le tempérament, c'est-à-dire, la vraie danse bien comprise. L'enthousiasme qu'excite toujours

5.

sa fameuse *cachucha*, qu'elle dessine chaque soir avec une hardiesse de plus en plus espagnole montre combien l'ardeur méridionale est supérieure aux inventions contournées de l'art chorégraphique.

Le *Mariage de Figaro*, où mademoiselle Mars fera Suzanne, où madame Damoreau remplira le rôle de Chérubin et chantera un air italien ; la première représentation de la *Volière*, ballet de mademoiselle Thérèse Elssler ; la *Lucia di Lamermoor*, par Duprez ; le *Concert à la Cour*, par madame Damoreau et mademoiselle Déjazet, où seront intercalés des tableaux vivants, genre de spectacle fort goûté en Allemagne, feront de cette représentation une des plus amusantes soirées du monde.

Ces tableaux seront : la *Corinne*, de Gérard, par mademoiselle Fanny Elssler, qui n'aura pas de peine à être d'un meilleur dessin et d'une plus belle couleur que l'original. — Le *Décaméron*, de Winterhalter, par mesdames Anaïs, Plessy, Mayer, Balthazar, Pauline Leroux et les plus jolies femmes de tous les théâtres ; *Judith et Holopherne*, d'Horace Vernet, par mademoiselle Thérèse Elssler et Simon, premier diable vert ; le *Bon* et le *Mauvais Ménage*, de Pigal, par Lepeintre jeune, et Arnal, Vernet et Odry, ces princes du commun et du bouffon.

Nous applaudissons beaucoup à cette idée de couper une représentation par des intermèdes dont l'attrait consiste dans la contemplation de belles jeunes femmes habilement groupées ; — ce serait un moyen de faire l'éducation du public moderne, si mauvais juge en fait de forme, et que les arts plastiques intéressent si peu.

(*Le Messager*, 4 mai 1838.)

SHAKSPEARE AUX FUNAMBULES

Autrefois, il y a dix ans, il était de mode, parmi les peintres et les gens de lettres, de fréquenter un petit théâtre du boulevard du Temple, ou un paillasse célèbre attirait la foule. Nous occupions habituellement une baignoire d'avant-scène assez semblable à un tiroir de commode, et Pierrot s'était si bien habitué à nous voir, qu'il ne se faisait pas un seul festin sur la scène, qu'il ne nous en donnât notre part. Que de tartines de raisiné il a taillées pour nous! C'était le beau temps, le temps du *Bœuf enragé*, cette admirable pièce si fort goûtée du bon Charles Nodier, et de *Ma Mère l'Oie*, autre chef-d'œuvre dont l'analyse a plus coûté de peine, d'esprit, d'intelligence, et de style à Jean-Jacques que les comptes rendus de tous les vaudevilles passés, présents et futurs. — Quelles pièces, mais aussi quel théâtre, et surtout quels spectateurs! Voilà un public! et non pas tous ces ennuyés en gants plus ou moins jaunes; tous ces feuilletonistes usés, excédés, blasés; toutes ces marquises de la rue du Helder, occupées seulement de leurs toilettes et de leurs bouquets; un public en veste, en blouse, en chemise, sans chemise souvent, les bras nus, la casquette sur l'oreille, mais naïf comme un enfant à qui l'on conte

la *Barbe bleue*, se laissant aller bonnement à la fiction du poète, — oui du poète, — acceptant tout, à condition d'être amusé ; un véritable public, comprenant la fantaisie avec une merveilleuse facilité, qui admettrait sans objection le *Chat botté*, le *Petit chaperon rouge* de Ludwig Tieck, et les étincelantes parades du Vénitien Gozzi, où fourmille et grimace ce monde étrangement bariolé de la farce italienne, mêlé à ce que la féerie a de plus extravagant. Si jamais l'on peut représenter en France le *Songe d'une nuit d'été*, la *Tempête*, le *Conte d'hiver* de Shakspeare, assurément ce ne sera que sur ces pauvres tréteaux vermoulus, devant ces spectateurs en haillons. Si nous avions l'honneur d'être un grand génie, nous essayerions de faire une pièce pour ce théâtre dédaigné, mais une telle hardiesse nous irait mal. V. Hugo, A. de Musset pourraient tout au plus s'y risquer dans leurs bons jours. Mais, nous direz-vous, quel est donc l'auteur ou les auteurs qui travaillent à ces chefs-d'œuvre inouïs ? Personne ne les connaît, on ignore leurs noms, comme ceux des poètes du *Romancero*, comme ceux des artistes qui ont élevé les cathédrales du moyen âge. L'auteur de ces merveilleuses parades, c'est tout le monde ; ce grand poète, cet être collectif qui a plus d'esprit que Voltaire, Beaumarchais et Byron ; c'est l'auteur, le souffleur, le public surtout, qui fait ces sortes de pièces, à peu près comme ces chansons pleines de fautes de mesures et de rime qui font le désespoir des grands écrivains, et pour un couplet desquelles ils donneraient, avec du retour, leurs strophes les plus précieusement ciselées.

L'autre jour assommé de grands chanteurs, de grands tragédiens, de grands comédiens, j'entrai dans ce bouge dramatique qui m'avait laissé de si

joyeux souvenirs, hésitant un peu, comme cela arrive toujours lorsque l'on va revoir quelqu'un ou quelque chose qui vous a plu jadis. Le théâtre avait été repeint, il était presque propre, cela m'alarma. Il régnait dans la salle un certain parfum de vaudeville assez nauséabond; il me passa par la tête de vagues appréhensions d'opéra-comique, en voyant l'orchestre renforcé de cinq ou six cornets à piston. Je me préparais à sortir, heureusement la toile, en se levant, mit fin à mon anxiété et me démontra victorieusement que les Funambules se soutenaient à leur hauteur primitive, et que les saines traditions de l'art y étaient religieusement conservées.

Le théâtre représente une rue, une place publique, absolument comme dans une pièce de Molière. Pierrot se promène, les mains plongées dans les goussets, la tête basse, le pied traînant. Il est triste, une mélancolie secrète dévore son âme. Son cœur est vide, et sa bourse ressemble à son cœur; Cassandre, son maître, répond aux demandes d'argent qu'il lui fait par un de ces coups de pied péremptoires qui avivent si fréquemment le dialogue des pantomimes. Pauvre Pierrot, quel triste situation! toujours battu, jamais payé, mangeant peu, mais rarement, il n'est pas étonnant qu'il soit un peu pâli, on le serait à moins. Pour comble de malheur, Pierrot est amoureux, non pas du joli petit museau noir, de la jupe losangée de Colombine, mais d'une grande dame, d'une très grande dame, d'une Éloa, d'une duchesse! qu'il a vue descendre de voiture pour entrer à l'église, à l'Opéra, nous ne savons plus où. Par suite de son amour et de ses jeûnes forcés, Pierrot craint que son charmant physique ne se détériore, il palpe son nez qui a beaucoup maigri, et ses jambes qui sont devenues pareilles à des bras de

danseuse. Mais ce n'est pas cela qui l'inquiète
sérieusement ; un amoureux maigre et pâle n'est
que plus intéressant. Il voudrait aller *dans le monde*,
pour voir celle qu'il aime, et Pierrot ne possède
d'autre vêtement que ses grègues et sa souquenille
de toile blanche; allez donc en soirée chez une
duchesse accoutré de la sorte! Pas d'habits! pas
d'argent! que faire? Comment pénétrer dans ces
mystérieux édens, tout éblouissants de cristaux, de
bougies, de femmes et de fleurs, qu'il voit vague-
ment flamboyer aux fenêtres lumineuses des hôtels?
Comme Pierrot est en proie à ces idées amères, qu'il
accuse les dieux, la fortune et le sort, passe un
marchand d'habits, portant toutes sortes de nippes,
plus ou moins fripées. — Oh! si j'avais ce frac vert
pomme, et ce superbe pantalon à la cosaque! se
dit Pierrot, l'œil allumé par la convoitise, les doigts
titillés par d'irrésistibles envies; et en disant cela,
il allonge et retire les mains à plusieurs reprises.
Le marchand d'habits vient d'acheter la défroque
civique d'un garde national, hors d'âge, dont il
porte le sabre, placé sous son bras dans l'attitude
peu belliqueuse d'un simple parapluie; la poignée
de cuivre de l'innocent bancal s'offre tout naturelle-
ment à la main de Pierrot qui la saisit. Le mar-
chand, sans prendre garde à rien, continue sa route.
Pierrot reste immobile tenant toujours la poignée
du sabre, dont la lame est bientôt tout entière hors
du fourreau que le marchand d'habits entraîne avec
lui. A la vue de l'acier flamboyant une pensée dia-
bolique illumine la cervelle de Pierrot, il enfonce
la lame, non pas dans sa gaine, mais dans le corps
du malheureux qu'elle traverse de part en part, et
qui tombe raide mort. Pierrot sans se déconcerter,
choisit dans le paquet du défunt les vêtements les

plus fashionables; et pour faire disparaître les traces de son crime, il précipite le cadavre par le soupirail d'une cave. Sûr de n'être pas découvert, il va rentrer chez lui et faire sa toilette pour aller dans le monde voir sa duchesse adorée, lorsque tout à coup, soulevant la trappe de la cave, l'ombre de sa victime surgit sinistrement, enveloppée d'un long suaire, la pointe du sabre passant par la poitrine, et dit d'une voix caverneuse : *marrrchand d'habits!* — vous peindre l'effroi qui se lit sur la face enfarinée de Pierrot, en entendant cette voix de l'autre monde, est une chose impossible. — Cependant il prend son parti, et pour en finir une fois pour toutes avec ses terreurs et ses visions, il saisit une énorme bûche dans un tas de bois qui se trouve là et engage avec le spectre une lutte terrible. Après plusieurs coups évités et parés, l'ombre ne peut s'empêcher de recevoir la bûche d'aplomb sur la tête ce qui la fait replonger dans la cave, où Pierrot, pour surcroît de précaution, jette en toute hâte le bois coupé par les scieurs; et puis ajoutant l'ironie à la scélératesse, il penche sa tête vers le soupirail, et dit en contrefaisant la voix du spectre : *marrrchand d'habits!*

Ne voilà-t-il pas une exposition admirable, d'un haut caprice, d'une bizarre fantaisie, et que Shakspeare ne désavouerait pas!

Le théâtre change. Pierrot rentré chez lui revêt avec une respectueuse admiration l'immense pantalon à la cosaque et le miraculeux frac vert pomme; il arbore un faux-col, s'ajuste des favoris noirs, et pour dissimuler la pâleur criminelle de sa physionomie, il pose sur sa farine deux petits nuages rouges, qui lui donnent l'air le plus coquet, le plus triomphant du monde.

Pierrot fait son entrée chez la duchesse; il a déjà saisi l'esprit de son rôle, il est plein de sang-froid, de dignité et de convenance; il salue aussi bien qu'un maître à danser ou un chien savant; il offre la main aux dames et fait tenir son lorgnon entre l'arcade sourcilière et l'orbite de son œil comme un lion du boulevard de Gand. C'est surtout auprès de la duchesse qu'il faut le voir! comme il se penche gracieusement au dos de son fauteuil! comme il lui gazouille à l'oreille mille riens charmants et lui dépeint en traits de flamme l'amour qu'il sent pour elle! Au milieu de sa plus belle période, Pierrot s'arrête subitement, ses faux favoris se hérissent d'horreur, son rouge tombe, son claque palpite d'épouvante, les manches de son frac raccourcissent; une voix sourde, étouffée comme le râle d'un mourant, murmure la phrase sacramentelle; *marrrchand d'habits!* Une tête sort du parquet; plus de doute, c'est lui, c'est le spectre. Pierrot lui pose le pied sur le crâne et le fait rentrer sous le plancher, en lui disant, comme Hamlet à l'ombre de son père: Allons! paix, vieille taupe! Puis il continue sa déclaration avec une résolution héroïque. Le spectre ressort de terre à quelques pas plus loin; Pierrot le renfonce une seconde fois d'un si vigoureux coup de talon de botte, que le fantôme se tient tranquille quelque temps.

Pierrot, se croyant définitivement débarrassé de l'apparition vengeresse, se livre à l'excès d'une joie convulsive. Il danse des galops frénétiques, exécute des cachuchas échevelées. Quand il a bien dansé, il a chaud, et veut prendre une glace; ô ciel! le spectre se présente tenant un plateau de rafraîchissements, et comme Pierrot avance la main, il lui murmure d'un ton plus sépulcral encore que les

autres fois : *marrrchand d'habits*. — Ici s'engage
entre la gourmandise et la poltronnerie de Pierrot
une de ces luttes si vraies et si profondément
comiques, que Debureau excelle à rendre. Enfin,
la gourmandise l'emporte, il choisit une superbe
glace panachée de mille couleurs qui se change
en feu d'artifice sous ses lèvres coupables, et
lui cause un tel saisissement qu'il avale la cuiller.

Cette terrible soirée se termine enfin. — Pierrot,
malgré les apparitions importunes du spectre, a su
toucher le cœur de la duchesse, et il espère devenir
bientôt le plus heureux des mortels. — Le souvenir
du marchand d'habits si traîtreusement assassiné
lui revient bien quelquefois à l'esprit, mais il le
chasse au moyen d'une grande quantité de petits
verres de différentes liqueurs. — Le frac vert
pomme brille toujours d'une ineffable splendeur, le
pantalon à la cosaque continue à faire l'envie des
négociants de contremarques. — Il faut l'avouer, à
la honte de la morale et de la nature humaine,
Pierrot est heureux; il obtient les plus grands succès dans le monde, il gagne au jeu, ce qui lui permet d'acheter des cigares à paille, des gants de filoselle, et des favoris d'une autre couleur. — Son
oreiller n'est pas rembourré par les épines du remords; mais hélas! rien ne s'écroule vite comme la
prospérité qui n'a pas la vertu pour base. Pierrot
en allant dans le monde en a pris les vices élégants.
Son amour pour la duchesse ne l'empêche pas
d'entretenir quelques danseuses de l'Opéra, et le
pauvre diable se trouve bientôt réduit aux dernières
extrémités. Il n'a plus d'autre ressource que de
vendre ce délicieux frac couleur d'espérance qui lui
a valu de si beaux succès, et ce prodigieux pantalon

qui dissimulait si pompeusement ses jambes sans mollets.

Ici se trouve une situation dramatique de la plus haute portée, et d'une effrayante profondeur philosophique. Pierrot, tourmenté par le souvenir de son crime, n'ose pas appeler un marchand de peur de faire paraître l'effroyable vision. En effet, le fantôme, comme évoqué, passe dans la rue en râlant d'une voix enrouée comme quelqu'un qui aurait la bouche pleine de terre : *marrrchand d'habits!* Pierrot va bravement au spectre, et lui propose avec une hardiesse que n'aurait peut-être pas eue don Juan, d'acheter en bloc le frac, le gilet, le pantalon et le chapeau ; le spectre fait signe qu'ils sont bien usés, et offre trente sols du tout. — Pierrot, après l'avoir appelé voleur, consent au marché, et lui remet les hardes ; alors le spectre prétendant que les effets sont à lui, ne veut pas lui donner les trente sols. La fureur de Pierrot ne connaît plus de bornes ; il détache un coup de pied superbe dans les jambes du fantôme, le coup de pied est suivi d'une série de coups de poing dans les yeux et l'estomac ; l'ombre pour se défendre, retire le sabre qui lui traverse la poitrine, et s'escrime de son mieux, mais Pierrot se débat si vaillamment des pieds et des mains, qu'il reprend les habits et reste maître du champ de bataille.

Malgré cette victoire la position de Pierrot n'est pas sensiblement améliorée. Il n'a pas d'argent ; que faire? Pierrot s'avise ici d'une ruse digne des Mascarilles et des Scapins de Molière. Il va trouver Cassandre et lui dit : Voyez, les corsaires barbaresques m'ont arraché la langue ; donnez-moi un peu d'argent s'il vous plaît! — Que diable, me contes-tu là? répond Cassandre surpris. Comment

peux-tu parler, si tu n'as pas de langue? — Oh! Monsieur, je n'en ai que tout juste pour implorer la pitié des honnêtes gens. Cassandre, touché de cette réponse, donne quelque monnaie à Pierrot. Voyant que la ruse a réussi, Pierrot ne tarda pas à se représenter sous la forme d'un aveugle. Mon cher monsieur Cassandre, j'avais oublié de vous dire que ces mêmes corsaires barbaresques m'ont aussi crevé les yeux. — Comment fais-tu donc pour me suivre si exactement, si tu n'y vois clair? — Mon doux maître, j'y vois assez clair pour discerner les âmes sensibles. — Allons, ta situation me touche, répond Cassandre, voici une pièce ronde, et va-t'en. — Pierrot s'en va, mais il roule dans son esprit un dessein plus vaste, et digne du plus haut courage ; il veut prendre la bourse tout entière. Pour exécuter ce louable projet, il ôte ses bras des manches de sa souquenille, de façon à imiter un amputé, et se promène sur le théâtre en les faisant voltiger comme deux ailerons de pingouin. — Monsieur Cassandre, monsieur Cassandre, les méchants Turcs m'ont aussi coupé les bras. — Voilà qui est fâcheux, mais que veux-tu que j'y fasse? Pendant ce dialogue Pierrot insinue sa main dans la poche de Cassandre qui s'aperçoit de la manœuvre, et s'écrie : — Comment, canaille, tu dis que les Turcs t'ont coupé les bras, et en voici un dans ma poche! — Vous avez mon bras dans votre poche, mon pauvre bras que j'ai tant cherché! — Vous êtes un fier drôle. — Retenir comme cela les bras des gens ; avec cette mine honnête l'on ne vous aurait pas cru capable d'une pareille infamie ; voler des bras, vous allez me suivre chez le commissaire de police. — Inutile de dire que Pierrot en retirant sa main de la poche de Cassandre, n'y laisse pas la bourse. Avec l'argent de

Cassandre Pierrot redevient plus brillant que jamais, et déploie une telle amabilité qu'il obtient la main de la duchesse. Le mariage va se célébrer. Pierrot ivre d'orgueil, s'avance en tête du cortège, tenant sa blanche fiancée par le bout effilé de ses jolis doigts ; tout à coup un long fantôme surgit par le trou du souffleur et répète d'une voix stridente la phrase fatale : *marrrchand d'habits!* Pierrot, hors de lui, quitte sa fiancée, s'élance sur le spectre, et lui donne ce qu'on appelle en style populaire un bon renfoncement, puis il s'asseoit sur le trou du souffleur pour boucher hermétiquement l'ouverture et contenir le spectre dans les régions caverneuses. La mariée est très étonnée de ces procédés étranges, car l'ombre n'est visible que pour le coupable Pierrot; elle vient le prendre par la main, l'oblige à se relever et *à marcher vers l'autel.* Aussitôt le spectre reparait, enlace Pierrot dans ses longs bras, et le force à exécuter avec lui une valse infernale plus terrible cent fois que la célèbre valse de Méphistophélès, si merveilleusement dansée par Frédéric Lemaître. L'assassiné serre l'assassin contre sa poitrine de telle sorte que la pointe du sabre pénètre le corps de Pierrot et lui sort entre les épaules. La victime et le meurtrier sont embrochés par le même fer comme deux hannetons que l'on aurait piqués à la même épingle. Le couple fantastique fait encore quelques tours, et s'abîme dans une trappe, au milieu d'une large flamme d'essence de térébenthine. La mariée s'évanouit, les parents prennent les attitudes de la douleur et de l'étonnement, et la toile tombe au milieu des applaudissements.

Ne voilà-t-il pas un étrange drame, mêlé de rire et de terreur? Le spectre de Banquo et l'ombre d'Hamlet n'ont-ils pas de singuliers rapports avec

l'apparition du marchand d'habits, et n'est-ce pas quelque chose de remarquable, que de retrouver Shakspeare aux Funambules ? Cette parade renferme un mythe très profond, très complet, et d'une haute moralité, qui ne demanderait que d'être formulé en sanscrit, pour faire éclore des nuées de commentaires. Pierrot qui se promène dans la rue avec sa casaque blanche, son pantalon blanc, son visage enfariné, préoccupé de vagues désirs, n'est-ce pas la symbolisation de l'âme humaine encore innocente et blanche, tourmentée d'aspirations infinies vers les régions supérieures ? La poignée du sabre qui semble s'offrir d'elle-même à la main de Pierrot, et l'inviter par le scintillement perfide de son cuivre jaune, n'est-elle pas un emblème frappant de la puissance de l'occasion sur les esprits déjà tentés et vacillants ? La promptitude avec laquelle la lame entre dans le corps de la victime démontre combien le crime est facile à commettre, et comment un simple geste peut nous perdre à tout jamais. Pierrot n'avait en prenant le sabre d'autre idée que de faire une espièglerie ! Le spectre du marchand d'habits sortant de la cave, montre que le crime ne saurait être caché, et lorsque Pierrot fait replonger dans la cave à coups de bûche l'ombre de la victime plaintive, l'auteur n'a-t-il pas indiqué de la manière la plus ingénieuse que les précautions peuvent quelquefois retarder la découverte d'un forfait, mais que le jour de la vengeance ne manque jamais d'arriver. Le spectre symbolise le remords de la façon la plus dramatique et la plus terrible. Cette simple phrase : *marrrchand d'habits!* qui jette une terreur si profonde dans l'âme de Pierrot, est un véritable trait de génie, et vaut, pour le moins, le fameux *«Il avait bien du sang»* de Macbeth. C'était le cri que poussait la victime au

moment du meurtre ; les paroles, l'accent en sont restés ineffaçablement gravés dans la mémoire de l'assassin ! Et cette scène de la déclaration, où l'ombre grogne sous le parquet, et lève la tête de temps en temps, n'indique-t-elle pas de la manière la plus sensible que rien ne peut faire taire le remords au fond du cœur du criminel? Il a beau s'étourdir, s'enivrer de vin et d'amour, toujours le spectre est là, il sent à l'épaule le souffle intermittent et glacé qui lui chuchotte : *marrrchand d'habits!* Le détail de la glace qui se change en feu d'artifice montre que, pour le criminel, tout devient un poison, et que ce qui rafraichit la bouche de l'innocent brûle le palais du scélérat : de plus, c'est une indication préparatoire des feux éternels de l'enfer auxquels le meurtrier doit être livré. La scène où Pierrot affronte hardiment la présence du spectre et veut lui vendre les habits qu'il lui a volés, montre par son audacieuse énormité que le dénouement approche et que les feux de Bengale se préparent dans le second dessous. Pierrot, comme Don Juan, provoque la colère céleste, il est arrivé au dernier degré de l'endurcissement; aussi, quand il va épouser la princesse, le spectre vengeur reparaît, et cette fois il ne peut plus le faire rentrer dans la trappe qui l'a vomi. Allégorie très fine qui démontre que tôt ou tard le crime se découvre, malgré l'audace, la présence d'esprit et le sang-froid du meurtrier. Cette valse infernale, où la pointe du sabre qui traverse le corps du marchand d'habits entre dans la poitrine de Pierrot et le perce de part en part, nous enseigne que les hommes sont punis par leur crime même, et que la pointe du couteau dont le meurtrier frappe sa victime, pénètre dans son propre cœur encore plus profondément. La surprise des

parents à la vue de ce prodige, fait voir clairement le danger qu'il y a pour des duchesses d'épouser des pierrots sans prendre d'informations, et invite les spectateurs à mettre plus de circonspection dans leurs relations sociales. — Connaissez-vous beaucoup de tragédies qui supporteraient une pareille analyse?

(*Revue de Paris*, 1 septembre 1842.)

LES BEAUTÉS DE L'OPÉRA

Il n'est personne qui ne se soit dit, en assistant a la représentation de quelque opéra ou de quelque ballet : « Il est vraiment regrettable que tant de splendides décorations, tant de charmants costumes, tant de cortèges magnifiques, disparaissent sans laisser de trace. » Tout ce luxe, toute cette féerie, tout cet art dépensé en pure perte, toutes ces richesses prodiguées, qui doivent, la vogue passée, s'ensevelir à tout jamais dans la poussière des magasins, inspirent une pensée de regret au spectateur le plus indifférent. Les tableaux du peintre vont, fixés par un solide vernis, défendus par un cadre d'or, orner les murailles d'une galerie ou d'un musée; les vers du poète, multipliés par l'impression, ne peuvent plus périr; le papier de musique garde fidèlement les impressions du compositeur; mais les beaux paysages fleuris et verdoyants, les palais à colonnades infinies, les vastes horizons échappés à la brosse du décorateur, sont effacés par l'éponge impitoyable dès que la note d'or ou d'argent s'est élancée des lèvres du chanteur ou de la cantatrice jusqu'aux frises du théâtre; il n'en reste pas plus trace que de la fusée étincelante éteinte dans l'azur de la nuit. Cette pirouette

aérienne, cette pointe fine et sûre comme une flèche plantée dans le but, aussitôt qu'elle vient d'être exécutée par la danseuse est perdue à tout jamais. Qui possède aujourd'hui une fioriture de Malibran, un rond de jambe de Bigottini? L'œuvre du chanteur et de la danseuse s'évanouit tout entière avec eux, et il faut, pour en retrouver l'impression vivante, aller feuilleter les mémoires et les feuilletons du temps, et encore vous ne trouvez là que des descriptions incomplètement indiquées, comme on les fait lorsqu'on parle de choses que tout le monde connaît; beaucoup de détails, d'ailleurs, ne peuvent être compris qu'à l'aide du dessin.

Ces réflexions nous ont amené à penser qu'il y aurait à faire un beau livre sur l'Opéra, — et par l'Opéra nous entendons la scène lyrique, que l'on y chante du français ou de l'italien, qu'on y parle avec la voix ou avec le geste; — un livre qui serait à la fois un libretto, un feuilleton et un album, où la gravure viendrait en aide au texte et le texte à la gravure; où l'on verrait, à l'angle d'une page, dans une tête de lettre, le long d'une justification, se dessiner une décoration, une marche, un costume, quelque détail curieux et caractéristique de l'ouvrage.

Ainsi, seraient conservés mille aspects, mille particularités de mise en scène qui s'oublient bien vite et dont la tradition ne peut plus se retrouver. De beaux portraits gravés au burin, comme on grave en Angleterre, conserveraient, avec la garantie d'une ressemblance authentique, tous ces jolis visages, avec le costume de leur rôle favori. A la vivacité et au piquant d'un feuilleton contemporain, nous voudrions joindre le sérieux et le luxe d'un livre dont les feuillets ne doivent pas être éparpillés

par le vent de la publicité, et qui peut espérer de prendre un jour une place dans les bibliothèques. — Mozart, Rossini, Meyerbeer, Halévy, Auber, Bellini, — Allemands, Français, Italiens, quiconque a fait un chef-d'œuvre ou seulement obtenu un succès, est de notre compétence. Nous ne dédaignerons pas le ballet; ce poétique et facile délassement fait à souhait pour le plaisir des yeux et de l'illustration ; nous ferons quelques excursions même à l'Opéra-Comique, lorsque nous y serons attirés par quelque joli ouvrage ; enfin, nous tâcherons, avec le crayon et la plume, de faire une galerie complète des théâtres lyriques sous le triple rapport du poème, de la musique et de l'illustration [1].

(*Prospectus de l'ouvrage.*)

I

LES HUGUENOTS

C'est le 29 février 1836, qu'a été représenté à l'Académie Royale l'opéra des *Huguenots*, paroles de M. Scribe, musique de M. Meyerbeer. Certes, il y avait de la hardiesse à transporter sur la scène lyrique les disputes religieuses des catholiques et des huguenots, et les massacres de la Saint-Barthélemy pouvaient paraître de médiocres sujets de cavatines et de grands airs. M. Scribe, s'aidant de la *Chronique du temps de Charles IX*, de Prosper

1. Ce programme ne fut pas complètement rempli, car aucun chapitre des *Beautés de l'Opéra* n'a trait à l'Opéra Comique. Nous recueillons ici ceux qui appartiennent à Théophile Gautier.

(*Note de l'éditeur.*)

Mérimée, sut, avec l'habileté qui le caractérise, tourner victorieusement les difficultés du sujet. Meyerbeer, grâce à sa position d'israélite, put conserver son impartialité entre les deux partis, et faire chanter également bien les partisans du Pape et ceux de Luther.

Adolphe Nourrit, au jeu si dramatique, symbolisait le protestantisme sous le nom de Raoul de Nangis ; le catholicisme était représenté sous les traits de Valentine par la belle et regrettable Cornélie Falcon, dont l'héritage a été recueilli par madame Nathan-Treillet qui, certes, y avait plus d'un titre.

Au lever du rideau, de jeunes seigneurs jouent aux dés, au bilboquet, dans une salle du château du comte de Nevers, en Touraine ; il y a là, Tavannes, de Cossé, de Retz, Thoré, Méru, la fleur des gentilshommes catholiques ; ils chantent, rient, et, dans un joyeux chœur, s'excitent à profiter de la jeunesse qui s'envole et du temps qui ne revient plus. Cependant, la fête n'est pas complète : on attend encore un convive, le jeune Raoul de Nangis, huguenot, mais recommandé par le roi qui vient de faire sa paix avec l'amiral Coligny et veut voir régner entre les deux partis une paix qui doit, hélas ! durer bien peu. Raoul arrive, le festin commence, et, pour égayer la fête, les jeunes étourdis conviennent de raconter leurs bonnes fortunes : ce sera Raoul qui parlera le premier ; il payera sa bienvenue avec l'histoire de ses amours ; il le peut, sans compromettre celle qu'il aime, car il ne la connaît pas. Près des vieilles tours d'Amboise, il a rencontré, dans une litière, une noble dame qu'insultait une troupe d'étudiants avinés. Prendre le parti de la belle, mettre en fuite les grossiers agresseurs, a été pour Raoul l'affaire d'un moment. Depuis, il ne l'a plus

revue. Il vante la beauté de son inconnue dans une
délicieuse romance, devenu populaire, qui commence ainsi :

> Plus blanche que la blanche hermine,
> Plus pure qu'un jour de printemps.

Ses nouveaux amis, damnés libertins, se moquent
un peu de sa tendresse respectueuse et de sa passion huguenote, et portent des santés au succès de
ses amours. Pendant ce joyeux tumulte, apparaît,
sur le seuil de la porte, une figure hétéroclite d'un
aspect farouche et surprenant ; c'est Marcel, l'écuyer,
le serviteur de Raoul, espèce de fanatique, dans le
genre du puritain Carr, si énergiquement dessiné
par Victor Hugo, dans son drame de *Cromwell*, ne
chantant que des psaumes et ne parlant que par
versets de la Bible. Marcel s'étonne et s'indigne de
voir son maître dans le camp des Philistins, buvant
le vin de l'abomination, écoutant les chansons des
Madianites et des Amalécites ; aussi, en manière de
contre-poison, se met-il à chanter dans un coin le
choral de Luther. Le contraste de cette musique
solennelle et sévère, avec les refrains joyeux des
seigneurs catholiques, frappe l'âme de Raoul qui
repose plein le verre qu'il allait vider. — Quelle est
cette chanson sauvage et funèbre ? demande le
comte de Nevers. — C'est le cantique composé par
Luther pour nous protéger à l'instant du péril,
répond Raoul. — Eh ! mais, dit Cossé, en regardant
Marcel plus attentivement, je ne me trompe pas, tu
es le soldat qui, au siège de La Rochelle, me fit cette
large blessure ? C'était de bonne guerre, je ne t'en
garde pas rancune. Allons, bois avec moi. — Je ne
bois pas, répond le farouche sectaire. — Si tu ne

bois pas, chante, s'écrie toute la troupe; et Marcel entonne l'air huguenot si connu :

> A bas les couvents maudits!
> Les moines à terre!

Pendant qu'il achève le second couplet, entre un valet de pied qui vient annoncer au comte de Nevers qu'une dame désire lui parler : — Encore quelque désespoir d'amour ! Depuis que l'on sait que je vais me marier, je n'y puis suffire. Si c'est madame d'Entrague, la jeune comtesse, ou madame de Raincy, je n'y vais pas. — Je ne l'ai jamais vue ici, répond le valet. Le comte de Nevers demande pardon à ses amis de les quitter dans un si beau moment, et il va recevoir la dame mystérieuse. Tavannes, plus curieux que les autres, soulève le rideau et regarde. Elle est charmante, elle est divine. Raoul s'approche à son tour. O ciel! il a reconnu la dame de ses pensées ! L'ingrate! la perfide! elle dédaigne son amour loyal! c'est de Nevers, un pareil fou, qu'elle ose lui préférer! — Les jeunes seigneurs, témoins du désespoir de Raoul, l'engagent gaiement à la résignation :

> Lorsque les belles
> Sont infidèles,
> Faisons comme elles,
> Consolons-nous!

Mais le désolé gentilhomme ne veut rien entendre ; sa douleur se change en indignation, lorsqu'il aperçoit l'inconnue, qui passe au fond des jardins, reconduite par son heureux rival : — Je veux lui parler, s'écrie-t-il, lui dire à quel point je la hais! — On le retient cependant au nom de l'hospitalité.

Le comte de Nevers rentre aussitôt ; il est rêveur, préoccupé. La visite qu'il vient de recevoir n'était pas aussi flatteuse qu'on le suppose : il lui faut renoncer au mariage qu'il avait prémédité. C'est sa fiancée elle-même, fille d'honneur de la reine Marguerite de Valois, qui, de l'avis de cette princesse, est venue le supplier de lui rendre sa parole. En chevalier généreux, le comte n'a pas cru devoir s'y refuser, mais, au fond du cœur, il enrage. Il tâche néanmoins de dissimuler son dépit, et fait bonne contenance devant les compliments de ses amis qui le félicitent sur sa nouvelle conquête. Ces compliments inopportuns augmentent la fureur de Raoul qui les regarde comme une injure personnelle et s'apprête à en demander raison, lorsque paraît un page se disant chargé d'une missive pour l'un des gentilshommes présents : — C'est une lettre de la part d'une noble dame que je ne puis nommer, mais sage et belle à faire envie aux rois! ajoute le messager. — Donne, lui dit nonchalamment le comte de Nevers. — Êtes-vous sir Raoul de Nangis ? c'est à lui que ce billet s'adresse. — Surprise générale. Raoul, non moins étonné que les autres, ouvre la lettre et lit à demi-voix : — « Dans un instant, on viendra vous chercher ; si vous êtes brave, laissez-vous bander les yeux et conduire en silence. » — Il peut m'en coûter cher, mais n'importe, j'irai... Voyez, messieurs, dit le jeune et courageux huguenot, en présentant le billet aux gentilshommes qui l'entourent. — Grand Dieu! s'écrie-t-on ; l'écriture de Marguerite de Valois, son cachet, sa devise! La reine le fait appeler! il est aimé d'elle!... — Alors, les offres de service, les assurances d'amitié, les protestations de dévouement viennent fondre de toutes parts sur Raoul, qui n'a

rien entendu des exclamations précédentes, et ne sait à quoi attribuer les obséquieux hommages dont on l'accable. Il en est encore tout étourdi, quand des hommes masqués se présentent et lui font signe de les suivre.

Le deuxième acte se passe dans le parc de Chenonceaux, à quelques lieues d'Amboise. Le château, hardiment jeté sur le Cher, se dessine au fond en perspective. La rivière, après avoir bouillonné sous les arches, vient serpenter capricieusement jusqu'au milieu du théâtre, et disparaît sous des massifs d'arbres verts. Un large escalier latéral, conduisant du château dans les jardins, complète cette magnifique décoration, l'une des plus ravissantes qui se puissent voir à l'Opéra. — Le jour est à son midi. Marguerite de Valois, entourée de ses dames d'honneur, achève sa toilette sous un frais pavillon de verdure. Urbain, son page, le messager du premier acte, tient encore le miroir devant elle. Dans un air délicieux, la jeune et belle fiancée du roi de Navarre, représentée par madame Dorus Gras, cette voix si pure et si fraîche, chante le printemps et l'amour, tout ce qui est jeune et beau. Que lui importent les huguenots, les papistes, et leurs querelles sanglantes? elle ne songe qu'à éterniser ses fêtes, à varier ses plaisirs. — Le soleil est brûlant, l'atmosphère embrasée; les eaux du Cher, en cet endroit retiré du parc, sont limpides et invitantes. Marguerite ordonne à ses femmes d'aller tout préparer pour le bain.

A peine se sont-elles éloignées, que l'on voit accourir une charmante enfant tout en émoi. C'est la plus jeune et la plus jolie des demoiselles d'honneur de la reine, Valentine de Saint-Bris, la mystérieuse beauté entrevue chez le comte de Nevers.

Marguerite de Valois, qui l'a prise en vive affection, lui demande avec empressement le résultat de sa démarche auprès du comte. — Il a promis sur l'honneur de refuser ma main, dit Valentine. — Alors, rassure-toi, bientôt tu pourras épouser celui que ton cœur a choisi. — Hélas! non, le ciel proscrit cette alliance; nos cultes sont différents. — Qu'importe? Ne suis-je pas moi-même fiancée au roi de Navarre, l'un des chefs protestants? Je veux que ton mariage et le mien soient célébrés ensemble. — Et mon père?... — J'ai sa parole, il consentira. — Mais Raoul?... — Il va venir, et vous serez unis. — En effet, c'est pour lui offrir la main de Valentine, qui n'a pu le voir sans l'aimer et qu'il accuse d'ingratitude, que la reine a fait secrètement appeler Raoul. — Oh! madame, je n'oserai jamais lui parler, dit la naïve enfant. — Eh bien, je m'en charge, moi, répond gaiement Marguerite. — Et elle oublie un instant cette négociation amoureuse pour présider à la toilette de ses femmes qui viennent se disposer au bain. Plusieurs d'entre elles, déjà toutes prêtes, arrivent en peignoirs de gaze, et, avant de se plonger dans l'eau, folâtrent et dansent, se poursuivent et forment différents groupes que la reine contemple en souriant, nonchalamment étendue sur un banc de gazon. D'autres jeunes filles disparaissent derrière les bouquets d'arbres, et bientôt on les voit se baigner dans le Cher. — Leurs gracieux ébats sont interrompus par la subite arrivée d'Urbain, qui tombe comme Actéon au milieu de ces nymphes effarouchées. Le malin page annonce à Marguerite, non sans jeter autour de lui des regards indiscrets, que Raoul vient d'entrer au château et qu'on le lui amène. Ces mots redoublent l'effroi des pudiques baigneuses qui se blottissent auprès de

7

leur maîtresse, en jetant des cris de biches aux
abois; mais, en voyant venir Raoul les yeux bandés,
elles se rassurent un peu, si bien même que la reine
est obligée de leur faire signe de s'éloigner.

Restée seule avec le jeune protestant, Marguerite
lui permet de se découvrir la vue.

... O ciel! où suis-je?
De mes yeux éblouis n'est-ce point un prestige?

s'écrie Raoul qui ne connaît pas la princesse, et
demeure frappé de sa beauté toute royale. Puis, se
croyant en bonne fortune, et voulant se venger, par
cette conquête, du dédain de Valentine, il offre,
dans un charmant duo, son amour, son bras, sa vie
à la coquette reine de Navarre qui se divertit fort
de la méprise, et demande à ce galant chevalier s'il
est prêt à lui obéir en tout. — En tout! je le jure à
vos pieds! — C'est bien, j'en reçois le serment. — Le
maudit page vient encore ici faire une apparition
inopportune. — Les seigneurs du pays, appelés par
vos ordres, dit-il à Marguerite, réclament l'honneur
d'être admis près de votre Majesté. — Ces paroles
sont un coup de foudre pour Raoul, qui s'éloigne
avec effroi et respect. — Eh quoi! sir Raoul, lui dit
la reine en souriant, le mot de Majesté vous fait
peur! et vous dispensera-t-il d'être fidèle? — Oh!
jamais! — Eh bien, je veux vous marier. Je sers les
projets de ma mère et du roi en vous unissant à la
fille du comte de Saint-Bris, votre ancien ennemi,
qui sacrifie sa haine à la raison d'État. — Épouser
la fille d'un gentilhomme catholique! — Vous avez
juré de m'obéir en tout. — J'obéirai, madame.

On voit alors le comte de Saint-Bris, le comte
de Nevers et quelques seigneurs protestants aux-

quels Marguerite va présenter Raoul. Tous le reçoivent avec une apparente cordialité. Après cette cérémonie, la reine annonce aux comtes de Nevers et de Saint-Bris, en leur remettant un ordre écrit, que son frère, Charles IX, qui connaît leur dévouement, les appelle à Paris pour l'aider dans une secrète entreprise. — Nous nous soumettrons à la volonté du roi, disent-ils. — Oui, mais d'abord, il faut obéir à la mienne, reprend Marguerite ; avant que le mariage dont vous allez être témoins soit conclu, promettez, ainsi que Raoul, d'abjurer entre vous toute haine. — Les trois gentilshommes se jurent solennellement une amitié éternelle, et Marguerite, montrant Valentine, que l'on amène couverte d'un long voile, dit à Raoul : — Voici votre compagne. — Puis, le comte de Saint-Bris prend sa fille par la main et la conduit vers son fiancé. Mais, à peine celui-ci l'a-t-il reconnue : — Grand Dieu ! moi l'épouser ? jamais !... — Tout le monde reste stupéfait. Saint-Bris et de Nevers frémissent de rage. Marguerite adjure Raoul d'expliquer les motifs de son refus ; il déclare vouloir se taire. Elle persiste en vain, il s'obstine à ne pas répondre. Devant ce silence outrageant, de Nevers et Saint-Bris ne se contiennent plus, et, malgré la présence de la reine, ils provoquent Raoul et lui demandent réparation de son insulte. Le jeune homme tire l'épée du fourreau et se dispose à les suivre ; mais il est désarmé sur l'ordre de Marguerite, qui ordonne en même temps à Saint-Bris et à de Nevers de se rendre aux ordres du roi. Les deux gentilshommes sortent en entraînant Valentine et en défiant encore Raoul que les hommes d'armes ont peine à retenir. — Cette scène dramatique et animée termine bien le second acte, et contraste, d'une manière très heureuse, avec les

gracieux tableaux qui en remplissent la première partie.

Il faut maintenant nous transporter à Paris où l'action va se concentrer. — Voici le Pré aux Clercs, la Seine, et là-bas, le vieux Louvre, sous la voûte duquel s'élaborent de sanglants projets. Sur la gauche de la prairie, à l'ombre d'un chêne centenaire, l'on aperçoit une chapelle vouée au culte catholique; en face et à côté, se dressent deux cabarets, autres chapelles consacrées à Bacchus. — C'est l'heure de la promenade, vers la fin d'une chaude journée du mois d'août. Les bourgeois viennent respirer le frais sur les bords du fleuve; des ouvriers, des gens du peuple sont groupés çà et là devant les boutiques des marchands ambulants, les baraques des marionnettes et les orchestres en plein vent. Assis aux tables de l'un des cabarets, des clercs de la basoche et des grisettes échangent de joyeuses paroles, de galants propos, interrompus par les chants rébarbatifs de quelques soldats huguenots qui boivent dans le coin opposé.

> En avant braves calvinistes !
> A nous les filles des papistes,
> A nous richesses et butin,
> Et bon vin !

Mais place ! place ! voici venir un cortège de mariage qui se dirige vers la chapelle. Au milieu d'une foule brillante de dames et de seigneurs de la cour, s'avance la jeune épousée..... O ciel ! c'est Valentine ! de Nevers est à son côté ! le comte de Saint-Bris la lui donne pour se venger des dédains de Raoul, auquel sa haine réserve, dit-il, un châtiment plus terrible encore. — Le cortège entre dans

la chapelle, et, sur les marches, des femmes du peuple s'agenouillent et prient. Cette pieuse démonstration irrite les soldats calvinistes qui reprennent avec colère leur refrain provocateur. Les clercs et les ouvriers s'indignent et ripostent par des injures. Une lutte est sur le point de s'engager, quand l'arrivée d'une troupe de bohémiens vient heureusement captiver l'attention générale. Ces *gitanos* ramènent la gaieté parmi le peuple: ils disent la bonne aventure aux fillettes et les font danser aux sons d'une musique joyeuse. — Le divertissement terminé, Saint-Bris et de Nevers sortent de la chapelle où ils ont laissé Valentine, qui désire, jusqu'au soir, y rester en prière. Après le couvre-feu, les parents et l'époux de la jeune fille reviendront la chercher pour la conduire en pompe à l'hôtel de Nevers. Toute la noce s'éloigne; le comte de Saint-Bris demeure seul avec un gentilhomme de ses amis, enragé catholique, du nom de Maurevert. Marcel, le rigide serviteur de Raoul, se présente bientôt devant eux. Il remet au comte un billet de la part de son maître, arrivé le jour même dans Paris, à la suite de Marguerite de Valois. Saint-Bris ouvre la lettre : elle contient un cartel. — Enfin ! — s'écrie-t-il ; puis, s'adressant à Marcel : — ce soir, ici, j'attendrai sir Raoul de Nangis. — Un duel avec lui, comte? dit tout bas Maurevert, vous n'en courrez pas la chance:

... Pour frapper un impie,
Il est d'autres moyens que le ciel sanctifie!

— Que veux-tu dire? — Venez, je vous expliquerai devant Dieu les projets qu'on médite. — Et tous deux rentrent dans la chapelle.

La nuit commence à tomber. On entend le couvre-feu qui sonne, et des sergents du guet viennent chasser les promeneurs attardés sur le Pré aux Clercs. Les étudiants et les soldats huguenots, pour qui la journée n'est pas finie, passent tout simplement du dehors dans l'intérieur des cabarets, afin d'y continuer à huis clos leurs libations et leurs jeux.

Quand la prairie est tout à fait déserte, Maurevert et Saint-Bris reparaissent sur le seuil de la chapelle, puis, s'éloignent mystérieusement, après avoir échangé quelques paroles d'intelligence.

Les imprudents! ils ont oublié Valentine! Valentine qui, cachée derrière un pilier, a, sans le vouloir, surpris leurs horribles desseins, et qui, pour l'honneur même de son père, veut empêcher qu'ils s'accomplissent.

Précisément, Marcel reparaît, poussé par là par de noirs pressentiments. Le fidèle valet sera présent au duel, et il mourra, si son maître succombe. Valentine le reconnaît.

— Écoute-moi, lui dit-elle, Raoul va se rendre ici tout à l'heure? — C'est vrai. — Pour se battre? — Oui. — Qu'il ne vienne que bien accompagné! — Grand Dieu! quel danger le menace? — Je ne puis te le dire. — Mais qui êtes-vous? — Eh bien! je suis... une femme qui l'aime, qui le sauve au prix d'une trahison, et qui doit l'oublier pour toujours! — Marcel veut l'interroger encore, mais elle s'échappe et court se réfugier dans la chapelle.

Il n'est plus temps d'avertir Raoul, car il arrive aussitôt avec ses témoins, et Saint-Bris avec les siens. Marcel tente cependant par quelques mots glissés à voix basse de faire comprendre à son maître qu'il est tombé dans un piège, mais celui-ci le traite

de fou, et jette à son adversaire ce défi si énergique et toujours tant applaudi :

En mon bon droit j'ai confiance, etc.

Puis, on règle les conditions du combat ; on mesure le terrain et les armes, et les deux champions et leurs quatre témoins mettent l'épée à la main. — Au moment où ils commencent à ferrailler, Marcel, qui s'est mis aux aguets, crie du fond qu'il entend des pas et qu'il voit dans l'ombre accourir plusieurs hommes. Il n'a pas achevé que Maurevert, suivi de deux acolytes, se précipite sur le théâtre, en appelant à l'aide contre des huguenots qui, dit-il, attaquent lâchement un catholique.

A ces cris, douze ou quinze individus à mines sinistres, armés de bâtons et d'épieux, sortent d'un coin obscur où ils étaient embusqués, et s'élancent sur Raoul et ses compagnons qu'ils entourent. Les braves calvinistes, en s'adossant l'un contre l'autre, essayent de faire face à l'ennemi qui les assiège de toutes parts ; mais, dans ce combat trop inégal, leur petit bataillon carré se voit à chaque instant serré de plus près ; il va plier sous le nombre, quand tout à coup de l'un des cabarets, ce refrain huguenot retentit :

> Plan, rataplan, vive la guerre
> Buvons, ami,
> A notre père,
> A Coligny !

— Défenseurs de la foi ! au secours ! — s'écrie Marcel. Les portes du cabaret s'ouvrent, et l'apparition des soldats protestants fait reculer Maurevert

et sa bande ; mais, en même temps surviennent les clercs de la basoche, attirés par le bruit, et qui se rangent du côté des catholiques. —. Au fagot les païens ! — Au diable les bigots ! — Après les injures, on en vient aux mains. Les deux troupes s'élancent avec fureur l'une contre l'autre ; Saint-Bris et Raoul croisent le fer ; une minute de plus, le sang coule...
— Téméraires, arrêtez, crie une voix connue, et qui fait soudain rentrer les épées au fourreau ; osez-vous bien, dans Paris et à la face du Louvre, engager de pareilles batailles ! — C'est Marguerite de Valois, qui rentre à cheval dans son palais, suivie de gardes et de pages portant des flambeaux. Saint-Bris et les siens prétendent avoir été lâchement attaqués. — Ce sont eux, répond Marcel, qui voulaient assassiner mon maître. — Comment le sais-tu ? Qui t'a si bien instruit ? — Une femme inconnue que j'ai vue ici tantôt. — Tu mens ! reprend Saint-Bris. Où est cette femme ? — La voici ! — dit le vieux sectaire en montrant Valentine qui vient de paraître sur le seuil de la chapelle. A l'aspect de sa fille, le comte reste pétrifié. — Quoi ! s'écrie Raoul, pour me sauver la vie elle a trahi son père, et elle ne m'aime pas ! — Elle n'aimait que vous, dit Marguerite, malgré les supplications de Valentine qui l'engage au silence. — Mais cette visite mystérieuse à de Nevers ? — Elle venait l'adjurer de renoncer à sa main. — Ô ciel ! est-il possible ? et j'ai pu croire... Grâce ! grâce ! rendez-la moi, je l'aime ! — Tu l'aimes ! fait Saint-Bris avec joie ; je suis donc vengé, car, depuis ce matin, un autre est son époux ! — Désespoir de Raoul ! il éclate en sanglots. Tandis que la reine essaye de le calmer, une barque splendidement décorée et pavoisée, tout éclatante de lumières et de fanfares descend le fleuve en côtoyant la prairie où elle vient

aborder. De Nevers, accompagné des témoins de son mariage et de toute la noce, arrive chercher Valentine pour l'*emmener en son logis*. Infortuné Raoul! il lui faut assister au triomphe de son rival, le voir s'éloigner l'orgueil au front, la joie au cœur, et, avec lui, voir s'enfuir son bonheur, son espoir, sa vie ! Marguerite entraîne le pauvre amoureux hors du Pré aux Clercs, où catholiques et huguenots grondent encore sourdement, et nous suivons à l'hôtel de Nevers la triste Valentine.

Elle est seule, émue, agitée. Le souvenir de Raoul la poursuit, et, dans sa pieuse résignation, elle prie Dieu d'arracher de son cœur un amour désormais criminel, de lui donner le courage de la vertu. Mais en vain elle supplie, elle implore ; le nom de celui qu'elle veut oublier revient malgré elle à sa pensée, sur ses lèvres, et bientôt, — est-ce un rêve, une illusion ? — Raoul apparaît lui-même à ses yeux ! Il entre pâle comme un fantôme, sombre comme le remords ; il s'approche, il parle... O ciel ! c'est bien lui ! — J'ai voulu vous revoir une dernière fois, dit-il. — Fuyez, s'écrie Valentine effrayée, si mon père, si mon mari nous trouvaient ensemble, ils vous tueraient ! — Qu'importe ? je vous ai perdue ; je n'ai plus qu'à mourir ! — Non, non, Raoul, vivez, pour apprendre à confesser le vrai Dieu, et pour qu'un jour nous soyons unis dans le ciel. — Puis elle le presse de nouveau de s'éloigner ; mais il est déjà trop tard : on entend des pas dans le vestibule. Valentine regarde : — Grand Dieu ! mon père ! mon époux ! — Eh bien ! je les attends ! — Ah ! pour mon honneur, Raoul, évitez-les ! — Et elle le fait cacher derrière une tapisserie.

En sa qualité de gouverneur du Louvre, le comte de Saint-Bris a été chargé de réunir les principaux

seigneurs catholiques, et de leur révéler enfin les projets conçus par Catherine de Médicis. Tous ont répondu à l'appel : de Nevers, Tavannes, Méru, de Retz, de Cossé, de Besme, etc. Sans trop s'inquiéter de la présence de sa fille, Saint-Bris annonce aux gentilshommes qui l'entourent que, pour mettre fin aux discordes religieuses, pour terminer d'un seul coup une guerre impie, le ciel veut et Charles IX ordonne que tous les protestants soient massacrés cette nuit même. — Qui les frappera ? demande l'époux de Valentine. — Nous ! s'écrie Saint-Bris. Tel est l'ordre du roi. Jurez-vous d'obéir ? — Nous le jurons ! — Un seul a gardé le silence : c'est de Nevers. Sommé de s'expliquer, il déclare que l'honneur lui défend d'immoler des ennemis sans défense. — Quand le roi le commande ! — Il me commande en vain de flétrir le nom de mes aïeux. — Et montrant leurs portraits suspendus à la muraille : — Dans leur nombre, ajoute-t-il :

Je compte des soldats et pas un assassin !

— L'infâme ! il nous trahit ! — Non ; mais plutôt que de souiller mon épée, je la brise ! Dieu soit juge entre nous ! — A ces nobles paroles, Valentine se jette dans les bras de son mari : — Ah ! dès à présent, je vous appartiens ! — lui dit-elle. Mais Saint-Bris, désignant de Nevers aux chefs de la bourgeoisie et du peuple qui paraissent en ce moment, leur enjoint de le garder à vue jusqu'au lendemain matin. — On entraîne le prisonnier, et sur un geste de son père, Valentine s'éloigne aussi.

Il ne reste plus autour du comte que les fanatiques dévoués à l'assassinat. Le farouche interprète des volontés de Catherine de Médicis leur donne les der-

nières instructions. Il assigne à chacun son poste et sa part de victimes. — Toi, de Besme, chez Coligny; qu'il tombe le premier sous nos coups !... Vous, Tavannes, Cossé, Méru, à l'hôtel de Sens, où les impies fêtent le roi de Navarre... Vous autres, enfin, dans les maisons, dans les rues, partout où seront nos ennemis! Et quand sonnera la cloche de Saint-Germain-l'Auxerrois, frappez sans pitié, sans merci... Dieu vous absout d'avance. — Et pour appuyer ce blasphème, il montre les portes du fond, où viennent d'apparaître trois moines qui s'avancent lentement jusqu'au milieu du théâtre et psalmodient un funèbre cantique. Tous les assistants, par un mouvement spontané, tirent leurs épées et leurs poignards, élèvent leurs bras armés vers le ciel, et le sombre trio, en fulminant l'anathème contre la race calviniste, bénit les fers vengeurs qui vont accomplir l'œuvre d'extermination. Sur ces glaives consacrés chacun répète encore le serment homicide; puis guidée par ses chefs, la foule des conjurés se disperse en silence.

Quand tout le monde s'est éloigné, Raoul, pâle de terreur, écarte le rideau derrière lequel il se tenait caché et se dirige rapidement vers la porte, mais il la trouve fermée en dehors...

— Où allez-vous, lui dit Valentine, qui accourt de son appartement.

— Avertir mes frères, les armer contre des assassins!

— Contre mon père?... Ah! par grâce, restez, restez!

— Ce serait forfaire à l'honneur, à l'amitié; laissez-moi partir.

— Non, vous ne sortirez pas, ou vous passerez sur mon corps!

Alors s'engage une lutte affreuse entre la jeune

fille et son amant : elle s'attache à lui, elle embrasse ses genoux, et le conjure, en pleurant, d'attendre le jour auprès d'elle ; mais, le voyant sourd à ses prières, inflexible à ses larmes : — Eh bien ! s'écrie-t-elle, je ne veux pas que tu meures... Raoul, Raoul, je t'aime ! — Ce cri du cœur, ce suprême aveu, arrête le jeune homme, qui allait s'échapper ; il oublie tout : sa religion, son devoir, ses amis menacés, et tombe aux pieds de Valentine, ivre d'amour et de bonheur.

Le glas d'une cloche qui retentit au loin vient tout à coup l'arracher à son extase. — Ah ! je me rappelle, dit-il avec épouvante, c'est le signal du massacre, on égorge mes frères !... Adieu !

> Je cours les défendre,
> Ou mourir avec eux !

La lutte, un moment interrompue, recommence plus terrible. Valentine l'enlace de nouveau de ses bras ; elle se cramponne à lui avec l'énergie du désespoir et cherche à le retenir encore par toutes les protestations d'un amour passionné ; mais, cette fois, elle ne trouve plus d'écho dans le cœur de Raoul, où chaque coup de toscin vient éveiller un remords.

Au son du beffroi, se mêlent bientôt le bruit des armes, les clameurs des combattants.

— Entends-tu ? s'écrie Raoul éperdu, mes amis succombent, ils m'appellent. Que Dieu veille sur toi, je vais les venger, je vais mourir ! — Et, se dégageant violemment des étreintes de son amante, il s'élance dans la rue par la fenêtre. Valentine pousse un cri déchirant et tombe évanouie sur le carreau.

Le cinquième acte se compose d'une suite de tableaux qui demandent à être vus plutôt qu'analysés. A partir de ce moment, l'action du drame n'est le

plus souvent qu'un effet de mise en scène. Nous allons toutefois essayer de la suivre, et le crayon viendra en aide à notre plume. — La toile, en se relevant, laisse voir d'abord l'intérieur de l'hôtel de Sens, dont les appartements sont éclairés comme pour un bal et remplis d'une foule brillante. Tous les chefs protestants se trouvent là réunis. Des dames de la cour, en habits de gala, causent ou dansent avec de jeunes cavaliers. Les passe-pieds, les sarabandes, se succèdent joyeusement, lorsque Marguerite de Valois et Henri de Navarre paraissent au milieu du bal. Des groupes de dames et de seigneurs vont au-devant des deux époux et leur font les honneurs de cette fête donnée à l'occasion de leur mariage. Le couple royal traverse les salons, puis s'éloigne, et les danses reprennent aussitôt. — Un moment, à travers les bruyants accords de l'orchestre, on croit entendre le son lointain d'une cloche. Les danseurs s'arrêtent pour écouter ; mais ce glas ne leur inspire aucune idée sinistre, et le bal continue bientôt, plus gai, plus animé. Cependant un nouveau bruit ne tarde pas à se faire entendre : il arrive du dehors; il monte, il approche; tous les regards se tournent avec anxiété vers le fond, et l'on voit paraître Raoul, pâle, en désordre, les habits ensanglantés. — Aux armes ! s'écrie-t-il d'une voie tonnante, on massacre nos frères, les assassins seront ici tout à l'heure ! — On refuse de croire à ses paroles. Il raconte alors les épouvantables scènes dont il vient d'être le témoin.

> A la lueur de leurs torches funèbres,
> J'ai vu courir des soldats forcenés !
> Ils s'écriaient au milieu des ténèbres :
> — Frappez ! Frappez ! Dieu les a condamnés !...

Il a vu Coligny tomber sous le fer des meurtriers,

qui n'épargnent ni les vieillards, ni les enfants, ni les mères... Comme il courait au Louvre implorer la justice du roi, il a vu Charles IX, du haut de son balcon, donner lui-même l'exemple du carnage...— A cette révélation, tout le monde pousse un cri d'horreur et de vengeance. Les femmes, glacées d'effroi, s'échappent suivies de leurs pages et de leurs écuyers, par toutes les portes du salon, et les hommes, tirant leurs épées, s'élancent en tumulte sur les pas de Raoul, avec lequel ils répètent :

> ... Rendons guerres pour guerres !
> Vengeons la mort de nos frères
> Par la mort de leurs bourreaux !

La décoration change, et représente un cloître au fond duquel s'élève un temple protestant, dont on aperçoit les vitraux illuminés. Des femmes calvinistes, portant des enfants dans leurs bras, entrent tout effarées par une grille latérale et semblent chercher un asile. Marcel, qui arrive en même temps, défaillant et blessé, leur indique une petite porte qui conduit dans l'intérieur du temple ; puis il s'agenouille et se met à prier en silence. — Survient Raoul : — C'est toi, Marcel ! dit-il. — Ah ! je priais pour vous ! je vous revois donc enfin ! — Tu es blessé, reprend son maître en l'examinant... Va, je te vengerai ! — Hélas ! c'est impossible ; nous sommes envahis, cernés de toutes parts ; ce temple est notre dernier refuge... Venez, venez ! du moins nous y mourrons saintement. — Où courez-vous ? leur demande une voix, la voix de Valentine. — A la gloire ! répond Raoul. — Au martyre ! s'écrie Marcel avec exaltation. — Non, tu vivras, car je viens te sauver ! — dit la jeune fille à son amant. Elle lui présente alors une

écharpe blanche à l'aide de laquelle il pourra, sans danger, parvenir jusqu'au Louvre. Là, Marguerite de Valois obtiendra pour lui grâce de la vie, s'il promet d'embrasser la religion catholique. Raoul refuse d'apostasier. — Quand j'accepterais la flétrissure, seriez-vous plus à moi ? Tout nous sépare ! objecte-t-il à Valentine. — Oh ! non, je puis t'aimer sans crime à présent ! — Oui, dit Marcel, de Nevers est mort, victime de sa générosité en voulant m'arracher aux mains des bourreaux ! — Quoi ! s'écrie Raoul, il est mort ! — Et violemment combattu entre son devoir et son amour : — Marcel, ajoute-t-il :

Marcel, ne vois-tu pas que mon bonheur s'apprête?...
— Ne vois-tu pas la main du Seigneur qui t'arrête?

répond sévèrement le vieux puritain. Raoul hésite encore un instant ; mais tout à coup, prenant la main de son fidèle serviteur : — Adieu, dit-il à Valentine, j'attendrai la mort près de lui. — Ainsi, tu repousses comme une honte le salut que je t'apportais ; quand je vis pour toi seul, ingrat, tu veux mourir sans moi !... Eh bien ! connais tout l'amour d'une femme : pour ne plus te quitter, j'abjure la foi catholique, je me fais protestante... Enfer ou paradis, quel que soit ton sort, je le partagerai !

Dieu maintenant peut faire
Selon sa volonté
Ensemble sur la terre
Et dans l'éternité !

A ces paroles enthousiastes, Raoul se précipite dans les bras de Valentine, dont le front brille d'une joie céleste ; et, se tournant vers Marcel, qui regarde

cette scène avec attendrissement : — Aucun ministre du ciel dit le jeune huguenot, n'est là pour sanctifier cet hymen; mais toi, mon vieil ami, par le droit des vertus et de l'âge, consacre notre union devant Dieu !

Aussitôt les deux amants s'agenouillent, et Marcel, debout entre eux, étend les mains et bénit leur mariage, en leur faisant jurer d'être unis pour le martyre, — magnifique trio auquel viennent se mêler des bouffées d'harmonie qui s'échappent de l'intérieur du temple, où les femmes et les enfants ont entonné le choral de Luther.

Soudain le pieux cantique est interrompu par un grand bruit d'armes et des clameurs menaçantes. On voit luire, à travers les vitraux du fond, la flamme des torches et le fer des hallebardes. Les meurtriers envahissent le dernier asile des calvinistes... Ceux-ci reprennent cependant avec plus d'énergie leur sainte prière; elle domine un instant le tumulte; mais bientôt les voix se taisent, les lumières s'éteignent, et tout rentre dans le silence et dans l'obscurité. — Ils ne chantent plus ! s'écrient Valentine et Raoul. — Ils sont auprès de Dieu ! — dit Marcel. Et tous trois, pleins d'une religieuse ferveur, animés d'un fanatisme sublime, s'excitent à recevoir noblement la mort, qui ne peut tarder à venir. En effet, des hommes armés brisent la grille du cloître, et se précipitent sur le théâtre. Raoul, Marcel et Valentine, se tenant par la main, s'avancent de quelques pas et présentent leur poitrine aux coups des assassins. Ceux-ci reculent d'abord comme interdits, puis ils reviennent, les entourent, et leur montrant la croix de Lorraine et l'écharpe blanche : — Abjurez ou mourez ! s'écrient-ils. — Nous mourrons ! — disent d'une seule voix les trois martyrs. Leurs bourreaux exaspérés, se jettent sur eux, les séparent, les entraînent, et au moment

où ils disparaissent, plusieurs coups de feu retentissent dans la rue.

La décoration change encore une fois. Le théâtre représente un carrefour de Paris en 1572. Le massacre s'y montre dans toute son horreur. Des bandes de forcenés parcourent la ville en semant la terreur et le meurtre sur leur passage. Raoul et Marcel viennent de tomber mortellement blessés dans un coin de la place. Valentine est près d'eux qui les soigne et les console. Une troupe d'arquebusiers débouche de l'autre côté. Saint-Bris marche à leur tête. — Qui vive? — demande-t-il. Raoul essaye de se lever pour répondre : Valentine lui met la main sur la bouche; mais, faisant un effort désespéré, il se dresse à demi et crie : — Huguenot! — puis il retombe inanimé. — Nous aussi nous le sommes! — se hâtent d'ajouter Marcel et Valentine. — Feu! — dit le comte à son escouade. Les soldats tirent sur le groupe, et Valentine, frappée au cœur, tombe en poussant un cri terrible. Saint-Bris a reconnu sa voix : — Ma fille! s'écrie-t-il. — Oui, dit Marcel, Dieu nous venge déjà... Dans un instant, j'irai t'accuser devant lui!

— Et moi prier pour vous, — murmure Valentine en expirant. Pendant cette scène de désolation, paraît au milieu du théâtre la litière de Marguerite de Valois, qui sort du bal et se hâte de regagner le Louvre. A l'aspect des deux amants étendus morts l'un près de l'autre, elle jette une exclamation douloureuse, et de la main elle arrête les soldats catholiques, tout près encore à s'acharner sur leurs cadavres.

Après la belle partition de *Robert le Diable*, si énergique à la fois et si savante, le public et les connaisseurs se demandaient comment le compositeur allemand s'y prendrait pour soutenir une gloire si

légitime et devenue européenne. La musique des *Huguenots* a répondu victorieusement à cette question. Rarement l'art du compositeur avait déployé d'aussi grandes masses, fait mouvoir d'aussi puissants bataillons d'harmonies vocales et instrumentales et joint à une science aussi recherchée, aussi profonde, une passion aussi ardente et aussi intense. En peu de temps le grand duo du troisième acte et le bel air de Marcel ont fait le tour de l'Europe. Sans atteindre jamais la popularité proprement dite, c'est-à-dire sans devenir proverbe et sans pénétrer dans le vulgaire, Meyerbeer a eu le rare honneur de faire à la fois les délices des salons les plus élevés de l'Europe, et d'obtenir l'admiration des hommes versés dans les arcanes de l'érudition musicale. Il y a dans ses partitions une combinaison toujours profonde qui dispose et quelquefois efface la naïveté de l'inspiration première. Il n'aboutit pas, comme Catel et comme certains compositeurs, à la froideur et à l'ennui; mais ses plus grands effets, ceux qui ébranlent l'âme le plus vivement, paraissent le résultat d'une longue méditation, plutôt que jaillir spontanément des émotions de l'auteur. Les moindres effets ont été calculés d'avance avec une patience extraordinaire. Les contrastes d'ombre et de lumière, disposés avec une préméditation infinie, et, tout en faisant marcher avec une majestueuse terreur des armées entières d'instruments et de voix, le plus petit détail devient pour le maître l'objet d'un soin curieux. Aussi, quand même les traces d'un génie puissant n'éclateraient pas dans cette œuvre, serait-ce encore un monument digne d'attention et d'intérêt. Ici l'inspiration ne manque pas, tant s'en faut; mais elle a contracté dans son alliance avec l'érudition un caractère plus abstrait, plus sévère, plus

profond, qui sert de marque distinctive au grand compositeur dont nous parlons.

II

GISELLE OU LES WILIS

Giselle est le premier ballet que Carlotta Grisi ait dansé à l'Opéra, où elle avait débuté par ce pas si brillant de *la Favorite,* qui est encore un des plus beaux fleurons de sa couronne chorégraphique. On se souvenait bien d'avoir vu, il y a quelques années, à la Renaissance, une charmante enfant qui jouait un rôle dans une pièce intitulée *Zingaro;* mais l'on ne savait pas si c'était une danseuse ou une chanteuse, car elle était l'une et l'autre. Une voix fraîche, pure et juste, une danse légère et correcte, de beaux yeux bleus d'une douce naïveté, voilà ce que Carlotta Grisi avait laissé dans la mémoire des gens du monde et des feuilletonistes. *Giselle* la plaça tout d'un coup au premier rang. Un poète de nos amis trouva dans une légende allemande, pour cette blonde Italienne aux prunelles de vergiss-mein-nicht, un sujet de ballet qu'il confia à M. de Saint-Georges, l'homme d'esprit et de tact à qui l'Académie royale de musique et de danse doit être doublement reconnaissante. Le public, qui regrettait encore Taglioni et comptait toujours sur le retour d'Elssler, *la sylphide* et *la cachucha* incarnées, se sentit consolé tout d'un coup et n'envia plus ni Saint-Pétersbourg ni l'Amérique : une danseuse s'était révélée. Longtemps les femmes s'étaient dit : — Que peut-il venir après la grâce nuageuse, l'abandon décent et voluptueux de Taglioni? — Longtemps les hommes s'étaient

dit : — Que peut-il venir après la verve provoquante, la pétulance hardie et cavalière, la fougue tout espagnole de Fanny Elssler? — Il est venu Carlotta Grisi, légère et pudique comme la première, vive, joyeuse et précise comme la dernière; seulement elle a sur l'une et sur l'autre l'avantage inappréciable de ne compter que vingt-deux avrils et d'être fraîche comme un bouquet dans la rosée.

Avant de commencer l'analyse de *Giselle*, nous croyons faire une chose agréable à nos lecteurs de leur donner quelques détails biographiques sur celle qui l'a si bien représentée.

Carlotta Grisi est née en 1821 à Visinada, petit village perdu de la haute Istrie, dans un palais abandonné, où l'empereur François II avait passé quelques nuits. C'est dans le lit même du César que vint au monde celle qui devait être plus tard l'impératrice de la danse. Vous voyez que les présages ne sont pas si menteurs qu'on veut bien le dire. Le lieu était, du reste, si sauvage, que les souris venaient manger sur la table, et que les ours se promenaient dans les rues. Dès sa plus tendre jeunesse, Carlotta montra pour la danse la vocation la plus décidée, et dès l'âge de sept ans, elle était engagée au théâtre de Milan, où elle exécutait des pas de premier sujet. On l'appelait dès lors la petite Héberlé, comme l'on dirait aujourd'hui la petite Grisi, d'un enfant qui montrerait des dispositions merveilleuses; car, en ce temps-là, mademoiselle Héberlé était la première danseuse de l'Italie. Un Français, M. Guyet, fut son maître; puis vint Perrot, qui lui donna d'excellentes leçons et d'utiles conseils. Elle dansa à Naples, à Venise, à Vienne, en Angleterre. Elle y chanta aussi, et Malibran, cette poésie vivante, cette intelligence si prompte et si fine, lui conseilla d'abandonner la

danse et de se livrer exclusivement aux études
musicales. Quelque respect que nous ayons pour
l'opinion de la *diva* Desdémone, si prématurément
étouffée sous l'oreiller jaloux de la mort, nous
croyons qu'elle se trompait; Carlotta, guidée par
cette voix intérieure qui ne ment jamais aux grands
artistes, resta fidèle au culte de Terpsichore, comme
dirait un écrivain de l'empire, et bien lui en prit.
Les ailes et la voix, elle avait tout : c'était une
vraie fauvette. Elle ne se sent plus que des ailes, et
si elle chante, ce n'est que devant ses amis, quelque
air du Tyrol ou de Venise auquel elle prête un
charmant cachet local.

Carlotta Grisi est de taille moyenne, ni petite ni
grande; son pied, qui ferait le désespoir d'une maja
andalouse et qui mettrait la pantoufle de Cendrillon
par-dessus le chausson de danse, supporte une
jambe fine, élégante et nerveuse, une jambe de
Diane chasseresse, à suivre sans peine les biches
inquiètes à travers les halliers; son teint est d'une
fraîcheur si pure, qu'elle n'a jamais mis d'autre fard
que son émotion et le plaisir qu'elle éprouve à
danser. Un petit pot de rouge, le seul qu'elle pos-
sède, ne lui sert qu'à raviver les couleurs de ses
souliers-chair, lorsqu'ils sont trop pâles. Maintenant
que les lis et les roses sont des comparaisons souf-
fertes uniquement autour des mirlitons de Saint-
Cloud et des devises de Berthellemot, nous ne
saurions mieux donner une idée de la finesse de sa
peau que par le plus moelleux papier de riz de la
Chine ou les pétales intérieurs d'un camélia qui
vient d'éclore; le caractère de sa physionomie est
une naïveté enfantine, une gaieté heureuse et
communicative, et parfois une petite mélancolie
boudeuse qui rappelle la charmante moue de la

Esméralda, cette Grisi bohémienne rêvée par le plus grand poète des temps modernes, et peut-être bien aussi des temps antiques.

Maintenant, venons à l'analyse du ballet. Au lever du rideau, vous apercevez, doré par un chaud rayon de soleil, un de ces beaux coteaux du Rhin dans toutes les magnificences de sa robe d'automne : les vendanges vont se faire. Sous la feuille rougie et safranée s'arrondit la grappe couleur d'ambre. Au bas, dans la profondeur, coule ce Rhin allemand qui a inspiré une si verte, si française et si cavalière chanson à notre Alfred de Musset.

Dans un coin, presque enfouie dans les pampres et les végétations, se cache à moitié, comme un nid d'oiseau, une chaumière humble et coquette à la fois. En face est une autre cabane, et là-bas, bien loin, perchée sur la crête d'un rocher, on distingue, à ses blanches tourelles en poivrière, une de ces hautes demeures féodales, un de ces burgs formidables, d'où les seigneurs s'abattaient comme des vautours sur les pauvres voyageurs. De ce burg est descendu, mais dans des intentions moins féroces, le jeune comte Albrecht, garçon de bel air et de bonne mine. Du haut de son rocher, le milan a vu passer une colombe dans la plaine ; cette colombe, c'est Giselle, la fille de Berthe, une honnête et douce et charmante créature. Vous pensez bien que des éperons de chevalier, un pourpoint de menu vair et des armoiries de comte effrayeraient la modeste Giselle : toute simple qu'elle est, elle sait parfaitement que les rois n'épousent plus les bergères, même dans le monde du ballet, le pays le moins vétilleux cependant en matière d'hymen. Albrecht l'a senti ; aussi a-t-il emprunté le costume d'un jeune vendangeur, et n'a-t-il gardé de sa condition

que son élégance. Il a renvoyé au château son écuyer Wilfrid, et, devenu habitant de la cabane qui fait face à la chaumière de Giselle, il se livre au plus grand bonheur que puisse éprouver un homme, surtout s'il est riche et puissant, au bonheur d'être aimé pour lui-même, pour sa grâce et sa jeunesse, sans aucune arrière-pensée d'orgueil ou d'ambition.

Quand le ballet commence, le jour paraît. La porte de la chaumière s'entr'ouvre, et Giselle s'élance preste et joyeuse comme tous les cœurs purs. Que peut faire une jeune fille éveillée si matin, dans les rougeurs et les parfums de l'aurore? Prendre une corbeille et une serpette, et s'en aller à la vendange. — Si vous croyez cela, vous ne connaissez guère le cœur des jeunes filles; son amant est là alerte et dispos : au risque de faire tomber la rosée des fleurs, elle va danser un peu; cela est bien juste, elle n'a pas dansé depuis hier. Toute une grande nuit passée, entre deux draps, sans musique et les pieds tranquilles. Mon Dieu, que de temps perdu! car il faut vous l'avouer, Giselle a un défaut, du moins c'est sa mère qui le dit : elle est folle de danse, elle ne songe qu'à cela, elle ne rêve que bals sous la feuillée, valses interminables et valseurs qui ne se fatiguent jamais. Albrecht, qu'elle appellerait Loys, si l'on parlait dans ce pays fantastique des pirouettes et des jetés battus, est à coup sûr le galant qu'il lui faut; il ne dit jamais : — Il fait trop chaud! reposons-nous! — il est toujours prêt à danser; aussi l'aime-t-elle de toute la force de son cher cœur. Quelle jeune Allemande ne serait pas éprise d'un gaillard bien découplé, qui ne manque jamais la mesure, à qui la tête ne tourne pas, et qui a les mains aussi blanches que s'il n'avait rien fait de sa vie?

A coup sûr il danse bien, mais aime-t-il aussi

bien qu'il danse? Les garçons d'aujourd'hui sont si trompeurs! Les fleurs sont plus véridiques. Voici une jolie marguerite, au cœur d'or entouré d'une couronne d'argent, dont chaque feuille, pareille à une petite langue, sait épeler un mot du livre de l'avenir, de l'avenir des amoureux, bien entendu. Giselle cueille la marguerite. Quelle douce et craintive émotion, comme sa main délicate tremble en arrachant le frêle pétale! Gœthe n'aurait pas rêvé autrement Marguerite se promenant avec Faust dans le jardin de Martha; Scheffer ne trouverait pas un regard d'un bleu plus humide, un sein plus chastement ému. *Il m'aime, un peu, passionnément, pas du tout. Pas du tout!* répond la vilaine fleur, que Giselle jette par terre avec dépit; mais Albrecht ou Loys, si vous l'aimez mieux, ramasse la marguerite et corrige l'oracle. Les beaux garçons font toujours dire aux fleurs ce qu'ils veulent. Giselle se rassure, le nuage de tristesse qui voilait son front se dissipe; le rire, cette fleur rose de l'âme, s'épanouit de nouveau sur la bouche fraîche de la belle enfant, qui part pour la vendange avec ses compagnes, à la grande satisfaction de la mère Berthe.

Jusqu'ici tout va bien; mais la chose qui se pardonne le moins sur la terre, c'est le bonheur. On pardonne aux gens d'être riches, d'être puissants, d'être illustres, mais on ne leur pardonne pas d'être heureux. Un œil jaloux épie Giselle. Hilarion, un de ces gardes-chasses mystérieux et farouches, comme on en voit dans les ballades germaniques, a pour Giselle un de ces amours qui ressemblent fort à de la haine, et qu'éprouvent les mauvaises natures, incapables d'être aimées; cette haine, c'est de l'amour aigri. Hilarion, a découvert que Loys n'était pas un paysan, mais bien un jeune burgrave de

haute et noble lignée, fiancé à la princesse Bathilde Il a trouvé, en s'introduisant par la fenêtre, dans la cabane du faux Loys, les éperons, l'épée et le manteau armorié; d'un mot il peut tuer Giselle, il la tuera.

Mais voici que la cueillette du raisin est achevée. Les corbeilles et les hottes sont pleines. Giselle est proclamée la reine de la vendange, couronnée de pampres et portée en triomphe. Une fête rustique! voilà une belle occasion de danser. Tout le monde en profite, et surtout Giselle, dont les petits pieds ne peuvent demeurer en repos. — Mais, maudite enfant, tu te feras mourir, et quand tu seras morte, tu deviendras une wili; tu iras au bal de minuit avec une robe de clair de lune et des bracelets de perles de rosée à tes bras blancs et froids; tu entraineras les voyageurs dans la ronde fatale, et tu les précipiteras dans l'eau glaciale du lac tout haletants et tout ruisselants de sueur. Tu seras un vampire de la danse!

A ces sages remontrances maternelles, Giselle répond ce que toute fille répond à sa mère qui lui rappelle que l'heure est bien avancée : — Je ne suis par lasse, encore une petite contredanse, rien qu'une. — Au fond, l'incorrigible enfant n'est pas très alarmée de cette menace. Hé quoi! danser après sa mort, cela est-il bien effrayant! Est-ce donc un si grand plaisir de rester là entre six planches et deux planchettes, immobile, toute droite. D'ailleurs, quand on est jolie, jeune, amoureuse, est-ce qu'on croit à la mort!

Hallali! hourra! le cor sonne des fanfares éclatantes, répétées par l'écho de la vallée; les chiens aboient, retenus à grand'peine par les piqueurs; les chevaux piaffent et se cabrent; c'est la princesse

Bathilde qui chasse avec le duc son père, accompagnée d'une suite brillante et nombreuse. Loys n'a que le temps de s'esquiver.

La princesse est lasse, elle a soif; elle voudrait se reposer et tremper ses lèvres roses dans un lait pur, et mordre de ses dents de perle le pain bis du paysan. Fantaisie de princesse. Justement la chaumière de Giselle est là. La mère Berthe sort avec force révérences, tenant par la main sa fille, toute honteuse de paraître ainsi à l'improviste devant une si grande dame; cependant elle a l'air si bon, que l'on oublie presque qu'elle est belle, et riche, et noble, et puissante.

La petite villageoise, après avoir servi Bathilde, s'approche d'elle furtivement, et avec un joli geste de chatte curieuse, elle allonge sa main vers la princesse, et, tartufe de coquetterie, elle effleure comme par hasard l'épais et riche tissu de sa robe. Il faut voir avec quelle hardiesse timide Carlotta exécute cette scène muette. La princesse, qui s'est aperçue de ce manège, et qui en rit de toute son affabilité de grande dame, passe au cou de Giselle une belle, longue et lourde chaîne d'or. La pauvre enfant, toute rose de honte et de plaisir, se laisse embrasser par Bathilde, sans se douter qu'elle est la rivale d'une si fière personne, inondée de velours et ruisselante de pierreries.

Cela est ainsi, pourtant, et la fatale vérité va paraître dans tout son jour terrible, car voici le trouble-fête Hilarion. Que le diable l'emporte, lui et ses bottes de daim, et sa casquette de peau de loup, et son justaucorps vert! Il apporte le manteau, les éperons et l'épée du faux Loys, qu'il démasque devant le duc, Bathilde et tous les seigneurs.

Hélas! douce Giselle, celui que vous aimiez *n'était*

pas ce qu'il paraissait être, comme on dit en style de ballet. Un froid mortel saisit votre cœur dans votre blanche poitrine ; les grands seigneurs n'épousent guère, vous le savez ; et d'ailleurs Bathilde est là immobile de surprise, et vous ne pouvez vous empêcher de la trouver belle.

Chez les femmes, la raison est dans le cœur ; cœur blessé, tête malade. Giselle devient folle, non pas qu'elle laisse pendre ses cheveux et se frappe le front, à la manière des héroïnes de mélodrame, mais c'est une folie douce, tendre et charmante comme elle. L'air du pas qu'elle a dansé avec son cher Loys, lorsqu'il n'était pas le comte Albrecht, lui revient en mémoire ; elle en exécute les poses et les temps avec une rapidité qui s'augmente toujours ; puis, dans un éclair de raison qui lui revient, elle veut se tuer et se laisse tomber sur la pointe de l'épée apportée par Hilarion. Le fer est écarté par Loys. Soin inutile, la blessure est faite, elle ne guérira pas. En effet, après quelques pas désordonnés, espèce d'agonie chorégraphique merveilleusement rendue par Carlotta, elle tombe morte, la main sur son cœur, entre les bras de Bathilde et de Berthe, au profond désespoir d'Albrecht et même d'Hilarion, qui sent toute l'horreur du crime qu'il vient de commettre, car il est l'assassin de Giselle.

Ainsi se termine le premier acte.

Cette mort, mêlée de danse, doit vous inquiéter pour le repos de Giselle. Vous n'avez pas oublié les prédictions sinistres de la mère Berthe, et la tradition des wilis. J'ai bien peur que la pauvre fille ne dorme pas tranquille dans son lit de gazon.

Mourir à quinze ans, après avoir à peine été cent fois au bal et valsé tout au plus deux mille valses ! Comment voulez-vous que ces charmants pet*is*

pieds, plus inquiets, plus frémissants que des ailes d'oiseau, puissent se tenir tranquilles et ne pas essayer de se démailloter des plis droits du linceul, pour aller au clair de lune, dans la clairière où le lapin se frotte la moustache de la patte, où le daim lève, en humant l'air, son museau noir et lustré, tourner en rond dans le cercle magique tracé par les esprits de la nuit.

Ce n'est pas la vie qu'on regrette à quinze ans; c'est le bal, c'est l'amour; et le moyen de ne pas sortir de sa tombe, si votre amoureux passe auprès, et de ne pas l'inviter pour la prochaine contredanse. Cher Albrecht, avec ta facilité à te laisser aller à toutes les bonnes occasions chorégraphiques, ton sort futur nous alarme, et nous craignons pour toi une fluxion de poitrine ou un bain glacé dans l'eau du lac.

La toile se relève et laisse voir une de ces forêts mystérieuses comme on en trouve dans les gravures de Sadeler. De grands arbres, aux troncs bizarrement contournés, entrelacent leurs feuillages inextricables, et leurs racines noueuses vont plonger comme des serpents altérés dans une eau dormante et noire sur laquelle s'étalent visqueusement les larges feuilles des nymphœas et du nénuphar; les longues herbes et les plantes de la terre se mêlent aux roseaux de l'étang, dont la brise de nuit fait frissonner les aigrettes de velours.

Une brume bleuâtre baigne les intervalles des arbres et leur prête des apparences fantastiques, des attitudes et des airs de spectres. Le fût argenté de ce tremble ne ressemble-t-il pas d'une façon alarmante au pâle suaire d'une ombre? Et la lune qui se lève et montre, à travers les déchiquetures des feuilles, son doux et triste visage d'opale, ne rappelle-

t-elle pas par sa blancheur transparente quelque jeune Allemande morte de consomption en lisant les œuvres de Novalis? — Toute cette forêt semble pleine de larmes et de soupirs ; — est-ce bien la rosée ou la pluie qui a suspendu cette perle au bout de ce brin d'herbe? Est-ce bien le vent qui sanglote ainsi à travers les roseaux? Qui peut le savoir? Pourquoi le velours du gazon est-il couché à de certains endroits? nul pas humain n'est parvenu jusqu'ici, et ce n'est pas de ce côté que descendent les hordes de daims et de cerfs pour se désaltérer à l'eau de l'étang. Ce parfum faible et doux n'est pas celui des fleurs sauvages ; ni la clochette au cœur rose, ni le myosotis n'ont cette odeur? ce mystère vous allez le pénétrer.

Dans ce coin tout encombré d'herbes et de fleurs sauvages se dresse une croix de pierre toute neuve et toute blanche encore ; un rayon égaré y trahit le nom de Giselle C'est là que, sous la terre froide, est étendue la victime d'Hilarion, morte à quinze ans, à l'âge de Juliette et de toutes les belles amoureuses. — Mais à quoi pensent ces francs chasseurs ; se mettre à l'affût en un tel endroit? au lieu de lièvres et de cerfs, ils ne verront passer que des fantômes sur qui le plomb ni la poudre ne peuvent rien. L'endroit est sinistre et mal hanté, mes hardis compagnons ; croyez-moi, portez ailleurs votre pâté de venaison et vos gourdes pleines d'eau-de-vie. Voilà minuit qui sonne, une heure inquiétante où les vivants rentrent, où les morts sortent. Les feux follets, papillons de flammes, commencent à voltiger autour de vous. Les esprits forts se moquent des feux follets et disent qu'ils sont produits par les exhalaisons des marécages; mais vous, dignes chasseurs allemands, vous savez bien que ces lueurs

sont des âmes en peine ou des esprits malfaisants ; et comment, toi, lourde brute d'Hilarion, n'as-tu pas reconnu au tremblement de tes genoux, à la sueur glacée qui colle tes cheveux à tes tempes, que tu es à côté de la tombe de Giselle !

Tout braves qu'il sont, les chasseurs, effrayés, s'enfuient. La place reste vide et l'astre des nuits, ouvrant ses paupières aux ailes d'argent, verse une lumière plus vive dans la clairière. Ne voyez-vous pas dans les hautes herbes comme un cercle foulé qui indique la place où tourne la ronde des wilis ? C'est là, en effet, que se tient le bal magique.

Regardez ! le gazon tressaille, le cœur d'une belle de nuit s'entrouvre ; il en jaillit une blanche vapeur qui se condense bientôt en une belle jeune fille pâle et froide comme un clair de lune sur la neige : c'est la reine des wilis. Du bout de son sceptre, elle trace dans l'air des cercles cabalistiques, elle évoque ses sujettes des quatre coins du vent ; — ses sujettes, car elle n'a pas de sujets. Les hommes sont trop lourds, trop grossiers, trop stupides, trop amoureux de leur vilaine peau pour mourir d'une si jolie mort. Ce n'est pas d'eux que l'on peut dire avec le poète :

Il aimait trop le bal, c'est ce qui l'a tué !

Voici venir les danseuses de tous les pays, et l'Andalouse fougueuse, et l'Allemande mélancolique, et la bayadère aux narines pleines d'anneaux d'or, qui exécute le malapou et les évolutions sacrées, tout ce qui a vécu, tout ce qui est mort pour et par la danse. Elles jaillissent de la terre, elles descendent des arbres, il en arrive de tous côtés.

Quand l'assemblée est complète, la reine propose

l'admission de Giselle, une nouvelle morte qui ne peut que faire honneur au corps de ballet fantastique.

Elle étend vers le tombeau sa baguette magique, entourée de verveine, et tout d'un coup, du milieu des herbes et des fleurs s'élance une forme mince, droite et blanche, ayant encore la roide attitude du cercueil : c'est Giselle, éveillée de ce lourd sommeil sans rêve que dorment les trépassés dans leurs draps humides.

La ressuscitée fait quelques pas en chancelant, tout engourdie encore ; mais bientôt l'air frais de la nuit, les rayons argentés de la lune, lui rendent sa vivacité. Avec quel ravissement elle reprend possession de l'espace! comme sa poitrine respire librement, débarrassée de la dalle de pierre qui l'oppressait! comme elle est heureuse de se sentir libre encore et légère, et de voltiger à son gré de çà de là, comme un papillon capricieux! La voici qui va d'un air soumis s'agenouiller devant la reine des wilis. On lui pose une étoile au front; deux petites ailes transparentes et vaporeuses se déploient et palpitent sur ses épaules.

Deux ailes avec deux pieds semblables, c'est vraiment trop!

La cérémonie terminée, on veut apprendre la valse fantastique à la jeune récipiendaire. Ne vous donnez pas tant de mal, elle la sait déjà, et beaucoup mieux que vous, celle-là, et que bien d'autres! Maintenant, voyageurs attardés, prenez garde à vous! ne passez pas, minuit sonné, sur la fatale clairière, ou vous risquez fort d'aller achever votre route au fond du lac, côte à côte avec les grenouilles, dans les joncs et dans la vase.

Précisément une victime nous arrive ; ce misérable

Hilarion, troublé par ses remords, trompé par un faux sentier de la forêt, revient à son point de départ, à la tombe de Giselle. Les wilis s'emparent de lui ; on le presse, on l'entoure, on se le passe de main en main, de bras en bras ; ses jambes fléchissent, la respiration lui manque, il demande grâce d'une voix entrecoupée. Point de grâce ! Si les valseuses de ce monde sont déjà sans pitié, que doivent être celles de l'autre monde ! Il est pris, quitté, repris ; chacune veut avoir sa part, et elles sont dix, elles sont vingt, elles sont trente. A l'eau, Hilarion ! Tu es fatigué, tes pieds traînent ; un danseur qui se lasse n'est bon qu'à être précipité dans le lac. En effet, toutes ces petites mains d'ombres poussent ce gros corps massif du haut de la rive. L'eau clapote, bouillonne ; deux ou trois cercles s'éteignent en s'élargissant à la surface huileuse du marécage. Bonsoir, Hilarion ; justice est faite !

Les feuilles ont frémi, une main écarte les branches. Qui ose venir à pareille heure dans ce lieu formidable ? Albrecht, insensé de douleur, qui veut pleurer sur la tombe de Giselle, et tâcher d'obtenir son pardon de l'ombre adorée ; car Albrecht n'a trompé Giselle qu'à demi, et seulement sur sa qualité. En lui disant qu'il l'aimait, il était complètement sincère, et son âme se trouvait d'accord avec ses lèvres.

Giselle, attendrie des larmes d'Albrecht, pousse un léger soupir, un soupir d'ombre ; Albrecht, éperdu, se retourne, il voit scintiller dans le feuillage deux étoiles d'azur. Ce sont ses yeux, c'est Giselle ! — Oh ! de grâce, vision incomparable, ne t'évanouis pas, laisse-moi encore regarder ce doux visage que je ne croyais revoir qu'au ciel ! — et il s'élance, les bras étendus, mais il ne saisit que des roseaux et

des lianes. Une vapeur blanche traverse la sombre épaisseur de la forêt : c'est encore elle. Cachée dans une touffe de fleurs, elle les arrache, les effleure de ses lèvres et jette à son amant des baisers sur des roses.

Les wilis, ogresses de la valse, ont flairé un danseur frais; elles accourent en toute hâte prendre leur part de ce régal. — Méchantes ! s'écrie Giselle, les mains jointes, laissez-moi mon Loys, ne le faites pas mourir; qu'il jouisse encore de la douce lumière des cieux, pour se souvenir de moi, et pleurer sur ma tombe : il est si bon de sentir une tiède larme pénétrer sous terre jusqu'à vous, et tomber d'un œil brûlant sur notre cœur glacé.

— Non, non, non, qu'il danse et qu'il meure !

— Ne les écoute pas, mon Loys; attache-toi à la croix de ma tombe. Quoi que tu puisses entendre, quoi que tu puisses voir, ne la quitte pas. Cette croix, c'est le refuge ; c'est le salut ; la baguette de Myrtha se briserait à la toucher. — Ma baguette perd son pouvoir devant cette croix, c'est vrai, dit la reine avec un geste d'autorité; mais toi, Giselle, tu es soumise à ma volonté, et je t'ordonne de danser la danse la plus pudique et la plus voluptueuse, de le regarder de ton œil le plus tendre, de lui faire ton plus aimable sourire de trépassée. Albrecht quittera la croix de lui-même. — Giselle, cédant bien à regret à l'ascendant magique, commence à exécuter quelques pas avec langueur et lentement. Son œil furtif interroge l'horizon. La nuit s'avance, le coq va bientôt chanter et le jour paraître. Si Albrecht ne quitte pas jusque-là son saint asile, il sera sauvé, et, sublime abnégation, la pauvre ombre tâche d'être moins belle et moins séduisante. Peine inutile! le jeune homme, fasciné, ne retient plus que

d'une main la croix protectrice. Myrtha force Giselle de donner plus d'énergie à sa danse; elle obéit, car, après tout, elle n'est pas une wili pour rien. Le vertige de la danse s'empare d'elle, elle vole, elle bondit, elle tourbillonne, et Loys, oubliant qu'il court à sa perte, s'élance après elle, la suit et se mêle à ses poses, heureux encore de mourir entre les bras d'une ombre si chère. Cette danse éblouissante, vertigineuse dure déjà depuis longtemps; Albrecht pâlit, sa respiration devient courte, il va tomber dans l'eau perfide! quand une cloche lointaine se met à sonner une, deux, trois, quatre heures.

Une faible barre blanche se dessine dans les nuages, derrière la colline; la lueur s'augmente, s'agrandit. Les wilis, effrayées, se dispersent et rentrent dans leurs cachettes, dans le cœur des nénuphars, dans les fentes des rochers, dans le creux des arbres. Albrecht est sauvé. Giselle tombe affaissée sur le gazon, les fleurs l'enveloppent et se referment sur elle, et son corps transparent se fond comme une vapeur. On aperçoit encore sa main frêle et blanche qui fait un signe d'adieu à celui qu'elle ne doit plus revoir, puis la main disparaît : la terre a repris sa proie pour ne plus la rendre.

Albrecht, éperdu, hors de lui, se précipite à travers le feuillage, mais il ne voit plus rien. Une rose qu'il cueille sur la tombe, une rose où l'âme de Giselle a laissé son chaste parfum, voilà désormais tout ce qui reste au comte Albrecht de la pauvre villageoise.

Navré de douleur, brisé d'émotion, il tombe sans connaissance dans les bras de Bathilde et de Wilfrid, que l'inquiétude avaient conduits à sa recherche.

Carlotta Grisi et Petipa, qui la seconde si merveilleusement, ont fait de ce dernier acte un véritable

poème, une élégie chorégraphique pleine de charme et d'attendrissement. Plus d'un œil qui ne croyait voir que des ronds de jambe et des pointes, s'est trouvé tout surpris d'être obscurci par une larme, ce qui n'arrive pas souvent dans les ballets. Ce rôle est désormais impossible à toute autre danseuse, et le nom de Carlotta est devenu inséparable de celui de *Giselle*.

L'auteur de la musique, M. Ad. Adam, peut revendiquer, lui aussi, une bonne part dans le succès. Jamais il n'a déployé plus de grâce, de tendresse et de mélancolie. Le second acte surtout est empreint d'un caractère fantastique tout à fait en situation; les rayons bleus du clair de lune allemand glissent mystérieusement sur les notes argentées de la musique et sur les eaux du lac les plus transparentes qu'ait jamais peintes Cicéri. — Et M. Coralli a fait voir dans la composition des pas et dans l'agencement des groupes qu'il est toujours le plus jeune de nos chorégraphes.

III

LE BARBIER DE SÉVILLE.

S'il est au monde un sujet connu, c'est à coup sûr celui du *Barbier de Séville*. La pièce de Beaumarchais a eu un tel retentissement, qu'il est presque impossible d'en parler, même en se résignant d'avance aux redites les plus usées. Figaro, Bartolo, Basile, Rosine, Almaviva, sont des noms populaires, des types, malgré leur originalité piquante, aussi généraux, aussi humains, aussi éternels que les masques de la comédie antique. Figaro, avec son

esprit chatoyant et pailleté comme une veste de drap andalou, résume on ne peut plus heureusement les Dave, les Scapin, les Mascarille, et toute cette engeance de valets fripons qui mettent leur finesse au service des passions de leurs maîtres.

Quelle charmante figure que celle de Rosine! Quelle honnêteté en dépit de toutes ses roueries de petite fille espiègle! Et quel parfum de jeunesse et d'amour dans un rôle ravissant où tant de célèbres cantatrices se sont essayées, sans toutefois le réaliser complètement!

Et le comte Almaviva, comme c'est bien le grand seigneur, brave et loyal au fond, mais se laissant emporter par la passion avec cette facilité des hommes accoutumés à ne pas trouver d'obstacles!

Quant au tuteur, au Bartolo, il vaut l'Arnolphe de Poquelin; c'est tout dire. Le nom de Basile est devenu une épithète comme celui de Tartufe.

Quand la toile se lève, le théâtre représente une rue de Séville, non pas comme elle est dans la réalité, mais comme on se figure qu'elle doit être. Je ne sais pas pourquoi, je m'imagine que cette rue est la *calle de la Sierpe*, du côté où elle débouche sur la place de la cathédrale : c'est un bel endroit que la lune coupe de larges tranches d'ombre et de lumière; la brise de la nuit y apporte les senteurs parfumées du *patio*, des orangers, et les joueurs de guitare y trouvent de petites bornes plantées à souhait pour y appuyer leur pied.

La maison de Bartolo s'élevait sans doute à cet angle occupé aujourd'hui par le café *Nuevo*. Elle était blanchie à la chaux, suivant l'usage arabe, couverte d'un toit de tuiles vernies, avec des *rejas* à toutes les ouvertures, et des *miradores* enveloppés de serrurerie, faisant de loin l'effet d'yeux noirs

dans une figure pâle. Quelques branches de jasmin, plantées par Rosine, étoilaient les mailles étroites des barreaux, et dans le coin tremblotait une petite lampe devant la madone noire enchâssée dans le mur.

Dans cette espèce de cabinet aérien, cage d'oiseau suspendue en dehors du bâtiment, pour attraper au vol les courants d'air si précieux dans un climat brûlant, la Rosina émiette toutes les heures qu'elle peut dérober à la surveillance de son tyran. Vous voyez passer à travers les grilles le bout de son petit pied chaussé de satin blanc, et peut-être découvrez-vous sous le bord de la basquine plombée un peu de sa jambe fine et nerveuse; de temps en temps un sifflement singulier se fait entendre, c'est le bois de l'éventail qui crie en s'ouvrant et en se fermant, comme une aile d'oiseau surpris, avec cette rapidité que les Espagnoles seules savent lui imprimer. Quels beaux yeux aux paupières allongées! Quel flot opulent de cheveux noirs! Quelles dents petites et bien rangées, éclair blanc dans un rouge sourire! Quel teint d'ambre et de soleil, et comme Bartolo a bien raison d'être jaloux!

J'avoue que Bartolo me plaît, et je trouve qu'on a été injuste envers lui. Qu'y a-t-il en effet de plus raisonnable que de ne pas vouloir se laisser voler un pareil trésor, et d'y veiller avec tout le soin possible? Il est vrai, dit Molière, que

Les verroux et les grilles
Sont de faibles garants de la vertu des filles.

Mais si l'on ne peut se fier à la vertu grillée, peut-on donner sans crainte la clef du balcon à Rosine? Les femmes diront oui, les hommes non.

10.

Ce qu'il y a de sûr, c'est que rien n'est plus triste et plus misérable que d'aimer et d'être vieux, et d'avoir un cœur de flamme avec des cheveux de neige. Tous ces pauvres vieillards, geôliers de fillettes, tous ces Gérontes et ces Arnolphes trompés, bafoués, bernés, ne m'ont jamais fait rire bien franchement. Cela n'est-il pas bien amusant d'élever une pupille à la brochette, de l'entourer de soins, d'adorations, de n'avoir au monde que cette pensée et de se la voir enlever par le premier vaurien qui passe, sous le prétexte qu'il a la démarche cambrée, la moustache en croc et le poing sur la hanche!

Souvent, en voyant représenter le *Barbier de Séville*, j'ai pris parti pour Bartolo contre Almaviva, qui n'est qu'un coureur; contre Figaro, qui n'est bon qu'à pendre; et même, le dirai-je? contre Rosine, malgré son adorable effronterie de quinze ans et sa naïveté résolue de petite fille embarquée dans une première intrigue...

Mais, après tout, la jeunesse ne cherche-t-elle pas la jeunesse, et qu'est-ce que la reconnaissance, le respect, la vénération, à côté de l'amour? Console-toi comme tu pourras, pauvre Bartolo, nous allons commencer l'analyse de ton supplice.

Qui est-ce qui rôde par là, le sombrero sur les yeux, soigneusement embossé dans sa cape, une lanterne sourde à la main? Eh! pardieu, c'est Fiorello, valet du comte Almaviva, qui introduit les musiciens, les donneurs de sérénades, ces animaux à si juste titre exécrés des tuteurs, des maris et des jaloux de toute sorte. Voilà le ramage qui commence. Almaviva, l'œil pâmé, la main sur le cœur, chante une de ces banalités froides et prétentieuses que de tout temps, en tout pays, toutes les femmes, même les spirituelles, ont trouvées charmantes; et,

cette fois, le public est de l'avis des femmes, car sur ces vagues paroles de canevas italien, qui signifient tout parce qu'elles ne signifient rien, le seigneur Rossini a brodé de merveilleuses mélodies... Pourtant, le jour se lève, et Rosine ne paraît pas, sans doute pour ne pas faire de peine à l'aurore ; car supposer qu'une jeune Sévillane, entendant du fond de sa chambre bourdonner la sérénade sous son balcon, ne vienne pas, sur la pointe du pied, coller sa jolie figure, à moitié endormie, aux mailles de la *reja*, et *pelar la paba* avec le *novio*, cela n'est guère admissible pour quiconque connaît l'Espagne ; et si je ne rendais pas compte d'un opéra italien, je vous citerais ici une *copla* andalouse qui affirme que la chose n'est pas possible et ne s'est jamais vue.

Aussi le comte s'en étonne, et commencerait-il à désespérer, si un homme de sa qualité pouvait douter un instant de lui-même ; car voici plusieurs jours et plusieurs nuits qu'il vient faire le pied de grue sous ce balcon. Il renvoie les musiciens qui font un bruit énorme, comme tous les musiciens quand on les prie de se taire, et se promène sous un portique en face de la maison, en attendant l'heure où Rosine se montre à sa fenêtre, un peu pour voir si ses œillets se sont épanouis, beaucoup pour voir si le soupirant, si le bel inconnu se promène de ce côté.

Mais tout à coup, dans la fraîcheur et le calme du matin, on entend monter en fusée sonore, comme le cri joyeux dont l'alouette salue le soleil, une chanson pleine de volubilité et de caquetage... C'est Figaro qui fait son entrée. Figaro avec sa veste historiée de boutons de filigrane, de clinquants et de passementerie, sa culotte de punto, sa résille (en ce temps-là il y avait encore des résilles en Espagne), sa guitare au dos, luisant comme une écaille de

tortue, et son plat à barbe de cuivre si clair que don Quijote l'eût pris pour l'armet de Membrin. Tout le monde connaît cet admirable morceau, d'un effet si entraînant et si irrésistible. Voltigeant de bouche en bouche, il est parvenu jusque dans la Polynésie, et les sauvages de la mer du Sud le fredonnent en faisant cuire leur déjeuner de coquillages.

Figaro est heureux comme un fripon qu'il est. Il jouit de la tranquillité d'esprit des gredins; et, comme le ciel bienveillant l'a doué d'une conscience élastique, il pratique avec la plus grande fraîcheur d'âme un tas de petits métiers hasardeux mais lucratifs. Il a beaucoup de plaisir, peu de travail et assez d'argent; n'est-ce pas là le vrai bonheur? Il rase, il saigne, il frise, il porte les poulets, il abouche les jeunes cœurs faits pour s'entendre. Les cavaliers, les dames, les amants, les jaloux, tous ont besoin de Figaro. Figaro ci, Figaro là! c'est le cri qui retentit par toute la ville. Otez Figaro de Séville, vous en ôterez la vie et le mouvement; sans lui, plus d'affaires, plus d'intrigues possibles; aucun billet doux ne parviendra à son adresse. Comment feront les fils de famille pour soutirer de l'argent à leurs parents? Qui est-ce qui amènera aux soupers fins la gitana au teint de citron, qui sait si bien danser le *zorongo* en secouant sa jupe bleue constellée d'étoiles d'argent? car Figaro sait où logent et les yeux noirs, et les yeux bleus, et les yeux verts, et il trouvera moyen, s'il voit briller l'or à travers la soie de votre bourse, de vous faire entrer en conversation avec eux, en dépit des pères féroces et des barbons jaloux, car il est plus malin que le diable ou qu'une vieille femme. A toutes ces adresses, il joint celle de ne pas être pendu et d'être au mieux avec toutes les autorités.

— Eh! pardieu, si je ne me trompe, c'est Figaro! dit le comte. Tu es bien maigre, mon garçon!

— C'est le travail, monseigneur.

— Fripon!

— Merci, monseigneur.

— Que fais-tu à Séville?

— Je rase. Et vous?

— J'ai vu au Prado une jeune personne, une fleur de beauté, la fille d'un certain médecin radoteur.

— Ce n'est pas sa fille, c'est sa pupille.

— Tant mieux! sous le nom de Lindor, je lui fais la cour depuis quelque temps.

Quel gaillard que cet Almaviva, qui s'en va tout de suite, entre tant d'autres noms, prendre celui de Lindor, un vrai nom à redingote abricot bordée de velours noir, un nom romanesque à ravir toutes les petites filles.

— Cela se trouve le mieux du monde : je suis le barbier, le coiffeur, le chirurgien, le botaniste, le pharmacien, le vétérinaire, l'homme d'affaires de la maison, répond l'honnête Figaro, et si vous avez de l'argent, tout ira bien. Mais chut! on ouvre le balcon, retirons-nous sous les arcades.

Rosine montre son charmant petit nez à la fenêtre, déjà inquiète de ne pas voir le beau Lindor; Bartolo est sur ses talons; il ne peut pas comprendre dans une jeune fille cette curiosité matinale de s'assurer de la beauté de la température.

— Qu'avez-vous donc là? Quel est ce papier que vous tenez à la main?

— Les paroles d'un air fort à la mode, de la *Précaution inutile...* Ah! quel malheur, je viens de les laisser tomber. Courez vite me les chercher.

Vous avez compris, et le comte l'a compris aussi, que le papier qui vient de s'échapper des mains de

Rosine ne contient pas un seul mot de la *Précaution inutile*. Il ne faut pas être grand sorcier pour cela. Figaro le ramasse et le porte au comte. Bartolo ne conçoit pas sur l'aile de quel vent la chanson s'est envolée, il remonte et fait rentrer Rosine en grommelant et en se promettant bien de faire murer le damné balcon. Pendant que Bartolo a le dos tourné, hâtons-nous de lire le billet de Rosine, car c'en est un.

« Vos soins assidus ont excité ma curiosité. Mon tuteur va sortir; dès qu'il sera loin, tâchez de me faire savoir par quelque moyen ingénieux votre nom, votre état et vos intentions. Je ne puis jamais paraître au balcon sans l'inséparable compagnie de mon tyran, mais soyez sûr que je suis prête à tout faire pour rompre mes chaînes. »

Voilà ce qu'à force d'importunités, de vexations, de tracasseries et de surveillances odieuses, on fait écrire par une honnête et charmante fille au premier Lindor venu.

Le moyen, on le trouvera; si ce n'est Almaviva, qui n'a pas l'air fort inventif, ce sera Figaro. La belle chose d'être comte et riche! on a toujours de pauvres diables en disponibilité pour vous fournir de l'esprit et s'atteler au char de votre fantaisie ou de votre passion.

— Avez-vous de l'argent? dit Figaro.

— A poignées, répond le comte.

— Alors j'aurai une idée! A la pensée de ce métal tout-puissant, ma tête se volcanise, je bouillonne, je fermente; mille moyens se présentent à mon esprit : habillez-vous en soldat.

— En soldat! et pourquoi faire?

— Il vient d'arriver un régiment dans cette ville...

— Justement le colonel est de mes amis.

— On vous donne un billet de logement chez Bartolo, et vous voilà introduit dans la place, rien n'est plus simple; et je saurai si bien occuper le barbon, que vous aurez le temps de glisser dans l'oreille de Rosine les quatre mots qu'elle attend. Faites semblant d'être ivre : on se défie moins d'un cerveau que les fumées du vin embarrassent! De tout temps on a cru à la sincérité des ivrognes. Maintenant à l'œuvre!

— Mais où te retrouverai-je, où perche ta boutique? dit le comte en voyant Figaro prêt à décamper avec la bourse.

— Ma boutique est la plus facile du monde à reconnaître : c'est à droite, au numéro quatre, une magnifique devanture bleu de ciel, avec cinq perruques, six plats à barbe et une lanterne. Impossible de se tromper.

Pendant que le comte va se travestir, et Figaro faire écumer la mousse de savon sur les joues de ses pratiques, transportons-nous dans la chambre de Rosine, meublée d'un piano-forte, d'un secrétaire, et d'une grille qui enveloppe soigneusement le balcon. Elle est seule, une lettre à la main, et chante cette délicieuse cavatine : *Una voce poco fa*, fraîche au commencement comme un bouton de rose crevant son corset de velours vert, puis épanouie et confiante comme la jeunesse, et sur la fin, capricieuse et mutine et pleine de rébellion coquette. La cavatine achevée, elle va au bureau et signe une lettre. Elle a vu Figaro causer plus d'une heure sur la place avec le comte; ils se connaissent, ils s'entendent; Figaro est un brave garçon, serviable, peut-être pourra-t-il bien servir nos amours?

Quand on parle du diable, on en voit les cornes, quand on parle du loup, on en voit la queue, quand

on parle de Figaro, l'on en voit la résille : il entre de ce pas léger et furtif commun aux chats et aux intrigants, qui marcheraient sur des œufs sans les casser.

— Eh! bonjour, mademoiselle Rosine; que faites-vous?

— Je m'ennuie.

— Je voudrais bien vous dire quelque chose.

— Moi aussi.. Chut! j'entends le pas de mon tuteur... Attendez un peu.

En effet, le Bartolo entre toussant, crachant, grognant, et reproche à sa pupille de parler toujours avec ce coquin de Figaro.

— Êtes-vous jaloux de Figaro? répond Rosine Je l'avoue, j'aime à causer avec lui; il m'amuse, me fait rire, et me conte cent bagatelles.

— Et ce doigt taché d'encre, que signifie-t-il?

— Je me suis brûlé le doigt et je l'ai trempé dans l'encrier.

— Il manque **une** feuille de papier, qu'en avez-vous fait?

— Un cornet de bonbons pour la petite Marceline; êtes-vous content?

— Non, répond le barbon irrité; vous me contez des billevesées et vous voulez m'en faire accroire.

Pendant cette querelle arrive don Basile, un grand escogriffe, long, sec, jaune, bilieux, ossu, malsain et venimeux d'aspect; un de ces drôles au front plat, écrasé, aux lèvres minces, à la langue fourchue, qui semblent être faits pour la souquenille noire et le chapeau à larges bords, une bûche du bois dont se taillent les espions, les inquisiteurs et les bourreaux; un de ces scélérats doucereux toujours prêts aux besognes sinistres et mauvaises.

Il vient murmurer aux oreilles de Bartolo que le

galant inconnu qui rôde sous le balcon de Rosine n'est autre que le célèbre comte Almaviva, arrivé depuis peu dans Séville.

Il faut parer le coup, mais à la sourdine; et par quel moyen? par une bonne petite calomnie.

C'est là qu'est placé cet air admirable, où le compositeur a peut-être dépassé l'écrivain, et pourtant cette tirade est un des plus étincelants morceaux qui soient tombés d'une plume humaine.

— La calomnie! d'abord un bruit léger qui rase le sol, comme une hirondelle avant l'orage, pianissimo murmure et file, et sème en courant le trait empoisonné. Telle bouche le recueille, et piano, piano, vous le glisse en l'oreille adroitement. Le mal est fait, il germe, il rampe, il chemine, et rinforzando, de bouche en bouche, il va le diable. Puis, tout à coup, je ne sais comment, vous voyez la calomnie se dresser, siffler, s'enfler, grandir à vue d'œil; elle s'élance, étend son vol, tourbillonne, enveloppe, arrache, entraîne, éclate, tonne, et devient un cri général, un crescendo public, un chorus universel qui retentit partout; et le malheureux, calomnié, avili, accablé, tombe *par bonheur* sous le poids de l'indignation générale... Eh! qu'en dites-vous?

— Tout cela est bel et bon, répond Bartolo, suffisamment édifié, mais il y a un moyen encore plus sûr : j'épouserai la petite demain.

— Qu'on me donne de l'argent, dit Basile, dont la doctrine se rapproche en cela de celle de Figaro, et je me charge d'éloigner les freluquets.

Là-dessus l'imbécile et le fripon passent dans une autre pièce.

— Oh! c'est ainsi que tu t'y prends, brave canaille, dit Figaro en sortant de sa cachette. Peste,

quel gaillard avec sa mine de citron déconfit et ses airs papelards! Et cet autre sot qui se figure qu'il va épouser Rosine! Ce fin morceau n'est pas pour sa gueule édentée, nous y mettrons bon ordre. Justement la voici, et tâchons de lui parler pendant qu'ils sont enfermés ensemble. Senorita, savez-vous une grande nouvelle; vous serez mariée demain sans faute à votre aimable tuteur. Il est là dedans occupé à rédiger le contrat avec votre maître de musique.

— Monsieur Figaro, je vous réponds d'une chose : c'est que ce mariage ne se fera pas. Mais, à propos, quel était donc ce jeune homme avec qui vous parliez tantôt sur la place?

— Un mien cousin, bon garçon, cœur excellent; il est ici pour finir ses études et faire fortune.

— Il la fera, répond Rosine.

— Mais il a un grand défaut, c'est d'être amoureux comme un fou!

— Et connaissez-vous celle qu'il aime?...

— Elle est petite, mignonne, avec des yeux et des cheveux noirs superbes; la première lettre de son nom est un R : elle s'appelle Ro... Rosi...

— C'est moi, s'écrie la jeune fille au comble de la joie... Je ne me suis pas trompée.

— Allons, vite deux lignes d'écriture; le temps presse, dit l'expéditif barbier, mettez-vous à ce secrétaire.

— Je n'oserai jamais, fait la Rosine en tirant à demi de son corset un petit papier délicatement plié.

— La lettre était écrite! s'écrie Figaro avec un mouvement admiratif; et moi qui... Quelle bête je suis! O femmes! femmes! la moins fine d'entre vous en remontrerait au diable!

La lettre est bientôt remise et le comte Almaviva,

sûr de l'assentiment de Rosine, ne tarde pas à mettre en usage le stratagème sorti de la cervelle féconde de Figaro. Déguisé en soldat de cavalerie, il se présente au logis du revêche Bartolo, en décrivant les zigzags les plus hasardeux, avec des gestes et des hoquets d'homme ivre. Je vous laisse à penser quelle réception lui fait le quinteux vieillard, qui cette fois n'a pas tort de se mettre en colère, en voyant ce grossier soudard envahir bruyamment sa maison. La Rosine, toujours alerte, toujours éveillée, l'œil et l'oreille au guet, accourt au bruit et s'informe de la cause de ce triomphant vacarme.

— Je suis Lindor, lui dit tout bas le comte.

— De la prudence, répond Rosine.

— Laissez tomber votre mouchoir sur ce billet, et ramassez-le, reprend le comte en décrivant un angle des plus aigus et en feignant de perdre le centre de gravité.

La Rosine escamotte le poulet avec une habileté digne du plus adroit prestidigitateur, et la querelle continue entre le comte et Bartolo, qui allègue en vain pour ne pas le recevoir, une exemption de loger des soldats. Le comte ne veut pas entendre ces raisons, et, pour effrayer le vieillard, fait prendre un peu l'air à sa flamberge, pousse des bottes, et tire des estocades dans le vide qui lui font jeter les hauts cris. Enfin, le tapage devient si fort, que la force armée intervient, au grand chagrin de Rosine, et à la grande joie de Bartolo, pour entraîner Lindor en prison, lorsque celui-ci, écartant les alguazils d'un air impérieux et hautain, donne une lettre à l'alcade. L'alcade, après y avoir jeté les yeux, salue plus bas que terre et fait signe à ses hommes de lâcher le soldat, qui se retire au milieu d'un final plein de mouvement, d'agitation et de

volubilité, comme Rossini seul sait les faire.

Si peu spirituel que soit Don Bartolo, il a pourtant trouvé louche la scène du soldat ivre ; — la jalousie rend clairvoyant même les barbons les plus obtus ; — mais sa crédulité va être mise encore à une plus forte épreuve ; Lindor ou, si vous l'aimez mieux, le comte Almaviva, ne tarde pas à revenir sous le déguisement et sous le nom d'Alonzo, prétendu élève de Basile, pour remplacer celui-ci dans la leçon de musique qu'il a l'habitude de donner à Rosine.

Bartolo le reçoit assez aigrement et a beaucoup de peine à croire que Basile soit aussi malade que Alonzo le prétend : déjà il prend sa canne pour aller s'assurer du fait, au grand effroi du comte, qui ne trouve d'autre moyen de le retenir que de lui faire une fausse confidence et de lui remettre le billet de Rosine. Rassuré par cette preuve de dévouement à ses intérêts, Bartolo va quérir la Rosina dans sa chambre et lui permet de prendre leçon avec le nouveau maître. On parle de l'œil du lynx : le lynx est myope à côté d'une jeune fille amoureuse. La pupille de Bartolo a reconnu au premier coup d'œil à qui elle avait à faire.

On avance le clavecin et le comte regarde la musique qui est posée au-dessus.

— Qu'allons-nous chanter ?

— Ce rondo de Buranello.

— Il est trop vieux, dit Rosine.

— Ce bolero ?

— On ne fait qu'en miauler toutes les nuits sous les fenêtres ; rien n'est plus insupportable, répond Bartolo.

— Une barcarole vénitienne ?

— A la bonne heure.

— Et le comte fait chanter à Rosine une délicieuse mélodie à laquelle les cantatrices qui jouent ce rôle ont grand tort de substituer de grands morceaux fort difficiles et fort ennuyeux. — Les paroles en sont charmantes :

« Une blondine dans ma gondole — l'autre soir j'ai conduite ; — de plaisir la pauvrette — sur l'eau s'est assoupie : — elle dormait sur mon bras ; — de temps en temps je l'éveillais, — et la barque qui la berçait — la faisait se rendormir. »

La situation ne pourrait se prolonger plus longtemps, si le malin Figaro ne venait en aide au comte Almaviva, qui n'est guère plus fertile en imaginative que Lélie, le maître de Mascarille. — Il persuade au pauvre Bartolo que c'est son jour de barbe, et sous prétexte d'aller chercher ce qu'il faut pour le raser, il s'empare du trousseau de clefs, escamote avec une habileté de singe la clef qui ouvre la grille du balcon, et par mille charges plus risibles les unes que les autres, il donne aux amoureux le temps de faire leurs conventions. Il l'aveugle avec la mousse savonneuse, il lui place la serviette devant la figure, etc. A minuit, Almaviva viendra sous le balcon avec une échelle de cordes, tout sera préparé, et les deux amants fuiront aussitôt.

O contre-temps ! — Ne voila-t-il pas ce grand cierge de cire jaune roulé dans un morceau de drap noir, cet oiseau de mauvais augure, ce hibou, ce corbeau de Basile, qui vient par sa présence donner un démenti éclatant à la fable du comte. Aussi, lorsqu'il fait son entrée, c'est un cri général :

— Comme vous êtes pâle !
— Vous avez l'air d'un mort !
— Vous sentez la fièvre !
— Allez vous coucher et prendre médecine !

Basile, qui n'est pas plus vert que de coutume, s'étonne de ce hurrah sur sa mauvaise mine; mais une bourse que le comte glisse entre les doigts osseux du misérable, lui ouvre l'entendement; il se trouve en effet fort malade et se retire pour s'aller mettre au lit.

Un mot que le jaloux a saisi au vol lui rend tous ses soupçons; il met à la porte le faux maître de musique et son acolyte, en les chargeant d'imprécations. Ils sortent en riant, car leurs mesures sont prises, et ils n'ont plus aucun motif de chercher à rester dans la maison de leur ennemi.

Bartolo fait revenir Basile et l'interroge. Basile répond qu'il ne connaît en aucune façon Alonzo, et qu'il n'a pas d'élève de ce nom.

— Alors cet Alonzo était quelque émissaire du comte...

— Ou le comte lui-même; sa bourse le prouve, dit à part Don Basile.

— Mais j'y pense, s'écrie Bartolo, ce billet que Alonzo m'a donné, il faut faire croire à Rosine que le comte en avait fait le sacrifice à quelque maîtresse.

En effet, la pauvre fille est indignée de voir dans les sales mains de Bartolo ce cher billet qu'elle avait eu tant de peine à écrire en cachette, et qu'elle avait porté si longtemps dans le pli de son corset avant de pouvoir trouver l'occasion de le remettre. Dans son désespoir, elle consent à épouser Bartolo. C'est une espèce de suicide.

Le barbon, transporté de joie, court chercher le notaire.

Pendant ce temps, l'heure du rendez-vous sonne, Almaviva et Figaro paraissent au haut de l'échelle, sur le bord du balcon. Rosine d'abord veut appe-

ler; elle accuse Lindor de l'avoir trahie, mais celui-ci tombe à ses pieds, se fait connaître, et parvient aisément à se justifier. — Quand on est joli garçon, cela n'est jamais difficile.

Rosine consent à fuir avec le comte, et tous deux vont escalader le balcon, lorsqu'ils s'aperçoivent que l'échelle a été enlevée. En même temps des pas se font entendre dans l'escalier. — Qui vient par là? — Maître Basile accompagné du notaire. — Parbleu! cela tombe bien!

— Monsieur le tabellion, voici les futurs époux, dit Figaro en désignant Rosine et le comte. Vous avez le contrat; inscrivez-y leurs noms, s'il vous plaît, et signons vite. Je suis le témoin de monseigneur, et Don Basile celui de la senora...

— Moi? par exemple!

— Ah! vous ne lui refuserez pas ce léger service, ajoute le comte en faisant chatoyer une bague sous les yeux du misérable.

— Mais... je ne sais...

— A moins que vous ne préfériez sauter la fenêtre.

— Non pas! non pas! c'est trop malsain. J'aime mieux signer. Et Bartolo, qui, après avoir tiré l'échelle, était allé quérir la garde, arrive juste au moment où le contrat vient d'être parafé. — Il veut faire arrêter Almaviva et Figaro, qu'il accuse de s'être introduits chez lui par escalade; mais le comte décline son titre, et comme en définitive il offre d'épouser Rosine sans dot; l'avare tuteur donne son consentement au mariage, trouvant qu'il y a gagné encore plus qu'il n'y perd.

Donnons, avant de finir, quelques détails sur les vicissitudes éprouvées par le chef-d'œuvre de Rossini. — Le jeune maître avait vingt-quatre ans

lorsqu'il composa le *Barbier de Séville* à Rome pour le théâtre *Argentino*.

Un opéra avait déjà été écrit sur ce sujet, en Russie, vers la fin du siècle dernier, par le célèbre Paësiello, compositeur favori de Catherine. Le *Barbier de Séville* du maître napolitain, après avoir reçu un accueil très froid dans la ville éternelle, y fit ensuite fanatisme et la tentative de Rossini fut regardée comme un sacrilège; c'est comme si chez nous quelqu'un s'avisait de refaire l'*Andromaque* de Racine.

La première représentation fut tellement orageuse que Rossini n'osa pas tenir le piano à la seconde, se prétendit malade, et se coucha attendant avec anxiété les résultats de cette nouvelle épreuve.

Vers minuit, il entend un grand tumulte, il voit briller des torches à travers les fenêtres, des pas multipliés retentissent sur l'escalier... Le pauvre maestro se blottit tout tremblant sous les couvertures, croyant que les Romains voulaient lui faire expier, en l'écharpant, le crime d'avoir éclipsé l'œuvre de Paësiello. Mais non, la chance avait tourné, le *Barbier* avait été *aux étoiles;* c'était une ovation, une sérénade qu'on venait donner à Rossini, salué dès lors le plus grand maître de l'Italie et du monde.

IV

LE DIABLE BOITEUX.

Le *Diable boiteux* — el *Diablo cojuelo* — est un roman de Lesage imité de l'espagnol, et que tout le monde sait par cœur; c'est aussi un ballet qui a

obtenu une vogue connue et méritée. — Le programme en est dû à un jeune littérateur, Edmond Burat de Gurgy, enlevé à la fleur de son âge et de son talent par une maladie de poitrine; la pantomime et la danse en ont été réglées par M. Coralli, que l'on retrouve toujours quand il s'agit de succès chorégraphiques. Le *Diable boiteux* a été le ballet par excellence de Fanny Elssler, cette allemande qui s'était faite espagnole; Fanny Elssler, la cachucha incarnée, la cachucha de Dolorès, élevée à l'état de modèle classique; Fanny Elssler, la plus vive, la plus précise, la plus intelligente danseuse qui ait jamais effleuré le plancher d'un théâtre du bout de son orteil d'acier. Elle s'en est allée, l'ingrate! en Amérique, chez les sauvages et les Yankees, qu'elle a rendus fous avec le babil de ses castagnettes et les ondulations de ses hanches, à ce point que les sénateurs traînaient son carrosse et que les populations entières la suivaient avec des cris et des fanfares! Bien qu'elle soit partie, hélas! et sans doute pour ne plus revenir, nous autres, qui l'avons vue, nous tâcherons de fixer quelques traits fugitifs de cette charmante physionomie, de ce talent si fin et si vrai.

Fanny Elssler est grande, bien prise et bien cambrée; ses jambes sont tournées comme celles de la Diane chasseresse : la force n'y altère en rien la grâce; la tête, petite comme celle d'une statue antique, s'unit par des lignes nobles et pures à des épaules satinées qui n'ont pas besoin de la poudre de riz pour être blanches; ses yeux ont une expression de volupté malicieuse extrêmement piquante à laquelle ajoute encore le sourire un peu ironique de la bouche arquée à ses coins. Du reste, ce masque régulier comme s'il était de marbre, se prête à

rendre tous les sentiments, depuis la douleur la plus tragique jusqu'à la gaieté la plus folle. Des cheveux chatains très doux, très soyeux et très brillants, ordinairement séparés en bandeaux, entourent ce front aussi bien fait pour porter le cercle d'or de la déesse que la couronne de fleurs de la courtisane. — Bien qu'elle soit femme dans toute l'acception du mot, l'élégante sveltesse de ses formes lui permet de revêtir le costume d'homme avec beaucoup de succès. — Tout à l'heure c'était la plus jolie fille, maintenant c'est le plus charmant garçon du monde ; c'est Hermaphrodite, pouvant séparer à volonté les deux beautés fondues en lui.

Le ballet du *Diable boiteux*, outre tous les agréments qu'il renferme, a l'avantage de montrer l'adorable danseuse sans son double aspect.

Au lever du rideau, le théâtre représente, s'il faut en croire le livret, la salle du grand Opéra de Madrid, décorée pour un bal. Ce ne sont que colonnes, dorures, cristaux, constellations de lustres étincelants, des magnificences à faire croire qu'on est à l'Opéra de Paris. Nous nous sommes demandé quel pouvait être ce théâtre si splendide, si grandiose. Est-ce le théâtre *del Principe?* — Ou celui des Arts? — Ou celui du Cirque? — car l'*Oriente* n'est pas encore terminé. — Ou bien encore la salle que Philippe IV avait fait élever au milieu de la grande pièce d'eau du *Buen retiro?* Mais qu'importe après tout si la décoration est belle et le spectacle animé? Pour nous, ce qui est beau est toujours vraisemblable.

Don Cléofas Zambulo, écolier d'Alcala, est venu chercher fortune au bal ; et, comme c'est un gaillard de bonne mine, taillé tout exprès pour la galanterie, un cavalier jeune, gai, spirituel et hardi

plus que pas un, il n'a point eu de peine à trouver ce qu'il cherchait. A peine est-il entré depuis un quart d'heure, et déjà le voici en intrigue réglée avec un domino blanc le plus coquet du monde. Jurer au joli masque qu'il l'adore, et lui glisser, à l'appui de sa déclaration, de petits vers amoureux, — dont il a, pour la circonstance, préparé plusieurs copies, — c'est ce qu'à bientôt fait notre écolier. Le domino blanc, peu cruel, lui remet une bague en échange, — une bague d'or vraiment! — et disparaît dans la foule. Don Cléofas va s'élancer sur ses pas, lorsqu'une élégante pèlerine vient à son tour l'agacer. Le domino fugitif est aussitôt mis en oubli : l'écolier lance une nouvelle déclaration, sort de sa poche un nouveau poulet, et s'empare d'une fleur que la pèlerine n'a pas le courage de lui disputer... Mais le seigneur don Gil, un affreux jaloux qui a surpris ce manège, accourt en grognant arracher la belle du bras de Cléofas. — Qu'à cela ne tienne ! le volage vient justement d'apercevoir certain domino rose dont les yeux lui ont jeté au passage deux éclairs brûlants. — Beau domino, je t'aime, je n'aime que toi! — fait l'écolier derechef et en étayant ses protestations d'une troisième circulaire. Or, comme il est dit que don Cléofas ne rencontrera pas d'inhumaine, le domino rose l'écoute avec faveur, et se laisse dérober par lui un nœud de ruban, qui va rejoindre la fleur et la bague, hélas! déjà bien loin.

Cependant le don Gil n'a point perdu de vue son rival : il songe à se venger de lui ; mais, trop lâche ou trop prudent pour le provoquer en face, il éveille la jalousie du capitaine Bellaspada, le cavalier servant du domino rose. Ce Bellaspada, qui n'est lui-même qu'une espèce de matamore, n'ose trop

chercher querelle à Cléofas, et conseille à don Gil de le faire tout simplement bâtonner par ses laquais.

Le moyen va être mis en œuvre, quand par bonheur le domino blanc, instruit du complot, en donne avis à l'écolier, qui court prendre un déguisement féminin, espérant ainsi pouvoir mener à bonne fin sa triple intrigue.

En effet, Cléofas est méconnaissable sous son nouveau costume; il le porte même avec tant de grâce et de naturel qu'à sa rentrée dans le bal, don Gil et Bellaspada, le prenant réellement pour une femme, s'acharnent tous deux à sa poursuite et lui proposent de concert un souper fin que le jeune étourdi trouve piquant d'accepter. — Au dessert, les deux Amphitryons, curieux de connaître la beauté qu'ils ont fêtée, invitent Cléofas à lever son masque... Jugez de leur stupéfaction et de la rage où ils entrent lorsque apparaît la maligne figure de leur rival. Le capitaine demande raison de l'insulte au mystificateur avec d'autant plus d'assurance qu'il le voit désarmé; mais Cléofas, saisissant l'épée de don Gil, se met bravement en garde devant Bellaspada. Toutefois, celui-ci en est quitte pour la peur, car, aux cris de son digne acolyte, la foule accourt de tous côtés, les alguazils eux-mêmes surviennent, et l'écolier ne réussit à s'échapper de leurs mains, qu'en abandonnant son costume, et grâce à la protection du domino rose, de la pèlerine et surtout du domino blanc.

La décoration change. — Nous sommes dans un galetas mystérieux où il doit se cuisiner toutes sortes de ragoûts suspects. — Vous avez sans doute vu quelques-uns de ces tableaux où Rembrandt, Teniers et Eugène Isabey entassent avec un caprice de brosse et une fantaisie de désordre admirables, des matras au ventre d'hippopotame, des alambics au bec al-

longé en trompe d'éléphant, des fioles au col grêle perchées au bord d'une planche comme des cigognes en méditation, des siphons enroulés sur eux-mêmes en manière de serpents, des crocodiles empaillés, des bouquins agrafés de cuivre, des parchemins jaunis, des têtes de morts au rire décharné, des mappemondes, des microcosmes, des télescopes, des abracadabras, des tables cabalistiques, tout ce monde poussiéreux, rance, moisi, fétide, éraillé de la sorcellerie et de l'astrologie judiciaire. — La lune éclaire d'un rayon livide ce taudis hasardeux, allant accrocher dans l'ombre une paillette d'argent sur la bedaine d'un énorme flacon de verre que vous prendriez pour un de ces vases où l'on met rafraîchir l'*agraz* en Espagne.

Cléofas, qui tout en fuyant s'est égaré sur les toits, entre dans ce réduit :

Juste comme le vin entre dans les bouteilles.

c'est-à-dire par le haut. Le laboratoire est désert : le maître est sans doute allé prendre un air de soufre avec ses condisciples du collège de Barahona, à cheval sur un manche à balai. — L'écolier reste d'abord un peu étourdi de sa chute, mais bientôt il se remet et considère un peu l'endroit où il se trouve. Le résultat de cet examen ne serait pas très rassurant pour tout autre, mais notre écolier est un esprit fort qu'épouvantent médiocrement les mystères de la cabale. — Tout à coup, au milieu du silence, il croit entendre un vague gémissement. La plainte semble partir d'un énorme bocal posé sur une estrade au fond du laboratoire. Cléofas s'approche de ce bocal, et d'un coup de marteau le fait voler en éclats... Aussitôt il s'en échappe une vapeur épaisse et noirâtre qui, en se dissipant, laisse

voir une espèce de nain difforme aux jambes inégales, au pied fourchu, d'une main s'appuyant sur des béquilles, et de l'autre agitant une petite sonnette d'argent. — C'est Asmodée, le Diable boiteux, que les conjurations de l'alchimiste tenaient enfermé là depuis quelque vingt ans.

A l'aspect du démon, Cléofas, malgré tout son courage, a reculé de surprise et d'effroi, ne sachant trop s'il veille ou s'il n'est point le jouet d'un horrible cauchemar. Mais Asmodée s'empresse de le rassurer, l'appelle son libérateur, et lui déclare que, dès ce moment, il lui dévoue son pouvoir surnaturel. Le sceptique hidalgo, afin d'éprouver jusqu'où va ce pouvoir dont il doute, prie le mystérieux personnage de lui montrer les trois charmantes inconnues qu'il a rencontrées au bal. Asmodée trace dans l'air avec une de ses béquilles des signes cabalistiques : au même instant le mur du fond se déchire, et, dans une trouée d'éclatante lumière, Cléofas voit successivement apparaître le domino blanc, la pèlerine et le domino rose. Bien plus, sur un nouveau geste du diable, les masques des trois femmes tombent en même temps que leurs dominos, et elles se révèlent à l'écolier sous leur véritable costume : — celle-ci est Paquita, une simple *manola* (grisette espagnole); celle-là dona Florinde, une danseuse fort en vogue à Madrid, et cette autre enfin la señora Dorotea, une jeune et riche veuve. — Cléofas les trouve toutes également séduisantes, *entre les trois son cœur balance*, et, avant de se prononcer en faveur de l'une d'elles, il désirerait les voir de plus près, les connaître plus intimement.

— Soit! dit le diable; elles vont venir ici toutes les trois pour consulter l'alchimiste. Affuble-toi de la robe de ce sorcier maudit, et reçois les à sa place. —

Ainsi dit, ainsi fait.

C'est d'abord Paquita qui se présente. La fillette veut savoir si le jeune homme qui l'a courtisée au bal, l'aime d'un amour sincère, et comme elle est, en sa qualité de grisette, parfaitement illettrée, elle se fait lire par le prétendu nécromancien le billet qu'elle tient de Cléofas lui-même. L'écolier rougit involontairement de l'ignorance de Paquita, dont la conquête satisfait peu sa vanité; aussi, pressé d'en finir avec elle, il lui avoue que son inconstant adorateur l'a déjà trahie pour une autre, et comme preuve de ce qu'il avance, il lui rend son anneau, feignant de se le procurer par un tour de magie. La manola est convaincue de son abandon et se retire désolée; mais, au moment où elle va sortir, Asmodée, bon diable, lui dit tout bas de ne point désespérer encore, qu'il lui reste un protecteur puissant qui veillera sur elle. En effet, quand il se retrouve seul avec Cléofas, l'honnête démon lui reproche de repousser l'amour pur et désintéressé de cette jeune fille, qui vaut mieux à son gré, que bien des grandes dames; mais l'ambitieux écolier ne tient pas compte de ces sages remontrances, et se félicite de les voir interrompues par l'entrée de la señora Dorotea. — La belle veuve arrive accompagnée de son frère, le capitaine Bellaspada, et d'une autre de nos connaissances, le seigneur don Gil. Dorotea se dit tourmentée d'une maladie de langueur dont elle ignore la cause et qu'elle prie l'alchimiste de lui expliquer, si c'est possible. Cléofas prend un air capable, fait quelques simagrées, et déclare à la veuve que le seul remède à son mal est un mari! — Don Gil approuve fort l'ordonnance, qu'il se flatte de voir tourner à son profit, car il aspire depuis longtemps à la main de Do-

rotea. Mais l'écolier, tirant celle-ci à part, lui conseille de n'aimer et de n'épouser que le jeune inconnu qui lui a pris au bal un nœud de ruban, et qui est, ajoute-t-il pour assurer le succès de sa ruse, un personnage du plus haut rang. Puis, comme la veuve fait des objections et paraît incrédule, hésitante, le soi-disant magicien achève de la convaincre en lui montrant le nœud de ruban dérobé la veille à sa ceinture. Dorotea ne doute plus alors que l'alchimiste n'ait dit vrai, et laisse éclater toute sa joie. Don Gil, se trompant sur le motif de sa gaieté, croit l'instant favorable pour se déclarer, et tombe aux pieds de la veuve en la conjurant de le prendre comme remède, c'est-à-dire comme mari... Mais, patatras ! voilà le diable qui s'amuse à brouiller les cartes en faisant survenir tout à coup doña Florinde ! La danseuse cherche querelle à son vieux Sigisbé, surpris dans la posture équivoque que nous avons dite. Dorotea joue de son côté l'indignation, et sort accompagnée du capitaine, sans vouloir écouter les explications de don Gil, qui la suit en suppliant.

Cléofas, resté seul auprès de Florinde, s'empresse de se faire reconnaître d'elle, et de lui renouveler ses protestations d'amour ; la danseuse ne s'y montre pas insensible : elle semble même prendre plaisir à écouter l'écolier ; mais le malencontreux don Gil, qui ne sait rien faire à propos, revient au bout d'un moment interrompre le tête-à-tête. Florinde, pour cacher son trouble, feint de tomber en syncope, et Cléofas sous prétexte de lui faire respirer des sels, envoie chercher par son rival tel flacon, puis tel autre, puis celui-ci, puis celui-là, et pendant ce jeu de scène, parvient à s'entendre complètement avec la danseuse. — Enfin, la belle rouvre les yeux, daigne pardonner à don Gil, et, lui prenant le bras,

elle s'éloigne en faisant à l'écolier des signes d'intelligence. — Le jeune Zambulo est au comble de la joie ; il appelle Asmodée et le remercie avec effusion des services qu'il lui a rendus.—Cependant, objecte-t-il, comment finira tout ceci ? comment puis-je espérer séduire cette veuve, cette danseuse ? car je ne songe nullement à la manola... J'aurai des rivaux puissants à combattre, et je ne suis qu'un simple écolier... Il me faudrait de l'or, des palais, des richesses... — N'est-ce que cela ? dit le diable, je puis te satisfaire ! — Et, d'un coup de sa béquille, il change le sombre laboratoire de l'alchimiste en un délicieux séjour rempli des merveilles de la nature et de l'art.

Un alcazar moresque s'élève avec ses superpositions de terrasses du milieu des caroubiers, des lauriers-roses, des myrtes, des grenadiers, des orangers, et de tout ce que la flore espagnole peut offrir de plus splendide et de plus parfumé. — Quand le diable se mêle d'être architecte, il n'y va pas de main morte. Les colonnes de marbre, les plaques de porcelaine, les fontes dorées et peintes, les portes de bois de cèdre, les bassins d'albâtre, les murs découpés comme des guipures ou des truelles à poisson, tout cela est réuni, mis en place, ajusté, au bout de quelques secondes ! Il ne lui faut que lever sa béquille ou frapper la terre de son ergot fourchu pour réaliser des Alhambras et des Généralifes.

— C'est fort bien, voilà le palais et le parc; mais où sont les domestiques ? — Qu'à cela ne tienne ! — Il n'est pas difficile de recruter quelques coquins à qui fait pousser à la baguette les arbres et les colonnes. — Aussitôt sort de tous les coins une nuée de laquais chamarrés, galonnés, dorés sur toutes

les coutures : majordome, maître d'hôtel, cuisiniers, marmitons, sommeliers, pages, valets de chambre, piqueurs, coureurs, cochers, palefreniers ; seulement, chacun de ces drôles a une tête d'animal. Cléofas fait observer au diable qu'un coureur à tête de lévrier paraîtrait un peu bien étrange au Prado, et suffirait pour éveiller l'attention de la sainte Hermandad. Le diable rit de sa distraction, fait un signe et tous les démons, — car vous vous doutez bien que ces domestiques ne pourraient montrer de certificats d'un autre maître que de Satan, — laissent tomber, qui son bec, qui son museau, qui son groin, et prennent une physionomie humaine, sinon plus honnête, du moins plus présentable. — Une table chargée de vaisselle plate, de fruits, de vins et de mets qui, pour avoir été cuits sur un fourneau de l'enfer, n'en paraissent pas moins savoureux, sort subitement de terre. — Don Cléofas que rien ne surprend plus, s'assied tranquillement et se met à manger. Pendant son repas, un essaim de nymphes demi-nues, voltigent autour de lui au son d'une musique délicieuse. Asmodée fait bien les choses, il faut en convenir.

En se relevant pour le second acte, la toile laisse voir l'intérieur du foyer de la danse à ce même Opéra de Madrid. Le maître de ballet donne leçon à ses élèves, ce qui ne figure pas trop mal une scène d'inquisition, car vous savez à quelles épreuves tortionnaires sont soumises les apprenties sylphides et les wilis en expectative. Un incident ne tarde pas à venir interrompre les exercices : il s'agit de deux profanes qui, bravant la consigne, veulent à toute force pénétrer dans le sanctuaire. Inutile de vous les nommer : vous avez reconnu Cléofas et le diable boiteux, son compère. Malgré leur insistance

les deux intrus sont parfaitement jetés dehors. Mais avec le diable qui peut espérer d'avoir le dernier. Fermez-lui la porte au nez, il rentrera par le trou de la serrure. Ainsi fait Asmodée. En un clin d'œil il escamote le professeur de danse, dont il prend le visage et le costume, sans que nul ne se soit aperçu de la substitution.

Le brave démon a bien des motifs pour agir de la sorte : Paquita, sa protégée doit venir justement tout à l'heure demander à être admise dans le corps de ballet. La pauvre fille espère ainsi se rapprocher de Cléofas, qu'elle soupçonne a bon droit d'en tenir pour une danseuse. Mais cela ne fait pas le compte d'Asmodée, qui sait à quelles tentations, à quels périls serait exposée la grisette dans ce monde de la chorégraphie. Il a résolu de lui en fermer l'entrée. Aussi, lorsque Paquita se présente, et, pour donner un échantillon de son savoir faire, essaye quelques pas d'une danse rustique qu'elle a rapportée de son village, le faux maître de ballet, enchérissant sur les rires et les murmures de ses élèves, lui déclare que jamais elle ne pourra faire proprement une pirouette ni un jeté battu. La naïve enfant voit ses illusions s'évanouir et se désole, à tel point que Florinde, qui assiste à la séance, ne peut s'empêcher d'être émue et va lui adresser quelques consolantes paroles en l'assurant de sa protection.

Mais, hélas ! la danseuse doit bientôt oublier cette promesse ! — Appelée le soir même à exécuter un pas de deux dans un divertissement nouveau, elle se met en devoir de le répéter devant un cercle de spectateurs privilégiés dont l'accueil lui donnera la mesure du succès qui l'attend devant le public. Or, Florinde s'aperçoit qu'elle produit très peu d'effet,

que le pas de sa partenaire est beaucoup plus brillant, mieux dessiné que le sien ; en un mot, qu'elle a été complètement sacrifiée. La rage lui mord le cœur, elle exige du maître de ballets des modifications, des coupures, auxquelles celui-ci refuse de consentir, car on se souvient qu'il n'est autre qu'Asmodée. Florinde menace alors de ne point danser. La discussion s'envenime. Certains spectateurs prennent parti pour le chorégraphe; d'autres, en tête desquels se font remarquer don Gil et Cléofas, — qui est parvenu à forcer la consigne, — défendent avec chaleur la cause de la danseuse. On ne sait jusqu'où cela pourrait aller, si la sonnette du régisseur, dominant le tumulte de sa voix perçante, ne calmait soudain l'effervescence générale en forçant chacun de se rendre à son poste. — Ce qu'est devenue pendant cette scène la pauvre Paquita, est-il besoin de le dire? Elle s'est approchée de Florinde, puis de Cléofas; l'une l'a repoussée, l'autre a feint de ne pas la reconnaître. Asmodée seul, en s'éloignant, lui a glissé ces mots à l'oreille : — Patience! vous serez vengée d'elle et de lui !

Pour ceux qui n'ont jamais pénétré dans les coulisses d'un théâtre, et qui rêvent de connaître l'envers du rideau, le tableau suivant doit avoir un charme tout particulier. La décoration représente la scène de l'Opéra, vue de ses derniers plans à l'heure où le spectacle va commencer. Le régisseur vient de frapper les trois coups.

On entend l'orchestre jouer l'ouverture, puis la toile du fond se lève, montrant une salle garnie de spectateurs et splendidement illuminée. — Le corps de ballet envahit la scène, et, le dos tourné vers le public, exécute un divertissement auquel succède le pas de deux que nous avons vu répéter. Florinde

ne s'était pas trompée en prévoyant un échec : malgré ses efforts, ses bonds désespérés, elle ne peut obtenir le moindre appaudissement ; tous les bravos sont pour sa rivale, — tous ceux des spectateurs imaginaires, bien entendu, car Florinde, c'est Fanny Elssler, et comment supposer qu'elle puisse paraître, qu'elle puisse faire un seul pas sans exciter l'enthousiame? — Il faut dire aussi qu'Asmodée a magiquement travaillé la salle, et qu'il la gouverne suivant ses desseins. Florinde, voyant qu'elle lutte avec trop de désavantage, prend le parti de simuler une entorse, une foulure, tout ce que vous voudrez, et se laisse tomber dans les bras des comparses.

Le spectacle est forcément interrompu.

Le régisseur fait baisser le rideau et l'on emporte la danseuse dans sa loge.

Cléofas et son diabolique compagnon l'y précèdent. Ils se cachent derrière un rideau, sur un balcon d'où ils pourront tout observer sans être vus. Florinde est amenée par les figurants, qui la déposent sur un canapé. Elle est furieuse contre elle-même, contre tout le monde, et ordonne qu'on la laisse seule... Cléofas choisit ce moment pour se montrer. — A cette apparition inattendue, la danseuse témoigne d'abord un peu d'étonnement et fait mine de se fâcher ; mais l'écolier n'a pas de peine à obtenir sa grâce. Il évoque les souvenirs du bal, rappelle ce qui s'est passé la veille chez l'alchimiste, et la conversation prend un tour des plus tendres, lorsque la cameriste de Florinde vient lui annoncer la visite du maître de ballet. Cléofas n'a que le temps de se cacher derrière un paravent qui se trouve là fort à point. Florinde accueille l'importun chorégraphe par des reproches assez vifs, car c'est lui surtout

qu'elle accuse de l'avoir compromise, en réglant le pas de deux comme il l'a fait; mais le brave homme se montre si marri, se confond tellement en excuses que la danseuse n'a pas la force de lui garder rancune, et scelle même le raccommodement par un baiser. Cette faveur accordée au maître de ballets excite la jalousie de Cléofas, qui, en sortant de sa cachette, le déclare très nettement à Florinde. — Quoi! vous êtes jaloux, lui dit-elle, pour un baiser diplomatique! Ne savez-vous pas que c'est un personnage que je dois ménager? — Comme elle s'efforce de faire entendre raison à l'écolier, on frappe de nouveau à la porte de la loge. Cette fois, c'est don Gil, qui amène le médecin du théâtre. Le docteur fait quelques prescriptions pour la forme et se retire aussitôt. Don Gil, qui croit alors être seul avec Florinde, tombe à ses genoux et donne un libre cours à sa verve amoureuse, si bien que Cléofas, perdant patience, renverse le paravent d'un coup de poing, et apparaît aux yeux de son rival stupéfait. — Vous vous figurez peut-être que la danseuse se trouve embarrassée? S'il en est ainsi, vous ne connaissez guère les femmes! Elles trouvent toujours moyen de se justifier, surtout lorsqu'elles sont coupables. — Florinde joue la surprise, la colère, et, malgré les dénégations de l'écolier, elle fait accroire à don Gil que ce jeune homme est l'amant de sa camériste. Le vieil hidalgo appelle ses valets pour qu'ils châtient l'insolent comme il le mérite; mais, heureusement, le diable boiteux favorise la fuite de Cléofas, qui s'éloigne, comme vous pensez bien, un peu désillusionné sur le compte de la danseuse.

Afin de le désabuser tout à fait, Asmodée médite de le conduire le soir même chez Florinde. — La belle courtisane donne un souper splendide, où elle a

réuni la plupart de ses adorateurs, ce qui porte le nombre des convives à un chiffre assez honnête, ou, si vous aimez mieux, assez malhonnête.

Pour le bouquet de la fête, on prie Florinde de danser. — Elle s'avance en basquine de satin rose garnie de larges volants de dentelle noire ; sa jupe, plombée par le bord, colle exactement sur ses hanches ; sa taille de guêpe se cambre audacieusement et fait scintiller la baguette de diamants qui orne son corsage ; sa jambe, polie comme le marbre, luit à travers le frêle réseau de son bas de soie ; et son petit pied, en arrêt, n'attend pour partir que le sigal de la musique. Qu'elle est charmante avec son grand peigne, sa rose sur l'oreille, son œil de flamme et son sourire étincelant ! Au bout de ses doigts vermeils tremblent des castagnettes d'ébène. La voilà qui s'élance, les castagnettes font entendre leur babil sonore ; elle semble secouer de ses mains des grappes de rythmes. Comme elle se tord ! comme elle se plie ! quel feu ! quelle volupté ! quelle ardeur ! ses bras pâmés s'agitent autour de sa tête qui penche, son corps se courbe en arrière, ses blanches épaules ont presque effleuré le sol. Quel geste charmant ! Ne diriez-vous pas qu'avec cette main qui rase l'éblouissant cordon de la rampe, elle ramasse tous les désirs et tout l'enthousiasme de la salle ?

Nous avons vu Rosita Diez, Lola et les meilleures danseuses de Madrid, de Séville, de Cadix, de Grenade ; nous avons vu les gitanas de l'Albaycin ; mais rien n'approche de cette cachucha ainsi dansée par Elssler !

Mais pourquoi s'est-elle arrêtée subitement ? pourquoi cette pâleur soudaine ? Qu'est-il arrivé ? — Pendant qu'elle s'abandonnait à cette folle danse avec tant d'ardeur et d'oubli, Asmodée a soulevé le toi

et a fait voir à Cléofas que les chagrins d'une actrice ne sont jamais de longue durée: — L'écolier, outré de colère, a lancé du haut du plafond aux pieds de Florinde, la rose qu'elle lui avait donnée au bal.

Le troisième acte nous transporte dans un carrefour de Madrid, devant la maison de dona Dorotea. Cléofas, entouré de musiciens, fait exécuter une sérénade sous les fenêtres de la veuve vers laquelle il reporte désormais tous ses vœux. Or, comme nous l'avons dit à propos du *Barbier de Séville*, il est impossible qu'une jeune Espagnole, entendant au bas de son balcon résonner la sérénade, ne vienne pas aussitôt montrer son nez au travers de la *reja*. La veuve ne tarde donc pas à paraître, et sa pantomime fait assez comprendre au galant qu'on lui sait gré de ses attentions... Mais voilà qu'au même instant survient cette brute de don Gil, qui continue à courir deux lièvres à la fois. — Ouais! se dit-il, c'est ainsi que vont les choses! allons en prévenir le Bellaspada.

Qui vient encore après lui? Bon! la femme de chambre de Florinde : elle apporte à Cléofas un billet de la part de sa maîtresse; l'écolier le déchire sans vouloir même y jeter les yeux, et congédie la suivante toute confuse. — Enfin la sérénade s'achève sans autre interruption. — Tandis que Cléofas paye ses musiciens, qui ont bravement gagné leur argent, reparaît don Gil, amenant le frère de la veuve. Celui-ci demande à l'écolier l'explication de sa conduite. Cléofas commence par dire ce qu'il est ou plutôt ce qu'il n'est pas : il se donne pour un grand seigneur, exalte sa fortune, et finit en déclarant au capitaine qu'il aspire à l'insigne honneur de devenir son beau-frère. Bellaspada ne voit pas que ce soit un motif pour lui couper la gorge : au contraire, de

pareilles intentions lui semblent on ne peut plus louables, et, sans tenir compte des signes désespérés de don Gil, il se sépare du jeune homme en lui promettant de parler en sa faveur à doña Dorotea.

Le diable boiteux qui voit Cléofas rayonnant, essaye de lui faire comprendre que Bellaspada et sa sœur ne convoitent que ses prétendues richesses, et le dédaigneraient s'ils savaient qu'il ne possède rien. Mais l'écolier n'en veut pas croire un mot, et si ce n'était son bienfaiteur qui lui tient ce langage, il le regarderait comme une offense personnelle.

Asmodée, pour tenter un dernier moyen, fait alors arriver Paquita. La manola plaide sa cause avec des larmes, et sa douleur est si vraie, si touchante, que Cléofas en est attendri malgré lui. Une lutte s'engage dans son cœur; l'amour pur va triompher, quand par malheur, un laquais vient apporter à l'écolier, de la part de la veuve, une invitation à se présenter chez elle. Dans la joie qu'il en éprouve, Cléofas oublie subitement la grisette; impatient de se rendre à l'appel de Dorotea, il repousse même le diable, qui cherche à le retenir, et qui, blessé de tant d'ingratitude, déclare l'abandonner à sa destinée.

Cependant, au moment d'entrer chez la veuve, Cléofas sent une main se poser sur son bras, et entend une voix qui lui crie dans la langue du ballet :
— Halte-là, beau cavalier ! vous aimez doña Dorotea, je l'aime aussi; donc nous allons, si vous le voulez bien, mesurer nos épées.

Celui qui s'exprime de la sorte est un jeune officier que Cléofas a parfaitement le droit de ne pas reconnaître, mais dont la moustache ne saurait nous en imposer, à nous qui avons bonne mémoire. — C'est doña Florinde en personne. — Elle s'y prend si galamment que l'écolier n'a bientôt plus de prétexte

pour refuser de se battre. Les deux champions croisent donc le fer, et du train dont ils y vont l'un ou l'autre doit inévitablement rester sur la place. Mais Paquita, qui les a vus de loin se provoquer, accourt se jeter entre eux, et les force d'ajourner la partie, au grand désespoir de Florinde, qui ne peut empêcher Cléofas de se rendre auprès de Dorotea.
— La danseuse et Paquita, restées ensemble, se racontent mutuellement leur histoire. — Elles sont femmes, c'est bien naturel. — Rapprochées par un commun désir de vengeance, elles oublient leur rivalité, et forment contre la veuve une alliance offensive et défensive, à laquelle Asmodée vient généreusement promettre son appui.

Pour commencer, le diable introduit la manola sous l'habit d'une modiste, et Florinde, sous un costume militaire, dans le boudoir de Dorotea, qui est à sa toilette. Qui de vous connaît les manolas de Madrid? C'est mieux que la grisette de Bordeaux, mieux que la modiste de Paris ; c'est la vivacité du serpent, la grâce de l'oiseau : — un costume de soie et de satin, luisant sous le soleil, faisant valoir les formes les plus élégantes, et un minois qui n'est ni fripon ni fûté comme celui des bergères de Watteau, ni douceâtre ni sentimental comme celui des bergères de Gessner ; mais spirituel, ardent, taquin ; — du feu, de la flamme, — la passion du moment, la fantaisie reine, le caprice flamboyant, le rayon méridional qui se joue et glisse dans les ombres de la forêt. Voici donc la manola et Florinde dans le boudoir de Dorotea. Le petit officier se cache derrière un meuble, tandis que la grisette montre ses colifichets à la veuve. Celle-ci, désirant se consulter avant de faire un choix, prie la jeune marchande de laisser là ses échantillons et de revenir plus tard.

— Voilà qui sert on ne peut mieux nos projets
— Dès qu'elle se voit maîtresse de la place, Zest!
Florinde s'élance aux pieds de Dorotea, et lui lâche
à bout portant une déclaration des plus passionnées.

— Quoi! s'y prendre de cette façon cavalière! ne
pas même donner aux gens le temps de se reconnaître! c'est un peu brusquer les choses, direz-vous.
Mais allez donc en remontrer à la danseuse sur ce
chapitre-là; elle sait par expérience comment on
arrive au cœur des femmes; soyez tranquille. D'ailleurs, il ne s'agit que de compromettre la veuve, de
faire un peu de scandale, et quant à cela, du moins,
Florinde ne manque pas son but.

Cléofas a la malheureuse idée — c'est le diable
qui le pousse — de venir fourrer son nez à la porte
du boudoir, juste au moment où Dorotea, moitié de
gré, moitié de force, accorde un baiser au chérubin
en uniforme, et lui laisse prendre un ruban à son
corsage. Vous jugez de la mine que fait l'écolier
voyant cela. Il se contient néanmoins, et, pour
s'étourdir, va se mettre à une table de jeu. Mais la
chance ne lui est pas favorable : il perd tout son
argent, tout l'argent que lui avait remis Asmodée, qui n'est plus là pour fournir à ses prodigalités.

Engagé dans une partie où l'amour-propre le
retient plus encore que l'espoir de prendre sa
revanche, Cléofas se voit réduit à jouer sur parole,
lorsque, fort heureusement, Dorotea propose à la
compagnie de se rendre à une foire dont l'inauguration doit avoir lieu ce jour-là. L'offre étant acceptée,
l'écolier va pour s'emparer du bras de la maîtresse
de la maison, afin de pouvoir s'expliquer avec elle;
mais la veuve, devinant sans doute ses intentions,

présente vivement sa main à don Gil, et tout le monde se rend à la foire.

La décoration représente, au dire du livret, un paysage sur le bord du Manzanarès, enjambé par un pont qui doit être le pont de Tolède. — C'est une de ces fêtes espagnoles dont quelque saint est le prétexte, celle de *san Anton*, si vous le voulez, dont la chapelle est ornée de fresques de Goya.

Quel mouvement! mais surtout quel bizarre caractère! En vérité, tout cela est bien espagnol, et nous félicitons l'Opéra du soin qu'il a mis dans tous les détails.

Voici les *calesas* traînées par des chevaux étiques, encore balafrés de la dernière course de taureaux ; les chariots à roues pleines, avec leurs bœufs dételés regardant de leur grand œil paisible tout ce tumulte, nouveau pour eux ; les mules harnachées bizarrement, couvertes de pompons, de grelots, de plumets et de fanfreluches de mille couleurs ; voilà les *majos* accompagnés de leurs *majas* aux chaussons de satin ; les *pasiegas* au corset de velours noir, à la jupe écarlate bordée de galons d'or ; les Valenciens hâlés comme des Arabes, en fustanelle et en alpargatas, colportant l'*orchata de chufas* et la *abada* glacée dans de petits tonneaux de liège ; les manolas aux cheveux nattés en corbeille, à la mantille bridée sur les coudes ; les *muchachos* portant du feu dans une petite coupe pour ceux qui veulent allumer leur cigare ; les *gitanas* à la robe bleue constellée d'étoiles blanches et frangée d'énormes falbalas, traînant par la main quelque marmot tout nu et jaune comme une feuille de tabac ; les *maregates* au large chapeau, au justaucorps de cuir, serré par un large ceinturon qu'on prendrait pour des reîtres du seizième siècle qui auraient déposé leur cuirasse ; tous

ces flots animés, bigarrés, fourmillant mélange de paillettes et de haillons dont se compose une foule espagnole.

Le tambour de basque ronfle sous le pouce, les castagnettes claquent des dents, la guitare bourdonne, les cigales font bruire leurs corselets; les *alza! ola!* et les *ay!* des couplets jaillissent de temps en temps au-dessus de ce brouillard de bruit. — Ici, l'on danse *le Zapateado*, là, *les manchegas;* les Biscayens exécutent *le Zertzico*, les Andalous *el jaleo* et *las boleras;* chaque province cherche à faire prévaloir sa chorégraphie locale.

La jalousie sait trouver une étincelle sous les cendres d'un amour éteint. Cléofas, en voyant la veuve passer au bras de don Gil, s'est senti une recrudescence de passion; il fend la foule malgré son épaisseur et se place derrière la veuve, parmi le troupeau des attentifs.

Florinde, toujours travestie en militaire, vient aussi faire un tour à la *fiesta del sautillo*. Elle est accompagnée de Paquita, et tient à la main le ruban qu'elle montre avec une affectation ironique au malheureux Zambulo. — Celui-ci, piqué au vif, s'avance vers le jeune officier et lui rappelle le rendez-vous qu'ils ont ensemble. — J'en ai un plus agréable avec cette jeune fille ; permettez-moi de faire passer ma bonne fortune avant notre duel. — Cléofas va s'emporter, mais des danseurs arrivent et les séparent tout à fait à temps.

Paquita, pour réparer l'échec qu'elle a éprouvé à la classe de danse, exécute une danse nationale avec une grâce et un charme infinis. Tous les assistants l'applaudissent, et don Cléofas lui-même l'admirerait, s'il n'était encore follement assoté de la veuve pour laquelle il dépense ses derniers douros en pré-

sents et en colifichets qu'elle empoche sans se faire prier. Quand sa bourse est épuisée, ce qui n'est pas long, il achète à crédit, car les marchands ne peuvent s'imaginer qu'un jeune seigneur si galamment troussé n'ait pas un maravédis vaillant ou un réal de vellon.

Des Bohémiens traversent le fond du théâtre ; Asmodée a pris leur costume et s'est constitué leur chef de sa propre autorité. Il s'avance et propose aux assistants de leur dire la bonne aventure. — Son état de diable lui donne de grandes facilités pour cette noble profession ; il est passé maître en chiromancie, rabdomancie, cartomancie, nécromancie, alectryomancie et autres sciences en *cie*. Il prédit à Paquita le bonheur qu'elle désire, il arrache les moustaches à Florinde, et démasque Cléofas qu'il dénonce pour être un pauvre diable passé, présent et futur.

Les créanciers poussent les hauts cris, les fournisseurs accourent les serres ouvertes et le bec frais émoulu pour dévorer le misérable. — Don Cléofas se jetterait volontiers dans le Manzanarès, si cet honnête fleuve pouvait se prêter à un suicide, mais il n'est pas commode de se noyer dans une rivière qu'on arrose l'été avec de l'eau de puits. — Bella-Spada, pour comble de honte, voyant tomber une à une les plumes de paon dont le geai s'était paré, tire sa sœur par le bras et s'éclipse discrètement.

Florinde, elle, ne s'est pas enfuie, et glisse sa bourse pleine d'or dans la main de Paquita, car, touchée de l'amour pur et naïf de la petite manola, elle renonce au caprice qu'elle avait pour le seigneur Cléofas.

Asmodée, voyant l'écolier corrigé par cette dure leçon, lui rend son amitié, et lui donne une clochette

magique pour l'évoquer, s'il a jamais besoin de ses services.

Cléofas est un peu sceptique, nous l'avons dit, et, quoiqu'il n'ait pas lieu de douter de la bonne foi du diable, il veut mettre à l'épreuve la vertu du talisman ; il agite la sonnette, et la petite langue d'argent n'a pas plutôt fait entendre sa voix, qu'Asmodée, qui avait disparu, jaillit rapidement de terre, quoiqu'il fût déjà aux antipodes ou plus loin.

Cléofas Zambulo peut donc désormais vivre tranquille, ayant une jolie femme et un bon diable à sa disposition. — Mais n'est-ce pas trop d'un ?

Parmi les plus agréables ballets de l'Académie royale de musique, il en est peu qui, pour l'éclat et la fidélité des costumes, l'heureuse disposition de la mise en scène et la facilité brillante de la musique, méritent mieux que le *Diable boiteux* la vogue populaire dont il jouit encore. M. Gide, compositeur spirituel, est l'auteur de cette piquante partition.

M. Coraly, l'un des auteurs de la pièce, en a disposé la partie chorégraphique avec une élégance pleine d'originalité.

V

NORMA.

Au lever du rideau, le théâtre représente une forêt druidique pleine d'ombre et de terreur. Des chênes géants, contemporains du déluge, et qui ont vu les poissons de l'Océan s'enchevêtrer dans leurs cimes, tordent puissamment leurs troncs noueux, rugueux, écaillés, sillonnés par la foudre et la pluie, et enfoncent dans les crevasses du sol, à travers les

roches moussues, leurs racines articulées comme les doigts d'une main de Titan ; les agarics livides, les champignons monstrueux, s'épanouissent dans la moisissure de leur base, frappée de larges plaques de rouille qu'on pourrait prendre pour des taches de sang, et qui en sont peut-être ; car c'est un lieu sinistre et qui a retenti plus d'une fois des cris des victimes sacrifiées aux dieux farouches des Gaulois !
— Des flaques d'eau noire baignent le pied des arbres, qui secouent sur ce miroir dormant leurs feuilles dentelées et jaunies. Au milieu s'élève le chêne sacré d'Irmensul, le colosse de la forêt, dont les bras font cent coudes bizarres, et qui a, dans l'attitude de son tronc et de ses branches, quelque chose de terrible et d'effrayant, une vague apparence de la statue ébauchée d'un Dieu implacable. On voit que c'est un arbre féroce et sanguinaire qui a poussé dans une terre grasse de meurtre, et dont la sève charrie des parcelles humaines. Il jette son ombre déchiquetée sur la pierre druidique, sur le peulven où monte la prêtresse pour accomplir les rites solennels.

Dans le lointain, à travers l'épaisseur de la forêt, sur le penchant des collines, scintillent vaguement des feux et des lumières. Il est nuit. Une marche religieuse se fait entendre. On voit défiler au fond des troupes gauloises, puis une longue procession d'eubages et de druides. Orovèse, le chef de ces derniers, vient à leur suite, escorté des grands prêtres. — Il ordonne aux fidèles serviteurs d'Irmensul de se disperser sur les montagnes voisines, afin d'épier le moment où la lune nouvelle blanchira l'horizon de ses premières clartés. —Allez, leur dit-il, et que l'airain sacré retentisse trois fois pour annoncer à tous cette heure attendue et solen-

nelle. — Norma viendra-t-elle couper le gui du chêne? — Elle viendra! — répond Orovèse. Norma, c'est sa fille, la prêtresse inspirée du temple d'Irmensul. Les druides demandent en chœur à leur Dieu terrible de souffler à la jeune Sibylle son esprit prophétique, et de leur donner, par elle, l'ordre d'exterminer les Romains, de rompre enfin la trêve qui, depuis trop longtemps, protège ces odieux ennemis. — Lune vengeresse, hâte-toi de briller! — s'écrient-ils. Et sur les pas d'Orovèse, ils se perdent dans les profondeurs de la forêt.

A peine le bruit de leurs voix s'est-il éteint au loin, que deux hommes paraissent, mystérieusement enveloppés dans leurs chlamydes, qui les font reconnaître pour des Romains. — L'un deux est Pollion, proconsul des Gaules; l'autre Flavius, son confident, son ami. — Pourquoi nous être aventurés jusqu'ici? observe Flavius; les profanes trouvent la mort dans cette forêt; Norma te l'a dit. — Norma! s'écrie Pollion épouvanté; ah! ne prononce pas ce nom qui me déchire le cœur! — Quoi! n'est-ce pas celui de ton amante, celui de la mère de tes enfants? — Reproche-moi mon ingratitude, ma trahison : de mon amour pour la fille d'Orovèse il ne reste rien dans mon cœur; tout ce premier, tout ce beau feu n'est plus que cendre! — O ciel! aimerais-tu donc ailleurs? demande Flavius effrayé à son tour. — Oui. Le volage lieutenant de César s'est épris d'une autre jeune gauloise, de la prêtresse Adalgise, dont il a tout lieu de se croire aimé. Il l'avoue en frémissant à son ami, car il redoute la juste colère de Norma, que ses remords lui font voir, dans des songes horribles, vengeant sur l'innocente Adalgise, et sur ses fils plus innocents encore, son parjure et sa lâcheté insignes! Pollion mesure l'abîme ouvert

devant ses pas, et il y court, poussé par une force invincible. Il était venu dans l'espoir de rencontrer Adalgise, de lui parler ; mais les tintements du bronze, qui annoncent que la lune nouvelle vient de s'épanouir, comme une fleur d'argent au jardin azuré du ciel, et la voix des druides qui accourent vers la pierre du dolmen, forcent le proconsul et son compagnon à s'éloigner en hâte de ce lieu sacré.

La foule envahit bientôt la ténébreuse enceinte. Derrière l'autel se rangent les druides, immobiles sous leurs longs manteaux blancs ; de chaque côté viennent se placer les eubages et les sacrificateurs ; plus bas sont les bardes, les guerriers, et, au milieu de tous s'avance lentement Orovèse. Les pâles rayons de l'astre nocturne éclairent déjà la cime des arbres séculaires, et la multitude fanatique abritée sous leur ombre, prévenant l'arrêt que va dicter l'oracle de son Dieu, salue cette aurore mystique par un chant de guerre et de carnage. Mais tout à coup paraît Norma entourée de ses prêtresses. — Norma, c'est Julia Grisi, et jamais, à coup sûr, Irmensul n'eut de prêtresse plus belle et mieux inspirée. Elle va au delà de l'idéal. Quand elle entre, droite et fière dans les plis de sa tunique, la faucille d'or à la main, la couronne de verveine sur la tête, avec son masque de marbre pâle, ses sourcils noirs et ses yeux d'un bleu verdissant comme celui de la mer, c'est dans toute la salle un cri involontaire d'admiration ; quelles épaules et quels bras ! ce sont ceux que la Vénus de Milo a perdus !

Norma est le triomphe de Julia Grisi. Quiconque ne l'a pas vue dans ce rôle, ne peut pas dire qu'il la connaît ; elle s'y montre aussi grande tragédienne que parfaite cantatrice. Chant, passion, beauté, elle

a tout; rage contenue, violence sublime, la menace et les pleurs, l'amour et la colère ; jamais femme n'a ainsi répandu son âme dans la création d'un rôle.

Avec quelle démarche souveraine elle s'avance vers la pierre druidique! Comme on voit qu'elle est sûre de son empire, et quels regards divinement hautains elle promène sur la foule muette et frémissante, qui attend que le Dieu veuille bien parler par cette belle bouche, d'où ne tombent que des chants inspirés !

— Qui donc, s'écrie-t-elle, ose faire entendre ici une voix séditieuse? qui donc est assez présomptueux pour sonder les impénétrables secrets du destin, et présager les derniers jours de Rome?

— O ma fille! dit Orovèse, nos forêts et nos temples n'ont-ils pas été assez souillés par les aigles latines? N'est-il pas temps enfin que l'épée de Brennus sorte du fourreau?

— Non, le jour de la vengeance n'est pas encore venu : les javelots romains seraient plus forts que les haches des Sicambres... L'avenir se révèle à mes yeux : je vois que la cité des Césars doit périr, mais non par vous... Elle mourra dévorée par ses vices, usée par ses propres excès. Attendez l'heure de la justice, ne la devancez pas! Au nom du Dieu qui m'inspire, je vous ordonne la paix..... et je coupe le gui sacré !

Norma, levant alors son bras avec un mouvement d'ineffable majesté, détache de la branche le mystérieux parasite, que les jeunes prêtresses recueillent dans le van symbolique.

Les nuages se déchirent : un rayon perce le dôme de la forêt, et la lune montre la chaste pâleur de

son visage. — C'est à ce moment que Norma chante le bel air qui commence ainsi :

Casta diva...

où l'âme tendre et mélancolique de Bellini semble avoir passé tout entière. A chaque note, il semble qu'on entend soupirer la brise nocturne dans les feuilles humides de rosée; c'est quelque chose de frais, de velouté, d'argentin, de bleuâtre — si une idée de couleur peut s'appliquer à un son — d'un charme et d'un effet irrésistibles. Les esprits les plus rebelles et les moins sympathiques sont forcés d'applaudir et l'air et la cantatrice. Entendre Grisi chanter *Casta diva*, est un des plus grands plaisirs qu'on puisse rêver : l'œil, l'oreille et l'âme sont également satisfaits ; le peintre, le musicien et le poète y trouvent chacun l'idéal de leur art. Heureuse femme, trois fois douée !

La prière achevée, Norma ordonne à tout le monde de s'éloigner avec elle, promettant de ne pas faire attendre le signal d'extermination quand l'esprit d'en haut lui commandera de le donner. Les prêtres et les guerriers en acceptent l'augure, et font le serment de frapper alors sans pitié les Romains, et surtout le proconsul Pollion. — Pollion ! c'est lui aussi que Norma devrait le plus maudire, et qu'elle protège encore, malgré elle, contre ses frères et contre son Dieu !

Adalgise reste seule devant l'autel abandonné. — C'est là que, pour la première fois, Pollion s'est offert à sa vue ; et, depuis ce jour une force irrésistible, un charme secret l'y ramènent sans cesse, à toute heure. Elle se prosterne au pied du dolmen, en priant Irmensul d'arracher de son cœur un amour

impossible et sacrilège... Mais quelle voix se fait entendre? qui murmure son nom? qui l'appelle? Grand Dieu ! c'est lui, c'est Pollion ! — Éloigne-toi ! s'écrie la jeune fille, saisie de terreur ; je ne dois pas l'écouter, mon Dieu me le défend ! — Oublie ce Dieu jaloux, ce Dieu sanguinaire... Adalgise, viens dans Rome où l'amour a des temples, où le bonheur nous attend, où César me rappelle ! — Tu pars ? — Oui, demain... mais si tu m'aimes, nous fuirons ensemble ! — La jeune prêtresse invoque les serments qu'elle a prononcés, sa religion qui l'enchaîne, et sa famille, et sa patrie : hélas! c'est le dernier cri de la vertu qui succombe! Pollion, plus pressant, plus passionné à mesure qu'elle devient plus tremblante et plus faible, finit par lui arracher la promesse de venir l'attendre le lendemain, à la même heure, au pied du chêne d'Irmensul, et d'abandonner, pour le suivre, ces vieilles forêts où elle a grandi comme une chaste fleur, dans l'ombre et le mystère.

Le théâtre change et représente l'habitation de Norma. — La prêtresse, agitée, orageuse, rentre dans sa sauvage demeure. Elle embrasse convulsivement ses fils, élevés loin de tous les regards. Elle est heureuse à la fois et malheureuse d'être leur mère ; elle les aime et elle les hait, ou plutôt c'est Pollion qu'elle hait et qu'elle aime en eux. Le perfide lui semble couver quelque affreux dessein; elle sait qu'il vient d'être rappelé à Rome, et elle craint qu'il ne parte sans elle et ne l'abandonne, avec ses enfants, à toute l'horreur de sa situation. — En proie à la plus cruelle incertitude, et voulant la faire cesser, dût-elle en mourir, Norma se dispose à aller trouver Pollion. Comme elle va pour sortir, entre Adalgise, pâle, tremblante, des soupirs dans la

poitrine, des larmes dans les yeux. Elle se jette aux pieds de Norma, la sévère prêtresse, en implorant son indulgence ; car elle veut fuir, abandonner les autels d'Irmensul, sortir de l'ombre glaciale de la forêt sacrée : elle n'apporterait au culte de la divinité qu'une âme troublée et distraite ; elle ne s'appartient plus ; un regard a tout fait ; elle aime ! Et, lisant dans les yeux de Norma une tendre commisération pour elle, Adalgise lui décrit les symptômes et les progrès de son amour, tout ce que la passion a de plus pur et de plus ardent. — Norma attendrie, promet à la pauvre fille de la relever de ses vœux et de la rendre au bonheur. Cependant elle écoute avec un vague pressentiment ces confidences, qui lui rappellent par tant de traits le commencement de ses propres amours avec Pollion. — Mais cet homme à la démarche si noble, au regard si puissant, quel est-il ? quel est son nom ? s'écrie Norma, de plus en plus inquiète. — Ce n'est pas un fils de la Gaule, c'est un enfant de Rome ! — Un Romain... poursuis !... — Tu le vois ! — répond Adalgise en désignant le proconsul, qui paraît sur le seuil, interdit et décontenancé de voir ensemble les deux rivales.

— Pollion ! qu'as-tu dit ? c'est lui que tu aimes et qui veut s'unir à toi !... — Norma bouleversée par cette effroyable révélation, n'ose en croire ses oreilles et ses yeux. Adalgise a besoin de lui répéter son arrêt. — Oh ! malheur ! malheur sur toi, jeune fille ! s'écrie la prophétesse d'une voix terrible et qui fait tressaillir Pollion. — Pourquoi trembles-tu ? dit-elle à celui-ci. Pour cette infortunée que tu as perdue ?... Ah ! tremble plutôt pour toi ! tremble plutôt pour tes fils et pour moi-même ! — Atterré, confondu, impuissant à se justifier, Pollion la supplie du moins de se contenir devant Adalgise, qui les écoute

avec stupeur, de ne point dévoiler aux yeux de cette enfant la honte de leurs amours; et, voyant ses prières inutiles, il fait mine de vouloir sortir; mais Norma l'arrêtant d'une étreinte de son bras de marbre : — Amant sans cœur! père sans entrailles! ne te flatte pas de m'échapper; je t'atteindrai partout.... Ne sais-tu pas que ma rivale est en ma puissance? — Quoi! tu oserais? — J'oserai tout! — Pollion se dégage alors, et veut entraîner Adalgise; mais la jeune fille le repousse en s'écriant: — Tu es l'époux d'une autre... plutôt mourir que de te suivre! — Et tombant aux pieds de Norma : — Oui, j'aurai la force d'étouffer mes soupirs, de dévorer mes tourments... Je périrai, lui dit-elle, pour que le cruel revienne à ses fils et à toi!

Sur les dernières notes de ce magnifique trio, on entend résonner le bronze sacré qui convoque les druides au temple. Norma, forcée d'assister à la cérémonie, d'une main relève Adalgise éplorée, et de l'autre, sans dire un mot, mais la lèvre crispée et les yeux pleins d'éclairs, avec un geste superbe, elle montre la porte au proconsul, qui s'éloigne en frémissant de rage.

Au second acte, nous sommes dans l'intérieur de l'habitation de Norma. Il fait nuit, et dans un angle dorment, sur un petit lit de camp romain, les deux fils de la prêtresse, pauvres enfants, calmes au milieu de tous ces orages, et faisant peut-être de beaux rêves pleins de fleurs, de soleil, de parfums et de chants d'oiseaux. Norma entre pâle, sinistre, avec cette beauté imposante que donne une grande résolution. Comme Psyché, elle tient à la main une lampe et un poignard; mais ce n'est pas un secret qu'elle veut pénétrer : hélas! elle sait tout, et l'avenir est plus sombre encore que le présent. — Ils

dorment, et du moins ne verront pas la main qui les frappe! — C'est par tendresse que Norma est cruelle; les malheureux ne peuvent vivre; dans les Gaules, s'ils sont découverts, le supplice les attend; à Rome, il leur faudrait subir les dédains et les rigueurs d'une marâtre; mieux vaut qu'ils meurent.

Julia Grisi atteint, dans cette scène, à une hauteur que personne n'a dépassée; c'est vraiment là muse tragique, la Melpomène telle qu'Eschyle et Phidias ont pu la rêver. — Quels cris venus du cœur! Quelle véhémence et quelle passion!

Au moment de porter le coup fatal, elle hésite, elle se trouble, le fer est près de lui échapper, ses entrailles de mère s'émeuvent : les tuer, eux qu'elle a conçus, qu'elle a nourris! eux, le sourire de sa tristesse, le rayon de ses nuits sombres! Mais ils sont fils de Pollion, ils payeront pour leur père, celui qui, par sa lâche trahison, a mis le poignard aux mains de Norma. Que leur sang retombe sur lui, et que le remords aille troubler le bonheur du coupable jusque dans les bras de son amante! — En disant ces mots, elle s'avance vers le lit de ses fils et lève le poignard.... mais, saisie d'horreur à ce moment suprême, elle recule, pousse un cri, et, tout éperdue, court appeler Adalgise.

— Ecoute, lui dit-elle d'une voix troublée et sinistre; tout à l'heure tu étais là prosternée, suppliante à mes pieds; c'est à moi maintenant d'embrasser tes genoux, d'implorer ta pitié.... Jure d'exaucer la prière que je vais t'adresser. — Je le jure! répond Adalgise en frissonnant. — Je vais mourir, poursuit Norma; j'ai résolu de purger ces lieux, souillés de ma présence; mais je ne puis entraîner mes enfants avec moi... C'est à tes soins que je les confie : sois pour eux une seconde mère...

Conduis-les vers celui que je n'ose nommer, et que le cruel devienne ton époux... Je lui pardonne!... — Lui, mon époux? jamais! Garde tes fils et vis pour eux... Le ciel me délie du serment que je t'ai fait: c'est un serment impie! — En vain Norma insiste, la noble jeune fille refuse d'accepter le sacrifice de sa rivale. Elle cherche, au contraire, par de consolantes paroles, à la rattacher à la vie. — Espère encore! lui dit-elle dans un élan sublime de dévouement, Pollion ne fut qu'égaré, déjà sans doute il se repent... Je cours au camp des Romains me jeter aux pieds de l'ingrat... — Toi qui l'aimes! — Mon amour n'était qu'un rêve : mes yeux se sont ouverts! — Et tu veux?... — Te ramener ton époux ou mourir avec toi! — Généreuse enfant, tu l'emportes! s'écrie Norma, en lui ouvrant ses bras. Que ta volonté s'accomplisse!

L'action se transporte pour quelques instants dans une partie sauvage de la forêt sacrée où les principaux chefs gaulois, les *brenns*, sont réunis, attendant la réponse de la pythonisse d'Irmensul, consultée de nouveau par les prêtres. — Orovèse se présente, la tête basse, l'air sombre, au milieu des guerriers. Il espérait avoir à leur promettre un meilleur avenir, et pouvoir seconder l'héroïque ardeur qui les embrase; mais, hélas! il leur apprend que Pollion vient d'être rappelé à Rome, et que César envoie dans les Gaules, avec de nouvelles légions, un proconsul plus redoutable encore que son prédécesseur. Norma le sait, et Norma, interrogée, n'a rien voulu répondre. Il semble que la divinité ne lui parle plus et qu'elle oublie l'univers. — Séparons-nous donc, dit Orovèse avec douleur, et que rien ne transpire de notre entreprise avortée. Dévorons si bien notre haine que Rome puisse la croire éteinte.

Au jour de la vengeance, elle ne se réveillera que plus terrible !

La décoration change une dernière fois et représente le temple d'Irmensul, ce Mars du Nord, ce dieu farouche de la montagne d'Ehresbourg, qui portait sur sa cuirasse une figure d'ours, sur son bouclier un mufle de lion, et dans sa main un fouet armé de pointes d'airain, pour en frapper les vaincus au visage ! Un temple aussi barbare que le dieu auquel il est destiné, de lourds fragments de roche brute entassés les uns sur les autres sans ciment, comme les blocs des constructions cyclopéennes ; — quelque chose de puissamment écrasé, de vigoureusement trapu, à faire douter si c'est un ouvrage de l'art ou un jeu de la nature, tant les piliers ont l'air de fûts d'arbres pétrifiés, et les murailles de quartiers de granit éboulés dans un hasard symétrique.

Norma, calmée par les douces paroles d'Adalgise, est venue dans ce lieu attendre le retour de la jeune prêtresse. — Exaltée dans sa confiance comme dans son désespoir, elle voit déjà Pollion revenant à elle plein de repentir et d'amour, et cette pensée consolante efface le dernier pli qui rayait son beau front. Mais, ô malheur ! Clothilde, sa confidente, accourt soudain lui annoncer que les prières et les larmes d'Adalgise ont été vaines. — Ah ! devais-je me fier à elle ? s'écrie Norma, que la fureur rend injuste. Ce qu'elle voulait, c'était de sortir de mes mains, et d'aller, belle de sa douleur, se présenter à l'impie ! — Elle est revenue parmi ses sœurs, désolée, éperdue, dit Clothilde, demandant comme une grâce de prononcer ses vœux. — Et lui ? — Il a juré de l'enlever aux autels même du dieu ! — Le traître ! que ma vengeance le prévienne... qu'il meure ! —

Et se précipitant vers la statue d'Irmensul, elle frappe trois fois le bouclier d'airain, qui vibre comme un tam-tam.

A cet appel débouchent en foule, par toutes les issues, prêtres et druides, bardes et guerriers, tout un peuple ému et frémissant. Norma, prête à commander aux flots de cette mer agitée, se place debout sur l'autel.

— Qu'y a-t-il? dit Orovèse. Le bouclier d'Irmensul a été frappé; quels sont les décrets du dieu? qu'ordonne-t-il à ses enfants?

— Guerre! carnage! extermination! s'écrie Norma d'une voix stridente. — Entonnez le chant des combats!

— Guerre! Guerre! la Gaule est féconde en guerriers; ils sont aussi nombreux que les chênes de ses forêts! que les framées se baignent jusqu'au manche dans le sang des Romains! Que l'aigle latin tombe du ciel, les ailes rompues, les serres coupées! Irmensul s'est déclaré enfin; il promet la victoire!

— Tu n'accomplis pas le sacrifice, dit Orovèse! tu ne désignes pas la victime?

— Jamais l'autel du dieu n'a manqué de sang humain! répond Norma avec un calme effrayant.

Les chants sont interrompus tout à coup par des clameurs qui viennent du dehors. On crie à l'impiété, au sacrilège; un homme a été surpris dans l'asile des jeunes novices! Cet homme, on l'amène : c'est Pollion!

— Je suis donc vengée! dit Norma.

— Qui t'a poussé à défier la colère d'Irmensul en violant ce seuil redouté? demande Orovèse, brandissant le fer sur la poitrine du Romain.

— Frappe, mais n'interroge pas.

— Éloignez-vous, s'écrie Norma ; c'est à moi de le frapper !

Et saisissant le poignard d'Orovèse, elle se précipite vers le proconsul... mais, au moment de porter le coup, elle s'arrête, elle hésite, toute surprise de sentir dans son cœur une pitié qui désarme son bras.

— Pourquoi tardes-tu ? lui demande Orovèse.

— C'est qu'auparavant je dois l'interroger... je veux savoir quelle est la prêtresse, innocente ou complice, qui a poussé ce profane au dernier des crimes... Qu'on nous laisse tous deux !

Quand la foule s'est écoulée, Norma offre à Pollion de le sauver, s'il veut faire le serment de fuir pour toujours Adalgise, de ne point tenter de l'enlever aux autels. — Pollion refuse ; il aime mieux mourir que de racheter ses jours à ce prix.

— Tu ne sais donc pas jusqu'où peut aller ma fureur ? lui dit Norma écumante. Tu ne sais donc pas que j'ai déjà levé le poignard sur tes fils !... Je n'ai pas frappé ; mais bientôt, maintenant même, je puis me porter à cet excès, oublier que je suis mère !

— Ah ! tue-moi plutôt ! que ta haine retombe sur moi seul ! s'écrie Pollion, dont les cheveux se dressent d'épouvante. Mais Norma, l'implacable Norma, lui répond que, pour qu'elle soit satisfaite, il lui faut, non pas une seule victime, mais une hécatombe ; que les Romains seront massacrés par centaines, et qu'Adalgise, dénoncée par elle tout à l'heure, comme infidèle à ses vœux, périra dans les flammes ! A cette dernière menace, Pollion tombe à genoux, les mains jointes, et, en pleurant, la supplie d'épargner une innocente.

— Enfin, tu me pries ! dit Norma, mais il est trop tard ! Je veux te frapper dans le cœur de ton amante ;

je veux que ta souffrance soit égale à la mienne...
Ministres! prêtres! accourez!

Tout le monde rentre.

— Je livre une nouvelle victime à votre colère, poursuit la fille d'Orovèse; une prêtresse parjure a enfreint ses vœux, trahi sa patrie, outragé les dieux de ses pères!

— Quelle est-elle?

Norma, près de répondre, semble un moment indécise; elle jette un long regard sur Pollion, puis tout à coup :

— C'est moi, dit-elle, c'est moi!... Préparez le bûcher!

Orovèse, saisi d'épouvante à cette fatale révélation, lève au ciel ses mains ridées; ses cheveux blancs se hérissent sous sa couronne de chêne.

Le chœur prend des attitudes d'étonnement et d'effroi.

— Quoi! Norma est coupable?

Tel est le cri qui s'élance de toutes les bouches, sur tous les tons de la colère et de l'incrédulité.

— Oui, je suis coupable, répond Norma. Connais enfin, cruel Pollion, le cœur que tu as perdu... Tu as voulu me fuir : la flamme du même bûcher va nous envelopper, et, sous la terre, mes cendres se mêleront à tes cendres!

Pollion, touché d'un remords un peu tardif, sent se rallumer son amour éteint, et mourra content avec Norma, s'il meurt pardonné. La prêtresse recommande tout bas au vieil Orovèse, qui mouille de pleurs sa longue barbe blanche, d'avoir soin de ses fils et de Clothilde. Elle pardonne à l'infidèle proconsul, et le sacrificateur jette sur sa tête le voile noir qui la sépare du monde des vivants. — La toile tombe sur ce tableau lugubre.

Le sujet de *Norma*, qui rappelle là tragédie de M. Ancelot, a de la grandeur et de la poésie, et prête essentiellement aux situations musicales.

Sans posséder ce flot d'inspiration qui jaillit sans cesse de la verve rossinienne, Bellini a, par intermittences, des illuminations égales à ce que les maîtres ont produit de plus beau. Ce charmant compositeur, que distinguent si éminemment la sensibilité, la grâce et l'expression, ne faiblit que lorsqu'il faut remplacer l'émotion par le métier, et l'inspiration par l'habitude. Il trouve toujours l'accent juste; et même les secrets de l'harmonie, dont la théorie abstraite n'a pas été pour lui un objet de profonde étude, lui sont révélés par l'extrême bonheur de son instinct passionné. Il paraît faible, languissant et pâle dans les seuls moments où le poète lui donne à exprimer le remplissage ou le lieu commun. Si nous osions rapprocher du nom de ce compositeur délicieux deux noms brillants et célèbres en deux autres sphères de l'art, nous pourrions trouver quelque ressemblance entre la touche molle et ravissante du Corrège, la délicatesse profonde et tendre d'André Chénier, le poète, et la pénétrante sensibilité dont Bellini a fait preuve dans *Norma*.

Musicien, ses études harmoniques ne sont pas assez fortes pour couvrir, par la complication des dessins et les savantes recherches de l'orchestre, la faiblesse de la pensée venue dans un moment de fatigue ou de distraction. La partition, malgré son incontestable supériorité, offre des lacunes qu'aurait pu dissimuler aisément un compositeur, même médiocre. Les qualités de Bellini étant naturelles et non acquises, il ne peut travailler avec la volonté, et se voit obligé d'attendre que le souffle vienne. — L'andante de l'introduction est d'une grande noblesse

de pensée et d'une remarquable distinction de style. Le récitatif solennel de Norma, dans la cérémonie druidique, est d'une beauté d'expression qui ne le cède à aucune œuvre des maîtres. En général, les récitatifs de Bellini accusent le travail réfléchi d'une remarquable intelligence, et ils sortent de cette mélopée conventionnelle si fatigante à entendre dans les œuvres des compositeurs de second ordre, ou de ceux que leur génie ne porte point vers la musique dramatique, pour laquelle le sentiment vrai de la déclamation est indispensable.

Le duo entre Norma et Adalgise, au premier acte, renferme de ces phrases pénétrantes de tendresse comme Bellini savait si bien en trouver. Le cri de Norma : *O rimenbranza! cosi trovava del mio cor la via!* est d'une ravissante suavité. — La belle phrase du trio suivant : *Pria che costui conoscere*, dans lequel Julia Grisi se montre si magnifiquement terrible, est d'une vigueur qui se rencontre rarement chez Bellini. Tout l'andante de ce trio est puissamment conçu et admirablement construit sous le rapport musical. — L'allégro qui suit ne se maintient pas à cette hauteur.

Le deuxième acte débute par la scène où Norma veut poignarder ses fils. Le commencement de ce récitatif manque peut-être un peu de force, mais Bellini retrouve toute son inspiration quand les sentiments tendres de la mère ont repris le dessus. Alors arrive le beau duo qui se termine par ce ravissant ensemble : *Si fin'all' ora*, que le public ne se lasse pas de redemander, quoique *Norma* ait été la pièce la plus jouée de tout le répertoire des Bouffes.

A ce duo succède un chœur assez faible; puis vient le finale, qui, à partir du moment où Norma

s'est avouée coupable, est une des plus belles choses qui existent dans toutes les productions dramatico-lyriques connues. C'est sublime de pensée, et la disposition des parties est admirable, tant pour les voix que pour l'orchestre. Il n'y a point de compositeur qui eût pu écrire une orchestration plus sobre et plus magistrale. Tant il est vrai que l'instinct passionné de l'art s'élève de lui-même à ce que la science a de plus élevé, et que l'inspiration plane sans peine bien au delà des régions que l'étude peut atteindre.

1844.

GAVARNI

I

Il y a dans ce temps-ci un énorme gaspillage de talent ; des esprits moroses cherchent querelle à ce sujet aux écrivains et aux artistes, bien à tort, selon nous, car nul ne peut produire son génie où son esprit en dehors des conditions de son époque.

Jamais l'on n'a autant exigé de l'homme et de la matière qu'aujourd'hui. Le cerveau est chauffé aussi fort que la locomotive ; il faut que la main coure sur le papier comme le wagon sur le rail way. Le rêve du siècle est la rapidité. Pour acquérir un nom maintenant, il faut travailler vite, beaucoup et sans relâche, et très bien car le public devient de plus en plus exigeant et difficile.

Que de choses charmantes, que de vives saillies, que de pages colorées se distribuent chaque matin dans Paris sans que personne y prenne garde, et qui eussent suffi autrefois à faire une réputation ! que de morceaux remplis de feu, d'esprit, de poésie et de passion, ces improvisateurs toujours prêts, que les littérateurs prétendus sérieux flétrissent du nom de feuilletonistes, jettent avec une prodigalité insouciante à la foule affairée et distraite, qui seront re-

cueillis plus tard et admirés à l'égal des chefs-d'œuvre de l'antiquité ! Mais telle est la loi de progression : à la tradition orale succède l'écriture ; à l'écriture, l'imprimerie ; le livre, insuffisant désormais à la propagation des idées, est remplacé par le journal ; faire paraître un volume maintenant, c'est être aussi arriéré qu'il l'eût été, après la découverte de l'imprimerie, de se servir de l'écriture pour multiplier les copies d'une œuvre. La gravure, à son tour, est venue vulgariser les tableaux des maîtres ; la lithographie a simplifié encore la besogne ; l'artiste a pu crayonner sur la pierre et dire à tous sa pensée sans traducteur. La gravure sur bois a rendu le dessin pareil au caractère d'imprimerie ; l'image et le texte s'obtiennent d'un seul coup. De tout cela il devait résulter un peintre feuilletoniste ; ce peintre c'est Gavarni.

Ce que Gavarni a jeté çà et là dans les journaux, dans les livres, dans les publications illustrées, dans les revues, d'esprit écrit et dessiné, est vraiment prodigieux. Son œuvre complète, si quelque infatigable collectionneur parvenait à la réunir, formerait déjà plus de trente volumes in-folio. Malheureusement, ces petits chefs-d'œuvre, faits sans prétention, comme tous les chefs-d'œuvre, le vent de la publicité, en soufflant dessus, les a éparpillés aux quatre points de l'horizon. Qui ne serait charmé d'avoir dans son portefeuille : les *Lorettes*, la *Vie de jeune homme*, les *Étudiants*, le *Carnaval*, les *Débardeurs*, les *Actrices*, les *Fourberies des femmes*, les *Enfants terribles*, *Paris le matin*, *Paris le soir*, etc., c'est-à-dire l'existence parisienne comprise à fond par un philosophe, et rendue par un artiste ?

On se plaint de ce que le dix-neuvième siècle ne possède pas d'auteur comique. Qu'est-ce donc

que Gavarni ! N'a-t-il pas, ce qui est le plus rare de tous les talents, saisi le côté piquant, burlesque et singulier des mœurs de son temps? — Trouver des types dans les figures que l'on coudoie chaque jour, démêler les aspects saillants de physionomies que l'habitude de les voir rend vulgaires, exige un esprit fin, primesautier ; un talent original peut seul en venir à bout. — En général, les poètes et les artistes sont presbytes ; c'est-à-dire qu'ils n'aperçoivent nettement que les objets placés à une grande distance ; leur vue n'est distincte que pour le passé. Tel écrivain, parfaitement au courant des affaires intimes de Périclès, ignore le nom des principaux souverains régnants ; tel artiste qui sait au juste le nombre de perles du collier de Phryné, ne s'est jamais douté de la façon dont se coiffe une Parisienne. Nous ne les méprisons pas pour cela ; mais, par un don rare et précieux, Gavarni voit ce qui est près de lui, ce que nous rencontrons dans la vie ordinaire, au théâtre, aux promenades, partout.

Gavarni, disent les pédants, n'est qu'un caricaturiste, un faiseur de croquis plus ou moins frivoles qu'on peut feuilleter pour s'amuser, mais qui n'ont rien de commun avec l'art. Les pédants se trompent, Gavarni est un artiste du plus haut titre et du meilleur aloi. L'antiquité et la tradition n'ont rien à revendiquer dans son talent ; il est complètement, exclusivement moderne. Ni Athènes ni Rome n'existent pour lui : c'est un tort aux yeux de quelques-uns, c'est une qualité pour nous. Combien voilà-t-il de siècles que l'on copie ton profil, ô Vénus ! et ton nez, ô Jupiter Olympien ! Pourtant nous avons, nous aussi, des profils et des nez qui attendent leur tour. N'a-t-on pas suffisamment ajusté de draperies que personne n'a jamais portées peut-être, pour arriver

enfin à l'habit que tout le monde porte? Pourquoi s'obstiner à faire le portrait de femmes mortes il y a deux mille ans, lorsque tant de gracieux et de charmants visages s'encadrent dans des auréoles de satin ou de soie, lorsque tant de fines tailles se cambrent sous le mantelet de dentelle ou le châle de cachemire? Nous n'allons pas prendre pour nos fiancées ou nos maîtresses des statues déterrées des fouilles; celles que nous aimons, celles qui troublent notre vie, qui font nos peines et nos plaisirs, peuvent bien, ce nous semble, fournir la matière d'un dessin. Paris, pour n'être pas en ruine depuis quelques mille ans, a cependant son charme, et ce qu'il trouve élégant mérite bien d'avoir un peintre.

La religion, les habitudes, les mœurs, les costumes, ont nécessairement modifié les types humains, depuis l'antiquité jusqu'à nos jours. Nous n'avons ni les mêmes crânes, ni les mêmes poitrines, ni les mêmes bras, ni les mêmes pieds que les Grecs, qui suivaient une hygiène différente de la nôtre, et donnaient à la beauté physique de l'homme des soins que nous réservons pour les chevaux. C'est fâcheux, mais cela est. Il faut donc en prendre son parti; et puisque l'humanité semble avoir abandonné sans retour la chlamyde et le cothurne, il faut bien accepter le paletot et la botte; il n'y a plus que les Hercules forains qui aient les pectoraux de l'Achille ou du Méléagre.

Qu'on nous représente donc avec des épaules étroites, des tailles étranglées, des jambes longues et de grosses têtes, puisque nous sommes ainsi. — Peut-être est-ce une beauté : tout est affaire de convention. — Gavarni, envoyant au diable les poncis académiques, a bravement dessiné le Parisien tel qu'il est; dans nos pantalons, il a mis nos jambes et

non celles de Germanicus [1]. Ce torse grêle, si bien
indiqué en quelques coups de crayon, sous un gilet à
la mode, vous l'avez vu à l'école de natation bleui
par le saisissement de l'eau ; c'est le vôtre ou celui
de votre ami. — Vous ne trouverez chez notre artiste
ni pose de modèle, ni attitude de statue, ni réminis-
cence de tableau, ni souvenir d'école. Il ne sort ni de
son temps ni de son pays. C'est bien ainsi que les
Parisiens se saluent, s'abordent, se donnent la main,
allument leur cigare, portent leur binocle et décla-
rent leur amour.

Les Athéniens en agissaient peut-être autrement :
Gavarni n'a pas fait de recherches pour le savoir ;
ou s'il l'a su, il l'a oublié avec soin. N'allez pas
croire pour cela que Gavarni soit incorrect ou dis-
gracieux ; non : tous ses bonshommes *portent* par-
faitement : leurs bras s'emmanchent bien ; leurs
têtes s'agrafent aux épaules ; ils existent toujours
anatomiquement ; leurs extrémités sont indiquées
avec finesse et vérité, et leur tournure, quoique
moderne, a cette décision et cette franchise qui
caractérisent les maîtres, car Gavarni est un maître,
si l'esprit de la composition, la sincérité du dessin,
la verve du faire font gagner ce titre.

Nul dessinateur n'est plus original, vous ne lui
trouvez aucun antécédent. Il est né comme un cham-
pignon, entre les fentes du pavé de Paris. Goya seul
pourrait offrir quelque analogie, et encore, chez le
peintre espagnol, le fantastique domine tellement,
que la comparaison cloche par un côté : dans les
Caprichos, le noir et le blanc jouent un très grand
rôle ; les sorcières et les monstres du sabbat se

1. « Dans les pantalons de 1845, il a mis les jambes de 1845
et non les jambes de Germanicus. »
(Version de *la Presse*.)

mêlent trop souvent aux hidalgos et aux manolas: Barahona fait invasion sur le Prado, et vous êtes surpris de voir une griffe sortir d'une manchette de dentelle, et un pied fourchu frétiller sous une basquine.

Gavarni est fantasque, mais non fantastique, ce qui est bien différent; quoique son crayon soit d'une légèreté extraordinaire, il s'astreint à la réalité; tous les détails indiqués, même par le trait le plus fugitif, sont justes et vrais; nos divans, nos fauteuils, nos chapeaux ont bien cette forme; sur la cheminée de la lorette, Gavarni ne mettra pas la pendule d'un bourgeois, et ainsi de suite.

Il connaît parfaitement les modes : c'est lui qui les fait; et ses personnages ont toujours la toilette qui convient. Non seulement c'est la robe, mais c'est la tournure, chose toujours oubliée par les simples dessinateurs de costumes, qui ne travaillent que pour les couturières. Goya, qui seul nous donne l'idée de l'Espagne sous les rois absolus, de l'Espagne avec l'inquisition, les moines, les toreros, les aficionados, les contrebandiers, les manolas et les duchesses, est plus négligé, plus confus; ses larges demi-teintes à la Rembrandt noient plus d'un détail caractéristique que l'on voudrait retrouver.

Pourtant, Goya et Gavarni ont fait tous les deux le même travail pour leur temps et leur pays. Ils ont fixé les mœurs bizarres, les types tranchés qui vont bientôt s'effacer sous le badigeon constitutionnel : dans vingt-cinq ans, ce sera par Gavarni qu'on apprendra l'existence des duchesses de la rue du Helder, des lorettes, des débardeurs, des étudiants; tout ce joyeux monde de la Bohême aura disparu devant les mœurs anglo-américaines qui tendent à nous envahir; un pressentiment dont il ne s'est peut-être pas rendu compte, l'a porté à croquer ces

vives et spirituelles, physionomies qui ne reparaîtront plus, et qui auront bientôt, dans son œuvre, une aussi haute valeur historique que les hiéroglyphes égyptiens. Cette ardente et folle génération aura eu son historien, plus prévoyant que les artistes d'Egypte.

Pour que le sens de ses dessins ne se perdît pas, Gavarni a eu soin de jeter en caractères phonétiques quelques mots au bas de ses croquis. Il a fait lui-même la légende de ses médailles ; chacune de ses inscriptions est un vaudeville, une comédie, un roman de mœurs dans la meilleure acception du mot. Il s'y révèle une incroyable connaissance du cœur humain ; Molière n'aurait pas mieux dit ; Balzac ne dirait pas mieux ; le moraliste reste rêveur toute une journée devant une de ces légendes d'une effrayante profondeur ; l'on ne sait le plus souvent si c'est la phrase qui illustre le dessin ou le dessin qui illustre la phrase ; mais ils sont inséparables ; ce singulier phénomène du peintre à qui le geste, la physionomie, l'accent des personnages ne suffisent pas, et qui écrit le mot à côté de la bouche, se représente dans les temps de naïveté ou de complication extrêmes. Dans un cas, c'est l'impuissance de l'artiste ; dans l'autre cas c'est l'impuissance de l'art. Ces mœurs spéciales, transitoires, incroyables pour la province, incompréhensibles déjà d'un quartier à l'autre ont besoin de cette espèce de commentaire. Par exemple, regardez cette lithographie avant la lettre : vous n'y verrez qu'une vieille femme qui nettoie des bottes dans une antichambre ; vous admirerez l'accoutrement de la vieille, son visage sillonné de rides, les plis flasques de ses haillons, la naïveté de son mouvement et l'espèce de soin respectueux avec lequel elle s'acquitte de sa besogne.

— Regardez-là après la lettre : — Depuis que je suis

au service de ma fille, j'en ai bien fait des paires de bottes ; mais je n'ai jamais rien vu de si mignon ! — Ne voilà-t-il pas une comédie en deux lignes ? vraie comédie parisienne, d'une gaieté horrible et d'un cynisme qui n'a pas la conscience de lui-même. Nous prenons ce mot entre mille, tous plus incisifs, plus piquants et plus risibles les uns que les autres. Ne vous imaginez pas là-dessus que Gavarni soit un moraliste à la façon d'Hogarth, et qu'il vous raconte dans une suite d'estampes progressives les inconvénients des sept péchés capitaux ; il ne prêche pas, il raconte ; chez lui, point d'indignation, point d'emphase déclamatoire ; il prend le monde tel qu'il est, et ne croit pas le salut de l'humanité compromis parce qu'un débardeur désespère un garde municipal, et qu'une lorette fait une grande consommation d'Arthurs au temps de carnaval. Il sait que le mercredi des cendres arrivera, que les Arthurs prendront du ventre, et que les lorettes porteront des châles tartan. Il n'y a pas de quoi se poser en Jérémie.

D'ailleurs Gavarni ne s'effraye pas de peu ; il possède tous les secrets des existences hasardeuses, toutes les rubriques des usuriers, des recors et des gardes du commerce ; il en remontrerait à Molière sur le chapitre des crocodiles empaillés ! — La vie aventureuse de la jeunesse, tantôt élégante, tantôt débraillée, toujours à court d'argent, mais sans souci du lendemain, jetant à tous les vents ses jours, ses nuits, son esprit et son cœur avec cette générosité folle du prodigue à la première couche de son trésor, a trouvé son poëte dans Gavarni. Qui sait mieux que lui comment une jolie main bien gantée entr'ouvre la porte de la chambrette d'un étudiant, et comment se dénoue la rosette d'un corset, sauf à y faire un nœud ensuite. Il vous dira, si vous le dé-

sirez, les fautes d'orthographe contenues dans cette lettre parfumée; car il parle couramment l'idiome de la rue Notre-Dame-de-Lorette et de la place Breda.

Ce qui fait de Gavarni un homme à part, c'est que l'improvisation ne nuit en rien chez lui aux véritables exigences de l'art. Malgré son apparence frivole, il est plus sérieux au fond que bien des peintres d'histoire ; il ne se redit jamais, et, dans ses innombrables dessins, vous ne retrouveriez peut-être pas deux figures pareilles. Une étude perpétuelle de la nature lui permet de varier incessamment ses types.

Comme il a compris la Parisienne ! Comme ce sont bien là ses airs de tête, ses façons de porter les mains, ses ondulations de hanches, sa démarche, son geste, son regard. Ces jolis museaux si fins, si éveillés, si espiègles, d'une irrégularité si piquante, d'un chiffonné si gracieux ; ces yeux, qui ne sont pas brûlants comme ceux de l'Espagnole, ni rêveurs comme ceux de l'Allemande, mais qui disent tout ce qu'ils veulent; ce sourire demi-moqueur dans lequel Victor Hugo a trouvé la petite moue d'Esméralda ; ces mentons d'ivoire; ces nuques blondes où les cheveux follets se tordent en accroche-cœur; ce teint de camélia qui a passé la nuit au bal; cette fraîcheur fatiguée et délicate, qui les a exprimés, si ce n'est Gavarni ?

Eh bien, ces charmantes esquisses, ces délicieux croquis étaient dispersés dans tous les coins du monde. L'artiste insouciant, qui pense toujours au dessin qu'il va faire, et jamais à celui qu'il a fait, ne s'était pas donné la peine de réunir son œuvre. Cette peine, un libraire, homme d'esprit, — il y en a — Hetzel, éditeur du *Diable à Paris*, a eu l'idée de la prendre pour lui. Un choix a été fait dans les

quinze ou vingt séries que contient l'œuvre de l'artiste; choix judicieux à coup sûr, et où rien d'essentiel n'aura été oublié, car il a été fait contradictoirement par quelques amis de Gavarni et par Gavarni lui-même. Le difficile, on le croira n'a pas été de chercher, mais de rejeter. — L'on aura dans un seul volume, merveilleusement gravé sur bois, tout ce que Gavarni a fait de plus spirituel, de plus exquis, de plus intimement parisien, et, ce qui doit assurer le succès de cette publication, c'est qu'il n'y aura pas de texte! Quel amusant album et quel précieux recueil! Quel excellent moyen de s'abstraire d'une sotte conversation au milieu d'un salon, ou d'attendre patiemment une femme trop longue à corriger la dernière spirale de ses cheveux!

C'est en voyant réunis tous ces petits chefs-d'œuvre, qu'on en comprendra la valeur, et qu'on sentira en un mot que ce qu'on a sous la main, c'est bien un livre, un livre plein d'idées et plein de faits, et non pas un vain recueil d'images.

Ajoutez à tout cela que la présente édition est revue, corrigée, dessinée entièrement à nouveau, augmentée en quelques parties, modifiée et épurée en quelques autres par l'auteur, qu'elle est enfin gravée par nos meilleurs artistes et améliorée de tout ce qui fait la supériorité de la reproduction par la gravure sur la reproduction toujours molle et insuffisante de la lithographie.

Ajoutez surtout que cette édition, qui contient toute l'œuvre de Gavarni publiée en quatre volumes par l'éditeur Hetzel, est la première qui renferme en outre la merveilleuse série des *deux cents dessins* dont Gavarni avait enrichi les pages du *Diable à Paris*.

Cette série, le chef-d'œuvre de Gavarni et le chef-d'œuvre des graveurs sur bois ses interprètes, n'avait jamais été détachée du livre curieux où elle avait paru d'abord ; elle double de fait ou peu s'en faut la valeur morale et matérielle de cette précieuse collection, qui avait été publiée jusqu'à ce jour sous ce titre : *OEuvres choisies de Gavarni.*

La Presse, 2 juin 1845. Revu et complété en 1857 et en 1864.

II

LES ENFANTS TERRIBLES.

Les poètes et les peintres, ces menteurs involontaires, ont prodigieusement flatté les enfants ; ils les ont représentés comme de petits chérubins qui ont laissé leurs ailes dans les cieux, comme des âmes de lait et de crème que le contact du monde n'a pas encore fait tourner à l'aigre. Victor Hugo, entre autres, a fait sur eux une foule de vers adorables, où les métaphores gracieuses sont épuisées : ce sont des fleurs à peine épanouies où ne bourdonne nulle abeille au dard venimeux, des yeux ingénus où le bleu d'en haut se réfléchit sans nuage ; des lèvres de cerise que l'on voudrait manger et qui ne connaissent pas le mensonge ; des cheveux palpitants, soie lumineuse et blonde que soulève le souffle de l'ange gardien ou la respiration contenue de la mère penchée avec amour, tout ce qu'on peut imaginer de coquettement tendre et de paternellement anacréontique !

Quelle peau de camélia, de papier de riz ! quel teint de cœur de clochette s'ouvrant dans la rosée,

les peintres et surtout Lawrence ont donnée à l'enfance ! Quel regard intelligent déjà dans sa moite profondeur, dans son étonnement lustré ! quel frais sourire errant, comme le reflet d'une source sur une fleur, sur cette bouche qu'on croirait faite de pulpe de framboise ! quel charmant embonpoint troué de fossettes ! quelles épaules grassouillettes, frissonnantes de luisants satinés ! quels pieds mignons à désespérer Tom-Pouce, non celui qui se montre et qui vit sur nos théâtres pour de l'argent, mais l'aérien, l'imperceptible, l'impalpable Tom-Pouce dont Stahl nous a raconté la merveilleuse histoire.

Oh ! peintres et poètes, ce que vous en faites est pour flatter les mères ; mais vous n'en êtes pas moins des imposteurs fieffés ; vous peignez les enfants tels qu'ils devraient être et non pas comme ils sont. Vos enfants sont des enfants de Keepsake, bons pour regarder la mer du haut d'une roche, comme le jeune Lambton, ou pour figurer sur le devant d'une calèche entre une gouvernante anglaise et un king's charles. Vous avez créé une enfance de convention qui n'a aucun rapport avec le moutard pur sang. Par vos récits et vos peintures, vous induisez frauduleusement les gens en paternité, ce qui est un délit que le Code a oublié de punir. Mais à quoi pense le Code !

Par malheur, l'enfant réel ne ressemble guère à tous ces portraits de fantaisie ; c'est un simple bimane à grosse tête, à bedaine proéminente, à membres grêles, à genoux cagneux, qui lèche les confitures de sa tartine, fourre ses doigts dans son nez, et, bien souvent, vu la rigueur de la saison, fait de sa langue ou de son coude un mouchoir, comme le gamin moyen âge dont il est question dans *Notre-Dame de Paris*.

Un homme d'esprit, nous ne disons pas son nom de peur de lui nuire, à qui une femme demandait s'il aimait les enfants, répondit : — Oh oui ! madame, beaucoup, — à huit heures du soir, parce qu'on les couche ; ou quand ils sont très méchants, parce qu'on les emporte [1].

Quel trouble, quel désordre jettent dans un intérieur ces démons baptisés ! Avec eux plus de rêverie, plus de travail, plus de conversation possible. Ils choisissent le moment où vous cherchez une rime à *oncle* pour exécuter la plus stridente fanfare de trompette en fer-blanc ; ils battent du tambour, juste quand vous alliez trouver la solution de votre problème ; ils égratignent vos meubles et prennent, à écouter le bruit que font en tombant les porcelaines de la Chine et du Japon, le même plaisir que les singes, dont ils sont une famille non encore classée. Si vous avez un beau portrait de femme auquel vous teniez beaucoup, ils n'ont rien de plus pressé que d'y dessiner des moustaches avec du cirage ; pour faire une galiote en papier, ils sauront bien trouver au fond de votre tiroir le titre d'où le gain de votre procès dépend ; et, malgré votre surveillance, ils finissent par accrocher une casserole à la queue de votre chat ou de votre épagneul favori.

Mais ce ne sont là que de faibles inconvénients. Les enfants sont nos espions, nos ennemis, nos dénonciateurs ; ils nous observent d'un œil inquiet, furtif et jaloux, ils ne cherchent qu'à nous prendre en faute, ils nous haïssent de toute la haine du domestique pour le maître, du petit pour le grand,

1. C'est à Sainte-Beuve que ce propos était attribué à cette époque. Il s'en est défendu depuis dans une lettre adressée en 1868 à M. Louis Ratisbonne. (Voir sa *Nouvelle correspondance*).
(*Note de l'Éditeur.*)

de l'animal pour le cornac. Ils nous rendent en trahison, en avanies de toutes sortes, les leçons de grammaire et de civilité puérile et honnête que nous leur faisons subir. Gavarni, ce profond philosophe, a le premier constaté ce penchant dans sa série de dessins, *les Enfants terribles*, le plus éloquent plaidoyer qu'on ait jamais fait en faveur du célibat. En feuilletant ces tableaux d'une vérité si grande, on se sent des envies de laisser finir le monde ! car ils n'épargnent rien, ces monstres, avec leur candeur sournoise et leur naïveté machiavélique : ils trahissent la mère et l'amant, le père et la maîtresse, le domestique et l'ami ; leur cruauté tenace s'en prend à tout. Les secrets du boudoir, du cabinet de toilette et de la cuisine, rien n'est sacré pour eux. Ils découvrent à l'amoureux désenchanté les mensonges cotonneux du corsage de madame ; ils apportent en plein salon le casque à mèche de monsieur. Chaque visiteur apprend par leur entremise le mot désobligeant qui a été dit sur lui. A celui-ci l'enfant terrible demande pourquoi il a des yeux comme des lanternes de cabriolet ; à celui-là pourquoi on n'a pas tiré de feu d'artifice à sa naissance. Que de catastrophes, que de duels, que de séparations ont amenés ces bandits en jaquettes et en pantalons à la matelote, par leurs révélations inattendues, par leurs caquets scélérats ! Et le mal qu'ils font, ils en ont la conscience, quoi qu'on en dise ; leur air bête n'est qu'un masque. Les enfants sont féroces par caractère ; ils se plaisent à faire le mal, à plumer des oiseaux vifs, à causer des scènes et des querelles, car jamais ils ne rapportent une chose indifférente ; c'est toujours la phrase dangereuse qu'ils vont redire, tout en se balançant sur les genoux de la victime !

Ouf ! **quelle tirade, quel dithyrambe !** Mais ne

nous laissons pas aller par réaction à un paradoxe inverse. Certes, les enfants ne sont pas des anges, mais ce ne sont pas non plus des diables. Il n'y a qu'à les débarbouiller souvent et à les fouetter quelquefois pour en faire de petits êtres forts gentils, fort mignons et fort poupins, très dignes d'être trouvés charmants par d'autres même que par leurs mères.

<div style="text-align: right;">*Œuvres choisies de Gavarni*. t. I^{er}, juin 1845.</div>

III

LES ACTRICES DE PARIS.

Le théâtre est un monde particulier. Il a pour soleil un astre de gaz et de cristal, pour lune un quinquet derrière un transparent, pour forêts des toiles peintes au balai, pour cascades des rouleaux de papier argenté, pour mer un tapis sous lequel s'agitent des gamins, pour tonnerre un lycopodium soufflé à travers une sarbacane, pour population des êtres fardés de plus de couleurs que les Indiens Ioways, et qui sont bruns, blonds, roux dans la semaine ; — une ligne de feu sépare l'univers réel de cet univers fantastique.

Le public, celui qui paye, se fait sur ce qui se passe au delà de cette traînée flamboyante, qu'on appelle la rampe, les idées les plus bizarres ; car le public est essentiellement sérieux ; il croit à ce qu'il voit, et à ce qu'il entend. — Il a *l'illusion* au plus haut degré. Il ne doute pas un instant de la férocité du traître, de la candeur de l'ingénue, de la beauté de la grande coquette ; il pense que la reine de théâtre est encore reine chez elle, et qu'elle

garde le diadème dans son intérieur ; il la voit toujours traînant après elle quinze aunes de velours ou de satin.

Heureusement, Gavarni est un sceptique qui ne se laisse prendre à aucune apparence ; il connaît l'envers de la coulisse, et il monte sur la scène quand le rideau baisse. C'est le bon moment ! — C'est alors que la pièce commence pour les délicats et les raffinés.

Quelque compliquée que soit l'intrigue du drame qu'on vient de jouer, elle est d'une simplicité extrême en comparaison des imbroglios dédaliens qui s'ourdissent au foyer, derrière la toile de fond, ou d'un *portant* à l'autre.

C'est dans les coulisses que les diplomates vont étudier. Six mois d'Opéra instruisent plus un jeune attaché d'ambassade que des années de résidence dans les cours étrangères.

Il est difficile d'imaginer ce qu'une actrice dépense de finesse, de talent, de patience, de ruses, de machinations, pour se faire accorder un rôle, et surtout pour l'ôter à une rivale. Chaque couplet, chaque mot, est l'objet d'une lutte dont le champ de bataille est l'auteur. Quel art ! être bien avec le directeur, avec le régisseur, avec le costumier, avec le souffleur, avec l'avertisseur, et, en dernier ressort, sans compter le protecteur, avec l'amant favorisé, celui qui l'était, celui qui va l'être, les hommes de lettres, les chorégraphes, les compositeurs, les journalistes et les claqueurs ! Dire un mot à celui-ci, adresser un sourire à celui-là, être charmante pour tous, ne fâcher personne sous peine d'entendre un chut prolongé partir d'une baignoire obscure, une cabale se soulever en ondes noires dans un coin du parterre, et à travers tout cela, changer dix à douze fois de

costume dans une soirée, réciter sans se tromper un drame, une partition, des mots et des notes, faire des gestes gracieux ou ennuyés, donner à son sein les ondulations appropriées à la circonstance, se rouler échevelée au dénoûment, en ayant soin de ne pas tacher sa robe, c'est difficile, et pourtant si vous croyez l'actrice accablée d'un tel fardeau, vous vous trompez. Elle le porte le plus aisément du monde ; tout en jouant son rôle, elle trouve moyen dans l'intervalle d'une réplique de faire la conversation avec ses camarades, de lancer des œillades aux avant-scènes, et de s'occuper de mille choses parfaitement étrangères à l'art dramatique ; le spectateur débonnaire et patriarcal se doute peu de ce que dit la victime au bourreau, dans les marches au supplice, fin ordinaire des drames romantiques : s'il le savait, il tordrait son mouchoir pour en exprimer les larmes dont il l'imbibe, et regretterait fort sa dépense de sensibilité.

Gavarni, qui a l'oreille fine, l'a entendu, lui, ce dialogue interligné qui n'avait pas été prévu par l'auteur, et vous pourrez le lire comme légende au bas d'une de ses plus charmantes vignettes ; rien ne lui échappe. Il connaît les mœurs des rats, des marcheuses, des demoiselles de l'espalier, des coryphées, des danseuses, des cantatrices. Il sait le secret de leurs amours, de leurs fortunes et de leurs misères, de leurs succès et de leurs chutes : il n'y a pas dans leur cœur et dans leur toilette de recoin qu'il ne visite, de tiroir qu'il n'ouvre ; de flacon qu'il ne débouche, de pot de fard ou de *coldcream* qu'il n'analyse. Il vous dira le côté faible des maillots ; les exagérations des jupes empesées, les mensonges des corsets ; — il est sur les arcanes de la loge, de la force de vingt habilleuses !

Comme il reproduit l'allure, le geste, l'accent, l'aplomb, la grâce de ces femmes, qui aiment encore plus la gloire que l'argent, et la couronne de fleurs du public que le bandeau étoilé de diamants du boyard et du Moldave !

Son crayon vif et net les saisit dans toutes les poses, soit qu'elles se penchent vers le trou de la toile pour voir si les banquettes se garnissent, ou si le petit vicomte est installé à sa place ordinaire, ganté de blanc jusqu'au coude ; soit qu'elles achèvent une pirouette sur le nez de quelque envoyé d'une imperceptible cour du Nord, ou que nonchalamment étendues sur un canapé, elles annoncent au régisseur effaré une indisposition subite, qui bouleverse le spectacle de fond en comble.

Rien de ce qui concerne l'actrice n'est indifférent à Gavarni ; le chapeau d'âne savant, le tartan à franges éplorées, le cabas difforme de la mère véritable ou de louage, le chapeau lustré, le paletot cossu du *monsieur*, les fines bottes vernies, la mince canne, les moustaches en croc de l'Arthur, la redingote flasque et recoquevillée de l'auteur ; il représente tout avec une fidélité légère qu'on ne saurait trop louer. — Il ne se trompe ni dans le costume, ni dans l'ameublement, ni dans le trait, ni dans le mot. Il ne met pas un miroir là où il faudrait une armoire à glace, un fauteuil à la place d'un divan ; la gravure qu'il suspend à la muraille est précisément celle qui frappera vos yeux, si votre bonne ou mauvaise étoile vous conduit chez une de ces divinités !

Personne mieux que lui ne saisit les contrastes qui se rencontrent dans ces existences accidentées et composées d'éléments hétérogènes ; du rôle avec l'actrice, du mot avec la bouche, car il ne tombe pas toujours des perles de ces lèvres de roses.

Tout le monde des coulisses est là, mais plus vif, plus varié, plus amusant, car Gavarni, comme tous les grands artistes, même en restant exact, imprime à ce qu'il fait un cachet particulier; il élève par la fantaisie et le caractère ce qui n'aurait qu'un attrait médiocre traduit en dessin de procès-verbal. — Avec ces gravures en légendes, vous connaîtrez, n'eussiez-vous jamais quitté le Marais, les coulisses de l'Opéra, mieux que le lion le plus chevelu, mieux que le membre du Jockey-Club le plus anglaisé, mieux qu'un machiniste ou qu'un pompier.

La Presse, 11 août 1845.

IV

LES LORETTES.

En abordant cet intéressant sujet, nous sommes arrêtés par une question de linguistique et d'étymologie. Ouvrez tous les dictionnaires, les bons et les mauvais, celui de l'Académie, celui de Restaut, celui de Boiste, celui de Wailly, voire celui de Napoléon Landais, à la lettre L, et parcourez du haut en bas leurs colonnes, et vous n'y trouverez pas le vocable *Lorette*.

C'est peut-être le plus jeune mot de la langue française; il a cinq ans à l'heure qu'il est, ni plus ni moins, l'âge des constructions qui s'étendent derrière Notre-Dame-de-Lorette, depuis la rue Saint-Lazare jusqu'à la place Bréda, naguère encore à l'état de terrain vague, maintenant entouré de belles façades en pierre de taille, ornées de sculptures.

Ces maisons, à peine achevées, furent louées à bas prix, souvent à la seule condition de garnir les fenêtres de rideaux pour simuler la population qui manquait encore à ce quartier naissant, à de jeunes filles peu soucieuses de l'humidité des murailles, et comptant, pour les sécher, sur les flammes et les soupirs de galants de tout âge et de toute fortune. Ces locataires d'un nouveau genre, calorifères économiques à l'usage des bâtisses récentes, reçurent, dans l'origine, des propriétaires peu reconnaissants, le surnom disgracieux, mais énergique, d'*essuyeuses de plâtres*. L'appartement assaini, on donnait congé à la pauvre créature, qui peut-être y avait échangé sa fraîcheur contre des *fraîcheurs*.

A force d'entendre répondre : — rue Notre-Dame-de-Lorette — à la question : — où demeurez-vous, où allons-nous ? — si naturelle à la fin d'un bal public, ou à la sortie d'un petit théâtre, l'idée est sans doute venue à quelque grand philosophe, sans prétention, de transporter, par un hypallage hardi le nom du quartier à la personne, et le mot Lorette a été trouvé. Ce qu'il y a de certain, c'est qu'il a été lithographié pour la première fois par Gavarni, dans les légendes de ses charmants croquis, et imprimé par Nestor Roqueplan dans ses *Nouvelles à la main*.

Maintenant que nous voilà fixés sur cette étymologie, qui aurait bien pu devenir peu lucide dans deux mille ans, et, comme dit Nicolas Boileau-Despreaux :

Aux Saumaises futurs préparer des tortures,

passons à la définition de la Lorette, car la chose est nouvelle comme le mot. — La Lorette n'est ni une

grisette ni une femme entretenue. La grisette se perd, elle n'existe guère plus que dans les romans de M. de Kock, où elle continue à faire des crêpes, à manger des marrons et à boire du cidre pour l'édification des duchesses étrangères qui étudient les mœurs françaises. Une profonde différence sépare la grisette de la Lorette. La grisette a un état quelconque, elle est couturière, chamarreuse, brodeuse, etc., etc. Elle travaille toute la semaine et ne donne au plaisir qu'un jour sur sept : grâce au modique revenu que lui crée son aiguille, elle conserve son libre arbitre et son indépendance. Son amoureux ne peut lui faire accepter qu'une robe, un souper ou quelque bagatelle analogue; mais elle se nourrit elle-même, le plus souvent de radis, de lait et de pommes crues, et professe pour les cadeaux en argent monnayé une vertueuse aversion. La Lorette, comme le lis dont parle l'Écriture, *ne file pas et ne travaille pas;* elle a emprunté, sans le savoir, cette magnifique devise à la légende héraldique du pavillon de France. La servitude de la femme entretenue, proprement dite, répugne également à son caractère inégal et fantasque; elle aime mieux courir les chances d'aventures compliquées et d'amours multiples. Ordinairement fille de portier, la Lorette a eu d'abord pour ambition d'être chanteuse, danseuse ou comédienne; elle a dans son bas âge tapoté quelque peu de piano, épelé les premières pages de solfège, fait quelques pliés dans une classe de danse, et déclamé une scène de tragédie avec sa mère, qui lui donnait la réplique, lunettes sur le nez. Quelques-unes ont été plus ou moins choristes, figurantes ou marcheuses à l'Opéra; elles ont toutes manqué d'être premiers sujets. Cela a tenu, disent-elles, aux manœuvres d'un amant évincé ou rebuté;

mais elles s'en moquent. Pour chanter il faudrait se priver de fumer des cigares Régalia et de boire du vin de Champagne dans des verres plus grands que nature, et l'on ne pourrait, le soir, faire vis-à-vis à la reine Pomaré au bal Mabile pour une polka, mazurka ou frotteska, si l'on avait fait dans la journée les deux mille battements nécessaires pour se tenir le cou-de-pied frais. La Lorette a souvent équipage, ou tout au moins voiture au mois. — Parfois aussi elle n'a que des bottines suspectes à semelles feuilletées qui sourient à l'asphalte avec une gaieté intempestive. Un jour elle nourrit son chien de blanc-manger ; l'autre, elle n'a pas de quoi avoir du pain ; alors elle achète de la pâte d'amandes. Elle peut se passer du nécessaire, mais non du superflu. Plus capable de caprices que la femme entretenue, moins capable d'amour que la grisette, la Lorette a compris son temps et l'amuse comme il veut l'être. Son esprit est un composé de l'argot du théâtre, du Jockey-Club et de l'atelier. Gavarni lui a prêté beaucoup de mots, mais elle en a dit quelques-uns. Des moralistes, même peu sévères, la trouveraient corrompue, et pourtant, chose étrange ! elle a, si l'on peut s'exprimer ainsi, l'innocence du vice. Sa conduite lui semble la plus naturelle du monde ; elle trouve tout simple d'avoir une collection d'Arthurs et de tromper des protecteurs à crâne beurre frais, à gilet blanc. Elle les regarde comme une espèce faite pour solder les factures imaginaires et les lettres de change fantastiques. C'est ainsi qu'elle vit, insouciante, pleine de foi dans sa beauté, attendant une invasion de boyards, un débarquement de lords chargés de roubles et de guinées. Quelques-unes font porter, de temps à autre, par leur cuisinière, cent sous à la caisse d'épargne ; mais cela est traité

généralement de petitesse et de précaution injurieuse à la Providence.

La Lorette ne peut pas avoir moins de quinze ans (au-dessous elle rentre dans la catégorie des rats), ni plus de vingt-neuf ans. — Que deviennent-elles passé cet âge? C'est une grave question et qui n'a jamais pu être résolue d'une manière satisfaisante. Que deviennent les fusées après le feu d'artifice? Que deviennent les bouquets de la veille, les toilettes de bal, quand la fête est finie? Que devient tout ce qui brille, s'épanouit et disparaît? Il est probable, pourtant, que celles qui n'épousent pas de princes étrangers reviennent à leur point de départ, c'est-à-dire à la loge du portier, et font des ménages dans leurs vieux jours.

Œuvres choisies de Gavarni, t. 1er, fin 1845.

V

LES ÉTUDIANTS DE PARIS.

Les étudiants de Paris, c'est-à-dire les élèves de l'École de Droit et de Médecine, sans présenter un cachet d'originalité aussi fortement prononcé que les étudiants d'Heidelberg et d'Iéna, sans se séparer des philistins ou bourgeois par des nuances aussi tranchantes, ont pourtant un type très marqué, une physionomie toute particulière.

Ils ne mettent pas à leurs folies de jeunesse la solennelle extravagance, le désordre traditionnel et dogmatique des étudiants allemands, ils n'ont pas de statuts sur la manière précise de faire du vacarme; mais, pour être plus abandonnés à la fan-

taisie individuelle, ce n'en sont pas moins des tapageurs remplis de moyens et chez qui l'inspiration du moment remplace heureusement la science.

Maintenant, surtout en France, toute distinction de costume tend à s'effacer ; et pourtant, parmi les jeunes gens, l'étudiant est reconnaissable au premier coup d'œil, non qu'il ait la redingote de velours noir à brandebourgs, le pantalon gris collant, les bottes à cœur, les cheveux à la Sand, la blague à tabac et la casquette bigarrée aux armes de Prusse ou de Bavière des Burschen d'outre-Rhin ; mais la redingote bourgeoise, le pantalon ordinaire prennent sur lui une tournure toute caractéristique : les parements sont plus renversés, la taille plus fine, le pantalon, où les mains s'enfoncent dans de vastes poches, affecte une ampleur à la Mameluck ou à la Cosaque ; les gilets sont taillés sur le patron de celui que portait feu M. de Robespierre, le jour de la fête de l'Être suprême : cette coupe a pour but de vexer le gouvernement ; car l'étudiant est de l'opposition comme toute âme honnête et qui ne connaît pas la vie.

Les étudiants habitent le quartier latin ; on entend par là, la rue Saint-Jacques et les rues et places adjacentes, à peu près les mêmes endroits où se logeaient au moyen âge les *nations* de l'Université. Ils demeurent dans des *garnis* qui mériteraient plutôt le nom contraire, et qui ont besoin, pour se justifier, du vers de Béranger :

Dans un grenier qu'on est bien à vingt ans !

car le budget de l'étudiant est assez minime, il varie de douze à quinze cents francs par an. Les Matadores, les Crésus, ont deux mille francs : ce chiffre

modique est adopté par les parents même aisés dans le but d'empêcher leurs fils de se corrompre avec des filles d'Opéra (style Louis XV), et de les réduire autant que possible à la société du code et des cadavres de l'amphithéâtre ! Mais vous sentez bien que des jeunes gens, dont le plus âgé n'a pas vingt-cinq ans, ne peuvent se contenter, pour tout amusement, de regarder les tranches multicolores du vénérable bouquin qui renferme nos lois, ou les mille ramifications d'une veine ou d'un nerf mis à nu par le scalpel d'un savant préparateur. Le code civil et l'anatomie manquent essentiellement de gaieté, aussi les étudiants cherchent-ils d'autres moyens de récréation.

Le quartier latin est peuplé d'une foule de grisettes d'un genre particulier et qu'on nomme les étudiantes, bien qu'aucun observateur n'ait pu encore déterminer le genre de science qu'elles cultivent. Ce sont, la plupart du temps, de bonnes filles, capables souvent de fantaisies tendres, d'amour quelquefois, qui travaillent peu, dansent beaucoup, se nourrissent d'échaudés et s'abreuvent de bière. Leur morale est celle du chantre de Lisette. — C'est à la Grande-Chaumière, à l'Élysée des Dames ou autres lieux plus ou moins champêtres que les rencontres ont lieu.

La connaissance est bientôt faite : la jeunesse est confiante. Une contredanse sert d'entrée en matière à ces amours que les vaudevillistes prétendent avoir vécu longtemps lorsqu'ils ont duré *toute une semaine*. Les déclarations ont pour accompagnement cette pantomime que le père Lahire a tant de peine à contenir au majestueux, et qui semble avoir été inventée pour le désespoir des sergents de ville, car l'étudiant est passé maître dans la cachucha fran-

çaise ! Il en sait tous les secrets, toutes les finesses. Chaque jour, ou plutôt chaque soir, il invente de nouvelles figures qui nécessitent de nouvelles appellations et enrichissent le vocabulaire d'une foule d'expressions que n'avait pas prévues le dictionnaire de l'Académie ; les verbes *chalouper, bahuter* et leurs dérivatifs appartiennent à cette catégorie.

Comme Gavarni a saisi admirablement le chic de l'étudiant ! comme ce sont bien là les allures, le léger dandinement, le chapeau posé d'un air crâne sur le coin de l'oreille, l'œillet à la boutonnière, la moustache en croc du carabin ou du droitier de troisième année ! Et l'étudiante ! Comme il connaît à fond les bibis aux passes imperceptibles, les petits bonnets, les tartans et les châles de soie, les fins brodequins aile de hanneton, les robes de foulard, les tabliers découpés à dents de loup ; toute la toilette leste et pimpante de la grisette matinale ! Avec quelle malice il dessine devant la porte d'une chambrette, à côté d'une grosse paire de bottes, deux jolis cothurnes au cou-de-pied cambré, à la semelle étroite !

Il n'ignore rien des joies, des plaisirs, des peines et aussi des misères de l'étudiant ; il le suit à la Chaumière, dans le cabinet particulier, au bal masqué, et ne l'abandonne pas même au seuil du mont-de-piété ! car l'étudiant, lorsque le quartier de la pension est mangé d'avance et que les aïeux deviennent rebelles à l'extraction de la *carotte*, va quelquefois chez *ma tante*, le seul parent qui ne fasse jamais de sermons à la jeunesse et lui donne toujours de l'argent ; il s'assied à table à côté de lui chez Flicoteaux, et le regarde déchirer d'un air mélancolique un bifteck hasardeux, entouré de peu de pommes de terre ; il écrit sa physionomie et ses mots avec

une légèreté de crayon et une finesse de plume incroyables.

Mais qu'avons-nous besoin de dire tout cela? Laissons parler ces charmantes gravures où Gavarni a chanté ce vif et brillant poème de la jeunesse, cette Bohème composée de braves cœurs et de folles têtes, où tout le monde est dupe, où personne n'est fripon, où la pauvreté n'est que l'assaisonnement du plaisir; car à travers toute cette dissipation apparente, l'étude n'est pas négligée, et l'Espérance, cette compagne de la jeunesse, ouvre ses ailes d'or dans l'azur du lointain.

Ces jeunes fous qui dansent, fument et font l'amour, c'est tout bonnement l'avenir de la France.

Œuvres choisies de Gavarni, t. III, 1847.

PLASTIQUE DE LA CIVILISATION

DU BEAU ANTIQUE ET DU BEAU MODERNE

Les artistes se plaignent souvent de la laideur de la civilisation moderne. S'il faut les en croire, le Beau, produit de la civilisation antique, ne lui aurait point survécu, et, à part la période appelée Renaissance qui fut un retour vers les idées grecques et romaines, le sentiment de la forme aurait disparu presque complètement du monde.

Nous n'entrerons pas ici dans de longues dissertations esthétiques sur le beau qui se comprend plutôt qu'il ne se démontre. La définition de Platon nous suffit : — Le beau est la splendeur du vrai.

La civilisation, née dans l'Inde, traversa l'Égypte, et se fixa en Grèce. Elle se manifesta d'abord par un symbolisme monstrueux et multiple, qui ensuite affecta une raideur hiératique et fut ramené aux types du goût par le peuple éminemment artiste des Hellènes.

La civilisation opéra comme la nature qui va toujours du compliqué au simple, du difforme au beau. L'idée d'un dieu à trompe d'éléphant, à bras de polype, précède le Jupiter de Phidias comme le mammouth précède le cheval.

Économie de la matière, harmonie des lignes, tel

est le but que se propose la perfection. Faire beaucoup de peu, c'est le rêve de la nature et ce doit être celui de l'art.

L'antiquité grecque et latine avec son polythéisme anthropomorphique eut, au plus haut degré, le sentiment de la forme; le corps humain dont on revêtait les dieux fut l'objet d'un véritable culte; la statuaire atteignit le plus haut degré de splendeur, et, sous ce rapport, on peut dire, à la honte du progrès, que depuis deux mille ans et plus, l'art n'a point avancé d'un pas.

Beaucoup même trouvent qu'il a reculé.

Maintenant est-il vrai qu'au point de vue du beau, l'ère moderne soit inférieure à l'ère antique, comme on le prétend, et, dans tous les cas, quelle serait la cause de cette dégénérescence?

La substitution des idées chrétiennes aux idées païennes nous paraît être la raison première de cette dégradation de la forme.

Autrefois le corps humain, proposé comme type du beau, comme suprême effort des configurations de la matière, servait d'idéal régulateur aux conceptions artistiques. En effet, l'esprit ne peut imaginer une forme plus parfaite que celle de l'homme. Les Grecs rapportèrent tout à ce prototype, qui, sous leur ciseau, avait pris les plus harmonieuses proportions : l'architecture, la céramique, en rappelèrent les lignes, et le poète put dire des Propylées que, sur leur profil s'épanouissait :

Quelque chose de beau comme un sourire humain.

Les colonnes du Parthénon offrent aux caresses de l'œil les gracieuses ondulations d'un corps de jeune vierge, et les amphores font penser, par leurs anses,

aux bras des femmes levés au-dessus de leur tête, pour dénouer leurs cheveux ou soutenir quelque corbeille. Le mérite des Grecs dans la poésie et tous les arts, est d'avoir toujours conservé la proportion humaine. Tendant à cet idéal, le plus pur et le plus certain de tous, ils arrivèrent facilement à la beauté, et firent de la matière une chose vraiment divine.

Le christianisme issu des doctrines esséniennes et juives, fut loin de sentir pour la forme cet amour passionné. Les Hébreux, comme on sait, proscrivent les images — c'est-à-dire les arts plastiques — sous prétexte qu'ils poussent à l'idolâtrie, et dans le christianisme, l'élément juif est plus considérable qu'on ne le pense : les premiers chrétiens furent presque tous iconoclastes, et les exploits des martyrs commencent toujours par le bris de quelque Vénus ou de quelque Apollon.

Pourtant, dans les Catacombes, on voit des fresques et des mosaïques chrétiennes qui empruntent, quoique gauchement, pour traduire les nouveaux symboles les procédés traditionnels de l'art antique; mais à mesure que l'on avance, les attitudes se raidissent, les formes deviennent barbares, l'art disparaît.

Remarquez que nous avons dit le christianisme, et non le catholicisme. Cette distinction est nécessaire. Sous cette doctrine, le corps non seulement n'est plus l'idéal, il est l'ennemi. Loin de l'exalter et de le glorifier, on l'abaisse, on l'avilit, on le torture, on le tue. C'était un palais, on en fait une prison. L'âme qui se manifestait doucement sous cette belle forme, s'agite et voudrait la rejeter comme la tunique empoisonnée de Déjanire.

La punition devait bientôt suivre ces outrages à la statue d'Adam, pétrie des mains de Dieu même,

comme type de beauté et d'harmonie; la laideur envahit le monde avec la barbarie.

Les conceptions des arts, si l'on peut donner ce nom à des produits confus que ne dirigerait aucune esthétique, ne furent plus que des cristallisations obéissant aux nécessités des milieux ambiants. Une nuit épaisse pesa sur l'humanité.

Cette guerre acharnée faite à la chair, qu'excusait peut-être au commencement la réaction contre le sensualisme, porta un coup mortel aux arts plastiques. Heureusement le catholicisme vint au secours de la beauté sacrifiée, et para d'ornements splendides la nudité de la doctrine évangélique. Les traditions de la Grèce furent renouées, et le polythéisme prêta au culte ses formes gracieuses : le corps, à de certaines conditions peu strictes, fut relevé de l'anathème, et c'est alors qu'eut lieu ce grand mouvement de la Renaissance, contrebalancé aussitôt par la Réforme qui fit revivre l'ancien esprit juif, la haine des images, de la beauté et du luxe.

Le catholicisme païen de la Renaissance offrait les conditions les plus favorables à l'art. L'esprit, sûr de lui-même désormais, n'avait plus pour la matière cette haine craintive : on osa écouter le chant du rossignol et respirer l'odeur de la rose, sans peur de voir luire dans le feuillage les yeux du diable, et frétiller autour du tronc sa queue en spirale. Dieu le Père se fit majestueux comme Jupiter tonnant ; le Christ emprunta les formes de l'Apollon Pythien et la Vierge Marie, debout sur sa boule d'azur, et le croissant de la lune sous son pied, devint aussi belle et plus touchante que Vénus. Jamais l'âme et le corps ne furent associés dans des proportions plus heureuses. Ramenées à ce type suprême de la beauté morale resplendissante dans la beauté physique, les créa-

tions plastiques acquirent un développement prodigieux. Un goût exquis releva toutes choses ; les métiers devinrent des arts, et les arts des poésies.

Mais bientôt la doctrine de la Réforme, c'est-à-dire la négation se substituant à l'affirmation, arrêta cette admirable efflorescence, ce merveilleux épanouissement du genre humain.

Depuis le commencement du monde, cette dualité est en lutte avec des chances diverses qui font les époques de splendeur ou de barbarie artistiques. Il y a toujours de certains esprits pauvres, nus, abstractifs et méticuleux que choque toute manifestation et qui haïssent comme des ennemis personnels la forme et la couleur. Cette tendance, qui a eu ses représentants dans tous les siècles, peut se symboliser d'une manière très intelligible par la différence d'un temple protestant à une église catholique, et de l'habit gris d'un quaker à la dalmatique de brocart d'or d'un patricien de Venise peint par Paul Véronèse.

Or, il ne faut pas se le dissimuler, quoique nous soyons restés catholiques de nom, l'esprit protestant a prévalu. Cette doctrine bourgeoise, économe et chicaneuse, s'accorde bien avec les sentiments envieux de notre temps. La crainte de l'examen critique et l'absence d'autorité a singulièrement intimidé les développements extérieurs de la civilisation. Il n'y a plus eu que des splendeurs étouffées, des luxes sourds, des magnificences sournoises où l'on faisait plus de cas de la valeur que de la beauté, de l'estimation que de l'effet. Les façades monumentales ont disparu ; les palais se sont faits des maisons, et l'habit s'est rapproché autant que possible du domino : par égard pour la jalousie générale, chacun s'est affublé du frac noir et du paletot sac.

L'on a sacrifié la beauté à l'envie.

Les atrabilaires ont inventé, à l'usage des imbéciles, un grand mot, — l'utile, — et, plus rogues que le poète latin, ils ne voulurent pas y mêler — le beau.

Et puis les nouveaux besoins enfantés par la civilisation ont produit une foule de nouveaux objets et de formes imprévues que l'art n'a pas eu le temps d'idéaliser : l'ère moderne, qui date réellement de la découverte de l'imprimerie, de la poudre à canon et de la vapeur, est encore bien jeune ; elle connaît à peine les forces qu'elle emploie : ses mécanismes décharnés laissent voir leurs rouages intérieurs. Notre vie se passe entre des inventions à l'état d'ébauche ou de squelette.

Supposez des hommes écorchés qui se promèneraient tout sanglants dans les rues avec leurs artères noires et leurs veines bleues, leurs chairs rouges, leurs lacis de nerfs et leurs muscles tressaillants, rien ne serait plus horrible. Eh bien, la civilisation, sous le rapport plastique, offre exactement le *même spectacle* : les os, les leviers nécessaires y sont, mais la chair et la peau manquent, et par conséquent la forme est absente. Ce ne sont qu'angles droits, lignes raides et gauches, coudes difformes, engrenages dentus, mouvements automatiques, activité glaciale et qui fait peur, comme un mort galvanisé qui remuerait.

Il faut que l'art donne l'épiderme à la civilisation, que le peintre et le sculpteur achèvent l'œuvre du mécanicien.

La civilisation ne se refuse pas à la beauté ; elle attend que l'art lui revête la charpente, et les armatures, de nobles et gracieux vêtements.

La chose est possible et même facile.

Elle serait déjà faite si les poètes, les architectes, les sculpteurs et les peintres ne s'obstinaient pas à chercher leur idéal dans les conceptions du passé, rebutés qu'ils sont par un langage aride, des aspects ingrats et des formes ignobles : malheureusement, ils ont abandonné la civilisation aux mains des vaudevillistes, des maçons, des mouleurs et des fabricants de vernis. Le goût de messieurs les tailleurs florit sans conteste. Ce sont les modistes qui décident les couleurs, et non pas Delacroix ou Diaz.

Ce que nous voulons faire sous ce titre de : *Plastique de la civilisation*, c'est le travail que les artistes ont dédaigné jusqu'à présent, celui d'appliquer une belle forme à un objet confortable, prosaïque ou vulgaire.

Il est bien entendu que nous acceptons la civilisation telle qu'elle est, avec ses chemins de fer, ses bateaux à vapeur, ses machines, ses recherches anglaises, ses calorifères, ses tuyaux de cheminée et tout son outillage, cru jusqu'à présent rebelle au pittoresque.

Nous demandons pardon de ce préambule que le lecteur trouvera peut-être long ; quoiqu'il ne contienne que des têtes d'idées, il était indispensable. — Ce monde de marbre blanc et d'azur qu'on appelle l'art antique peut être balancé sur la sphère du temps par un monde nouveau tout resplendissant d'acier et de gaz, aussi beau dans son activité que l'autre dans sa rêverie sereine.

Des éléments admirables sont là sous la main, qui ne demandent qu'à être combinés pour produire des résultats splendides : nous n'avons pas la prétention de réussir dans la tâche immense que nous entreprenons ; mais nous montrerons les possibilités, nous éveillerons les idées, et nous ramènerons peut

être au vrai les artistes égarés à la poursuite d'un idéal rétrospectif.

Nous critiquerons, mais nous mettrons toujours le corrigé à côté de la faute. Nous nierons et nous affirmerons ; nous demanderons compte de sa laideur au chapeau comme à la locomotive, au palais comme au pantalon à sous-pieds, et nous prouverons, car cela est nécessaire en ce temps d'économie, que le laid est aussi cher que le beau [1].

L'Événement, 8 août 1848.

1. Cette promesse ne fut malheureusement pas tenue, et cette introduction est le seul fragment écrit de la *Plastique de la civilisation.*

(*Note de l'Éditeur.*)

LES NOCES DE CANA

DE PAUL VÉRONÈSE

GRAVURE PAR M. ZACHÉE PRÉVOST

La gravure est aux arts plastiques ce que l'imprimerie est à la pensée, un puissant moyen de vulgarisation ; sans elle un chef-d'œuvre renfermé au fond d'une avare galerie resterait pour ainsi dire inconnu. Ils sont rares ceux qui peuvent, accomplissant un pieux pèlerinage, visiter les tableaux des grands maîtres dans les églises, les palais et les musées d'Italie, d'Espagne, d'Angleterre et de France. Malgré la facilité de communication tous les jours augmentée, il n'est pas donné encore à tout le monde d'aller à Corinthe. Rome, Venise, Parme, Florence, Naples, Gênes, Madrid, Séville, Londres, Anvers, Bruxelles, Dresde, renferment d'inestimables trésors, éternelle admiration des voyageurs ; mais il existe beaucoup d'esprits intelligents, sensibles aux pures jouissances de l'art, qui, pour des raisons de fortune et de position, par les occupations d'une vie forcément sédentaire, n'auraient jamais connu certains chefs-d'œuvre de Raphaël, de Titien, de Léonard de Vinci, de Paul Véronèse, sans le secours

de la gravure, dont l'invention a concordé par un parallélisme providentiel avec la renaissance des arts, comme l'imprimerie avait concordé avec la renaissance de la pensée. La toile unique, la fresque immobile, incorporée à sa muraille, se multiplient indéfiniment par la gravure, vont trouver l'amateur qui ne vient pas à elles, et chacun peut posséder sur le mur de son salon ou de son cabinet, des richesses qui semblaient le domaine exclusif des riches et des puissants de la terre.

Une belle gravure est plus qu'une copie ; c'est une interprétation ; c'est à la fois une œuvre de patience et d'amour. Il faut que le graveur aime, admire et comprenne son modèle, il faut qu'il s'imprègne de son inspiration, qu'il pénètre dans les sens mystérieux de son talent, car il ne s'agit pas seulement de reproduire exactement les lignes de la composition, les contours des formes, de mettre à leur place les ombres et les clairs, de dégrader habilement les demi-teintes; il faut, avec une seule teinte noire, rendre la couleur générale du maître, faire sentir s'il est clair ou ténébreux, chaud ou froid, blond ou bleuâtre, clair comme Paul Véronèse ou ténébreux comme Caravage, chaud comme Rubens ou froid comme Holbein, blond comme Titien ou bleuâtre comme le Guide, marquer la différence des tons, indiquer par des travaux variés la valeur relative des objets, exprimer avec le burin la touche âpre ou fondue, le faire uni ou heurté, le tempérament même du peintre ! ce n'est pas là, certes, un médiocre travail, et l'on n'en vient à bout qu'à force d'étude, de soin, de persévérance, de talent, de génie même. Telle planche qu'on admire a absorbé des années de labeur assidu et coûté par conséquent des sommes considérables, qui dépassent presque toujours le

de beaucoup la valeur du tableau reproduit [1].

Les maîtres dessinateurs sont les plus aisés à graver; leurs contours arrêtés se saisissent facilement; leurs tableaux, modelés dans une harmonie sobre, ne perdent presque rien à être traduits sur cuivre, et l'on peut même dire que plusieurs d'entre eux, à cause de leurs tons enfumés et rembrunis, sont plus agréables à voir dans de belles estampes qui leur conservent tout leur charme, moins leur dureté de couleur et les altérations du temps.

Les coloristes, par la nature même de leur talent, offrent de plus grandes difficultés; comment traduire avec les dégradations d'une teinte unique ces variétés et ces contrastes de nuances? Quel peintre, par exemple, plus rebelle à la gravure que Paul Véronèse, et où trouver un artiste assez hardi pour aborder avec le burin ce gigantesque tableau des *Noces de Cana*, la page la plus merveilleuse de cette grande épopée de festins traitée par le peintre vénitien : le *Repas chez Simon le Pharisien*, le *Repas chez Lévi*, le *Repas chez Simon le Lépreux*? Comment affronter non seulement cette sérénité lumineuse de sa couleur, mais encore cet immense déploiement d'architecture et de personnages? Comment renfermer dans un format réduit des compositions qui contiennent tout un monde de figures et de détails?

Ces difficultés n'ont pas arrêté M. Prévost. Mais avant de dire comment il a réussi à les vaincre, nous

1. Le tableau des *Noces de Cana* a été payé à Paul Véronèse 324 ducats d'or, plus ses dépenses de bouche et un tonneau de vin, soit 1,004 francs 12 cent. de notre monnaie qui, à la puissance actuelle de l'argent, représentent environ 3,888 francs; la gravure que vient d'en faire M. Prévost, a coûté aux éditeurs près de 100,000 francs.

allons tâcher de donner une traduction écrite de ce tableau sans rival.

Les noces miraculeuses ont lieu dans un vaste portique ouvert, d'ordre ionique, avec des colonnes de brocatelle rose de Vérone, dont l'entablement soutient des balustrades sur lesquelles se penchent quelques curieux. La table, disposée en fer à cheval, porte sur un magnifique pavé de mosaïque. Une terrasse à balustres, dont les rampes ornées de boules, descendent vers la salle du festin, coupe à peu près la composition en deux zones et l'étage heureusement. De splendides architectures aux frontons de marbre blanc, aux colonnes corinthiennes cannelées, contiennent la perspective et détachent leurs formes lumineuses sur un de ces ciels d'un bleu de turquoise où flottent des nuages d'un gris argenté, comme Paul Véronèse sait si bien les peindre, et qui sont particuliers au climat de Venise ; un élégant campanile à jour et surmonté d'une statue qui rappelle l'ange d'or du campanile de la place Saint-Marc, laisse jouer l'air et les colombes à travers les arcades.

Au milieu de la composition, à la place d'honneur, rayonne dans sa sérénité lumineuse, ayant à côté de lui sa mère divine, Jésus-Christ, l'hôte céleste, prononçant les paroles miraculeuses qui changent l'eau en vin ; autour de lui sont groupés les convives avec différentes attitudes d'étonnement, d'insouciance et d'incrédulité ; dans l'espace laissé vide, au centre du fer à cheval, des musiciens exécutent un concerto, des serviteurs versent l'eau des amphores dans les vases où elle se change en un vin généreux. Sur la terrasse du fond, s'agite et s'empresse tout un monde d'esclaves et d'officiers de bouche, pannetiers, sommeliers, écuyers tranchants, qui appor-

tent les mets, découpent les viandes et vont prendre les plats et les aiguières à un grand dressoir disposé sous une des colonnades; sur les rampes et les garde-fous des toits, s'accoude une foule curieuse qui contemple de loin la vaste cène symbolique.

Malgré l'époque où le miracle eut lieu, les personnages sont habillés à la mode du temps de Paul Véronèse, ou dans un goût fantasque qui n'a rien d'antique. Des pédants ont critiqué ces anachronismes de costume, volontaires assurément chez un artiste aussi savant que Paul Véronèse[1]. Un poète s'est chargé de leur répondre, et nous transcrivons ici ses vers qui résument si heureusement le caractère de l'artiste :

> Lorsque Paul Véronèse autrefois dessina
> Les hommes basanés des *Noces de Cana*,
> Il ne s'informa pas, au pays de Judée
> Si par l'or ou l'argent leur robe était brodée,
> De quelle forme étaient les divins instruments
> Qui vibraient sous leurs doigts en ces joyeux moments;
> Mais le Vénitien, en sa mâle peinture,
> Fit des hommes vivants comme en fait la nature.
> Sur son musicien on a beau réclamer,
> Je ne puis pour ma part m'empêcher de l'aimer.
> Qu'il tienne une viole ou qu'il porte une lyre,
> Sa main étant de chair, je me tais et j'admire.

La fantaisie du peintre a introduit dans cette immense composition les portraits d'un grand nom

[1]. Un des biographes contemporains de Paul Véronèse donne l'explication de ces anachronismes, certainement volontaires, de costumes et de personnages. En réunissant autour d'une même table, dans une même fête, et dans un même sentiment ces convives de conditions, de pays et de religions si diverses, Paul Véronèse, dit-il, a voulu symboliser l'effet de la parole divine qui devait un jour changer toutes les croyances comme aux noces de Cana elle changeait l'eau en vin, symboliser aussi les destinées futures du christianisme qui devait un jour réunir le monde entier dans une même communion.

(*Note de l'Éditeur.*)

bre de personnages célèbres. D'après une tradition écrite, conservée dans le couvent de Saint-Georges, et reproduite par M. Villot dans le nouveau livret du Musée, il paraît que l'époux assis à gauche, à l'angle de la table, et à qui un nègre debout, de l'autre côté, présente une coupe, serait don Alphonse d'Avalos, marquis de Guast, et la jeune épouse placée près de lui, Éléonore d'Autriche, reine de France; derrière elle, un fou avance, entre deux colonnes, sa tête coiffée d'un bonnet garni de grelots et de plumes de perroquet. François Ier, casqué d'une toque bizarre, est assis à côté d'elle; vient ensuite Marie, reine d'Angleterre, vêtue d'une robe de damas jaune, et se penchant comme pour suivre la conversation; Soliman Ier, empereur des Turcs, est près d'un prince nègre — le prêtre Jean, sans doute — qui parle à un de ses serviteurs. Vittoria Colonna, marquise de Pescaïre, la grande amie de Michel-Ange, joue avec un cure-dent; à l'angle de la table, l'empereur Charles-Quint, vu de profil, porte l'ordre de la Toison. Paul Véronèse s'est représenté lui-même avec les plus habiles peintres de Venise, ses contemporains. Au milieu du groupe de musiciens qui occupe le devant du tableau, il est en habit blanc et joue de la viole; derrière lui, le Tintoret l'accompagne avec un instrument semblable; de l'autre côté, Titien joue de la basse; le vieux Bassan joue de la flûte; enfin, celui qui est debout, vêtu d'une étoffe brochée et qui tient une coupe remplie de vin, est Benedetto Caliari, frère de Paul.

C'est ce musicien, jouant de la viole, qui a inspiré à M. Antony Deschamps les beaux vers que nous avons cités plus haut.

Le tableau des *Noces de Cana* était primitivement placé au fond du réfectoire du couvent de Saint-

Georges Majeur; c'est à la suite des campagnes d'Italie qu'il vint enrichir notre Musée où se trouvaient alors réunies les quatre grandes pages dont nous avons parlé plus haut[1]. De ces quatre chefs-d'œuvre, les *Noces de Cana* sont le plus radieux; nous qui avons admiré Paul Véronèse à Venise, aux Beaux-Arts, dans le Palais des Doges, dans l'église Saint-Sébastien, qui est comme son Panthéon, nous pouvons affirmer que jamais son astre n'est monté plus haut dans le ciel des arts.

Paul Véronèse doit être mis parmi les quatre ou cinq premiers noms de la peinture, malgré l'espèce de préjugé qui semble classer au second rang les peintres de fêtes, de repas et de sujets d'apparat. Rien n'est plus grave, dans la signification de l'art, que cette peinture si gaie. Paul Véronèse n'est pas seulement un brillant coloriste, c'est aussi un grand dessinateur; personne mieux que lui n'a établi une charpente humaine par grands plans simples à la manière antique. Chez lui tout est à sa place, tout s'emmanche, tout porte; les mouvements partent du centre d'action, se déduisent, s'enveloppent avec une suite et une logique admirables. Ce peintre, que beaucoup regardent comme un éblouissant décorateur, s'est préoccupé plus que pas un du dessin général. Qui que ce soit, pas même Michel-Ange, pas même Raphaël, ne tracerait d'une main plus savante le grand trait qui circonscrit ses figures. Son modelé, pour n'être pas minutieux, ne laisse rien à désirer, et ses détails si sobres et si larges mon-

1. En 1815, le gouvernement autrichien, reconnaissant l'impossibilité où tout u moins les dangers du transport de cet immense tableau, consentit à nous le laisser et à l'échanger contre une peinture de Lebrun représentant *le Repas chez le Pharisien.*

trent une habileté consommée, qui connaît la puissance d'une touche mise à sa place et ne se trompe jamais. Ce qu'on ne saurait trop louer dans Paul Véronèse, c'est la justesse et le sentiment de relation. Ce merveilleux coloriste n'emploie ni rouges, ni bleus, ni verts, ni jaunes vifs; ses tons qui, pris à part, seraient gris ou neutres, acquièrent par la juxtaposition, une puissance et un éclat surprenants. Il sait d'avance la part de chacun dans l'effet général, il ne les pose qu'avec une certitude pour ainsi dire mathématique; une nuance ne prend de valeur que par le voisinage d'une autre et les localités se balancent entre elles avec une harmonie sans égale. Et tout cela est obtenu sans sacrifices apparents. Une lumière argentée baigne tous les objets, et, sous ce rapport, on peut dire que Paul Véronèse est un coloriste supérieur à Titien lui-même qui a recours aux oppositions vigoureuses, et dore ses teintes d'un glacis couleur d'ambre.

Et puis quelle facilité à remuer ce que, dans le langage spécial de l'art, on appelle les grandes machines! Quelle facilité à distribuer, sans désordre et avec animation pourtant, une foule en étage, en groupes, en pyramides, à la ranger autour d'un de ces banquets gigantesques qui semblent les agapes de l'humanité, dans ces vastes architectures aux balustrades et aux colonnes de marbre blanc, qui laissent transparaître l'azur vénitien à travers leurs interstices!

Quelle fête splendide pour les yeux, et quel sujet véritablement humain, malgré son apparente insouciance, que ces *Noces de Cana!* Les gens qui ne voient que l'écorce des choses et qui pleurent d'attendrissement aux sentimentalités romanesques, ont parfois accusé Paul Véronèse d'être froid, de man-

quer de cœur, de n'avoir pas de passion, d'être sans idée et sans but, et de se complaire uniquement aux merveilles d'une exécution prodigieuse. Jamais peintre n'eût un plus haut idéal. Cette fête éternelle de ses tableaux a un sens profond ; ses festins sont tout symboliques, car l'on y mange à peine ; et ce n'est pas le feu de l'ivresse qui anime les yeux bruns de ces beaux groupes d'hommes et de femmes, mais un sentiment de joie universelle et d'harmonie générale.

M. Prévost ne pouvait donc consacrer son burin à la reproduction d'un plus noble chef-d'œuvre ; mais en même temps que de difficultés dans l'exécution d'une pareille entreprise ! Jusqu'alors, nous l'avons déjà dit, elle avait découragé tous les graveurs au burin. Les reproductions qui existent des *Noces de Cana* ne peuvent en effet être considérées comme des œuvres sérieuses. Celles de Mitelli et de Vanni, exécutées dans le XVIIe siècle, sont à l'eau-forte et si peu dans le caractère, que l'on doit les supposer faites d'après des copies fort incorrectes ; et quant aux camaïeux de Jackson, aux vignettes des recueils de Filhol et Landon, ce sont des à peu près tellement incomplets, qu'il n'y a rien à en dire. M. Prévost, au contraire, s'est entouré dès le début de son œuvre, de toutes les précautions possibles pour s'assurer la plus scrupuleuse fidélité : pendant qu'une remarquable copie, exécutée exprès par un artiste de grand talent, M. Charles Béranger, maintenait sans cesse sous ses yeux l'effet général, l'ensemble et aussi les détails secondaires du tableau, lui-même prenait sur l'original les calques des personnages et de tous les détails principaux. M. Z. Prévost arrivait d'ailleurs à cet immense travail qui fera époque dans sa vie d'artiste, préparé par des succès nombreux et possédant l'infaillible certitude de talent

nécessaire pour rendre les beautés d'un tel maître. *La Corinne*, d'après Gérard ; *Le saint Vincent de Paul*, d'après Paul Delaroche ; quatre grandes planches mezzo-tinte des *Moissonneurs*, de *la Madonna dell'Arco*, des *Pêcheurs de l'Adriatique*, de *l'Improvisateur napolitain*, d'après Léopold Robert, toutes ces gravures si remarquables par la puissance de la couleur et de l'effet, montrent que M. Z. Prévost était un assez rude jouteur pour se mesurer avec Paul Véronèse.

Les dix années d'un labeur opiniâtre et assidu qu'il vient de consacrer à la glorification et à la propagation d'un chef-d'œuvre, l'honneur du génie humain, ne seront pas perdues pour sa gloire. Son travail est le plus vaste, le plus certain, le plus soigné, le plus complet qui ait jamais été mené à bout sur le magnifique tableau de Paul Véronèse ; c'est la première fois que les *Noces de Cana* passent de la toile sur le papier fidèlement traduites, avec leur large ensemble et leurs détails multiples. Aussi, lorsque les siècles, par leur lente action, auront fait évanouir comme des ombres légères toutes ces merveilles, que l'on tâche avec un soin jaloux de retenir sur leurs frêles toiles et leurs panneaux vermoulus, lorsque Raphaël, Titien, Corrège n'existeront plus qu'en souvenir sur leurs belles estampes, la gravure de M. Z. Prévost permettra à l'œil de l'âme de célébrer encore cette rayonnante agape des *Noces de Cana* ; sa planche consciencieuse aura conservé tout, la fastueuse ordonnance, la vague légèreté du ciel, la blancheur de l'architecture, le caractère des physionomies, le ton basané des têtes, le miroitement des velours, les frissons des taffetas, l'orfroi des brocarts et le flamboiement tranquille de la superbe couleur vénitienne.

Une Brochure, Mai 1852.

LES MARIONNETTES

Faut-il voir dans la poupée que berce la petite fille entre ses bras enfantins par un précoce instinct de maternité, et à laquelle elle tient de si charmants dialogues dont elle fait la demande et la réponse, l'origine et le rudiment de la marionnette? C'est une question grave et qui a fait écrire aux érudits bien des pages savantes diaprées de grec et de latin sans que pour cela elle soit encore résolue.

On a trouvé dans des tombeaux égyptiens, grecs, étrusques, osques, romains, plus ou moins bien conservées, des poupées en terre cuite, en os, en ivoire, avec des articulations mobiles à peu près comme celle des poupées modernes dites à ressort: mais ces jouets enterrés pour amuser de jeunes ombres durant les longs loisirs de l'éternité, n'offraient aucune trace d'insertion de fils, leurs têtes ne présentaient pas la cavité nécessaire pour recevoir la tringle de métal qui suspend la marionnette. C'étaient bien des poupées et non des pantins, et elles n'auraient pu paraître ni chez Séraphin, ni sur ces petits théâtres que les enfants appellent des *Comédies*. Une seule poupée égyptienne, exhumée du cercueil bariolé d'hiéroglyphes d'une momie de cinq ou six siècles, a le sommet de la tête percé d'un

trou ; mais ce trou était-il destiné à recevoir un fil d'archal ou à fixer une aigrette? C'est ce que nul n'a osé décider, et les siècles ont gardé leur secret.

Il semble naturel que l'on ait songé, dès l'antiquité la plus reculée, à utiliser pour des parodies de la vie humaine, ces figurines barbouillées de couleur, habillées de chiffons, dans lesquelles les petites filles s'obstinent à voir des êtres vivants et avec qui elles jouent ce que le spirituel Charles Nodier appelle le drame de la poupée, drame plein de grâce et de charme et qui contient en pressentiment toute la destinée de la femme.

Le savant académicien, qui, sous le pseudonyme du docteur Neophobus, a écrit tant de paradoxes si ingénieux et si vrais quelquefois, malgré leur folie apparente, voit dans la poupée le type de la marionnette ; et comme il fait la poupée contemporaine de la première petite fille, cela nous ramène droit au commencement du monde et fait perdre dans la nuit des temps antéhistoriques l'origine de nos acteurs de bois.

M. Charles Magnin, l'auteur d'un grand et beau livre sur l'*Histoire des marionnettes en Europe, depuis l'antiquité jusqu'à nos jours*, ouvrage de l'érudition la plus vaste et la plus sérieuse, malgré la frivolité du titre, ne partage pas l'avis de Charles Nodier, et il appuie son dissentiment par des motifs philosophiques et scientifiques auxquels il est difficile de répondre.

Selon lui, la poupée ne représente que l'idée de la forme humaine, idée simple et rudimentaire, telle que l'enfant peut la concevoir, tandis que la marionnette implique en outre l'idée complexe du mouvement. Avec la puissance d'idéalisation qui lui fait voir un cheval dans un bâton enfourché, l'enfant voit une représentation anthropomorphique

dans un paquet de chiffons ; mais l'homme ne se contente pas à si peu de frais, et il faut, pour lui faire illusion, une imitation plus complète de la nature, et ce n'est pas dans la poupée qu'il a pris le type de la marionnette.

La marionnette a une origine plus auguste et plus sacrée. Aux temps primitifs, lorsque l'idée d'un dieu abstrait n'avait pas été perceptible pour la grossièreté humaine, on adorait un tronc d'arbre vaguement dégrossi avec une hache de pierre, premier effort de l'art plastique qui bientôt ne suffit plus à la dévotion plus civilisée des peuples. Peu à peu, la bûche devint une statue informe encore, pourtant déjà plus précise ; plus tard, on l'habilla, on la coloria pour lui donner un simulacre de vie ; l'art hiératique était né, art bien éloigné, sans doute, de la libre statuaire grecque et même des raides sculptures égyptiennes. Bientôt, ces idoles vêtues de peaux, teintées d'ocre et de rubrique ne parurent plus suffisantes ; elles étaient trop énormes, trop inertes et n'imposaient pas assez la crainte et le respect. Des artifices pieux leur donnèrent l'apparence du mouvement et du pouvoir. Les membres, détachés du tronc, purent obéir à l'impulsion secrète du prêtre, grâce à des ressorts cachés, à des fils invisibles remplaçant les nerfs ; le dévot, épouvanté ou encouragé, put voir son Dieu lui faire des signes de dénégation ou d'assentiment, le menacer ou l'accueillir, étendre le bras vers lui et faire quelques pas hors de sa niche.

Les témoignages des historiens ne manquent pas pour justifier cette assertion. La statue fatidique de Jupiter Ammon, portée aux processions dans une nacelle d'or, sur les épaules de quatre-vingts prêtres, indiquait par des mouvements de tête le che-

min qu'elle voulait suivre, selon le récit de Diodore de Sicile ; même chose se passait au temple d'Héliopolis, où l'Apollon égyptien, figuré par une statue d'or, suait, s'agitait, se démenait et s'élevait jusqu'au plafond sans que personne y touchât. C'est le pseudo-Lucien qui rapporte ce fait étrange. A la procession triomphale, célébrée en l'honneur de Bacchus et d'Alexandre par Ptolémée Philadelphe, la statue mécanique de Nyssa, ville consacrée à Bacchus, se levait du char qui la supportait, versait du lait dans une coupe et se rasseyait. La statue de Vénus, sculptée en bois par Dédale, exécutait plusieurs mouvements par la dilatation ou la rétraction du vif-argent dont elle était remplie. Les trépieds vivants de Vulcain allaient et venaient sur des roues d'or, d'après les ordres qu'on leur donnait. L'école dédalienne et celle des sculpteurs mécaniciens des îles, comme les Telchines de Rhodes et de Crète, ajoutèrent à la forme propre de l'art une sorte de vie factice, faite pour effrayer des peuples naïfs et qui les fit envelopper dans l'hérésie de Prométhée qui, lui aussi, avait essayé des créations en dehors de l'ordre naturel.

L'Étrurie et le Latium eurent aussi leurs idoles automatiques : la statue des *Fortunes jumelles* d'Antium rendait ses oracles par gestes. — Le groupe de Jupiter et de Junon enfants, à Préneste, s'agitait sur les genoux de la Fortune, leur nourrice. — Les dieux, à ce que raconte Tite-Live, au *lectisterne* de 573, détournèrent la tête des mets qu'on leur offrait, prodige dû à la mécanique et non à la colère céleste. On fait mention aussi, dans l'antiquité, de lamies, de larves, de monstres et autres marionnettes terribles hochant les mâchoires. Les Égyptiens faisaient paraître à leurs repas des squelettes

articulés, pour s'exciter à la joie par l'idée de la brièveté de la vie, et Pétrone, dans la description célèbre du festin de Trimalcion, mentionne une larve d'argent, aux membres mobiles, à l'échine souple, qu'un esclave ploie en toutes sortes d'attitudes humaines, avec une intention analogue.

Nous ne sommes pas encore aux marionnettes, mais patience, nous y arrivons. On voit par des textes antiques que les archontes d'Athènes accordèrent au névrospaste Pothin, la permission de donner des représentations sur le théâtre de Bacchus, où venaient de se jouer les tétratologies d'Eschyle, d'Euripide et de Sophocle. Pothin était un guignol antique, et sa troupe de bois paraît avoir eu une grande vogue chez ce peuple, le plus spirituel de la terre. Xénophon, dans le banquet de Callias, parle d'un névrospaste ou marionnettiste syracusain, appelé pour réjouir les convives.

L'idée de voir des marionnettes sur le thymélé, où manœuvraient les chœurs tragiques, chantant la poésie des maîtres de la scène grecque, et qui nous paraît si choquante ne révoltait pas autant les Athéniens. Leurs acteurs, avec leurs masques à bouche de bronze, leurs patins hauts d'un pied, leurs bras auxquels s'adaptaient des rallonges et des mains de bois, n'étaient guère que de gigantesques marionnettes. Ainsi l'exigeaient les lois de la perspective dramatique chez un peuple à qui les lorgnettes étaient inconnues et dont les théâtres à ciel ouvert avaient des proportions immenses. Aux personnages vivants des chœurs, on ajoutait souvent des mannequins habillés, pour faire masse, ou par raison d'économie, les marionnettes petites ou grandes ayant toujours été très désintéressées sous le rapport des appointements.

Maintenant, quel degré de perfection avaient les acteurs sculptés de Pothin? Étaient-ils inférieurs ou supérieurs aux *fantoccini* de Milan, aux *burattini* de Rome? Valaient-ils ou non les petits comédiens de Robert Powell, de la Grille, de Bienfait, de Séraphin? A en juger par le degré de perfection où les arts plastiques étaient arrivés en Grèce, à cette époque, les marionnettes de Pothin devaient être sculptées, machinées, peintes et vêtues de manière à produire une illusion complète; mais à ces présomptions se joint le grave témoignage d'Aristote, qui attribue à ces figures de bois une perfection singulière. Voici ses propres termes : « Le souverain maître de l'univers n'a besoin ni de nombreux ministres ni de ressorts compliqués pour diriger toutes les parties de son immense empire; il lui suffit d'un acte de sa volonté, de même que ceux qui gouvernent des marionnettes n'ont besoin que de tirer un fil pour mettre en mouvement la tête ou la main de ces petits êtres, puis leurs épaules, leurs yeux et quelquefois même toutes les parties de leurs personnes qui obéissent aussitôt avec grâce et mesure. » Apulée et Galien renchérissent encore sur ces éloges et ne permettent pas de douter de la science de mécanisme à laquelle étaient arrivés les névrospastes antiques. Le moraliste empereur Marc-Aurèle fait aux marionnettes des allusions qui, bien que dédaigneusement philosophiques n'en montrent pas moins la vogue qu'avaient de son temps ces comédiens de bois et de terre cuite.

Maintenant, passons des acteurs au théâtre. Pothin dut élever sur le thymélé du théâtre de Bacchus un échafaudage de bois à quatre pans, recouvert de tapisseries pour pouvoir faire agir ses personnages sans être vu. Cet échafaudage amoin-

dri a donné la forme du castellet, nom générique des théâtres de marionnettes en plein vent, car ces frêles baraques ont l'apparence d'une petite tour carrée, ou d'une guérite, ou d'un château en miniature, comme l'indique leur nom tiré de l'espagnol (*castillo*). Seulement ici, les marionnettes ne sont vues qu'à mi-corps, elles n'obéissent pas à un système de fils réunis au sommet de leur tête, mais sont mises en mouvement par la main du marionnettiste, cachée sous leurs jupes. Les Chinois ont encore simplifié la chose. Le marionnettiste s'engloutit dans un large sac à la tête duquel il agite ses figurines.

Les marionnettes modernes, chose bizarre, ont aussi une origine pieuse; les anciennes chroniques du moyen âge sont pleines de récits merveilleux, de crucifix roulant les yeux, bénissant de la main et tendant leurs pieds au baiser des fidèles. Tels étaient les crucifix au monastère de Boxley et le *voto santo* de Lucques.

Le père Boucher, de l'ordre des frères Mineurs Observantins, et Henri Maundrell, chapelain de la factorerie anglaise d'Alep, ont vu à Jérusalem le saint drame de la Passion, exécuté par des statues mécaniques. Le père Boucher cite avec admiration un Christ dont les bras se repliaient sur la poitrine lorsqu'on le déposait dans le tombeau.

La crèche fut souvent représentée aux fêtes de Noël par des figurines mobiles, ainsi que plusieurs sujets du vieux et du nouveau Testament, d'abord dans les églises, ensuite dans les maisons particulières et sur les places publiques, à la porte des couvents et des chapelles. Le nom même de marionnette dérive de Marie, par un diminutif mignard et caressant : Marie, Mariole, Mariotte, Marion, Marion-

nette. Comme la statuette de la vierge, fardée, habillée de clinquant, enjolivée de fleurs de papier, de fausses perles, de couronnes de moelle de roseau, espèce de poupée de la dévotion enfantine des peuples croyants, se rencontrait à chaque coin de rue, rayonnant au fond de ces petites chapelles, éclairées de lampes, si fréquentes dans les bonnes vieilles villes catholiques, elle était mêlée à presque toutes les représentations de mystères, et par conséquent frappait plus vivement les imaginations naïves. Elle devint donc le type représentatif du genre à qui son nom resta.

Un cantique explicatif était débité par un démonstrateur placé en dehors du castellet ; quelques-uns de ces morceaux nous sont parvenus. Les marionnettes ne s'en tinrent pas toujours à la représentation des mystères, comme le prouve un manuscrit de la savante abbesse de Hohenbourg, Herrade de Landsberg, dont une illustration enluminée nous montre deux marionnettes chevaleresques armées de pied en cap et mues par des fils. — En Espagne, le *Romancero* défraie en grande partie le répertoire des marionnettes, et Cervantès décrit en détail, dans son ingénieux *Don Quichotte de la Manche*, une représentation de ce genre donnée par maître Pierre, le *titerero*, et à laquelle assiste le bon chevalier et son écuyer fidèle. Le castellet est éclairé par une foule de petits cierges, et, après une ouverture de trompettes et de tambours, les personnages apparaissent au fur et à mesure que le démonstrateur, armé d'une baguette, les désigne au public en récitant leur légende. On voit d'abord Don Gaïferos, l'époux de la belle Mélisandre, prisonnière chez les Maures, dans la cité de Sansuéna, qui joue tranquillement aux échecs, sans avoir l'air de se sou-

venir le moins du monde de sa femme, ce qui est
l'exacte mise en scène des deux premiers vers de la
légende :

Sugando esta àlos tablas don Gaïferos
Que ya de Mélisendra esta olvidado.

Ensuite paraît Charlemagne, couronne en tête,
sceptre en main, qui reproche à l'insouciant chevalier de rester ainsi à jouer pendant que son honneur court de si grands risques ; puis le drame se
poursuit jusqu'à ce que la folie de Don Quichotte
vienne y mêler un intermède inattendu. Les marionnettes espagnoles représentaient aussi des combats
de taureaux, divertissement national, qui devait
trouver là le reflet et la parodie. Dans son tombeau
anticipé de Saint-Just, Charles-Quint avait pour
compagnon un Gianello Torriani, qui divertissait
l'ennui impérial par toutes sortes d'inventions mécaniques, tels que des oiseaux de bois volant par la
chambre, de petits automates battant du tambour,
sonnant du clairon et se promenant sur la table.
Ce Gianello, que les Espagnols nomment Juanello,
a fait à Tolède une machine hydraulique pour faire
monter les eaux du Tage dans la ville, dont nous
avons vu les ruines, et qui s'appelle encore *El artificio de Juanello*.

Mais le pays où les marionnettes ont brillé du
plus vif éclat, c'est en Italie. La patrie de *la comedia dell' arte*, de Pantalon, d'Arlequin, du docteur
Bolonais, de Scaramouche, de Franca Tripa, d'Isabelle, et enfin de Pulcinella, le type immortel qui a
le don d'amuser les enfants et surtout les grandes
personnes, sans les lasser jamais, avantage qu'envieraient bien des comédiens de chair et d'os. — De

l'acteur masqué à la marionnette la transition est facile, c'est une affaire de dimension, les *fantoccini* et les *burattoni* jouirent, même sous les gouvernements les plus méticuleux, d'une liberté refusée à la comédie sérieuse. Souvent plus d'un poète, plus d'un artiste distingué, s'est caché derrière la toile du marionnettiste et a jeté au public étonné ses improvisations hardies, ses allusions malignes et ses plaisanteries piquantes.

Les érudits font descendre Polichinelle d'un certain Maccus, personnage des Atellanes dont on a retrouvé, dans les fouilles, des figurines grotesques ornées d'une double gibbosité, comme les porte son arrière-petit-fils. — Peut-être cette filiation n'est-elle pas des mieux prouvées ; le *pulcinella* de Naples qui fait ses gambades sur le quai de Santa-Lucia, à deux pas d'Herculanum et de Pompéi, n'est pas bossu ; il a une casaque blanche, un haut chapeau de feutre et un demi-masque noir à nez proéminent, et diffère essentiellement du polichinelle français dont la face rubiconde, le nez bourbonnien, le chapeau retroussé, rappelleraient plutôt le type d'Henri IV, dont il a aussi quelques traits de caractère, tels que ceux de boire et de se battre. — Il est bien entendu que nous ne parlons ici que du Henri IV populaire, du Henri IV de la légende et de la chanson.

Polichinelle fit les délices du Pont-Neuf et de la foire Saint-Germain. Passé en Angleterre, sous le nom de Punch, il prit un caractère féroce et se montra jovialement sanguinaire ; sa femme Judy fut assurément la plus malheureuse marionnette du monde.

Les Allemands eurent aussi leur polichinelle sous le nom de Hanswürst et traitèrent ce genre avec

tout le sérieux germanique. On sait que l'idée première du *Faust* de Gœthe vient d'une pièce du répertoire des *Puppenspieler*. — Les marionnettes ont toujours beaucoup préoccupé l'auteur de *Werther* et de *Gœtz de Berlichingen;* dans les mémoires de sa vie elles occupent une grande place, et personne n'a oublié la charmante scène de Wilhelm Meister, expliquant à la comédienne Marianne les types et les attributions des petits acteurs de bois qu'il a étalés devant elle sur la table.

Les marionnettes ont eu leurs fanatiques admirateurs : le roi Antiochus de Cyzique, Jérôme Cardan, Léone Allacci, Bayle, Charles Perrault, la duchesse du Maine, Addison, Swift, madame de Graffigny, le docteur Samuel Johnson, Henri de la Touche, Charles Nodier, Hazlitt, Henri Heine, Malézieu, Lesage, Piron, Favart, Fielding, Voltaire, John Curran, Byron, Gœthe, Haydn leur ont prêté leur plume et leur voix.

Aujourd'hui même on leur élève un charmant théâtre sur le boulevard du Temple, où défileront tous leurs types, depuis Maccus, le bouffon osque, jusqu'à Karagueuz, le polichinelle de l'Orient, et où se déploieront successivement les richesses de leur répertoire fantasque, féerique et satirique.

Musée des dames et des demoiselles. N° 1, 15 novembre 1852.

ARTISTES CONTEMPORAINS

MEISSONIER

Une des plus remarquables figures d'artiste de ce temps-ci, c'est à coup sûr Ernest Meissonier. Son originalité a trouvé sa formule sans tâtonnements, et dès le premier pas il a mis le pied sur la route qu'il parcourt encore aujourd'hui d'une allure si ferme. Dans ces premières tentatives, où le peintre se cherche à travers les imitations et les réminiscences, il a été lui-même tout de suite, non pas sans doute avec cette accentuation, ce relief et cette physionomie qui le caractérisent maintenant, mais déjà très séparé des autres, très maître de son domaine, reconnaissable pour toujours à l'œil le moins attentif; chose rare, le talent de Meissonier a eu, tout au début, son chez lui, sa maison hollandaise, bâtie à la fin du dix-septième siècle, au toit en escalier, aux petites fenêtres maillées de plomb, aux boiseries de vieux chêne, aux lustres de cuivre, aux tapisseries passées de couleurs, aux faïences bleues et blanches, aux meubles à pieds tournés, calme asile où la lumière discrète descend dans le silence et où ne voltige jamais un atome de poussière. C'est là qu'habitait sa peinture en attendant que sa personne y vînt

loger aussi ; car l'artiste, dans sa délicieuse maison de Poissy, qu'il peut signer comme une de ses toiles, a réalisé plusieurs de ses tableaux avec cette volonté, ce fini et cette perfection apportés par lui à toutes choses. Il y a des chambres qu'il faudrait encadrer ; elles valent presque les peintures du maître, dont elles sont les copies.

La première fois que le nom de Meissonier éveilla notre attention, ce fut chez l'éditeur Curmer, qui nous montrait avec une complaisance admirative un fleuron enluminé à la façon des miniaturistes du moyen âge, pour quelqu'un de ces beaux livres où il se plaît à faire lutter la typographie moderne contre la calligraphie gothique. L'E adossé à l'M, monogramme que l'artiste a gardé, marquait déjà ce charmant dessin, mais ne désignait encore que l'inconnu. Curmer nous en donna la clef, et bientôt nous retrouvâmes les deux lettres accolées au bas de cette merveilleuse illustration de *la Chaumière Indienne*, prodige de finesse, d'exactitude et de couleur locale, où toute l'Inde est résumée dans des bois de quelques centimètres, avec ses étrangetés de types, de végétation et d'architecture. On dirait l'œuvre de quelque peintre attaché à la Compagnie hollandaise des Indes au dernier siècle, et ayant poussé une pointe de Batavia à Masulipatam ou à Chandernagor.

Nous insistons sur ces vignettes, d'une composition ingénieuse, spirituelle, humoristique, qui indiquaient chez le jeune artiste une veine de talent que ses succès en peinture l'ont bien vite détourné de suivre, le dessin d'illustration. Il est impossible de mieux comprendre le sentiment, l'esprit et le style d'un auteur que ne l'a fait Meissonier en interprétant l'œuvre de Bernardin de Saint-Pierre. C'est

même à cette illustration si amoureusement soignée dans ses détails microscopiques, que le peintre a emprunté le sujet du premier tableau exposé par lui, à notre connaissance. Ce petit cadre reproduit la vignette où l'on voit l'honnête docteur revenu de son voyage et fumant dans son fauteuil la pipe dont son ami le paria lui a fait cadeau.

Ce *Docteur*, d'une grande finesse de couleur et d'une exécution déjà magistrale, fut suivi d'un *Moine* au chevet d'un malade, puis d'un *Homme fumant* sa pipe, une longue pipe de terre blanche, et bientôt après d'un *Buveur de bière*. Désormais le public avait les yeux sur Meissonier, et depuis, la faveur qu'il mérite si bien ne l'a plus quitté.

Meissonier, quoique la date de son apparition le permît encore, ne se rattache par aucun fil au mouvement romantique. Il n'eut rien de commun avec Delacroix, Decamps, A. Scheffer, Jules Dupré, Devéria, Boulanger, Roqueplan et les autres. Ses sympathies littéraires furent pour l'école du bon sens; il aima Ponsard et Augier, comme les truculents de 1830 avaient aimé Hugo et Musset. Il fit leurs portraits, dessina les costumes de leurs pièces et les mit eux-mêmes dans son *Décaméron des poètes*. L'école romantique, par sa passion vertigineuse, son allure désordonnée, son lyrisme à plein vol, ne devait pas charmer cet esprit clair, net, précis, soigneux, ne trouvant jamais rien d'achevé, et dont les esquisses mêmes sont écrites avec une rare certitude. Nous notons ce détail, parce que de notre temps, la littérature s'est mêlée, plus qu'à toute autre époque, au mouvement pittoresque, tantôt le dirigeant, tantôt en recevant des influences. Il n'est donc pas oiseux de dire, dans une étude de ce genre, quel poète préfère tel peintre et quel peintre préfère tel poète.

Cependant, il ne faudrait pas croire que Meissonier n'apporte pas à ce qu'il fait de la passion et de l'enthousiasme. Son amour du bon sens ne va pas jusqu'à la froideur, et il a au contraire dans l'esprit beaucoup de hardiesse, de chaleur et de caprice. Bien qu'assis devant son chevalet il s'astreigne à l'étude la plus constante de la nature, à la vérification minutieuse du moindre détail, à l'exécution la plus précieusement sévère, il n'en est pas moins agité par des rêves, des pensées, des projets, des théories, des aperceptions particulières.

Il est singulier de dire, à propos d'un artiste que le succès accompagne depuis ses débuts, dont chaque œuvre disputée atteint des prix énormes, qu'il n'a pas montré tout son talent. C'est pourtant le cas de Meissonier, que l'admiration du public et des amateurs a circonscrit dans une sorte de cercle magique d'où il semble ne pouvoir sortir. Chaque thème qu'il a produit : fumeur, homme lisant, jeune homme regardant des dessins, amateur chez un peintre, a obtenu une telle vogue qu'il lui a fallu en faire de nombreuses variantes pour répondre à une insatiable demande. Par variantes, nous entendons ici non pas des répétitions, mais des sujets analogues, des types de même nature, diversifiés avec cette invention dans le semblable qui est un des plus rares mérites de l'artiste. Quelle galerie, quel cabinet ne veut avoir son *Buveur de bière* ou son *Liseur* de Meissonier? Par malheur, les peintres ne peuvent pas, comme les auteurs, faire tirer à dix mille exemplaires le tableau qui réussit, et tous les tableaux de Meissonier ont réussi. En analysant le talent du jeune maître, nous indiquerons ces échappées et ces ouvertures d'horizon.

Comme dans la famille naturelle, on est dans l'art

toujours fils de quelqu'un. Mais la génération pittoresque n'est pas nécessairement immédiate. On peut avoir des ancêtres et un père morts depuis longtemps. Terburg, Netscher, Metzu, Brauwer, Mieris, doivent être suspendus chez M. Meissonier comme portraits d'aïeux. Une filiation légitime et bien prouvée n'empêche pas l'individualité du descendant; il reste fidèle à son origine tout en gardant son caractère propre et sa physionomie particulière. Les œuvres de Meissonier sont dignes de figurer dans les galeries et les cabinets d'amateurs, parmi les plus riches joyaux de l'art hollandais, et cependant elles lui appartiennent bien.

S'il se rapproche de ces maîtres si vrais, si naturels, si fins, si précieux par la perfection du travail, la netteté du faire, le soin du détail, il en diffère par des qualités toutes françaises, et dont on ne lui a peut-être pas tenu assez compte en admirant trop l'exécution de ces petits cadres que les enchères couvrent de dix ou quinze couches de billets de banque, car l'hyperbole antique : « couvrir d'or » serait trop indigente pour exprimer leur prix.

Meissonier compose ses tableaux avec une science que n'ont pas connue les maîtres auxquels on le compare. Ce mot peut sembler singulier pour des panneaux où ne figure souvent qu'un personnage; il n'en est pas moins juste. Prenons, par exemple, un *Fumeur* : la manière dont il est placé au milieu du cadre, un coude appuyé à la table, une jambe croisée sur l'autre, une main abandonnée le long du corps, s'insérant dans l'hiatus de la veste ou du gilet, la tête penchée rêveusement ou gaiement rejetée en arrière, tout cela forme une composition qui, pour n'être pas si visible que celle d'une scène dramatique, agit cependant sur le spectateur. Les acces-

soires interviennent habilement pour donner un sens à la figure. Celui-ci est un brave homme à coup sûr ; vêtu d'un large habit de coupe surannée et d'un gris modeste, coiffé d'un lampion soigneusement brossé, balançant son pied que chausse un bon gros soulier bouclé d'argent et ciré à l'œuf ; il aspire, avec le flegme d'une honnête conscience, une longue bouffée de tabac qu'il laisse échapper par petits nuages en économe qui veut faire durer son plaisir. Près de lui, sur la table, aux pieds en spirale, pose, à côté du vidrecome, la mesure de bière à couvercle d'étain. Une satisfaction intime rayonne de sa figure rayée de grands plis pleins de chiffres, d'habitudes d'ordre et de probité rigide. On lui confierait sa caisse et ses livres à tenir ; celui-là, habillé de rouge, tient aussi une pipe et accomplit en apparence la même action, mais le vêtement froissé, plissé violemment, boutonné de travers, le tricorne enfoncé jusqu'au sourcil, les manchettes et le jabot frippés par une main convulsive, l'attitude de corps harassée et fiévreuse, le tic de la lèvre mâchant le tuyau d'argile, la main rageusement plongée dans la poche vide, tout annonce l'aventurier ou le joueur à sec. Il se dit évidemment : « A qui diable pourrai-je emprunter un louis ou même un écu de six livres ? »
— Le fond même, si on le consulte, donne des renseignements. Ce n'est plus le correct lambris grisâtre, la décente boiserie brune, mais une muraille salie, égratignée, charbonnée, graisseuse, sentant le cabaret borgne et le taudis équivoque, et voilà comment un fumeur peut ne pas ressembler à un fumeur !

C'est un grand art d'inspirer de l'intérêt avec une seule figure, et Meissonier le possède au plus haut degré. Qui n'est resté des heures entières à contem-

pler son *Jeune homme travaillant* et son *Homme lisant?* Les artistes qui ne peuvent faire un tableau sans remuer toutes les histoires, toutes les légendes, toutes les philosophies, ne s'aviseraient pas d'un tel sujet ; et cependant quel charme vous retient devant ce jeune homme qui écrit penché sur sa table encombrée de livres et de paperasses, établi dans un bon fauteuil au milieu d'une chambre où le jour arrive par une fenêtre à volet articulé ! Il semble qu'on soit transporté en plein dix-huitième siècle. Une tapisserie passée, représentant quelque sujet biblique, s'encadre vaguement dans une boiserie de chêne brun ; de bons vieux livres, à reliure en veau et à tranches rouges, sont éparpillés çà et là au hasard de la lecture. Le fauteuil a des pieds de biche, et le moindre accessoire porte le cachet du temps. Le jeune homme est habillé comme pouvait l'être Diderot ou Jean-Jacques, et sans doute il travaille à quelque article pour l'*Encyclopédie*. Qu'on étudierait bien dans cet intérieur si calme, si tranquille, si patriarcal, où l'âme des aïeux semble habiter encore ! Quelle incroyable finesse dans cette petite tête illuminée en dessous par les reflets du papier ! Quel fini précieux sans sécheresse, quelle réalité profonde, quel sentiment vrai de la nature !

Un homme debout contre une fenêtre, dont le jour argente la figure de luisants, et tenant en main un livre qui absorbe toute son attention, ce n'est pas un thème bien compliqué, mais cela attache comme la vie. On voudrait savoir ce que contient ce volume, et il semble qu'on le devine presque. Cette figurine haute de quelques centimètres, c'est tout un temps résumé avec une rare intensité d'illusion. Ce liseur ira, ce soir, à la comédie et dissertera sur

la pièce nouvelle au café Procope tout en regardant jouer aux échecs.

Assez d'autres ont fait les marquis, les marquises, les petits abbés et les impures du dix-huitième siècle, à grand renfort de poudre, de mouches, de fard, de roses pompons, de corsets à échelle, de paniers, d'habits à paillettes, de bas de soie, de souliers à talons rouges, d'éventails, de paravents, de camaïeux, de céladon craquelé, de bonbonnières et autres futilités. Meissonier a retrouvé les honnêtes gens de cette époque, qui n'était pas composée exclusivement de grands seigneurs et de filles perdues, et dont Chardin nous fait entrevoir le côté chaste, rangé et bourgeois. — Laissant les salons à panneaux chantournés et tarabiscotés, il nous introduit dans de modestes intérieurs à boiseries grises, à mobiliers sans dorure, chez de braves gens tout simples et tout ronds, qui lisent, qui fument, qui travaillent, qui regardent des estampes ou en copient, qui causent amicalement les coudes sur la nappe, séparés par une bouteille de derrière les fagots. Comme ils sont bien à leur affaire, comme ils se soucient peu des regards fixés sur eux, ces dignes bourgeois ! Comme ils sont à l'aise dans leurs habits anciens et leurs larges fauteuils de tapisserie usée ! Leurs figures placides ont la bonhomie, la candeur, la loyauté du bon vieux temps. Ils font naître un sourire attendri : on dirait des portraits de grands-pères.

Avec quelle intimité d'observation, quelle profondeur de sens historique Meissonier est entré dans ce côté obscur du dix-huitième siècle, on ne saurait trop le faire remarquer ; il en donne la note plus juste que les peintres et les littérateurs du temps : Chardin, Eisen, Moreau, Diderot et Sedaine en

disent moins. Il ne s'enferme pas toujours dans le dix-huitième siècle, et quelquefois il se permet des excursions rétrospectives à travers les époques précédentes. Il fait mettre sa carte chez Terburg par un élégant cavalier à petit manteau et à collet en point de Venise, portant des dentelles dans ses bottes à chaudron. Ses amateurs de tableaux n'ont pas toujours l'habit à la française et le chapeau à trois cornes ; vêtus comme des seigneurs de Netscher ou de Palamède, ils visitent l'atelier de quelque maître hollandais, se penchant, avec une curiosité critique, sur le cadre aux minutieux détails, tandis que le peintre, satisfait de son œuvre, affecte une obséquieuse modestie. L'artiste n'excelle pas moins à rendre ces tournures, ces ajustements, ces mobiliers ; il en saisit intimement le caractère et la physionomie, et puis quelle vérité de mouvement, quelle justesse de mimique dans ces petites scènes à deux ou trois personnages, qu'elles se jouent chez Lépicié ou chez Craësbecke !

Nous avons dit que Meissonier pouvait faire autre chose que ce qu'il fait si bien. Vous rappelez-vous ce sinistre petit tableau qui renfermait en une bordure de quelques pouces toute l'épouvante des guerres civiles ? Si vous l'avez vu, il doit s'être gravé ineffaçablement dans votre mémoire. Cela représentait une barricade après les journées de juin. A l'entrée d'une de ces ruelles étroites de l'ancien Paris, où l'émeute bâtit ses forteresses, s'écroulait un amoncellement de pavés bouleversés par les boulets ; au delà s'enfonçait la rue sombre, muette, déserte, avec ses façades noires éraillées de projectiles, et montrant les cicatrices toutes fraîches du combat ; partout une solitude de mort ; pas une tête aux fenêtres, aucun passant furtif rasant la muraille

pour regagner sa demeure. Au premier plan, un soulier perdu échappé au pied d'un cadavre ; c'était le seul personnage du tableau, si l'on peut s'exprimer ainsi. Rien n'était plus tragique que cette chaussure avachie, éculée, où la poussière de la lutte séchait sur la boue du ruisseau ; l'aspect du mort eût été moins terrible cent fois ; ce soulier, rendu avec cette imperturbable netteté de détail que Meissonier apporte à ses œuvres, vous faisait venir le froid dans le dos ; il disait l'existence du malheureux qui l'avait traîné jusque-là à travers les fanges de toutes les misères pour l'abandonner au milieu d'une flaque de sang. La finesse de la miniature appliquée à l'horreur de la réalité produisait l'effet le plus étrange dans ce tableau, plus vrai et plus détaillé qu'une photographie. Comme sur ce toit d'un paysage de Delaberge, où chaque tuile était un portrait, chaque pavé de la barricade avait sa physionomie particulière : on sentait qu'il avait posé.

Le sujet nuisit sans doute au succès du tableau, car il est rare qu'on en parle lorsqu'on cite les chefs-d'œuvre de Meissonier ; là cependant il fut profondément original et dota l'art d'une terreur nouvelle : la terreur exacte. Mais le goût du public obligea le peintre à reprendre ses thèmes habituels.

Quoique la vogue l'enferme dans les intérieurs, Meissonier ne craint pas le soleil, et il peut aller peindre au grand jour, nous n'en voulons d'autre preuve que ses *Petits joueurs de boule,* sous Louis XV, un délicieux tableau, grand comme un dessus de tabatière, et qui semble commandé pour le cabinet du roi de Lilliput. Un gai rayon, tombant d'un ciel bleu pommelé à travers le feuillage des arbres, jette sa lueur tachetée d'ombre sur une allée où fourmille tout un monde de figurines microscopiques. Les

joueurs de boule sont en manches de chemise, les spectateurs en habit de printemps de couleurs claires et tendres. On est véritablement en plein air, sous cette lumière crue et blanche qui ne ressemble en rien à la pénombre mystérieuse de l'atelier, dont trop souvent les peintres assombrissent même les sujets extérieurs. Rien n'est plus difficile à rendre que ce jour diffus, et Meissonier y a réussi sans artifice, sans repoussoir. Nous ne parlons pas de la prodigieuse sûreté de main qu'il a fallu pour piquer avec un poil de martre les touches de sentiment, les réveillons de couleur qui animent ces atomes humains. L'usure des chapeaux retapés, les raies des vestes, les boucles de culottes, le chinage des bas, tout se distingue. Chaque figure a son âge, son caractère, sa physionomie : on devinerait la profession de chacun de ces bonshommes.

Un point sur lequel il est bon d'insister, c'est que le fini précieux de Meissonier vient du rendu ferme et net des objets réduits à une petite dimension, et non pas d'un travail minutieux fondu, pointillé, léché ; il peint, au contraire, d'une façon large, par méplats, dans le sens des formes, avec des accents, des touches, des empâtements même, comme si ses figures étaient de grandeur naturelle. Seulement, ces qualités sont ramenées à l'échelle de proportion, ce qui les concentre et les rend plus visibles. Telle main de joueur de contre-basse étonne par la prodigieuse finesse des détails. On y distingue les phalanges, les nerfs, les veines, jusqu'aux ongles. Avec un fort grossissement de loupe, elle paraîtrait peinte comme une main de Philippe de Champagne ou de Van Dyck. Ce n'est donc pas en passant un mois à caresser un manche à balai, ainsi qu'on le rapporte de nous ne savons plus quel maître hollandais ou

flamand, que l'artiste arrive aux admirables résultats
qu'il obtient. Ses figurines sont toujours très solidement construites, très bien attachées, et dessinées
avec une science qui manque souvent aux peintres
de genre. Sa couleur offre des localités franches;
elle est chaude, vigoureuse, sans faux brillants,
sans patine prématurée, et d'une gamme vraiment
magistrale. Ce talent si fin est en même temps mâle
et robuste. Peut-être même ne sacrifie-t-il pas assez
aux grâces. Il a banni presque absolument les
femmes de son œuvre. Jamais une blonde servante
ne verse la bière mousseuse à ces buveurs attablés,
ou n'apporte sur un plateau ces frêles verres de
Bohème où le vin des Canaries étincelle comme une
topaze; jamais ces cavaliers d'une si fière tournure
n'adressent de déclaration à une belle dame en jupe
de satin blanc; jamais un modèle féminin ne pose dans
ces ateliers si riches d'objets d'art et de curiosité ;
jamais, près d'une de ces fenêtres à volets repliés,
d'où tombe un jour si doux, une jeune fille ne
tourne son rouet ou ne tire son aiguille. Nous ne
connaissons de femmes de Meissonier que quelques
figurines qui animent la *Vue du parc de Saint-
Cloud*, de Français, les belles dames en costume du
seizième siècle écoutant les vers des poètes, dans le
tableau intitulé *Concerts*, les *Portraits* de madame et
de mademoiselle M... et celui de madame T...,
exposé au dernier Salon. Nous ne nous expliquons
pas bien cette réserve singulière de l'artiste qui se
prive ainsi d'un tel élément de variété. La présence
des femmes donnerait plus de charme encore à son
œuvre, si intéressant déjà. Craint-il de n'en pas rendre
la grâce délicate avec la même supériorité qu'il
déploie dans la représentation plus accentuée de
l'homme? Ces êtres mobiles et capricieux ne posent-

ils pas assez patiemment? C'est ce que nous ne saurions dire. Nous ne pouvons que constater cette bizarrerie peu fréquente, nous le croyons, dans l'histoire de l'art.

En commençant cet article, nous disions que la faveur publique, avait comme enfermé Meissonier dans un certain cycle de thèmes favoris, mais qu'en effet il était capable d'aborder des sujets plus variés, plus vastes, plus complexes, et il vient de le prouver d'une façon éclatante par son tableau de *Solférino*, attendu impatiemment et vainement au Salon de 1861. Meissonier peintre de batailles, Meissonier faisant concurrence à Horace Vernet, à Yvon et à Pils, Meissonier peignant des uniformes modernes! cela déconcerte toutes les idées préconçues et désoriente l'admiration. On s'était si bien habitué à vivre avec lui dans ces intérieurs si calmes, si recueillis, si curieusement égayés d'accessoires charmants, vieux buffets, tapisseries antiques, vases de Chine, esquisses accrochées au mur, bons fauteuils Louis XIII ou à pieds de biches, parmi les cartons à dessins, les plâtres, les chevalets, les livres éparpillés, en compagnie de gens honnêtes, posés, laborieux, occupés à lire, à peindre ou à faire de la musique! Il va donc falloir maintenant quitter cette bonne petite existence intime et s'en aller à la guerre sur les pas de l'artiste.

Solférino est un grand tableau, proportionnellement à l'œuvre de Meissonier : il a bien un pied de large sur huit pouces de haut, ce sont les *Noces de Cana* de son salon carré.

L'empereur placé un peu en avant de son état-major, inspecte le champ de bataille du haut d'une éminence qui s'escarpe et laisse voir en contre-bas une batterie d'artilleurs. En arrêt sur le bord du

plateau, le cheval immobile dresse les oreilles au bruit du canon, et l'empereur se penche légèrement sur l'arçon de sa selle, comme pour accompagner le regard qu'il promène autour de l'horizon, étudiant, avec le sang froid du capitaine, l'échiquier où se joue la formidable partie; rien n'est plus vrai, plus simple et plus digne que cette pose; aucune emphase, aucun apprêt, et cependant l'œil va tout de suite à cette figure calme, sérieuse et pensive. Contenant leurs montures, qu'exalte l'odeur de la poudre et les détonations de l'artillerie, les officiers de l'état-major attendent en silence le résultat de l'examen et les ordres qui peuvent leur être donnés; une curiosité respectueuse en fait tourner quelques-uns vers le chef, comme pour deviner sa pensée sur son visage impassible; d'autres restent dans leur position avec une passivité héroïque, ne préjugeant rien et prêts à tout faire. A quelques pas en arrière du groupe on entrevoit le peintre lui-même qui a mis là son portrait comme pour attester par sa présence l'exactitude de la scène. Quelques cadavres d'Autrichiens, reconnaissables à leurs vestes blanches et à leurs pantalons bleus, s'aplatissent contre le sol vers la gauche du panneau.

Ces lignes ne donnent qu'une faible idée de la chose décrite; mais il y a un art merveilleux dans l'arrangement de ce groupe équestre, dont tous les personnages sont des portraits et qui cause la sensation absolue de la réalité.

Qui se serait douté avant *Solférino* que Meissonier était un des meilleurs peintres de chevaux qu'on ait jamais vus? Ceux qu'il a prêtés pour montures aux officiers qui entourent l'empereur, sont dessinés et peints avec une science hippique, une justesse de mouvement, une certitude d'allure, une variété de

robe, un sentiment de race dont nous ne connaissons pas d'exemple. Cuyp, Wouvermans, le Bourguignon, Vernet se trouvent dépassés du premier coup. Malgré l'extrême petitesse de ces coursiers de guerre hauts de quatre ou cinq centimètres, on distingue le point visuel de leur œil, la boucle de leur têtière, le chiffre de leur selle, le plus menu détail de leur anatomie et de leur harnachement ; ce sont là sans doute des minuties, mais nous les mentionnons parce qu'elles ne dérangent en rien la largeur de l'ensemble ; on les aperçoit comme dans la nature en y regardant de près.

On peut dire la même chose des personnages. Ils saisissent au premier aspect par la netteté de la silhouette, la vérité du geste, l'aisance de la pose et la franche allure militaire ; en les examinant avec plus d'attention on découvre boutons, passe-poils, aiguillettes, dragonnes, tous les détails de l'uniforme, jusqu'à une croix d'honneur vue en perspective par la tranche sur la poitrine d'une figure au troisième plan.

En appliquant rigoureusement sa manière au tableau de bataille, Meissonier a produit une œuvre profondément originale, d'un caractère tout à fait nouveau et d'une vérité complète. Le ciel, le paysage, les horizons ont, avec une couleur solide et chaude, la sincérité irrécusable d'une épreuve daguerrienne. La patience arrive aux effets de l'instantanéité. Quel chef-d'œuvre que ce petit groupe d'artilleurs manœuvrant leurs pièces au bas du monticule ! Quelle activité, quelle justesse, quelle précision de mouvements ! L'artiste a tout rendu, jusqu'à cet O de fumée qui flotte quelque temps après l'explosion devant la bouche à feu.

Il serait à désirer que Meissonier peignît de la

sorte, non pas un salon, mais un cabinet de batailles;
il ferait tenir une grande victoire dans un panneau
où d'autres pourraient à peine encadrer une tête,
car l'éloge qu'on applique à la nature, *maxime
miranda in minimis*, devrait lui servir de devise.

Cet éminent artiste a mis dans la peinture de
genre toutes les qualités sérieuses de la grande
peinture. Il est un des maîtres de ce temps-ci qui
peuvent le plus compter sur l'avenir, et dont les
œuvres ont leur place assurée aux galeries, entre les
plus célèbres. Aussi l'Institut a-t-il fait acte de justice intelligente en l'admettant au nombre de ses
membres: la perfection vaut l'idéal.

Gazette des Beaux-Arts, 1er mai 1862.

DESSINS DE VICTOR HUGO [1]

Le public sera peut-être étonné de voir que derrière ce titre, où le nom de Victor Hugo se contourne en lettres capricieuses sur un fond d'orage et d'architecture, il ne se trouve ni chapitre, ni ode, ni prose, ni vers, et cependant c'est bien toujours le grand poète qui tient la plume. Seulement, cette fois elle ne trace pas ces mots colorés comme la lumière, vibrants comme le cristal, profonds comme l'infini, que retiennent toutes les mémoires; mais elle s'amuse, n'étant plus dirigée, à griffonner, sur les marges de l'idée qui rêve, les vagues profils des souvenirs, les visions entrevues à travers les brouillards, les chimères de la fantaisie et les caprices fortuits de la main inconsciente. Que de fois, lorsqu'il nous était donné d'être admis presque tous les jours dans l'intimité de l'illustre écrivain, n'avons-nous pas suivi d'un œil émerveillé la transformation d'une tache d'encre ou de café sur une enveloppe de lettre, sur le premier bout de papier venu, en paysage, en château, en marine d'une originalité étrange, où, du choc des rayons et des

1. Préface écrite pour un recueil de dessins gravés de Victor Hugo.

ombres, naissait un effet inattendu, saisissant, mystérieux, et qui étonnait même les peintres de profession. Tout en laissant courir les hachures négligentes, le grand poète causait comme il écrit, tantôt sublime, tantôt familier, toujours admirable ; et l'heure de se retirer venue, chacun se disputait les dessins rayés par la griffe du lion, qu'accompagnait ordinairement quelque dédicace aimable latine, espagnole ou française, selon le caractère du croquis et de la personne qui l'emportait. Il n'est guère de disciple ou de fidèle du maître qui n'ait gardé religieusement une de ces œuvres improvisées, plus rares et plus curieuses qu'un autographe, car elles montraient l'écrivain sous un jour inconnu. Ce sont ces dessins, non pas tous, car il en existe un bien plus grand nombre, mais ceux qu'on a pu réunir, qui, traduits en fac-simile avec un bonheur surprenant par M. Paul Chenay, forment ce livre ou plutôt cet album, désormais complément indispensable de toute édition de Victor Hugo.

Il n'est pas difficile de deviner, au prodigieux sentiment plastique de l'écrivain, qu'il eût été aussi aisément grand peintre que grand poète ; la puissance d'objectivité qu'il possède lui eût servi pour des tableaux comme elle lui sert pour des pages et pour des livres. Mais il n'a pas poussé au delà du simple délassement cette faculté naturelle, sachant que ce n'est pas trop de tout un homme pour un seul art. Le dessin n'est donc pas une prétention chez Victor Hugo, et si parfois on a vu d'illustres maîtres tirer plus de vanité d'un talent secondaire que de l'art qui faisait leur gloire, ce n'est pas le cas de notre poète ; il a fallu la sainte tentation d'une œuvre charitable pour qu'on pût lui arracher la permission d'éditer ces croquis.

On sait, lui-même y fait mainte allusion dans ses vers, quel infatigable promeneur c'est que Victor Hugo. Pensif et mystérieux rôdeur que la muse toujours accompagne, il aime à surprendre la solitude dans l'abandon de ses attitudes secrètes, à venir chez la nature aux heures où, n'attendant personne, elle reste en déshabillé et ne compose pas son visage. Il erre à travers les prairies, lorsque sur les rougeurs du soir les files de peupliers prennent des silhouettes étranges et ressemblent à des processions de fantômes, et le matin, quand le frisson de l'aube fait grelotter le vieil orme convulsif au bord d'une route baignée d'ombre ; un passant rêveur a remarqué ce tremblement noir sur les blancheurs livides de l'aurore, et vous le retrouverez dans une strophe ou dans un dessin. Le poète possède cet œil visionnaire dont il parle à propos d'Albert Dürer ; il voit les choses par leur angle bizarre, et la vie cachée sous les formes se révèle à lui dans son activité mystérieuse. La forêt fourmille étrangement ; les racines fouillent le sol de leurs griffes, pareilles à des serpents rentrant dans leurs repaires ; les branches aux coudes noueux, aux doigts difformes s'étendent comme des bras de spectre ; les nœuds des vieux troncs semblent des yeux qui vous regardent, et, sous les feuilles remuées, on croit voir des fuites de robes ou de suaires.

Ce regard qui dégage de l'aspect naturel l'aspect fantastique, Victor Hugo n'en est pas moins doué à l'endroit de l'architecture. Il rend aussi bien la terreur froide des ruines que l'horreur secrète des forêts. A son génie se mêle quelque chose du génie de Piranèse, le Smarra architectural, dont les noires eaux-fortes donnent la sensation du rêve et du cauchemar. Comme lui, il aime à se promener dans les

21.

décombres des édifices abandonnés, à descendre les escaliers chancelants qui mènent aux lieux profonds, à errer dans le dédale obscur des couloirs sans issue, la lanterne sourde d'Anne Radcliffe à la main. Il est inutile d'insister plus longtemps sur cette faculté extraordinaire. Tout le monde a lu et relu *Notre-Dame de Paris* qui, on peut le dire, a sauvé l'art du moyen âge en France et donné à l'archéologie une impulsion lyrique.

Ainsi donc voilà notre rêveur parti : une strophe volette dans son cerveau avec un frémissement d'ailes qui se déplient et cherchent à prendre leur vol. Il marche de ce pas lent et machinal que ne commande plus la volonté. Déjà il a quitté la ville, et les objets se peignent dans son œil qui ne regarde pas, mais qui voit. Les tableaux se succèdent, composés de réalité et de chimère, de ténèbres et de rayons, se mêlant à la vision intérieure et s'y teignant de reflets surnaturels ; tantôt c'est, à travers quelques bouquets d'arbres, le clocher de Wordsworth montrant le ciel de son doigt silencieux comme pour faire souvenir la terre que Dieu est là-haut ; tantôt, sur une zone claire du couchant, où se traîne, comme un crocodile au ventre écaillé de lumière, un long nuage sombre et gonflé de pluie, se profile en vigueur la dentelure d'un vieux château demi-fantastique, hérissée de toits en éteignoir, d'aiguilles, de cheminées et de clochetons bulbeux, ayant pour premier plan une gerbe d'arbres singuliers. Plus loin, dans le pli d'un vallon, une chaumière presque enfouie sous les ramures, trahit sa présence par un filet de fumée et dit qu'une âme habite là. Au bout du vallon, qui s'étrangle et s'escarpe en gorge abrupte, une forteresse démantelée, éventrée, effondrée, se dresse avec ses pans de murs dont les pierres

continuent la roche. Un arbre mort, tordant son squelette, fait face à l'édifice mort, où rien n'est resté debout que le clocher de la chapelle. Sur le versant opposé, un rocher à configuration monstrueusement humaine semble un Volney romantique méditant sur les ruines. Le poète marche toujours ; un groupe de strophes s'est détaché de son front songeur, et voici qu'au sommet d'un pic, comme une couronne aux pointes aiguës, une flèche gothique, ouvrée et fenestrée à jour, s'élance à l'escalade du ciel avec une folle ardeur d'ascension, sans s'inquiéter si les autres aiguilles plus humbles la peuvent suivre à ces hauteurs vertigineuses. Une ville jaillit d'un gouffre sombre sur le plateau d'une montagne, comme Ronda ou Constantine, découpant sur le ciel orageux ses remparts lézardés par la brèche, ses tours au profil écorné, ses clochers à renflements, ses échauguettes, ses pignons en escalier et ses cheminées noires. Le promeneur a débouché dans la plaine. Le soleil disparaît à l'horizon parmi les braises et les fumées du couchant, derrière la silhouette d'une ville à dômes et à tours, incendiée de reflets ardents, où l'imagination peut voir l'embrasement de Sodome ou de Moscou. Puis la nuit vient ; l'immensité se tend de crêpes lugubres, qu'égratignent comme des fils de paillon quelques vagues traînées de lumière. Les ruines d'un vieil édifice inconnu s'ébauchent obscurément sous une blafarde lueur et s'écrasent au milieu des rochers et des broussailles. Un burg s'élève au centre d'un cercle de montagnes farouches, comme Barberousse entouré de chevaliers en révolte. Mais la pièce de vers est finie. La rime suprême a répondu à l'appel de sa sœur ; il est temps de rentrer au logis, où la famille attend sur le seuil le retour du rêveur pour

l'agape du soir. Il n'y a plus que le bois à traverser. Sur la face argentée de la lune, les déchiquetures entrecroisées des ramures font l'effet d'une voilette de Chantilly sur un visage pâle. Dans les herbes, les ombres et les lueurs prolongent leurs stries bizarres, et les effarements nocturnes se tapissent derrière les taillis difformes. Tout le frisson des grands bois aux heures sombres palpite sous ces hachures désordonnées, où l'œil inattentif ne verrait qu'un griffonnage.

Après les causeries du dessert, le poète confie au papier les vers qu'il a butinés pendant sa longue promenade, et s'il reste une place blanche, parfois de la même plume dont il vient de fixer des strophes immortelles, il esquisse en traits rapides et nonchalants les images confusément perçues à droite et à gauche de la route. Nous ne répondrions pas que toujours il ait vu réellement ce qu'il dessine : un colombier de ferme a peut-être été le point de départ de ce burg sourcilleux; un village enflammé par le couchant est devenu l'incendie d'une cité babylonienne; les grossissements et les déformations du crépuscule ont fait d'une humble chaumine une forteresse sinistre et formidable, et des ondulations d'un tertre une sierra aux crêtes chenues; ce qui n'était qu'un arbre s'est contourné en fantôme, et les objets les plus simples ont pris des apparences spectrales. Car le talent de Victor Hugo, qu'il écrive ou qu'il dessine, a cela de particulier qu'il est à la fois exact et chimérique. Il rend l'aspect visible des choses avec une précision que nul n'a égalé, mais il rend aussi l'aspect invisible au vulgaire ; derrière la réalité il met le fantastique comme l'ombre derrière le corps, et n'oublie jamais qu'en ce monde toute figure belle ou difforme, est suivie d'un spectre noir comme d'un page ténébreux.

Maintenant que nous avons enchâssé et serti dans notre pauvre style comme des pierres de mosaïques dans du mortier les petits bois qui représentent les fantaisies répandues çà et là sur les marges des livres et des manuscrits, arrivons aux dessins plus importants, aux planches tirées à part et gravées par M. Paul Chenay. Après les esquisses, les tableaux.

Parmi ces dessins il y a des paysages d'un caractère bizarre ; mais ce qui frappe d'abord, ce sont les planches qu'on pourrait appeler des : « rêves d'architecture. » Une surtout retient longtemps la pensée et le regard par la singularité de la composition, la fantaisie de l'effet et la profondeur mystérieuse du sens.

Au sommet d'une plate-forme ou d'une terrasse dont une des parois s'escarpe dans le vide, s'élève un grand mur qui se replie à angle droit en perspective infinie jusqu'à une tourelle lointaine, coiffée d'un toit en poivrière et surmontée d'une girouette à queue d'aronde. A l'angle le plus rapproché du spectateur, contre une tour carrée qui ne dépasse guère le faîte du mur, s'applique un portail très ouvragé, à fronton aigu, que flanquent deux clochetons hérissés de crosses. Au-dessus du porche s'ébauche vaguement un bas-relief confus. Sur le côté s'ouvre une poterne qu'encadrent des ornements en volute dans le goût de la Renaissance. De l'enceinte formée par la muraille s'élève, comme un donjon du centre d'une forteresse, un groupe de bâtiments, bizarre amalgame de pignons denticulés, de toits pointus, d'étages en surplomb, de cabinets superposés, que zèbre fantastiquement l'ombre de nuages amoncelés au-dessus du château par bancs sinistres, où flamboient quelques éclairs

fauves. Au bas de la muraille se lit, dans une espèce de cartouche, cette inscription en lettres majuscules : « *homo lapides, nubes deus,* » sentence mélancolique et dont l'énigme concise renferme bien des sens. Le château de pierres bâti par l'homme durera moins que le château de nuées bâti par Dieu. L'éternelle mobilité des nuages est plus solide que le granit, et depuis longtemps l'édifice aura disparu que les vapeurs continueront à entasser leurs fantastiques architectures sur le plateau désert.

Une autre planche intitulée : « *Espagne, un de mes châteaux,* » ferait une merveilleuse décoration ; Don Ruy Gomez de Silva et Dona Sol y logeraient sans déroger. Au pied d'une montagne farouchement ravinée se développe le manoir féodal projetant son ombre opaque sur la plaine. Les murailles sont hautes et fortes, soutenues de tours carrées ; l'une d'elles porte une logette crénelée par-dessous comme un moucharaby. Au centre, un prodigieux portail de construction plus moderne et bâti dans ce style que les Espagnols appellent *plateresco*, qui est pour ainsi dire le rococo de la Renaissance, entasse sur la vieille et robuste muraille la complication touffue de ses ornements. Sur deux espèces de consoles formant les jambages de la porte repose un mirador surmonté lui-même de tourelles évidées qui s'accolent à une sorte de campanile à pointe enrichie de fleurs en plomb. Hernani a dû gravir plus d'une fois les marches qu'on entrevoit sous l'ombre du porche. Quelques barbacanes percent de loin en loin l'épais rempart où s'ouvre une seule fenêtre à colonnettes et à fronton coupé qu'a fait sans doute pratiquer la châtelaine, ennuyée de manquer d'air et de jour dans sa chambre. Une potence de fer, scellée au mur de la tour, montre que le

seigneur de ce romantique manoir a droit de justice basse et haute sur ses terres. Au loin miroite une eau sombre qui reflète le clocher d'une chapelle. Le vieux baron de fer des *Odes et Ballades* aimerait à vivre là « oubliant, oublié ».

Il est difficile de rêver quelque chose de plus opaquement sinistre que le *Burg*. Le ciel, sombre comme une plaque de marbre noir, est rayé de hachures diagonales, longs filets de pluie poussés par la tempête à l'assaut de la ruine. Il ne reste plus au sommet du pic qu'une tour à pignon crénelé, celle-là même où dut flotter la bannière de Job le Maudit. Des arrachements de murs, des pans de remparts lézardés font encore reconnaître le contour de l'ancienne enceinte. Une porte s'ouvre lugubrement sur l'abîme. Le long des escarpements du rocher dont la base se perd dans les tourbillons de la rafale, des anfractuosités difformes, des végétations hideuses semblent des araignées gigantesques qui montent à ces décombres que les fantômes seuls habitent, pour s'y tapir et y tisser leurs toiles démesurées.

Le Château, quoiqu'il ait l'air encore assez rébarbatif au bord de ce lac trop sombre pour le refléter, est un logis plus présentable. Sa silhouette ne s'ébrèche pas sur le ciel plombé; ses tours et ses pavillons ont encore leur coiffure d'ardoise; ses girouettes tournent à tous les souffles au bout de leur broche de fer; aucune pierre n'est tombée au fond du gouffre, et s'il y a dans le manoir une oubliette pour le cadavre, un corridor pour le spectre, il y a aussi une chambre pour l'homme.

Sur une teinte bleuâtre et rehaussée de blanc qui joue le clair de lune, *l'Abbaye* détache sa masse imposante; on distingue encore parmi les écroulements la carcasse et comme l'ossature du vieil édifice. Les

deux pignons de la nef sont restés debout. Le toit s'est effondré. Les vents et les pluies d'hiver ont défoncé au-dessus du portail la grande fenêtre à meneaux trilobés, qui maintenant s'ouvre béante et noire dans la nuit. Aux décombres de l'église, la manse abbatiale épaule ses murs chancelants où les croisées ont pris la forme de brèches. Un portique à colonnettes romanes, percé d'une porte-en plein cintre, s'argente aux rayons de l'astre nocturne et dessine ses détails assez bien conservés sur le fond sombre de l'antique muraille. A l'angle de la manse se dresse un clocheton de pierre au toit écaillé, et tout au fond, derrière l'église, un clocher profile sa forme obscure. La ronde du sabbat tournerait à l'aise dans la nef déserte ayant pour plafond la nuit et sous ses pieds fourchus les tombes des anciens moines.

Si cette planche, qui représente au bord d'une vaste étendue d'eau où glisse un voile, une botte de tours bizarrement reliées entre elles par des constructions hybrides, n'avait pour titre « *près Dunkerque* », on pourrait croire, à voir les toits à pignons, à boules, à renflements étranglés et pansus, que le croquis a été pris sur les rives du Volga, entre Ribinsk et Kostroma, pendant une halte du bateau à vapeur, d'après un de ces couvents ou de ces villages que les bulbes de leurs clochers et les dômes bizarres de leurs églises désignent à l'attention du voyageur, tels que Romanov, Spaskoe, Novospaskoe, Borisoglievsk.

Cette gravure, d'une teinte lumineuse et blonde, nous servira de transition pour arriver aux paysages proprement dits. Nous y distinguerons tout d'abord un groupe de trois planches, une sorte de trilogie où la même idée se poursuit et se développe : *le Fleuve,*

la Rivière, le Ruisseau. Le Fleuve, c'est le Rhin qui s'épanche large et vaste entre sa double ceinture de montagnes couronnées de burgs en ruines. Au milieu du courant s'élève, sur un écueil, la fameuse tour des rats, Mæusethurm. Un bateau à voiles glisse sur l'eau transparente qu'il sillonne de son long reflet. Des nuages ingénument tirebouchonnés rampent au-dessus des collines abruptes dans un ciel rayé de lueurs dont le fleuve s'illumine en les répétant. Cette planche, une des plus considérables du recueil, ferait une magnifique illustration aux *Lettres sur le Rhin;* elle est du reste gravée par M. Paul Chenay avec une science fidèle qui n'enlève rien à la naïveté de l'original. *La Rivière*, plus humble, comme il convient, coule paisiblement à travers une plaine où miroitent de loin en loin ses méandres sous des coups de lumière; à gauche, un coteau crayeux avec un village à ses pieds; à droite, une longue file d'arbres accompagnant une route jusqu'aux lointaines brumes de l'horizon. Ce n'est rien et c'est charmant. Un vrai instinct de paysagiste vivifie cette légère croquade. *Le Ruisseau*, qu'on prendrait pour une étude d'après nature de Flers, prise dans quelque grasse prairie normande, glisse entre les herbes de ses bords. Deux peupliers détachent en vigueur leur frêle découpure d'un fond de ciel lumineux. Une lisière de bois termine à l'horizon la prairie.

Rien de plus nocturne, de plus solitaire et de plus mystérieux que la planche ayant pour titre cette épigraphe empruntée à Virgile : *Amica silentia*, « les silences amis ! »

Dans l'obscurité bleuâtre, des arbres muets étalent leurs ramures que ne fait pas trembler un seul souffle de vent. Les herbes mêmes sont

immobiles. A travers l'ombre, la solitude écoute le silence,

Et sur l'horizon gris la lune est large et pâle.

On pourrait prendre *le Matin* pour une eau-forte de Rembrandt. Derrière la berge d'un canal hollandais, l'aube se lève dans de chaudes vapeurs qu'elle traverse de clartés. Au bord du canal, une maison à pignon découpé, des bouquets de grands arbres noirs criblés de lumière, une tour, et, un peu en arrière, un clocher à flèche aiguë, puis l'eau transparente et sombre, mêlée de reflets et de lueurs, égratignée de rayons, écaillée de paillettes, et, sur le premier plan, un coin brun de la rive pour repoussoir. La gravure de ce dessin est merveilleusement réussie. Mais voici que le *Souvenir d'un brouillard*, enveloppant les formes comme la vapeur du rêve, s'étend sur une plaque vaguement estompée d'aqua-tinte à travers laquelle les silhouettes à demi effacées des peupliers et des ormes apparaissent comme des arborisations sous la transparence laiteuse d'une agate. Mais à quoi bon tant de vaines phrases, et pourquoi multiplier des pages que le lecteur tourne d'un pouce impatient? Laissons parler les dessins de Victor Hugo, ils s'expliqueront bien tout seuls.

<div style="text-align:right">Décembre 1862.</div>

LES GLADIATEURS

Les Gladiateurs du Major Wythe Melville sortent du cadre habituel où s'enferment les romans anglais. Il ne s'agit pas cette fois d'une de ces longues et patientes analyses qui décrivent les petits événements de la vie intime avec une minutie investigatrice et détaillent fibre à fibre le cœur humain dans un milieu donné ; ce n'est point non plus une peinture du *high life* montrant le dandysme poursuivant une intrigue à travers les dangereux exploits du sport ; encore moins une de ces fantaisies qui mêlent à des figures d'une réalité bouffonne et grimaçante des types d'une délicatesse idéale et d'une sensibilité nerveuse extrême ; c'est un livre objectif et plastique que l'érudition n'empêche pas d'être un roman intéressant, malgré les peintures suffisamment exactes de la vie romaine qui colorent un grand nombre de ses pages. Nous ne connaissons guère dans la littérature anglaise moderne que *l'Épicurien*, de Thomas Moore, et *le Dernier jour de Pompéi*, de Lytton Bulwer, où l'on ait essayé de restituer les formes de la vie antique en faisant servir un récit fictif à des applications de vraie couleur locale.

C'est un captif breton que le Major Wythe Melville

a choisi pour héros de son roman. Sur cette nature primitive d'une loyauté toute barbare, la civilisation romaine grandiosement corrompue devait produire une sorte de dégoût instinctif. Esclave d'un maître qui le traite avec douceur, Esca ne souffre que par les rêves nostalgiques qui lui rappellent sa patrie soumise et sa mère morte, hélas! pendant son enfance. Il est beau, d'une beauté mâle et sauvage; l'œil bleu du Celte brille à travers les mèches de ses longs cheveux blonds, et, sous sa peau blanche, se dessinent des muscles invaincus. Envoyé par son patron pour porter des fleurs et des fruits dans une corbeille de filigrane d'argent à une noble dame romaine, il bat le cocher insolent d'un patricien, et cet exploit lui gagne l'admiration de Myrrhina, la suivante, et de Valéria, la grande dame. Dans une rencontre avec le cortège des prêtres d'Isis, Esca délivre une jeune fille juive, objet des insultes de ce vil troupeau, et d'un coup de poing assez lourd pour assommer un bœuf, il renverse le gigantesque eunuque Spado. Ce coup de poing porte au comble l'enthousiasme de Valéria, qui passait par là en litière, et il n'est bientôt bruit, dans Rome, que de l'extraordinaire vigueur de l'esclave breton. L'on sait à quel point l'antiquité païenne prisait la force physique déifiée sous les muscles d'Hercule. Il est question, à un souper chez l'empereur Vitellius, du robuste Gaulois, et un pari s'engage entre Licinius, le maître de l'esclave, et Placidus le tribun, qui s'offre à combattre Esca en plein cirque, avec le filet et le trident du rétiaire. A cette époque de décadence et de corruption, il n'était pas rare de voir des patriciens et des chevaliers Romains, jaloux de la gloire des gladiateurs, descendre dans l'amphithéâtre. Outre ces motifs, Placidus n'a pas été sans remarquer l'impression

produite sur Valéria par le beau Gaulois, et comme il est amoureux de la belle patricienne autant qu'un homme de sa nature peut l'être, il compte sur son adresse pour se débarrasser de son rival, car Placidus le tribun, rompu par la discipline militaire, excelle à tous les exercices du corps. Licinius se repentant d'avoir engagé la vie de son esclave dans une lutte dangereuse, veut au moins qu'il n'aborde l'arène qu'entraîné, préparé et armé de toutes pièces, et il le confie aux soins d'Hippias, un gladiateur émérite ayant reçu sous Néron, après de nombreuses prouesses, l'épée de bois à garde d'argent qui le dispense à l'avenir de prendre part aux jeux périlleux du cirque. Valéria lui recommande aussi le Gaulois; comme beaucoup de dames romaines, ainsi qu'on peut le voir dans les satires de Juvénal, elle a pour maître Hippias, dont elle prend des leçons d'escrime et de gymnastique pour entretenir la souplesse de son corps de marbre. Les gladiateurs formaient alors des espèces de tribus ou écoles qu'on appelait la *Famille*, doux nom faisant contraste avec la férocité de ces existences toujours menacées et où l'ami était exposé d'un jour à l'autre à recevoir la mort de la main d'un ami, selon la capricieuse cruauté du peuple.

La peinture de la *Famille* d'Hippias est un des morceaux les plus curieux et les plus intéressants du livre; on y apprend des détails intimes sur ces vies étranges dont la civilisation moderne a tant de peine à se rendre compte, et qui semblent impossibles malgré les témoignages de l'histoire. Ces détails, qu'il faudrait aller chercher dans une foule d'auteurs, sont groupés avec beaucoup d'art et se mêlent naturellement au récit. M. le major Wythe Melville s'y complaît d'une façon visible et il fait

passer son goût au lecteur. Ce vieux sentiment anglais qui perpétue les boxeurs et rend vains les efforts de la justice pour empêcher les luttes barbares du pugilat, domine à son insu le romancier et lui inspire une sympathie toute britannique à l'endroit de ces rudes compagnons aux cous de taureau, à la large poitrine, aux biceps en relief, aux muscles entrelacés comme des barres d'airain, aux chairs dures qui semblent défier la meurtrissure du ceste et le tranchant de l'épée. Il les admire, il les aime; leur appétit vorace l'amuse, et il ne leur mesure pas, aux instants de repos, les profondes coupes de Falerne L'art du gladiateur est pour lui une sorte de *sport* qui a son entraînement, ses exercices préparatoires, ses conditions de combat réglées d'avance. Il conçoit très bien qu'on parie tant pour tel athlète contre tant pour tel autre, et il ne déploie aucune sensiblerie larmoyante sur le sort accepté sans murmure par ces héroïques lutteurs. Cette énergie physique développée jusqu'à la dernière puissance, ce stoïque dédain de la vie, cette bravoure désespérée qui n'a d'autre but que de distraire un moment le colossal ennui romain, tout cela charme le major Wythe Melville. Comme Valéria, il est sensible à la beauté des coups de poing d'Esca, l'esclave Gaulois. Le portrait d'Hippias est tracé de main de maître. Quel sérieux profond, quel air de parfait gentleman et avec quelle fermeté il tient en respect sa sauvage *Famille!* Ses leçons brèves, nettes, absolues, ont autorité d'axiome; il n'y a pas d'attaque que ne déjoue son habileté à toute épreuve. Euchenor, le jeune pugiliste grec, beau comme Mercure, dont la force est composée d'adresse, regarde d'un air de supériorité athénienne ces grands corps, ces lourdes masses; il les méprise comme l'esprit méprise la

matière. Parmi ces lions, Euchenor est un jaguar. Il n'est pas aimé dans la troupe. On redoute son élégance perfide et l'on soupçonne son courage que défend une habileté trop parfaite. La figure d'Hirpinus, le vieux gladiateur qui a pris du ventre et doit se faire maigrir comme un jockey anglais à chaque annonce de jeux publics, éveille la sympathie malgré sa rudesse et sa trivialité. C'est un brave homme dénué d'envie et qui aime franchement Esca, le champion le plus robuste qu'il ait connu. Rufus, le citoyen romain pour qui sa périlleuse profession n'est qu'un moyen de nourrir une femme et un enfant qu'il adore, et qui, tout en combattant, rêve à une retraite au versant de l'Apennin, avec trois ou quatre arpents de terre et une vigne au soleil découpant l'ombre sur son humble seuil, introduit un sentiment humain dans cette ménagerie de belluaires.

Esca étonne par son adresse et sa vigueur tout ce monde, bon appréciateur de semblables qualités. Le jour de la lutte arrive, une foule immense encombre les degrés de l'amphithéâtre. Valéria, dont le Gaulois, dans sa chasteté farouche, n'a pas voulu comprendre l'amour, s'y trouve à une place d'honneur, pâle, inquiète, en proie à de tumultueux sentiments, mais accoudée d'un air nonchalant à des coussins de pourpre et d'or. Mariamne aussi, la jeune juive délivrée par Esca, qu'elle aime et dont elle est aimée, s'est rendue au cirque agitée d'angoisses mortelles. Les deux femmes se regardent et comprennent leur rivalité à leur pâleur. Le signal est donné : les gladiateurs défilent sous la loge impériale en chantant leur chœur lugubre : *Ave Cæsar, morituri te salutant*. Plusieurs engagements ont lieu avec des chances diverses; puis commence la lutte d'Esca et du tri-

bun Placidus. Un fer d'épée resté dans le sable fait tomber le Gaulois, qui plus d'une fois a déjoué avec un rare bonheur les ruses de son ennemi et l'a forcé à chercher son salut par la fuite. L'inextricable filet s'abat sur sa tête et il reste enchevêtré sous ses mailles, à la merci de Placidus, prêt à l'immoler; mais le peuple charmé par la beauté, la force et le courage du barbare, victime d'un accident, fait le signe du pouce sauveur, et le Gaulois sort vivant de cette arène d'où le servant de place, déguisé en Mercure Psychopompe, devait tirer au bout d'un croc son cadavre sanglant.

Mais nous voici embarqué dans une analyse comme si tout à l'heure le livre lui-même n'allait pas montrer, dans tout leur développement, les scènes que nous esquissons ici d'un trait sommaire. Parlons plutôt de la vivacité de couleur avec laquelle le major Wythe Melville a peint l'émeute et la conspiration qui renversent Vitellius. Rien n'est plus sinistre que ces rues de Rome où courent agitant des torches les gladiateurs stipendiés par le tribun Placidus. L'attaque du palais que défend en vain la garde germanique, l'effarement de Vitellius surpris, au milieu d'une orgie crapuleuse, sur des monceaux de victuailles, sa mort horrible prolongée par une cruauté sarcastique, ont la vérité de l'histoire et le pittoresque du roman. Un contraste du plus heureux effet, parmi toutes ces scènes violentes, est la procession de chrétiens allant ensevelir une jeune vierge sous les cyprès du mont Esquilin. Cet humble cortège, c'est le monde nouveau qui s'avance sur les débris de l'ancien, c'est la régénération, c'est l'avenir! La monstrueuse orgie romaine a besoin d'être expiée par un long jeûne, et tant de vices appellent bien des vertus. Cette infiltration de l'idée chré-

tienne à travers l'énorme écroulement du paganisme est parfaitement rendue par M. le major Wythe Melville. Son admiration pour la force physique ne lui ôte nullement le sens de la spiritualité. S'il comprend les gladiateurs, il vénère les martyrs, et s'il représente avec un éclat extraordinaire Valéria au milieu de son luxe effréné et de ce *mundus muliebris* dont les raffinements de nos coquettes n'approchent pas, il, sait trouver pour Mariamne, la jeune juive déjà à demi inclinée sous le baptême des lignes d'une suavité exquise et des teintes d'une pureté virginale. Les ardeurs de la passion ne l'empêchent pas de peindre les tendresses de l'amour. Valéria, dédaignée par Esca, dédaignant Placidus et se donnant à son maître Hippias, qu'elle suit au siège de Jérusalem, rappelle cette belle patricienne se sauvant du palais conjugal avec Sergius, un gladiateur qui n'est plus jeune, qui est manchot et dont le poids du casque a déformé le front!

Quel étrange spectacle devait présenter cette Rome des empereurs, cloaque d'or et de sang, sentine vertigineuse où s'engouffraient toutes les corruptions! L'univers appauvri l'enrichissait de ses dépouilles opimes! La ville de briques, incendiée par Néron au son de la lyre, était devenue une ville de marbre. Les airains de Corinthe, les statues d'Athènes, les tableaux sur bois de laryx d'Apelles, de Parrhasius, de Zeuxis, d'Euphranor et de Protogènes ornaient les splendides demeures des patriciens. Tout un peuple d'esclaves ajoutait sa force et son intelligence à ces existences colossales, élixirs de vies humaines sacrifiées. Un luxe inouï faisait aboutir la mamelle du monde à la bouche d'un seul homme, que cette absorption n'assouvissait pas. La puissance démesurée et les mons-

trueux caprices des Césars faisaient taire la pensée dans les cerveaux et anéantissaient le sens du bien et du mal. L'âme, effarée au milieu de cette gigantesque orgie, ne savait plus où se prendre. Cependant, à l'horizon lointain, s'avançaient, sur leurs petits chevaux maigres, les hordes des barbares, et les prétoriens se battaient dans les rues de Rome pour la chute ou l'élévation d'un empereur.

L'auteur a bien compris cette époque et son livre nous rappelle une magnifique composition de Paul Chenavard. Dans ce tableau, divisé en deux zones, passe un triomphe romain avec ses aigles légionnaires, ses trophées, ses captifs les bras liés au dos, à travers des monuments qui semblent devoir être éternels. La zone inférieure représente la Rome souterraine, la Rome des Catacombes, où les chrétiens, abritant la vie dans la mort, célèbrent l'agape mystique. La ville des Césars est minée par-dessous, et bientôt le Christianisme sortant de ces ombres protectrices, arborera la croix triomphante sur le Panthéon d'Agrippa !

Toute la partie du livre qui contient le siège de Jérusalem est du plus vif intérêt. La description du Temple a la grandeur fantastique d'une gravure de John Martynn, et cependant toutes les indications de la Bible y sont scrupuleusement conservées. Le prodigieux édifice étincelle au soleil avec son toit lamé d'or qui surexcite la convoitise des assiégeants. La défense et l'attaque sont également furieuses. Eléazar, le père de Mariamne, s'est jeté dans la place et la défend avec un opiniâtre désespoir, secondé par Esca, ennemi né des Romains. La famine, les dissensions intestines qui déchirent la malheureuse ville, sont retracées avec une rare énergie, et toujours résonne la voix lugubre de ce prophète de

malheur qui ne se tait que sous une énorme pierre lancée par une catapulte. Jérusalem enfin succombe, le Temple est livré aux flammes. Ne faut-il pas que le judaïsme soit vaincu comme le paganisme pour faire place à la religion chrétienne? L'arc de Titus s'élève sur le forum et l'agonie du Calvaire est vengée !

Préface de la traduction des *Gladiateurs*, par Ch. Bernard Derosne, 2 vol. 1864.

LES BONAPARTE

Le nom de Napoléon a jeté un tel rayonnement qu'il a comme absorbé dans sa lumière les remarquables individualités de sa famille. De même le soleil, lorsqu'il est haut monté sur l'horizon, empêche de discerner par ses trop vives splendeurs les étoiles qui, cependant, sont à leur place et scintillent de leur éclat propre. L'astre disparu dans le lointain Océan, l'œil moins ébloui a pu dans le ciel plus sombre voir avec netteté ces lueurs distinctes et colorées chacune de sa nuance particulière. Autour du héros immortel, sur un puissant arbre généalogique, se groupent de vivaces rejetons animés par une sève généreuse, le sang des Bonaparte, et qui dans leur mesure ont contribué à la gloire de ce nom que la terre ne saurait désapprendre et que prononcera la bouche du dernier homme. Il est juste de leur faire la place que l'histoire distraite ne leur a pas toujours donnée, occupée qu'elle était à buriner sur l'airain de ses tablettes, la gigantesque fortune de Napoléon ce conquérant qui résume, en les grandissant, César, Alexandre et Charlemagne, et présente, au milieu de la civilisation moderne, un de ces types démesurés, confluent de toutes les

facultés humaines qu'on ne croyait possibles que dans le monde antique. Rois, quand il était Empereur, les frères du héros l'ont servi de tout leur dévouement et de toute leur obéissance, prenant le mot d'ordre de ce prodigieux génie, cerveau de l'univers, avec une haute et respectueuse abnégation, plus difficile qu'on ne pense, à qui a la couronne en tête et le sceptre en main. Changer quelque chose à un plan de Napoléon, l'illustre chef de la famille, leur eût paru un sacrilège.

Quand la Victoire qui, avec Bonaparte, avait retrouvé sur la neige des Alpes, le chemin d'Annibal, et du haut des Pyramides s'était fait contempler par quarante siècles, se lassa de suivre l'Empereur dans cette course triomphante dont les étapes étaient marquées par des capitales vaincues, et, les ailes usées, les pieds sanglants, tomba pressant le dernier aigle contre son cœur, sur le champ funèbre de Waterloo, les Bonaparte, après de suprêmes luttes, prirent la route de l'exil, regrettant la France et l'œil tourné du fond de leur retraite vers ce rocher volcanique où la force et la puissance avaient comme dans la tragédie d'Eschyle, rivé avec des clous de diamant, le Titan moderne, le nouveau Prométhée puni par Jupiter pour avoir voulu soustraire les hommes à la tyrannie des Olympiens. En effet, Napoléon, c'était la Révolution soumise, organisée, armée, le jeune monde se substituant à l'ancien; chaque bataille avec l'ennemi défaisait une vieille idée et fondait l'avenir.

Dans la ville des Césars, madame Mère, Niobé aveugle, ne regrettait pas la lumière dont son fils ne jouissait plus et restait immobile dans la fixité d'une douleur que pouvait seul réveiller un moment quelque visiteur venu de France.

Les autres Bonaparte dispersés sur la face du monde, mais regardant toujours la patrie, ne se laissèrent pas aller à ce stérile et morne abattement de l'exil, qui finit par user les plus mâles courages. Ils n'écoutèrent pas les mauvais conseils des espérances chaque jour trompées et gardèrent pur ce nom sacré de Bonaparte. Vivant de cœur avec la France, si leur pieds n'en pouvaient franchir la frontière, ils étudiaient de loin ses besoins, ses désirs, ses ambitions légitimes.

Bannis, ils ne devinrent jamais étrangers, ils restèrent français, sans être ingrats pour le pays qui accueillait leur fortune errante. L'un d'eux même sacrifia généreusement sa vie pour la liberté italienne ; de sévères études, des travaux pratiques, la familiarité des arts les maintinrent au courant des progrès, et, bien que la destinée semblât les avoir oubliés, ils se tinrent prêts à tout hasard, pour quelque éclatant coup du sort. Quoique, depuis longtemps déjà, Napoléon parût n'être que le plus glorieux accident de notre histoire, un météore évanoui sans retour, après avoir rempli tout notre ciel de sa splendeur, celui qui n'était alors que Louis Bonaparte, songeant à cette grandeur éclipsée, à ce génie surhumain, à cette fortune incomparable, au long et fidèle souvenir du peuple pour cette auguste mémoire, ne pouvait admettre, malgré les brutales affirmations des faits, que la France en eût fini à tout jamais avec Napoléon. Ces paroles du chef de sa race résonnaient sans cesse à son oreille : « Ce n'est qu'avec ma dynastie que la nation peut espérer d'être libre, heureuse et indépendante. » Il écoutait les voix qui venaient de la patrie et qu'il entendait seul ; il *voyait*, de ce regard long, prophétique et sûr, pour lequel le voile des événements intermé-

diaires n'est pas un obstacle, la dynastie Napoléonienne assise sur le trône et entourée des acclamations de tout un peuple heureux de sentir palpiter au-dessus de sa tête les ailes d'or des aigles qui l'ont tant de fois conduit à la victoire. Ce retour de Napoléon, que rêvait l'imagination populaire et qui était devenu la légende des hameaux, il l'a réalisé contre toute attente, à la surprise des habiles qui ne croient pas à la poésie ni à la force des noms héroïques. Avec lui, la famille est reparue, se tenant modestement à la place assignée, sur les côtés et les degrés du trône, prête à se dévouer à Napoléon III, comme à Napoléon I^{er}, où plutôt à la France, dont il est l'incarnation auguste.

Préface de la *Galerie Bonaparte*, 1 vol. décembre 1864.

LA COLLECTION D'ESPAGNAC

Jamais le goût des arts n'a été plus développé qu'aujourd'hui. Les toiles des maîtres anciens et modernes sont disputées aux feux des enchères avec un acharnement qui ne recule devant aucun sacrifice, et l'on serait étonné des prix qu'atteignent les chefs-d'œuvre, si un chef-d'œuvre pouvait être trop chèrement payé. Les gens du monde ont compris que le plus noble luxe était celui du beau et que c'est encore le moins ruineux. Un spirituel mahométan disait, après la vente de sa collection, que tout, à Paris, l'avait trompé : les amis, les femmes, le jeu, les courses, tout, excepté les tableaux ; mais il faut apporter au choix beaucoup de tact, beaucoup de goût et d'expérience ; il faut savoir prendre dans chaque école ce qu'elle a de supérieur, de véritablement beau, d'authentiquement pur, ne pas se laisser influencer par la mode du jour, et deviner les revirements du goût. Naguère, sous l'influence des doctrines de David et de ses imitateurs, les Watteau, les Boucher, les Greuze, les Chardin, les Fragonard, injustement méprisés, se vendaient ou plutôt se donnaient pour des sommes dérisoires. Aujourd'hui, et avec raison, on les couvre de billets de banque, car ce sont des maîtres gracieux, spiri-

tuels, charmants et, malgré leur apparence frivole, d'une originalité profonde ; tout leur appartient : leur goût, leur style, leur dessin, leur couleur et leur touche. Ils sont intimement français. Louis XIV, devant les Téniers, disait : « Otez de là ces magots, » d'un air royalement dédaigneux ; et l'on sait avec quelle passion maintenant on recherche ces magots, passion peut-être trop vive, quoique bien justifiée, qui rend certains amateurs moins sensibles au grand art italien, si élevé, si noble, si rapproché de l'idéal et qui restera toujours, après l'art grec, la plus sublime expression du génie humain.

Dans le catalogue de la galerie que précèdent ces lignes, parmi les flamands, les espagnols, les français, on remarque de grands noms italiens, et c'est avec plaisir que nous les y voyons. Tout cabinet auquel ils manquent, fût-il peuplé des toiles les plus précieuses, des panneaux les plus délicatement finis des peintres de Flandre et de Hollande, ne présentera qu'une idée incomplète de l'art ; la beauté suprême en sera absente.

Le joyau de cette collection est un *Ex-voto* de Giorgione, ce coloriste d'un ton si chaud, si riche, si intense, que le Titien en fut jaloux et ne l'a pas dépassé. Dans ce cadre, qui n'a guère que les dimensions d'un tableau de chevalet, l'artiste a représenté la Vierge ayant sur les genoux l'enfant Jésus qui, le sourire sur les lèvres, tend sa main mignonne au donataire, pieusement incliné devant lui et accompagné de sa fille. Sujet bien souvent traité, mais toujours neuf sous le pinceau d'un grand maître. Jamais la palette de Venise n'eut des teintes plus ardentes et plus fraîches. Un clair-obscur réchauffé d'ambre et de pourpre, comme s'il reflétait le soleil couchant, baigne les chairs, modelées avec

une suavité et une *vaghezza* qui étonnent quand on pense que Giorgione était élève de J. Bellin, le maître naïf et pur dont les contours gardent encore quelque chose de la sécheresse gothique. La scène se passe dans un paysage aux tons bleuâtres et verdissants, qui fait admirablement valoir les carnations. La Vierge a déjà ce type de beauté robuste qu'on retrouvera plus tard amplement développé dans l'*Assomption* du Titien. Elle n'a rien gardé des vierges souffreteuses du moyen âge, et ses draperies s'arrangent avec la plus noble largeur. L'enfant Jésus est charmant, et le donataire, sous le déguisement de son saint patronymique, a la fierté d'un Magnifique de Venise. Le hâle fauve de Giorgione met comme un vernis de soleil à cette peinture de l'exécution la plus tendre et la plus *floue*, qui reste ferme en étant suave.

Vénus irritée contre l'Amour, de Paul Véronèse, pourrait se prendre, au premier coup d'œil, pour une belle dame vénitienne grondant son fils. Le peintre des *quatre grands Festins* ne se piquait pas d'une couleur locale bien exacte, et il travestissait volontiers la mythologie et l'histoire à la mode de son temps; non pas qu'il l'ignorât, mais il préférait représenter ce qu'il avait sous les yeux en le revêtant de la noble forme et du beau coloris qui le distinguent. Aussi, bien que cette Vénus ne ressemble guère à l'Aphrodite grecque née de l'écume marine, elle n'en est pas moins une superbe femme aux opulents cheveux roux, à la figure charmante, aux bras d'une robustesse délicate, habillée de soie et de brocart sur un patron qu'on retrouverait dans le recueil des costumes de Vecellio. Son type rappelle, un peu idéalisé, celui de la femme de Paul Véronèse qu'il a placée dans le tableau des *Pèlerins d'Em-*

maïs. L'Amour, moitié souriant, qui semble demander grâce avec une arrière-pensée mutine, pourrait bien avoir eu pour modèle un des enfants du peintre, qu'il aimait à faire jouer dans ses compositions avec quelque chien favori. Il est si joli qu'il n'y avait pas grand'chose à faire pour le métamorphoser en Amour. Cette toile, de la couleur argentée et blonde particulière à Paul Véronèse, est de la plus parfaite conservation, et le temps n'en a altéré en rien l'harmonie.

Signalons aussi un beau *Portrait* d'homme du même maître.

Le *portrait du doge Andrea Gritti*, de Titien, grandeur demi-nature, est à la fois une belle chose et une chose curieuse. Gritti a son costume de cérémonie, comme s'il allait, du haut du *Bucentaure*, épouser l'Adriatique ; il porte la simarre en toile d'or et la corne dogale sortant d'un cercle de pierreries, ce qui, joint à son teint hâlé et comme brûlé par le feu des passions politiques, lui donne un air de ressemblance avec certaines idoles d'Asie. L'éclat fauve des ors et le scintillement des pierres sont rendus avec une merveilleuse intensité de couleur.

Sous ce titre un peu cherché : *les Charmes et les Satiétés de l'Amour*, Corrège a peint de son pinceau moelleux, fondu, qui semble dégager les corps de l'ombre et les amener à la lumière, deux beaux enfants nus, une fillette et un jeune garçon, dont l'un semble entraîner l'autre qui le suit comme à regret et voudrait bien retourner en arrière. La première est fraîche, souriante, comme illuminée d'illusions, d'espérances ; elle tient un bouquet de roses. Le second, pâle, défait, la bouche arquée par une moue dédaigneuse, exprime l'ennui et le désenchantement ; il secoue une touffe de pavots. Peut-être tout cela est-

il bien ingénieux et faut-il n'y voir que deux enfants, l'un joyeux, l'autre boudeur, dont le contraste suffit pour former un délicieux tableau. On sait avec quelle grâce, quelle séduction et quel charme Corrège savait peindre l'enfance, cet âge si difficile à rendre avec ses formes indécises, ses rondeurs, ses mollesses, ses plis de chair, ses fossettes, ses joues rebondies, ses grands yeux étonnés et ses cheveux follets dont les petites boucles frisent dans la lumière. Les enfants Jésus, les anges, les petits génies, les amours, les bambins, sont toujours caressés par Corrège de sa touche la plus suave et la plus tendre, et dans cette jolie composition se retrouvent toutes les qualités du grand maître de Parme.

Cesare da Sesto figure dans cette collection avec un groupe de deux enfants, comme Corrège. Ce sont les fils du Cygne et de Léda, *Castor et Pollux*, sortis de l'œuf maternel chacun avec une sœur : Castor avec Hélène, Pollux avec Clytemnestre. Ici le dessin est plus arrêté et rappelle la manière de Léonard de Vinci, seulement le coloris est plus clair et le modelé obtenu par des demi-teintes moins rembrunies. On ne saurait trop louer la grâce délicate de ces enfants divins. Bernazzano, collaborateur du peintre, leur a donné pour fond un agréable paysage égayé de fleurettes et d'oiseaux.

La *Visite de la Vierge et de l'enfant Jésus à sainte Élisabeth* du Parmeginiano est un tableau de petite dimension, mais de grande valeur, à nos yeux du moins. Ce maître charmant, espèce de Marivaux du Corrège, qui raffine la grâce, allonge l'élégance, donne de l'esprit au charme, nous a toujours beaucoup séduit. On sent bien qu'il outrepasse un peu l'agrément et tombe dans la manière, mais il est si fin, si svelte, si distingué, si aristocratique qu'on

lui pardonne. Quand il plaît, il ne plaît pas médiocrement.

Primatice, le décorateur de Fontainebleau, le dessinateur aux longues tournures florentines, est aussi, dans son genre, un maniériste de grand talent. Il est représenté, dans la collection, par un portrait en pied de *Diane de Poitiers*, l'idéal de la Renaissance, que le marbre de Jean Goujon a divinisé sous le transparent symbole de l'antique chasseresse. Ici Diane a renoncé à son croissant et se présente sous l'aspect et les attributs de Flore. Des amours et des petits génies lui offrent des fleurs. La scène a pour fond le portique du château d'Anet.

Mentionnons encore pour en finir avec l'école italienne, la *Vierge et l'enfant Jésus* de Francia, la *Femme adultère* de Sébastien del Piombo, un beau *Portrait* d'homme du Pontorme, et la *Parabole du diable semant de l'ivraie pendant le sommeil des travailleurs*, morceau d'un tel mérite que Géricault en a fait une superbe copie qui se trouve dans la même galerie à côté de l'original, après avoir longtemps appartenu à Eugène Delacroix.

Mais il n'y a pas que des Italiens dans cette galerie. Voici un magnifique portrait en pied de Philippe de Champagne, représentant *Armand Duplessis*, duc de Richelieu, cardinal ministre. Le cardinal se tient debout, décoré de ses ordres, avec sa robe rouge et son rochet de dentelles, au milieu d'un riche fond d'architecture. Sa physionomie hautaine et fine, son œil perçant, sa moustache de chat retroussée au-dessus de la lèvre, sa royale mêlée de poils gris, ses tempes qui s'argentent rappellent les traits bien connus du ministre de Louis XIII, mais avec une intensité de vie, une affirmation de vérité, et, comme on dirait aujourd'hui, un réalisme bien rare

dans les portraits de grands personnages, dont on reproduit plutôt le type officiel que l'expression intime. On dirait que le cardinal a donné au peintre de nombreuses séances. Les mains maigres, blanches et veinées, sont vivantes et pour ainsi dire personnelles. On sent qu'elles n'ont pas été faites de pratique ou d'après un modèle vulgaire, comme cela a lieu trop souvent.

De Philippe de Champagne, nous passons à Murillo, dont nous avons à signaler un petit chef-d'œuvre : *Saint Thomas de Villa-Nueva distribuant des aumônes*, esquisse terminée, ou, pour parler plus juste, tableau parfait, d'une couleur à la fois vigoureuse et fraîche, et d'un spiritualisme réaliste que seul posséda le grand peintre espagnol. Le saint animé d'une ferveur céleste, répand sa charité sur des mendiants, des malades, des infirmes, des nécessiteux qui se pressent familièrement autour de lui, sûrs qu'aucun d'eux ne sera rebuté, quelque hideux que soit son ulcère, quelque sordide que soit son haillon. Thomas de Villa-Nueva, debout sur un perron, domine ce groupe fourmillant, et la composition pyramide d'une façon pittoresque. Tous les voyageurs admirent à Séville le grand tableau dont celui-ci est la première pensée ou plutôt la réduction.

Si Claude Lorrain est le peintre ordinaire du soleil, Van-der-Neer est celui de la lune; la nuit lui appartient, il y règne en maître, elle n'a pas d'ombre ni de mystère qu'il ne sache pénétrer. N'est-ce pas une chose singulière que la nuit, dans laquelle notre globe baigne pendant tant d'heures, ait été si rarement reproduite? Elle a pourtant ses beautés, ses effets pittoresques, ses magies et ses séductions. On connaît bien des tableaux de Van-der-Neer, mais il en est peu qu'on puisse comparer pour l'im-

portance, la vérité et la perfection, à celui de la collection de M. le comte d'Espagnac. Dans un cadre beaucoup plus vaste que ceux où il se renferme habituellement, l'artiste a représenté avec un art merveilleux un site de Hollande, le bord d'un canal ou d'un étang : de grands arbres montent dans l'air brun de la nuit, découpant leurs feuillages sombres et leurs rameaux noirs sur un ciel où, parmi de grands bancs de nuages, dans une trouée de bleu profond, s'arrondit une large lune jetant ses pâles reflets sur les vapeurs, les feuillages et les eaux qu'elle écaille, çà et là, de paillettes d'argent; des oiseaux aquatiques sillonnent le miroir sombre de l'étang, et semblent vouloir gagner l'autre rive. On ne saurait trop louer l'art avec lequel le peintre a exprimé la fraîcheur, le calme et le repos de la nuit, et comme il a su conserver les rapports de valeur entre les objets dépouillés de leur coloration par l'absence de lumière; une vague clarté grisâtre circule entre les masses et leur donne leur perspective. En regardant ce tableau le vers de Virgile,

... per amica silentia lunæ,

vous revient en mémoire. Un tel chef-d'œuvre est digne d'un musée ou d'une galerie princière. La Hollande, certes, dans ses précieux cabinets, ne contient pas de Van-der-Neer plus parfait.

Un autre beau tableau qu'il serait regrettable de passer sous silence, c'est un paysage de Jean Looten, qu'on a peine à ne pas baptiser Hobbema, tant les arbres y sont dessinés avec vigueur et découpent hardiment leur feuillage détaillé et troué de lumière sur un fond de ciel clair et sur un lointain vaporeux qui se perd à l'horizon. De spirituelles

figures de cavaliers et de chasseurs animent cette entrée de forêt, où miroitent des flaques d'eau qui mettent de la clarté dans les tons sombres des premiers plans.

Rubens est admirablement représenté dans cette collection par une superbe esquisse de son grand tableau du *Martyre de saint Liévin*. On connaît cette composition si pleine de mouvement, de furie et de férocité : des satellites à formes herculéennes maintiennent dans une pose demi-renversée le saint à qui des bourreaux arrachent la langue avec des tenailles. Le grand peintre d'Anvers n'a pas reculé devant ces détails atroces du supplice; mais sa couleur splendide en voile l'horreur; la vie éclate dans cette scène de mort avec une force, une exubérance et un luxe qui font tout oublier. Tout vibre, tout palpite, les lignes remuent, les couleurs flamboient, et l'on croirait voir la scène à travers le léger tremblement de l'atmosphère. Cette esquisse peinte d'une main hardie, dans la hâte fiévreuse du premier jet, avec des couleurs étendues d'huile et transparentes comme les préparations de Rubens, laisse en plusieurs endroits deviner sous ses couches légères le dessin du sujet indiqué au crayon, puis repris à la plume. Des touches de pâte lumineuse, posées avec la certitude souveraine du grand maître, produisent un effet auquel le fini le plus extrême ne pourrait rien ajouter. La pensée de l'artiste est là tout entière.

Citons encore un portrait, vu jusqu'aux genoux, d'Érasme, le sage auteur de l'*Éloge de la Folie*, par Hans Holbein, peint avec cette religion de la vérité et cette science profonde qui se cache sous l'apparence d'un faire minutieux et naïf, qui atteint l'effet sans le chercher, et pénètre, à travers l'homme

extérieur, l'âme même du personnage. Quand on voit un portrait de Holbein, il semble qu'on en ait connu le modèle, tant l'artiste sait y imprimer une inoubliable personnalité.

Mentionnons aussi un *Saint Bruno* d'Eustache Lesueur, le Zurbaran des Chartreux. Le saint se livre à la prière avec une ferveur et une onction que l'âme religieuse de Lesueur était seule capable de rendre si profondément; pendant que le saint implore les grâces du ciel, une procession de moines au froc blanc défile dans le paysage et cherche dans cet âpre site l'endroit où doit se fonder la Chartreuse.

Une toile bien curieuse, c'est le *Portrait de Lantara*, par Chardin. On sait que Lantara, ce charmant et naïf paysagiste, qui savait si bien peindre les vues des environs de Paris, les bords de la Marne, les petits coteaux boisés, les étangs avec leurs légères brumes, et toute cette nature familière et modérée, comme dirait Sainte-Beuve, des environs de la grande ville, avait un goût très prononcé pour la dive bouteille et ne dédaignait pas le petit vin que les cabarets de banlieue versent dans leurs verres à côtes.

Chardin l'a représenté de grandeur naturelle dans son habit de droguet, goûtant d'un vin qui lui fait faire la grimace; son expérience de buveur lui dit que ce nectar un peu louche ne sera pas de garde. Rien de plus franc, de plus jovial et de plus vivant. Chardin, parmi l'art si joliment maniéré du dix-huitième siècle, avait su rester naturel, un peu rustique même, à la façon des bons Flamands.

L'enthousiasme de Diderot pour ce peintre si simple et si vrai, qui dut paraître excessif aux admirateurs de Boucher, de Fragonard et de tous les

petits maîtres français à la mode alors, nous semble aujourd'hui tout naturel, et les moindres morceaux de sa main se recherchent avec amour.

La Famille malheureuse de Prudhon est une note rare dans l'œuvre du peintre qui traita de préférence les sujets de grâce et de volupté, répandant sur les marbres antiques le clair-obscur de Corrége. Ici, il peint dans toute sa nudité une pauvre mansarde où le chef de la famille malheureuse, entouré de ses enfants en pleurs, expire dans un mauvais fauteuil, les genoux enveloppés d'un lambeau de couverture. Cette œuvre de mélancolie et de tristesse fut une des dernières productions du peintre qui, peu de temps après, termina par le suicide une vie désormais insupportable, sans avoir eu le pressentiment de la gloire posthume qui vint argenter sa tombe comme un rayon de lune.

Recommandons aussi une très belle esquisse de *la Vengeance divine*.

C'est un charmant tableau que le *Triomphe de l'Hymen*, de Greuze, peint pour le comte d'Artois. L'artiste y a mis sa grâce séduisante et sa tendresse de sentiment. Une troupe d'amours enlève de la maison paternelle une jeune fille qui résiste bien mollement à ses ravisseurs; avec sa maîtresse, la colombe favorite quitte le logis, et sur le seuil, la mère abandonnée pour l'époux, sanglote et répand des larmes.

Après Greuze, nous trouvons un superbe *Portrait d'enfant* par madame Vigée-Lebrun, d'une couleur claire, lumineuse et vivace comme la fraîcheur du jeune âge. La veste à la matelote, d'un rouge vif, est peinte avec une audace et une franchise de ton que nos prudents coloristes aux harmonies grises, à la palette neutre, n'oseraient pas risquer aujourd'hui.

Terminons par un chef-d'œuvre : un petit groupe en marbre de Houdon. Si l'artiste a merveilleusement exprimé dans sa statue de Voltaire la sénilité et la décrépitude vivifiées par une étincelle d'esprit, il n'excelle pas moins à rendre les grâces de l'enfance. Deux amours luttent ensemble ; l'un, le front ceint d'un bandeau qui presse sa chevelure, avec une écharpe de roses en bandoulière, tâche d'écraser du pied un cœur brûlant jeté à terre ; l'autre ému de pitié tâche d'empêcher cette action cruelle et repousse son compagnon qu'il tient enlacé de ses bras, mais le pauvre cœur est en grand péril. On pourrait voir dans ces deux enfants l'*Amour et le Caprice*. Ce qu'il y a de certain, c'est que jamais le marbre n'a été attendri par un ciseau plus souple, plus caressant et plus gracieux ; il y a sur cette dure matière comme une fleur de vie, comme un velouté de pastel.

Préface du *Catalogue* de la vente, 8 Mai 1868.

LA VENTE JOLLIVET

Voici une vente qui ne ressemble à aucune autre ; elle n'a pas ce caractère défini des exhibitions ordinaires de l'hôtel Drouot. Est-elle faite par un riche amateur qui se défait de sa galerie dont il est fatigué et que remplace désormais une autre fantaisie ? Évidemment non. On n'y trouve pas de ces tableaux célèbres des anciens maîtres, accompagnés de leurs généalogies et de leurs preuves de noblesse ; ni de ces toiles modernes naguère peu payées et dont la valeur, par une tardive justice, monte aujourd'hui à des chiffres énormes. Vient-elle d'un peintre, d'un sculpteur ou d'un architecte? Cela est difficile à dire, car les éléments qui la composent pourraient désigner également l'une ou l'autre de ces trois professions.

Le mystère s'explique par ce fait que l'artiste qui se sépare de ces choses belles et curieuses, pour jouir d'un repos bien mérité, a parcouru longtemps une triple carrière. Dans notre temps de spécialités de plus en plus rétrécies, où chaque art, chaque science, chaque métier se subdivise à l'infini, M. Jollivet, comme les grands maîtres de la Renaissance, a cru à l'unité de l'art. Il a pensé que l'in-

telligence ne devait pas se laisser circonscrire dans ces limites étroites, et que le même sens qui servait à comprendre la forme en elle-même, pouvait servir à l'exprimer par des moyens divers. C'était la doctrine du seizième siècle. Léonard de Vinci, Michel-Ange, Raphaël, sans parler de leurs prédécesseurs moins illustres, laissaient la brosse du peintre pour le ciseau du sculpteur où la règle de l'architecte. On ne trouvait pas étrange que ces grands hommes fussent aussi habiles à rendre la beauté sur la toile que dans le marbre. La main qui avait peint le *Jugement dernier* et le plafond de la Sixtine, pouvait, sans exciter de défiance, élever jusqu'au ciel la coupole de Saint-Pierre et poser le Panthéon sur le toit de l'énorme église. Cela semblait naturel. De ce qu'un maître avait du génie dans un art, on ne concluait pas qu'il dût être dénué de talent dans un art voisin. On permettait à ces riches natures des excursions sur tous les domaines. Ces multiples artistes étaient en outre poètes, ingénieurs, inventeurs. L'orfèvre Benvenuto faisait le *Persée* de la Loggia dei Lanzi à Florence, et la *Nymphe chasseresse* à Fontainebleau, et il écrivait ses Mémoires, qui sont un chef-d'œuvre. Toutes ces branches de l'art, poussées du même tronc, formaient des arbres d'une incomparable vigueur, dont l'ombre s'allonge encore sur nous.

Nous n'avons nullement l'intention d'établir entre M. Jollivet et ces maîtres souverains du seizième siècle une comparaison dont sa modestie souffrirait la première, mais nous voulons seulement constater une ouverture d'esprit, une variété d'aptitudes analogues. Ce qu'il a d'abord, et le plus sérieusement étudié, c'est la peinture; mais cette connaissance requise, il ne s'y est pas borné. Il ne s'est pas obsti-

nément enfermé dans son atelier en face de son modèle, quoiqu'il ait beaucoup et longtemps dessiné d'après nature et scruté dans toutes ses attitudes cette noble forme humaine qui est la matière même de l'idéal et en dehors de laquelle on ne saurait concevoir le beau. De nombreuses figures au crayon, de savantes études peintes témoignent chez lui d'un labeur assidu et d'une conscience qui ne se satisfait pas aisément. Il s'est assimilé à un haut degré la technique de son art ; mais sa curiosité a porté ses regards au delà, plus loin, dans d'autres directions. Très instruit, érudit même, l'archéologie l'a séduit par les côtés qui se rattachent à la plastique, et aussi par les questions de science pure. Frappé comme coloriste des beautés de l'architecture polychrome, il ne s'est pas contenté d'une admiration stérile, et ne s'est pas représenté par l'imagination seule, où d'après les planches de M. Hittorf, l'effet charmant que devaient produire des temples grecs colorés de teintes brillantes se découpant sur la sérénité du ciel attique. Un voyage dans les maisons exhumées de Pompéi ne lui a pas suffi, et il ne s'en est pas rapporté à M. Viollet-le-Duc sur la peinture intérieure des cathédrales ; il a bâti son rêve de ses mains et il l'habite. Si vous passez par hasard, cité Malesherbes, une paisible oasis qui s'ouvre dans la rue de Laval, presque vis-à-vis cette délicieuse façade où Lechesne a sculpté autour d'une fenêtre d'atelier la vie et la mort de l'oiseau, un poème de pierre qu'on ne se lasserait pas d'admirer s'il décorait un palais de la Renaissance en Italie où en Espagne, vous remarquerez assurément une maison charmante, d'un goût original et nouveau, qui brille comme un bouquet de couleurs entre les façades grises qui l'avoisinent. C'est le petit palais poly-

chrome que M. Jollivet s'est construit, pour son plaisir d'abord, et ensuite pour démontrer par un exemple la vérité de sa doctrine. Les Français ne sont pas naturellement coloristes. Le gris en toutes choses est leur nuance favorite ; habitués aux tons froids de la pierre, ils redoutent dans l'architecture les teintes variées des marbres dont les Italiens font un si heureux usage ; la couleur, pour tout dire, leur semble de mauvais goût, comme si dans la nature elle n'était pas toujours unie à la forme, et ils préfèrent, au risque de beaucoup d'ennui, une teinte abstraite et neutre, qui laisse prédominer la ligne. Dernièrement, quelques sobres essais de coloration, résultant de la diversité même des matériaux, dans la façade de l'Opéra de M. Charles Garnier, ont soulevé d'assez vives discussions. On a pris pour du mauvais goût moderne, ce qui était, au contraire, du plus pur goût antique.

M. Jollivet est allé plus loin, et il a franchement appliqué la peinture à l'architecture. Mais comme il avait pu voir à Venise et à Vérone, climats cependant moins destructeurs que le nôtre, les fresques de Giorgione, de Titien, de Tintoret, s'évanouir comme des ombres sur les façades des maisons et des palais, il chercha une peinture qui pût résister au soleil, à la pluie, au vent, à la gelée, à la neige, qui alternent si aimablement dans les pays *tempérés*. La peinture sur lave, au moyen de couleurs vitrifiables sous l'action du feu, offre l'inaltérable solidité de l'émail et on peut la dire éternelle, si un pareil mot a le droit de s'appliquer à un produit humain. M. Jollivet n'a nullement la prétention d'avoir inventé la peinture sur lave ; il l'a reçue avec une palette toute chargée de couleurs inaltérables ; mais il en a poursuivi l'application avec une curieuse

sagacité et une grande habileté pratique. D'élégants panneaux, des frises, des médaillons encadrés de fins ornements et contenant des figures, des fleurs, des fruits, des arabesques dans le goût des peintures du Vatican et de la Farnésine, décorent la façade de sa maison et lui donnent un air de vie, de richesse et de fraîcheur auquel nos murailles, froidement grisâtres ne nous ont pas accoutumés. Rien n'est plus charmant que ce jeu de couleurs, égayant les divisions tracées par l'architecture, et en remplissant avec bonheur les vides nécessaires. Il serait pédant d'éveiller à propos d'une simple maison d'artiste les souvenirs polychromes de l'Égypte, de Ninive, de la Perse, de la Grèce et de bien d'autres lieux, pour justifier une hardiesse qui paraît si neuve et qui est pourtant si ancienne; mais on peut alléguer que l'usage de bâtir des monuments tout à fait incolores ne remonte guère à plus de trois ou quatre siècles.

M. Jollivet, après cet essai si bien réussi, a été séduit par la peinture sur lave, pour laquelle, sans sans chimère aucune, il entrevoyait le plus bel avenir et de nombreuses applications. Dans la décoration extérieure et intérieure des monuments, des palais, des églises, la peinture sur lave devrait remplacer la peinture murale, à la fresque, à l'huile où à la cire, qui s'altère si vite, surtout dans nos climats humides. On peut obtenir des plaques de lave d'une grandeur considérable et dont quelques-unes, habilement réunies, formeraient le champ du plus vaste tableau. La pratique en est beaucoup plus facile et plus certaine que celle de la fresque ou de la cire. Un peintre de moyenne force n'aurait besoin que de quelques jours pour s'en assimiler les procédés et en pénétrer tous les secrets. Sa palette offre

une gamme de tons très étendue, qui permet de s'élever de la grisaille presque à l'intense coloration du vitrail. A chaque nouvelle cuisson on peut retoucher, glacer, accentuer, modifier l'action du feu et arriver si l'on veut, à l'extrême précision du fini, à moins qu'on ne préfère remplir de teintes plates un grand trait bien arrêté et modeler par des hachures. La lave accepte tout, et boit par ses pores la couleur vitrifiée, qui fait corps avec elle et s'y attache d'une façon indestructible ; l'acier même ne la rayerait pas. Derrière la large dalle cuite au feu des volcans, le mur rongé par le salpêtre tombe en poussière, croule en ruines, il n'importe, la peinture s'enlève comme un tableau accroché à une muraille et se place à un autre endroit jusqu'à ce qu'on ait réparé l'édifice. Si le procédé de la peinture sur lave avait été connu et pratiqué au temps de la Renaissance, nous aurions la *Cène* de Léonard de Vinci dans sa vierge intégrité, aussi fraîche, aussi pure que si le dernier coup de pinceau du maître venait d'y sécher, et telle encore elle serait dans mille ans, dans deux mille ans, car la lime du temps s'use et se brise sur cet émail inattaquable. Raphaël garderait toujours sa perfection harmonieuse sur les murs des Stanze et des Loges, et il suffirait d'une éponge pour essuyer la fumée des cierges qui rend presqu'invisible le *Jugement dernier* de Michel-Ange.

Une occasion sembla se présenter d'utiliser en grand la peinture sur lave. La décoration extérieure du porche de Saint-Vincent-de-Paul fut confiée à M. Jollivet. Il peignit dans de vastes panneaux, qui devaient encadrer la porte, les principales scènes de la Genèse, découpant sur fond d'or les verdures du paradis. Mais ce qu'on admire dans le Narthex de

Saint-Marc, où l'or de sequin étincelle d'un éclat fauve sous les cubes de cristal et entoure comme une auréole les figures des saints et des apôtres, parut bizarre à Paris, et d'une richesse qui contrastait d'une façon trop heurtée avec la nudité habituelle des monuments. On ne conserva de cette décoration que le sujet qui se trouve au-dessus de la porte. Si ce remarquable travail de peinture sur lave eût décoré une chapelle intérieure, il n'eût pas contrarié la routine si puissante en France, où toute nouveauté, fût-elle excellente et parfaitement pratique, est sûre d'être mal accueillie. Les mandarins du Céleste Empire ne repoussent pas plus obstinément tout ce qui s'éloigne des rites. Une conviction sincère et basée sur une étude approfondie ne se décourage pas aisément, et M. Jollivet se fit en quelque sorte l'apôtre de la peinture sur lave. Il est regrettable que sa propagande n'ait pas conquis plus de prosélytes ; car les artistes se sont ainsi privés, pour éviter quelques jours d'apprentissage, du moyen de rendre leurs œuvres éternelles, et de passer à la postérité la plus reculée avec tout le charme et toute la fraîcheur de leur coloris.

Les esquisses, les cartons très arrêtés, les compositions peintes par lesquelles se préparait le peintre à l'exécution sur lave, font partie de la vente. On y retrouvera toute l'histoire d'Adam et Ève, dont nous avons parlé tout à l'heure, et qui devait figurer sous le portique de Saint-Vincent-de-Paul. Tout ces travaux préalables sont faits avec un soin extrême, car M. Jollivet ne se met à l'œuvre que lorsqu'il est sûr de son fait ; l'exécution, bien renseignée, y gagne en liberté et en certitude. Sont comprises aussi dans le catalogue les peintures, études, dessins et copies du maître : *Christophe Colomb, la mort de*

Philippe II roi d'Espagne, l'*Intérieur d'une forge*, une *Halte de Bohémiens*, l'*Installation de la magistrature ;* des études peintes d'après nature ; des cartons coloriés pour les vitraux de Saint-Godard, où M. Jollivet s'est admirablement approprié le style des anciens peintres verriers. Parmi les dessins, on peut citer un dessin réhaussé de pastel, calqué sur la *Sainte-Famille* du Corrège, et qui reproduit avec un rare bonheur la suavité de l'original ; des croquis d'après nature très intéressants; des portraits d'artistes, de magistrats, d'une grande franchise de crayon ; des projets, des compositions qui témoignent d'une imagination variée et féconde, sachant mêler le sérieux du style à la grâce ornementale. Vous seriez bien étonné si la peinture sur lave ne figurait pas dans cette rapide énumération. En effet, voici un *Évangéliste* de la plus grande tournure ; un fragment d'un tableau de M. Jollivet dont on a gardé le souvenir, le *Massacre des Innocents*, dont le plus beau groupe a passé de la toile périssable sur la plaque indestructible ; un *Portrait* de la reine Victoria et du prince Albert, réunis dans le même cadre. Puis un grand nombre de compositions et de cartons pour les panneaux d'une maison où plutôt d'un *palazzino*, comme disent les Italiens, bâti par M. Jollivet à Deauville, cette création de M. le duc de Morny : allégories, enfants, petits génies, guirlandes de fruits et de fleurs dont le vif coloris doit produire sur place le plus charmant effet. Pour cette maison, dont il a tracé les plans, M. Jollivet, qui ne se contente pas d'être peintre et architecte, a modelé les ornements des chapiteaux composites, des fûts de colonnes losangés, des mascarons, des cartouches, des figurines, et même une délicieuse cheminée de marbre blanc. Pour rendre son

édifice complet, il n'a eu besoin de personne ; il l'a dessiné, peint et sculpté. Au besoin, il en ferait la monographie avec un vrai talent d'écrivain. Nous insistons sur ce caractère multiple, qui est l'originalité de l'artiste et qu'on retrouve partout chez lui, dans sa vie, dans ses habitations et dans ses œuvres.

La même diversité ondoyante et voyageuse se fait remarquer dans les objets d'art, les curiosités et les *bibelots*, comme on dit en style de bric-à-brac, qu'il a réunis et qui meublent cette maison si intéressante par elle-même. A côté de terres cuites antiques, d'antéfixes et de statuettes comme on en voit au musée Campana, on rencontre des bahuts, des dressoirs de la Renaissance finement sculptés et historiés de figurines élégantes, des stalles et des bancs du douzième, du treizième et du quatorzième siècles, aux panneaux précieusement découpés, qui semblent sortir d'une cathédrale ou d'une abbaye ; des armures anciennes et modernes ; un poignard persan au manche et au fourreau émaillés, d'une fabrication intéressante ; des lustres hollandais à boule et à branches de cuivre jaune, rappelant celui qui figure dans le tableau de la *Femme hydropique* de Gérard Dow ; des plats en cuivre gravé de style arabe ; des vitraux suisses avec leurs figures de lansquenets aux bizarres costumes, aux lambrequins extravagants, et leurs armoiries peintes de vives couleurs ; une petite collection de verres anciens ; des panneaux de vieux laque noir et or et de laque de Coromandel, où sur fond d'or se dessine avec un très faible relief, une chasse aux personnages brillamment coloriés, dont les têtes, nettement rendues, laissent voir la différence du type chinois et du type tartare ; des vases du Japon bleu et or, de fabrication ancienne et rare

des cornets, des vases carrés sur leur monture de bronze ou de bois d'aigle, des porcelaines de Chine, un service du Japon très complet, un paravent de sept feuilles couvert de curieuses peintures, des chaises Louis XIII à pieds tors avec leurs dossiers de cuir, de vieilles étoffes magnifiques, damas, lampas, brocatelles dont les plis se cassent si bien autour d'une colonne pour servir de fond à un portrait de Paul Véronèse ou de Van Dyck ; des tableaux anciens, un *Intérieur d'Église* de Peter Neef, des compositions et des études peintes de l'école Van Loo ; un cadre de miniature du commencement du seizième siècle, et mille autres menus objets trop longs à décrire. Ajoutez à cela des gravures, de grands ouvrages sur la polychromie, des vitraux chromolithographiés, des livres d'archéologie, des descriptions avec planches de l'abbaye de Jumièges et autres édifices historiques, le musée de Madrid, les œuvres de Delaroche photographiées, des aquarelles, des lavis d'architecture, des dessins coloriés de la maison de Deauville, et tout ce fatras pittoresque qu'un docteur Faust entasse dans son cabinet où son atelier.

Nous n'avions donc pas tort de dire, en commençant cette notice, que la vente de M. Jollivet ne ressemble à aucune autre. Il s'y trouve de tout, et c'est le résumé d'une vie qui ne s'est pas renfermée dans ce cercle de la spécialité d'où si peu d'artistes sortent aujourd'hui, quelque attrayantes que soient les séductions qui essayent de les attirer hors de cette limite que franchissaient jadis les génies aventureux.

Préface du *Catalogue* de la vente. 11-14 mai 1868.

LA COLLECTION DU COMTE DE ***

Pour les tableaux qui composent cette vente, il n'est pas besoin de se livrer à des recherches de provenance souvent laborieuses et discutables. Il en est qu'on se souvient encore d'avoir vu sur le chevalet même de l'artiste. C'est un bouquet choisi parmi les plus charmantes fleurs de la peinture moderne. Si c'est une noble passion d'assembler à grands frais les chefs-d'œuvre du passé et de demander aux Écoles anciennes les rares tableaux de maîtres échappés aux musées, aux palais, aux églises et aux grandes galeries, c'est un goût intelligent de distinguer, à mesure qu'ils se produisent, les ouvrages des peintres contemporains, d'y démêler les qualités que la postérité y reconnaîtra, d'apprécier des talents et des noms dont la gloire est en train de s'établir, exaltée par les uns, critiquée par les autres; de former son jugement soi-même au lieu d'accepter des réputations toutes faites léguées de siècle en siècle, et d'encourager la génération d'artistes avec laquelle on vit. Hélas! de ces peintres que nous appelions tout à l'heure contemporains, mot qui n'est vrai qu'un instant, combien ont déjà disparu! Cette collection, qui date d'hier, et dont le plus vieux tableau compte quarante ans à peine, peut citer déjà

bien des morts illustres : Géricault, Léopold Robert, Delacroix, Flandrin, Troyon, Rousseau, Bellangé. La tombe leur a donné la consécration, ils sont à leur tour des maîtres incontestés, des anciens bientôt, et leurs œuvres vont rejoindre au Louvre les tableaux des grands artistes d'autrefois qu'ils ont tant admirés et étudiés.

En réunissant dans son cabinet les œuvres des peintres vivants, on a l'avantage d'une certitude absolue, d'une intégrité parfaite. Pas de signature douteuse; on a vu, pour ainsi dire, la main de l'artiste la tracer au coin de son panneau ou de sa toile, que le cachet du talent ou la griffe du génie suffirait à désigner. Les fumées du temps n'ont pas étendu leurs voiles sur les couleurs; les tons ne se sont pas éteints ou carbonisés. Les variations de l'atmosphère, les fatigues des siècles n'ont pas usé ces délicatesses de la dernière touche, qui sont comme la fleur de la peinture. L'œuvre garde le jeune éclat, la juste harmonie et la fraîcheur vivace qu'elle avait sur le chevalet; l'artiste y est tout entier.

Nous commencerons cette rapide revue par ceux dont l'œuvre est désormais fermée et qui ont pour toujours laissé tomber la palette et le pinceau. Un Decamps de la plus haute importance attire l'œil tout d'abord. C'est un grand paysage d'Asie-Mineure d'un éclat de lumière prodigieux. Dans le ciel d'un bleu intense, flottent quelques nuages d'un blanc d'argent qui ressemblent à des éclats de marbre. Le soleil tombe d'aplomb sur une plaine déchirée de quelques crevasses crayeuses et recouverte d'un gazon brûlé, fauve comme une peau de lion; une ligne azurée de mer, rafraîchit un peu cette aridité brûlante et borne la plaine à l'horizon. Sur le devant, des roches, des térébinthes, des cyprès au feuillage

noir et métallique comme les verdures des pays chauds, bordent une route où cheminent des Arabes syriens à pied ou montés sur leurs chameaux, dont les raccourcis présentent ces profils bizarres et déhanchés que Decamps savait si bien rendre; leurs costumes pittoresques sèment de taches brillantes les tons rôtis de la campagne. Quelle solidité de pâte, qu'elle intensité de couleur, qu'elle vive compréhension de l'Orient! La sueur vous perle sur le front devant ce tableau, d'où semble sortir comme une haleine de fournaise.

Le *Chien blessé* est une merveilleuse étude brossée en pleine pâte avec une hardiesse et une furie d'exécution extraordinaires, d'un ton superbe et d'une touche pleine de fierté. Le fond se compose d'une pente de ravin ou d'un revers de fossé, mélange de pierres et de broussailles comme Decamps seul sait les faire.

Le *Piège à alouettes* appartient à cette première manière du peintre, limpide encore où l'huile prend parfois des transparences d'aquarelle. Les petits miroirs du piège scintillent, les chasseurs ajustent, et les oiseaux, éblouis de ce perfide éclat, tombent sous les coups de fusil. C'est un charmant tableau, fait avant le voyage d'Orient, et qui a comme un reflet de couleur anglaise. La lithographie l'a popularisé.

C'est une note rare dans l'œuvre de Delacroix, que celle donnée par le tableau des *Baigneuses* : Delacroix a la puissance, la passion, le mouvement, le drame. Il émeut, il étonne, il domine. Il est pathétique et terrible. Il joue avec l'ombre et la lumière; ses mains parcourent tout le clavier des tons; mais il a peu souvent sacrifié au charme. Non qu'il fût incapable de grâce, mais son tempérament l'empor-

tait dans l'orage. Ici, sous les fraîches verdures d'une Tempé idéale, dans une eau limpide et transparente, il a fait se jouer des nymphes, des baigneuses, des compagnes d'Armide d'une forme charmante, d'une couleur adorable, d'une élégance exquise ; rien de pareil à la grâce des forts quand ils se mettent à vouloir être séduisants. Si nous osions risquer un tel rapprochement, nous dirions que dans ce tableau, Delacroix est un Fragonard de génie.

Nous retrouvons bien vite le Delacroix du Maroc et de l'Orient dans l'*Arabe près d'une tombe*. L'éclat blanc du burnous, le vert des aloès et des cactus, la lumière pulvérulente des terrains, le ciel embrumé de chaleur, donnent une vive impression d'Afrique.

Dans le *Combat de chevaliers*, dont le ton rappelle la coloration claire des premiers *Giaours*, on sent une influence de Bonington. A son aurore l'École romantique, en peinture et en poésie, reçut un rayon d'Angleterre. — C'est une esquisse pleine de feu et d'esprit, et l'on pense, en la regardant, à l'*Ivanhoé* de Walter-Scott et aux passes d'armes du tournoi d'Ashby.

Un morceau précieux et que l'artiste aimait entre toutes ses œuvres, c'est la composition en grisaille de *Numa et Égérie*, exécutée dans les peintures murales de la bibliothèque du Corps législatif. La forme du pendentif donné par l'architecte est bizarre, mais le peintre en a tiré le meilleur parti. Cette contrainte même semble l'avoir servi. La nymphe qui donna d'aussi sages conseils au roi, et qui semble n'avoir été autre chose que la méditation dans la solitude, s'élève lentement du sein de la source, le bas du corps voilé d'une draperie. Les roseaux s'écartent et s'inclinent autour d'elle, et, la tête un peu renversée en arrière, elle parle à Numa, qui se

soulève à demi d'un tertre de gazon. Les rameaux penchés des arbres, projettent une ombre mystérieuse et dormante sur l'entrevue de Numa et de la nymphe, et la biche craintive, qui venait boire à la source, s'arrête surprise à la vue de ces deux figures, l'une surnaturelle et l'autre humaine. Jamais le maître n'eut un plus grand style, et cette esquisse, qu'on couvrirait avec les deux mains, produit l'effet le plus monumental. L'agrandissement de la peinture définitive n'y ajoute rien.

Le *Cuirassier* de Géricault appartenait à Delacroix. Ce peintre qui, lui aussi, faisait si bien les chevaux, était digne de posséder ce morceau superbe. Le cuirassier, vu de dos, immobile dans sa carapace de fer, l'épée haute, pesamment et carrément assuré sur sa selle, semble attendre pour partir l'ordre : *au galop*. On sent qu'à ce calme va succéder une charge furieuse, comme celle qui enlève les redoutes de la Moskowa. Quelle magnifique statue équestre que cette figure ! Ce n'est pas peint, mais sculpté et de la fierté la plus héroïque !

Le *Trompette* est aussi une très belle chose, et Géricault s'y montre, comme toujours, grand, énergique et simple.

Hippolyte Flandrin a deux compositions peintes ; dans l'une, *Moïse* fait le geste qui engloutit au fond de la mer ouverte, pour le passage des Hébreux, l'orgueilleuse armée de Pharaon. Les flots, suspendus un instant, s'écroulent sur les cavaliers et les chars de guerre. Le peuple d'Israël, agenouillé sur la rive, rend grâce au Seigneur. Dans l'autre, *Jésus donne les clefs à saint Pierre*, et les apôtres se séparent pour aller prêcher l'Évangile. Ces deux belles compositions font partie des peintures murales exécutées à Saint-Germain-des-Prés. On y retrouve

l'élévation morale, le beau style et le profond sentiment religieux qui caractérisent le disciple chér d'Ingres.

Léopold Robert ne fait pas toujours des brigands italiens, des moissonneurs de la campagne Romaine ou des pêcheurs de l'Adriatique. Dans la *Bénédiction de l'Abbesse* que reçoit une jeune novice agenouillée, il a saisi cette sobre couleur monacale, et ces tons bruns amortis qui composaient la palette de Granet.

Quel étonnement douloureux d'avoir à ranger parmi ces morts Théodore Rousseau, à qui son apparence robuste semblait promettre encore de si longs jours! Plusieurs de ses tableaux sont là et quelques-uns de ses meilleurs. L'un d'eux nous amène sur les lèvres ce vers de Victor Hugo :

Et de Chambord, au loin, là-bas, les cent tourelles.

Et en effet, c'est bien Chambord, avec ses clochetons et son architecture féerique qui s'élève comme un rêve entre des coulisses de grands arbres dans son abandon silencieux. Théodore Rousseau n'a rien fait de plus fin, de plus coloré, d'un caprice si spirituel et si poétique. Il y a quelque chose de Gainsborough et d'Old Crome dans cette couleur chaude et fraîche, dans cette touche pétillante et vive. Cela dut être fait en plein romantisme, en ce temps où la peinture semblait heureuse d'avoir retrouvé sa palette perdue dans l'atelier de David. Les *Approches de Barbizon*, ce village d'où les paysagistes ont chassé les paysans, nous ramènent vers la nature réelle et montrent le talent du peintre sous une autre face.

Meissonier, lui, est vivant, très vivant, et que

de chefs-d'œuvre il fera encore ! Quelle perle à placer dans l'écrin des plus précieux maîtres de Flandre ou de Hollande, que *le Peintre à son chevalet!* Avec quelle satisfaction intime l'artiste, se reculant un peu, le pinceau suspendu et la palette au pouce, regarde l'effet de la touche qu'il vient de poser. Certes, c'est un homme de talent et de conscience, et l'on pourrait acheter de confiance le tableau qu'il termine avec tant de soin ! Et quels charmants détails ! Cette tapisserie dans l'ombre, ce bahut sculpté, ce chevalet, cette chaise Louis XIII à pieds tors, sont de véritables merveilles.

Le *Bas-Meudon* de Français montre qu'il n'est pas besoin d'aller à cinq cents lieues pour trouver des sites charmants. On pourrait citer devant cette toile si fraîche et si printannière le vers délicieux du poète :

Et quand je dis Meudon, suppose Rivoli.

Comme cette eau où file un trait de lumière, semblable à un rayon de diamant sur une glace, est d'une adorable transparence ! comme l'air bleuâtre du matin joue à travers les tendres verdures qui revêtent le penchant des côteaux !

N'oublions pas une petite toile de François Millet, le peintre des paysans. C'est une fleurette des champs comme un bluet dans sa gerbe de glaneur. Sous de petits arbres légèrement feuillés, un jeune garçon est étendu dans l'herbe, avec un pied relevé, près d'un groupe de paysannes de son âge, auxquelles il semble parler. Cette idylle rustique prouve que la grâce n'est pas étrangère à ce talent robuste et sérieux jusqu'à l'austérité. C'est un des fins morceaux de l'artiste.

L'*Hallali* de Godefroy Jadin continue les Desportes et les Oudry avec plus de solidité peut-être, et cette intensité de couleur qui appartient à l'École moderne. Mentionnons aussi des *Dessous de bois pris à Fontainebleau*, et une *Nymphe* d'une blancheur corrégienne par Ruy Narciso Diaz de la Pena, ce magicien de la palette. Le *Cordonnier-Barbier* de Dillens prouve que la Belgique se souvient qu'elle a été la Flandre, et que la tradition des maîtres y vit toujours. Quant à Belly, le peintre voyageur, ses *Buffles se baignant dans le Nil* nous transportent en Égypte avec une parfaite illusion, tandis que Corot donne à Ville-d'Avray des lueurs et des transparences élyséennes.

Est-il besoin de signaler cette aquarelle de Decamps, les *Matelots catalans jouant aux cartes*, d'une couleur aussi vigoureuse que le tableau à l'huile le plus ardent de ton ? L'œil la trouvera de lui-même, ainsi que cette magnifique aquarelle d'Eugène Lami, le peintre et l'arbitre des élégances, qui représente le *Grand escalier de marbre de Versailles*, splendide cascade de soie, de velours, de brocart, que traînent les belles dames appuyées au bras des beaux seigneurs. La tête de *Charlotte Corday* par madame Herbelin, ce talent tout viril, la louera toute seule, et n'a pas besoin de nos éloges.

Préface du *Catalogue* de la vente. 17 décembre 1868.

TRENTE-QUATRE AQUARELLES DE ZIEM

Il n'est pas toujours nécessaire pour voyager de monter en wagon ou de prendre le bateau à vapeur, et la preuve en est que nous venons, sans quitter notre fauteuil, de revoir Venise, Marseille, la Méditerranée, Barbizon, la Hollande et même un coin de l'Égypte. La caravane sortait du Caire, et si nous ne l'avons pas suivie, c'est pure paresse de notre part, ou plutôt que le carton de M. Ziem n'allait pas plus loin. Trentre-quatre aquarelles remplissaient le portefeuille que l'artiste ouvrait à nos yeux et resplendissaient dans la chambre sombre qu'éclairait un pâle jour d'automne.

On sait que Ziem est compté depuis longtemps déjà parmi les plus illustres des *painters of water colours*, comme disent les Anglais, chez qui l'aquarelle est en grand honneur et qui en font des expositions spéciales ; sa gloire va de pair avec celle des Turner, des Bonington, des Stanfield, des Callow, des Cattermole, des Lewis, des William Wyld, des Prout, des Roberts, des Hildebrandt et autres célébrités du genre. Cependant, malgré la tournure exotique de son nom, Ziem est français, et il trempe aussi délibérément son pinceau dans le godet d'huile grasse que dans le verre d'eau pure ; la toile, les

panneaux ne l'effrayent pas plus que le carton bristol ou le papier torchon. C'est à la pratique de l'huile sans doute qu'il doit sa supériorité d'aquarelliste, car à la transparence il joint la solidité ; mais que sa palette soit de bois ou de faïence, il sait toujours y étaler la lumière.

Chaque artiste a une patrie idéale, souvent éloignée de son vrai pays; son talent s'y plaît comme dans une atmosphère propice et y revient à tire-d'aile dès qu'il est libre; c'est là qu'il s'épanouit et porte ses plus belles fleurs. La patrie de Ziem est Venise ; il peut bien la quitter, voyager et passer une saison à Constantinople ou ailleurs, mais c'est là que sa peinture a son domicile légal; elle habite sur la *Riva dei Schiavoni*, le palais de Canaletto et de Guardi, dont plus tard Bonington et Joyant furent les locataires. Aussi comme il est chez lui dans la ville des Doges ! comme il en connaît les canaux, les ruelles, les places, les traghets, les sotto-portico, les cours et les moindres recoins ! comme sa gondole file adroitement à travers les embarras et tourne avec précision les angles des rues d'eau ! La Vénus de l'Adriatique, qui sort à demi de la mer son corps blanc et rose, n'a pas de secret pour lui ; elle se laisse voir sans voile à son fervent adorateur.

Ziem ne voit pas seulement Venise en peintre, il la voit aussi en poète. Ni lord Byron, ni Musset ni George Sand, n'en ont mieux compris le charme mystérieux et la beauté fascinatrice. Il fait flotter son rêve sur la réalité, et, comme un amant, il trouve à sa maîtresse des grâces secrètes, des séductions inconnues. Il ne se contente pas de représenter bien exactement, selon les lois de l'architecture et de la perspective, les dômes, les églises, les palais de San Sovino, de Palladio, de San Michele, de

Tremigiano ; il leur donne une âme, il les fait vivre, il les enveloppe d'un charme, il les console de leurs splendeurs disparues par un sourire d'aurore, par un rayon de soleil ; il baigne d'une onde amoureuse et caressante leurs murailles dégradées, et il fait traîner dans l'eau comme des tapis turcs leurs reflets tremblants et diaprés de riches couleurs. Il a fait le portrait de sa ville chérie à toutes les heures du jour, des premières blancheurs de l'aube aux dernières rougeurs du soir, de face, de profil, de trois quarts, sous tous les aspects; jamais il ne s'en lasse, et sa passion, comme celle des vrais amoureux, ne connaît ni la satiété ni la fatigue. Cela ne nous étonne pas, nous avons été nous-même sous le charme. L'enchanteresse, pour nous avoir bercé quelques jours sur son sein, nous a laissé un long souvenir et comme une incurable nostalgie.

On va dans ces aquarelles du Ponte-da-Dona à Saint-Georges, des murs de l'arsenal à Canareggio, du jardin de Quintavalle à la chapelle de Murano ; on s'arrête dans le port de Venise aux embarcations pittoresques, on voit les *bragosi* byzantins, le palais Foscari sur le grand canal où demeurait Byron et où avaient lieu les régates que représentent les vieilles gravures, la Dogana avec ses colonnes d'ordre rustique et sa Fortune en équilibre sur la boule du monde, l'église de San Simeon et cette riva dei Schiavoni qui a pour angle la façade rose et blanche du palais ducal découpant ses palmettes de marbre sur le bleu tendre du ciel et qui s'étend du pont de la Paille au jardin Français, avec ses palais, ses maisons, ses églises faites à souhait pour le plaisir du peintre et sa foule étrange et bariolée de promeneurs.

Nous ne pouvons décrire ces aquarelles l'une après l'autre, cela nous mènerait trop loin, mais elles donnent la plus complète sensation de Venise. Ziem excelle à rendre ce ciel bleu et rose, cette lumière d'argent qu'on ne trouve que là et à Constantinople. Avec une goutte d'eau où se dissout une parcelle de couleur, il bâtit en quelques coups de pinceau une maison au crépi vermeil, avec balcon tréflé, aux poteaux d'amarres bariolés, aux cheminées évasées en turban; un palais d'architecture lombarde, aux façades où s'évanouissent les anciennes fresques de Giorgione; mais ce qu'il exprime mieux encore, c'est l'eau verte de la lagune, brisée en mille écailles de lumières et reflétant les caprices du ciel à travers les sillages et les remous des gondoles qui dérangent les silhouettes repercutées des palais.

De Venise nous rétrogradons vers Marseille, cette ville colorée qui, de son origine Phocéenne, semble avoir retenu un rayon de la Grèce. Le ciel est aussi bleu derrière ses maisons blanches que derrière le fronton du Parthénon; le soleil y chauffe la pierre aussi fort que le marbre du Pentélique, et la mer y roule des volutes d'un azur aussi foncé qu'au Pirée ou au cap Sunium. Ziem se plaît dans ce port hérissé de mâts, incendié de lumière, où les couleurs brûlent comme en Afrique; il plaque de soleil les murailles étincelantes, il fait dissoudre dans l'eau le lapis lazuli le plus vif de sa palette; il vaporise l'or et l'argent pour en composer l'atmosphère, et se joue avec bonheur dans ce flamboiement méridional; il monte sur les tartanes qui vont à la pêche, il suit la *cinche* de thons, et les vagues de ses aquarelles traînent les madragues où se prennent les dauphins. Quelle merveille d'éclat et de transparence que *le Port de Sausset*, que *le Vieux*

Port, que *les Balancelles espagnoles* débarquant des oranges! L'artiste fait des courses dans las Camarguas, ce delta où le Rhône aux multiples embouchures se donne des airs de Nil. Les chevaux sauvages traversent sa peinture d'un galop rapide, excités par le vent salé de la mer. Il nous montre *Martigues*, *les Saintes-Maries*, *Trinquetaille*, près d'Arles, la « mère des milles, » et, sur tous ces beaux sites d'un caractère si neuf et si étrange, il fait jouer tous les caprices de la lumière aux différentes heures du jour.

« A beau mentir qui vient de loin, » peut-on dire aux voyageurs; ces aurores si fraîches et si roses, ces midis si ardents, ces ciels si bleus, ces rochers qui ont l'air de pierres précieuses, ces palais pareils aux châteaux des contes de fées, tout cela est peut-être de votre invention, ou du moins vous nous les faites voir à travers des feux d'apothéose; montrez-nous un peu une nature que nous connaissions; et Ziem, comme s'il avait prévu cette incrédulité, nous prouve qu'il est aussi familier avec Fontainebleau que Dénéchaux lui-même le grand sylvain du lieu[1]. Quel réaliste, ne sachant faire que cela, a peint mieux que lui Barbizon? Voilà la plaine, et le verger, et le village par un beau temps, par la pluie, à l'aube, au crépuscule, au clair de lune, et cela avec une vérité étonnante. Voyez ces gris fins, ces verts tendres, ces terrains neutres, toute cette gamme éteinte et douce qui est celle de nos climats. Ziem sait se passer de ce soleil qui argente Venise et dore Marseille; il connaît comme pas un tous les maîtres-chênes de Fontainebleau.

1. C'est là, pensons-nous, une faute d'impression. C'est de Denecourt qu'il s'agit sans doute.
(*Note de l'éditeur.*)

La plaine de Harlem, *les moulins d'Amsterdam*, l'une avec son horizontalité sur laquelle pose un grand ciel, les autres avec leurs pittoresques collerettes de charpente, sont d'une admirable sincérité d'aspect; on se sent transporté dans le monde des Van de Velde, des Van der Neer, des Van der Heyden.

D'une aquarelle à l'autre, on fait des voyages au long cours, car nous voici en Égypte, sur le Nil, devant l'île de Philœ, à neuf heures du soir, quand le soleil disparaît dans les rougeurs embrasées du couchant, et, en retournant un peu sur nos pas, nous sommes au Caire, où nous assistons au départ de la caravane pour la Mecque. Cela nous étonne bien que Ziem ne se soit pas joint aux pèlerins pour aller visiter avec eux la pierre noire de la Caaba et le puits Zem-Zem ; mais il sait que les Orientaux n'aiment pas la peinture, car il s'est contenté de les regarder partir. Il nous donne là un Orient à lui, que n'ont vu ni Decamps, ni Marilhat, ni Delacroix, ni Belly, ni Gérome, car l'art n'est autre chose que l'art ajouté à la nature, et chez Ziem l'homme a une originalité qui se reflète sur les choses. D'instinct il choisit le point de vue particulier, l'effet rare, l'heure caractéristique, la couleur étrange et spéciale. Sa vérité a quelquefois l'air d'un paradoxe, mais elle n'en est pas moins exacte. Sur le fond réel de la nature, il fait chanter comme un chœur aérien les mélodies de la couleur.

Préface du *Catalogue* de la vente Ziem. 21 décembre 1868.

BENJAMIN DE FRANCESCO [1]

S'il est des artistes qui cherchent, par tous les moyens, le grand jour de la publicité et prennent autant de soin de leur renommée que de leurs œuvres, il en est d'autres que ce rayon trop vif effarouche et dont la modestie aime à se réfugier dans l'ombre ; la louange les gêne comme s'ils ne la méritaient pas ; ils s'excusent presque d'avoir du talent et rougissent d'une œuvre charmante comme d'un méfait. M. Benjamin de Francesco, le peintre napolitain, fut une de ces natures délicates et timides ; il ne répondait aux avances de la gloire qu'avec une extrême réserve. Il a fallu que la réputation vînt à lui et le relançât jusqu'au fond de sa retraite,

1. Benjamin de Francesco naquit au commencement de ce siècle, à Naples, patrie de Salvator Rosa. Doué d'un vif sentiment de la nature, impressionné de bonne heure par les magnificences de son pays natal, il se lia avec les frères Palizzi, et il fréquentait les nombreux artistes étrangers qui visitent chaque année Rome et Naples.
Ce furent les plages, si pittoresques et si animées, d'une contrée où tout est poétique, qui lui inspirèrent ses charmantes études, dont on reconnaîtra que plusieurs rivalisent heureusement avec les plus précieuses de Bonington. Mais, où il se montra sans rival, c'est dans les imitations de plantes et de fleurs, dans lesquelles l'artiste s'est identifié merveilleusement avec les plus fines délicatesses de ses modèles.

(*Note de l'éditeur.*)

autrement il ne serait pas allé à elle. L'art, l'étude, la familiarité de chaque instant avec la nature suffisaient à cet esprit d'élite, qui trouvait sa récompense dans le travail même. S'il l'eût voulu, il eût été célèbre en France comme les Achenbach et autres étrangers habiles, mais non plus que lui, à reproduire les scènes de la nature méridionale. Ses toiles importantes, ses grands paysages historiques sont disséminés en Italie et en Espagne. Naples en compte plusieurs, ornements des palais et des riches galeries. La collection pour laquelle nous écrivons ces lignes et que la vente va malheureusement disperser, car, réunie, elle formerait la plus brillante illustration d'un voyage à Naples, se compose d'études gardées dans l'atelier par l'artiste avec un soin jaloux, comme des notes prises sur nature, qu'il consulte en ses incertitudes, et où il trouverait des motifs de tableaux pour la vie la plus longue : la mort seule peut l'en séparer. Aussi M. Benjamin de Francesco vient-il de mourir il y a quelques mois à peine.

Ces études, qui sont de véritables tableaux, et que nous nommons ainsi parce qu'elles ont été peintes sur place et devant les objets qu'elles représentent, se divisent en deux séries parfaitement distinctes, et d'une qualité si différente qu'on les croirait de la main de deux peintres de talents opposés. La première contient des vues de Naples, de ses environs et de ses îles semées comme des bouquets sur son golfe merveilleux. M. B. de Francesco possède le don indispensable pour peindre ce radieux climat, le don de la lumière. Il a sur sa palette la gamme des harmonies claires, les bleus tendres, les violets d'améthyste, les blancs ensoleillés, les gris à reflet de perle, et ce vert glauque particulier au cactus et à l'aloès. Sans avoir besoin de repoussoirs

et d'ombres exagérées dans leur vigueur, il obtient d'étonnants effets de clarté ; il donne vraiment la note des pays chauds avec leur intense lumière blanche, leurs mers d'un bleu de saphir, leurs *ciels* d'un azur transparent, leurs terrains gris, leur poussière d'or et leurs fabriques d'un blanc de craie ou d'un jaune d'ocre. Cela semble naturel. Eh bien, c'est une qualité rare. Les artistes illustres qui ont peint sous ce beau ciel d'où pleuvent des rayons lumineux, semblent avoir fermé les yeux à ce frais enchantement. Salvator Rosa, l'Espagnolet, le Calabrese, sont des maîtres farouches, amis des teintes rembrunies et du bitume, qui ont entassé dans un seul de leurs tableaux plus d'ombre assurément que n'en contenait tout le pays. Cette obstination à ne pas voir ce qui est, nous a souvent étonné.

On peut dire de M. Francesco que c'est le peintre napolitain avec toute sa saveur indigène. Il excelle à rendre ces plages que vient baiser la mer amoureuse, où sèchent les filets, où les barques tirées à terre projettent leur ombre étroite sur les lazzaroni qui dorment ; ces rochers dont les stries retiennent les fruits d'or tombés des orangers et des citronniers ; ces montagnes aux plis gracieux que l'éloignement revêt d'un manteau de velours ; ces façades d'églises et de monastères sur lesquelles s'étale franchement la lumière et dont les pignons découpent, dans les niches à jour où les cloches s'agitent, des pleins-cintres d'azur ; ces maisons aux bannes rayées ; ces murailles que dépasse quelque verdure métallique ; ces osteries plafonnant de pampres leur portique à colonnes ; ces îles pareilles à des baigneuses s'essuyant au soleil, ces voiles glissant sur l'infini bleu comme des plumes de cygne, et à l'horizon cette légère fumée, signature du Vésuve.

En regardant les peintures de M. Benjamin de Francesco, on trouve faux le célèbre proverbe : « Voir Naples et mourir, » et l'on dit volontiers : « Voir Naples et vivre, » tant il y a de joie, de volupté et de bonheur dans ces horizons charmants si bien reproduits par l'artiste.

La via del Mercato est un tableau des plus curieux. Les hautes maisons à balcons saillants, à stores de couleur s'enfoncent dans la toile avec une illusion de perspective étonnante, rompant la monotonie des lignes par les linges suspendus aux fenêtres ; dans le milieu de la rue qu'encombrent des boutiques d'acquajoli et de frituriers, des étalages de fruits de mer et de légumes, des cuisines de macaroni, des pyramides de citrons et de tomates, grouille, avec un fourmillement lumineux, une foule bariolée, gesticulant, criant, que dérange à peine le passage des corricoli aux roues écarlates ; les figurines, spirituellement touchées, ont un mouvement si vif qu'elles en sont bruyantes ; il semble qu'on les entende babiller avec la volubilité du patois napolitain, et les motifs de la *Muette de Portici* viennent bourdonner à votre oreille.

Quelle vérité dans cette vue de *Chiatamone avec le château de l'Œuf*, dans ce *Port de l'Annunziatella*, dans cette vue du *Palais de la reine Jeanne* à Mergellina, et ce panorama de Naples pris de la *villa Reale!* Voici Torre del Greco, Castellamare, Ischia, Nisita, la rivière de Chiaja, la grotte de Pausilippe, la place de l'église à Vietri, Baia et son temple de Vénus, Pouzzoles et les trois colonnes de son temple de Jupiter Sérapis, Pompéi et ses ruines, la poissonnière du lac Lucrin, les rochers d'Amalfi, le mont Finestra, la vallée de la Cava, Portici, Sorrente, et tous ces sites délicieux qui s'épanouissent

autour de Naples ; ils revivent colorés, chauds, lumineux et brillants dans ces vives esquisses de M. Francesco, enlevées avec une certitude et une sûreté de main incroyables. Quelle vierge limpidité de ton, quelle franchise de touche! Tout est fait au premier coup. Sous le pinceau de l'artiste, la peinture à l'huile garde la fleur de la détrempe. Il a aussi cette science de la plantation et cette assiette que possèdent les décorateurs, et qui manquent souvent aux paysagistes. Ses édifices sont d'aplomb, ses ombres tombent juste, et l'on peut marcher sur ses terrains. L'artiste napolitain, on l'a dit déjà et l'on peut le redire, car c'est vrai, a quelque chose de la manière large et facile de Bonington, surtout dans les ciels, les eaux et les plages marines. Comme le peintre anglais, il sait remplir un cadre avec rien, et ce cadre n'est pas vide. Après avoir parcouru ces toiles, il nous semble revenir de Naples.

Maintenant, passons à la seconde série d'études. Chose étrange! cet artiste qui improvise d'une main si alerte et si sûre, distribuant ses tons par larges touches à effet est, en même temps, l'observateur le plus patient et le plus minutieux. Il s'assoit devant une touffe de plantes, un tronc d'arbre, un rocher, une broussaille, le premier coin de nature venu, et le voilà peignant avec autant de vérité, de scrupule et de talent qu'aurait pu y en mettre Delaberge, qui faisait soixante-quinze études pour un chardon; des bardanes, des mauves, des asphodèles, des ciguës, des orties, des coquelicots, des ronces, des lambrunches, des lauriers-roses, des aloès, des cactus, toutes sortes de folles herbes poussant à l'aventure dans les endroits déserts; des salicaires, des joncs, des nénuphars étalant leurs larges feuilles visqueuses sur l'eau en relevant leurs fleurs blanches et jaunes.

On ne saurait rien imaginer de plus délicat, de plus juste, de plus exact, de plus parfait; un botaniste nommerait sans hésiter chacune des plantes qui forment ces délicieux fouillis, d'une couleur tendre et charmante. Comme dans une eau-forte de Blery ou de Bodmer, on distingue, sans que le détail fasse tort à la masse, les nervures des tiges, les aisselles des branches et les dentelures des feuilles, le pédoncule des fleurs, tout l'infini de la nature regardée de près. C'est à la fois de la botanique et de la peinture dans le meilleur sens du mot, car, sur la précision, M. Benjamin de Francesco a su placer l'effet. Nous n'aurions jamais cru la vivacité napolitaine capable de cette patience hollandaise. Pour rencontrer de pareilles délicatesses, il faut remonter jusqu'à Otho Marcellis ou Abraham Mignon.

Préface du *Catalogue* de la vente. 26 mars 1870.

LA COLLECTION VILLAFRANCA

Il se présente rarement à l'admiration des connaisseurs une collection de tableaux ayant cette certitude d'origine, cette unité de but et ce cachet d'authenticité irrécusable. Parmi ces tableaux, tous peints sur cuivre et d'une conservation étonnante, huit sont de David Teniers et composent la première série; les douze suivants, formant la seconde, ont pour auteurs Van Herp, Gentil et Van der Meulen. Les uns et les autres sont encadrés de merveilleuses bordures d'une délicatesse inouie d'exécution, par J. Van Kessel. Mais d'où viennent ces chefs-d'œuvre inconnus? diront les amateurs toujours méfiants. Oh! ne craignez rien. Ils ont leurs papiers, leurs parchemins, leurs titres, leur généalogie comme des grands d'Espagne de première classe, qu'ils sont, en effet, dans la noblesse et dans l'art. Le garde des archives de la maison de Villafranca, don José Hojos, leur donne le certificat d'origine, que nous transcrivons en lui laissant sa forme héraldique. « Comme garde que je suis de la maison de Votre Excellence, j'ai examiné, par votre ordre, les documents qui peuvent avoir rapport avec l'origine des tableaux et des tapisseries des Moncada dans la maison. Il en résulte que, par le

mariage de Don Fernando d'Aragon et Moncada, huitième duc de Montalto et de Bivona, prince de Paterno, etc., etc., célébré l'an 1664, avec Dona Maria Teresa Fajardo et Rivera, septième marquise de Los Velez, sixième marquise de Molina et de Martorell, les tableaux et les tapisseries des Moncada vinrent à la maison des marquis de Los Velez. Leur fille, Dona Catalina d'Aragon, et Moncada Fajardo et Rivera, huitième marquise de Los Velez, septième marquise de Molina et neuvième duchesse de Montalto, épousa Don Fadrique Alvarez de Toledo Osorio, huitième marquis de Villafranca, cinquième duc de Ferdinanda, troisième marquis de Valeluego, etc... Dans le testament de Don Antonio Alvarez de Toledo, marquis de Villafranca, etc., daté du 15 février 1774, devant l'écrivain public, Miguel Tomas Paris, il déclare que son ayeule, Dona Catalina d'Aragon et Moncada, lui ordonna que les tableaux et tapisseries des Moncada fussent conservés dans le majorat de la famille où ils sont restés jusqu'à ce jour. »

Voilà des tableaux qui ont leurs passe-ports bien en règle, car il faut leur rendre cette justice qu'ils ne s'en sont pas servis pour courir le monde ; d'ailleurs, s'ils en avaient eu la fantaisie, ils n'auraient pu se la passer, étant enclavés dans le majorat, fixés pour toujours au mur féodal de la grande maison dont ils furent l'honneur et l'ornement, *vinculados* (enchaînés), comme dit l'énergique expression espagnole. C'est pour cela que tant de chefs-d'œuvre ont été si longtemps prisonniers au-delà des monts. Ce mot de Louis XIV : « Il n'y a plus de Pyrénées, » ne s'étendait pas jusqu'aux arts.

Des révolutions politiques, des changements de mœurs, l'invasion des idées modernes, ont rendu la

liberté à bien des œuvres remarquables condamnées jusqu'à présent à une obscurité relative dans de grands châteaux déserts et des palais abandonnés, que visitent à peine de loin en loin leurs nobles propriétaires. C'est le cas de la collection unique pour laquelle nous écrivons ces lignes.

Ces tableaux furent peints dans les années 1663 et 1664, par ordre de Don Ferdinand d'Aragon et Moncada, duc de Montalto et de Bivona, grand seigneur napolitain, descendant de la famille Moncada, qui maria sa fille Dona Catalina d'Aragon avec Don Fadrique Alvarez de Toledo, marquis de Villafranca, seigneur espagnol, et c'est ce mariage qui fit passer en Espagne, dans la famille des Villafranca, cette suite de peintures également intéressantes au point de vue de l'histoire. Don Ferdinand d'Aragon, en commandant ces peintures aux habiles artistes qui les exécutèrent, avait pour but de perpétuer la mémoire des hauts faits de ses aïeux. Il comptait des héros parmi ses ancêtres, et il en était fier, orgueil bien légitime. Ces Moncada chevaleresques avaient l'instinct de défendre, de sauver et de marier des reines. Et ce sont ces légendes, parfaitement authentiques, qu'on prendrait pour des épisodes d'*Amadis des Gaules* ou de *Florimart d'Hyrcanie*, qu'ont illustrées Teniers, Van Herp, Gentil, Van der Meulen, et que Van Kessel entoura de bordures peintes dont nul cadre ne saurait égaler la valeur.

Un court résumé des faits historiques est peut-être nécessaire à l'intelligence de ces compositions qui se succèdent, et forment suite comme les illustrations d'un livre dont on n'aurait pas le texte, et que les brèves inscriptions latines placées au bas de chaque cadre n'expliquent pas suffisamment. Nous

puiserons ces renseignements dans le livre publié
en 1657, par le père Don Giovanni Agostino della
Lengaglia, sur l'histoire et la généalogie de la
famille Moncada, et dédié à Don Louis Guillaume
de Moncada, prince de Palerme, duc de Montalto et
de Bivona, qui fut vice-roi de Sicile et de Sardaigne.
Les huit tableaux de Teniers représentent l'épisode
de la vie de Don Antonio Moncada, comte d'Aderno,
qui, se trouvant, en 1410, au service de la reine
Blanche de Sicile, fut nommé, par celle-ci et les
grands du royaume, général en chef pour combattre
les rebelles, commandés par Don Bernard Cabrera,
comte de Modica, qui était parvenu à bloquer la
reine dans son château de Palerme. Il la délivra,
réussit à l'embarquer et à la mettre en sûreté dans
la forteresse de Syracuse. Il attaqua ensuite les
rebelles, les dispersa, et pacifia la Sicile. Il remit
la reine Blanche sur le trône, laquelle, reconnais-
sante de si grands services, le combla d'hon-
neurs.

Dans la seconde série, peinte par Van Herp, Gen-
til et Van der Meulen, qui se compose de douze
tableaux, il s'agit encore d'une reine jolie, inno-
cente et persécutée. Ces Moncada semblent se don-
ner la mission de protéger et de sauver les reines en
péril. A leur héroïsme se joint une galanterie hau-
taine et soumise, bien digne d'une telle race. Ce
rebelle, Don Bernard Cabrera, comte de Modica,
était en même temps un amoureux : il en voulait
autant aux charmes de la reine qu'à son pouvoir.
Le palais pris d'assaut, il se coucha dans le lit de
Blanche, mais, ajoute finement le père Don Gio-
vanni Agostino della Lengaglia, la colombe était
envolée; il eut le nid et non l'oiseau. Ces conspira-
teurs éperdument épris nous plaisent, et la déclara-

tion d'amour à main armée a quelque chose d'héroïque : l'émeute-madrigal, Ovide n'avait pas prévu cela dans son *Art d'aimer*.

Passons à la seconde série, peinte par Van Herp, Gentil et Van der Meulen, encadrée comme la première de riches bordures dues au pinceau délicat de J. Van Kessel. Les tableaux qui la composent représentent un épisode de la vie de Don Guillaume Raymond de Moncada, troisième du nom, comte d'Agosta (1384). Ce seigneur sicilien, désirant le mariage de la reine Marie de Sicile avec Don Martin d'Aragon, petit-fils du roi Pedro d'Aragon, et la trouvant dans le château d'Ursino de Catane, prisonnière du comte Artal de Alagon, qui la voulait marier avec le duc Visconti de Milan, la délivra, la mit en sûreté dans son château d'Agosta, puis se rendit en Espagne, se présenta au roi Don Martin d'Aragon, et obtint de lui le mariage qu'il désirait. A son retour, il pacifia la Sicile, tant par la force que par la clémence, fut comblé d'honneurs et nommé grand connétable.

Avec ce court sommaire, les chapitres de ce roman, d'une scrupuleuse exactitude historique, deviennent aisément intelligibles, et l'intérêt des peintures, si remarquables par elles-mêmes, en augmente d'autant. Mais, diront les amateurs, qui ne connaissent, et ils sont bien dans leur droit, David Teniers le jeune que comme un peintre de kermesses et de tabagies, comment cet artiste, qui excelle à rendre des paysans de Flandre buvant de la bière dans des vidrecomes ou fumant de longues pipes de terre blanche, a-t-il pu exécuter pour un grand seigneur ces sujets héroïques si en dehors de sa manière habituelle? Cela n'est pas vraisemblable !

Une visite au musée royal de Madrid, si riche en tableaux flamands, les convaincrait bientôt de la possibilité d'une pareille anomalie. On y voit en effet une toile représentant une *Galerie de tableaux visités par des Gentilshommes*. Nous l'avons nous-même admirée sur place dans notre voyage en Espagne, et voici ce qu'en dit Louis Viardot, dont le témoignage n'est pas suspect : « En signant cette toile, Teniers écrivit à la suite de son nom : *Pintor de la Camera* (pour *Camara*) de S. A. S. Voici l'explication de ce sujet et de cette devise espagnole. L'Archiduc Albert, gouverneur des Pays-Bas pour l'Espagne, avait chargé notre peintre de lui composer non pas un cabinet d'amateur, mais une galerie de prince. Quand il eut rempli cette mission délicate à la satisfaction de son commettant, Teniers eut l'idée d'en perpétuer le souvenir par un tableau. On y voit l'archiduc, en compagnie de quelques seigneurs, entrer dans la galerie où Teniers, qui s'est également mis en scène, lui présente des dessins étalés sur une table. Du haut au bas des murailles sont rangés les tableaux de son choix, fidèlement copiés et réduits à des proportions microscopiques, mais où l'on reconnaît néanmoins, outre le sujet, la touche de chaque maître. La plupart de ces tableaux ainsi représentés sont connus, sont célèbres, et plusieurs d'entre eux se voient maintenant au musée de Madrid, près du cadre qui les réunit tous. Quant aux figures, qui sont des portraits, elles ont autant de vérité et beaucoup plus de noblesse que les personnages ordinaires de Teniers. Je n'ai pas besoin d'insister davantage sur la perfection et le prix de cette œuvre singulière, aussi originale sans doute et bien plus importante que la *Valencienne secourue* du Musée d'Anvers. A cette classe de

tableaux faits en dehors de l'habitude du maître, appartient aussi une série de douze petits cadres représentant tout l'épisode d'*Armide et Renaud* dans la *Jérusalem délivrée*, depuis les premiers enchantements de la magicienne pour séduire le héros chrétien, jusqu'à l'arrivée des deux chevaliers qui le rendent à la raison et à ses devoirs. Un tel sujet fut commandé sans doute à Teniers, qui se montre fort gauche dans cette peinture héroïque, et fort embarrassé de traduire gravement ces types de beauté et de noblesse, cette Vénus et ce Mars que lui fournissait l'épopée italienne. Mais sous la gêne du sujet, son pinceau conserve néanmoins toute sa liberté, tout son éclat, toute sa force, et c'est un curieux spectacle que cette lutte obstinée, et renouvelée douze fois, du peintre contre la nature, et d'une exécution puissante contre une composition manquée jusqu'au ridicule. »

Après cette citation, on ne s'étonnera plus de voir Teniers traiter des sujets historiques, et l'on comprendra pourquoi la commande lui en fut faite par Don Ferdinand d'Aragon et Moncada, duc de Montalto et de Bivona, comme à un peintre habitué à travailler pour les grands seigneurs d'Espagne et de Naples. Ce titre : *Pintor de la Camara de S. A. S.*, dit tout.

Si Teniers a pu être un peu ridicule, comme le dit fort bien Louis Viardot, dans la peinture des amours de *Renaud et d'Armide*, il s'est montré plein de tournure et de noblesse dans les *Gentilshommes visitant une galérie de tableaux*. Il en est de même de la série des compositions qui représentent les hauts faits d'Antoine de Moncada. Là, il ne s'agissait pas de nymphes et de petits génies mythologiques, mais bien d'êtres réels, posant les pieds sur le

27.

terrain où nous marchons, et dans ce cas, le peintre flamand retrouve toutes ses qualités. Teniers, s'il est plus à l'aise au cabaret, sait tenir convenablement sa place dans un salon, et il ne faut pas oublier que s'il regarde danser, boire et fumer les paysans, c'est le plus souvent par la fenêtre de son château. L'artiste a donc peint avec l'accent de nature, la finesse de coloris et la précision de touche qui le caractérisent, ces hauts personnages dans leurs habits de cour et leur harnais de bataille. Vêtus de soie et de velours ou bardés de fer, agenouillés sur les marches du trône ou lançant leurs chevaux à travers la mêlée des rebelles, il a su leur donner l'élégance et la noblesse convenables ; la reine et les dames qui l'accompagnent ont de la distinction et de la grâce, sans sortir de la réalité. Ce n'est pas de l'histoire académique, mais de l'histoire familière et vraie, dans le goût de Terburg lorsqu'il peignait le *Congrès de Munster.*

Ces huit tableaux sont charmants et de la plus amusante variété. L'action s'y déroule à travers un perpétuel changement de décors qui amène des intérieurs, des paysages, des marines, des vues de villes et de citadelles assiégées, favorables au talent du peintre, qui y déploie en toute liberté sa couleur facile, harmonieuse et brillante. Souvent, dans le coin de la composition, jappent quelques-uns de ces petits chiens épagneuls chers à Teniers, et qui pourraient au besoin servir de signature à ses tableaux. Ces compositions charmantes sont encadrées de bordures peintes par J. Van Kessel, qui a varié avec un goût parfait la nature des attributs selon la nature des sujets. S'agit-il d'une bataille : l'encadrement est encombré de casques, de cuirasses, de boucliers, de drapeaux, de canons et autres engins de guerre.

Le tableau représente-t-il une marine : toutes les productions de la mer, madrépores, coraux, coquillages, poissons des formes les plus étranges, diaprés de vives couleurs, méduses, pieuvres aussi bizarrement horribles que celles du roman de Victor Hugo, s'entremêlent dans la bordure. Le sujet a-t-il trait à une scène de luxe et de bonheur : Van Kessel fait reluire les splendides orfèvreries, entr'ouvre les coffrets à bijoux, suspend à des files de perles les médailles d'or, place avec d'heureuses symétries les vases de bronze et d'argent, et tout cela est rendu avec cette netteté étincelante, cette abondance et cette finesse de détail, ce brillant de couleur que personne n'a possédés à un plus haut degré. A travers ces attributs figurent des marbres simulés, statues ou bustes, et se jouent de petits génies d'une touche souple et grasse, où il est aisé de reconnaître la manière de Teniers et le souvenir des chairs roses de Rubens son maître.

En artiste docile qui se subordonne au tableau qu'il doit entourer de ces délicats ornements, Van Kessel accorde sa palette avec celle du maître qu'il enguirlande. Blond près de Teniers, il adopte une gamme plus grise lorsqu'il s'agit d'encadrer Gentil, et il sait rappeler, dans ses bordures, cette note de bleu d'outremer qu'affectionne Van Herp. Ces cadres ornementés d'un fini plus achevé que la plus précieuse miniature et d'une fécondité inépuisable d'invention, font honneur à Van Kessel et doublent le prix des tableaux qu'ils entourent.

Van Herp, Gentil et Van der Meulen ont raconté en douze compositions, la légende de Don Guillaume Raymond Moncada. Dans les figures de Van Herp, on sent le peintre habitué à l'histoire : ses groupes sont bien arrangés, son dessin est élégant et fier ;

ses ajustements, quoique peu romanesques, ont de la grandeur. Gentil, comme s'il voulait conformer son talent à son nom, a de la grâce et réussit particulièrement les personnages féminins. Van der Meulen, qui, du reste, n'a peint qu'un seul de ces douze tableaux, se reconnaît à l'air de noblesse de ses cavaliers, aux têtes busquées et aux croupes arrondies de ses genets d'Espagne, et aussi à cette pompe qui le rendait si propre à représenter les campagnes du grand Roi. Si sa signature ne se lit pas dans un angle du tableau, cherchez là sur la courroie qui ceint le poitrail du cheval piaffant à la gauche du spectateur, et vous la trouverez.

Comme si ce n'était pas assez de reproduire en peinture les mœurs des ancêtres, la famille a fait exécuter en tapisserie de Flandre six tableaux choisis parmi la collection. Ces tapisseries, d'une conservation magnifique, dont le temps n'a pas éteint la vivacité harmonieuse, sont dignes de recouvrir les parois des plus riches palais.

Quelques toiles de Coello, des services de Sèvres en pâte tendre, venant de la même provenance, font aussi partie de cette vente; mais parmi ces curiosités se recommande un petit bonheur du jour en bois de rose garni de plaques en vieux Sèvres et de cuivres dorés d'une admirable ciselure. C'est un bijou, c'est une merveille, et jamais, dans le joli style Louis XVI, si fort à la mode aujourd'hui, il n'a rien été produit de plus achevé et de plus pur.

(Préface du *Catalogue* de la vente. 21 avril 18..

LES FOUILLES DU MONT PALATIN[1]

Nous revenions d'Égypte par l'Italie, et en touchant à Rome, nous nous étions bien promis de visiter les fouilles du mont Palatin. Les rues de la ville éternelle offraient un aspect plus animé que de coutume ; de tous les coins du monde le Concile avait amené des archimandrites, des patriarches et des évêques, dont les costumes exotiques et les grandes barbes attiraient l'attention des artistes par leur caractère étrange. Mais ce n'était pas cela qui piquait notre curiosité. Nous regardions respectueusement passer ces personnages vénérables, accompagnés de leurs acolytes, qui se dirigeaient vers le Vatican ou l'église Saint-Pierre ; ils ne nous intéressaient pas : à Rome, malgré les chefs-d'œuvre de Michel-Ange, de Raphaël et de tant d'autres grands artistes, notre pensée a toujours été, malgré nous, préoccupée, non pas de ce qu'on voyait, mais bien de ce qu'on ne voyait pas.

1. Cet article certainement écrit en 1870, après le retour d'Egypte de l'auteur (décembre 1869) et avant la chute de l'empire, a paru pour la première fois en France, croyons-nous, dans le supplément littéraire du *Figaro* du 28 mai 1876. Une note accompagnant sa publication dans ce journal, semble indiquer cependant une autre mise au jour antérieure à celle-ci.
(*Note de l'éditeur.*)

Qu'y a-t-il sous ce sol lentement exhaussé par la poussière des siècles, où ont disparu peu à peu les ruines de tant d'édifices splendides? Cet enterrement des villes est une des choses les plus surprenantes et les plus inexplicables pour nous! Quel est le moment précis où l'habitant quitte, pour n'y plus revenir, la maison désormais abandonnée aux végétations de la solitude, aux chauves-souris, aux reptiles, en y laissant des statues de marbre, des bronzes et autres objets? Herculanum et Pompéi s'expliquent par la catastrophe du Vésuve, mais ici, quels sont les fossoyeurs qui ont enseveli le grand cadavre! Les Barbares, les incendies, les tremblements de terre, les inondations, les amas de détritus, les seigneurs qui se bâtissaient des tours avec les pierres des palais antiques, et surtout les constructions nouvelles superposées à la vieille ville!... A Constantinople, dans le quartier de Galata, le fossé des anciennes fortifications génoises ne se comble-t-il pas sous les savates éculées qu'on y jette? A Rome même, une colline,— le monte Testaccio,— ne s'est-elle pas formée avec des débris de pots? Quoi de plus impatientant que de sentir que l'on parcourt, sous la rue, une voie romaine où César, Auguste, Horace ou Virgile ont marché? Çà et là émerge, comme une pointe d'écueil, le haut d'une colonne engloutie à moitié ou aux trois quarts, indiquant un édifice, un temple peu à peu recouvert.

La plupart des monuments dégagés sont au fond d'une fosse soutenue de murs tout autour; aussi concevons-nous la passion des fouilles.

Quoi de plus amusant que de sonder la terre à l'emplacement présumé d'une construction antique, d'y pousser en tous sens des galeries, jusqu'à ce qu'on rencontre quelques fondations de murailles,

quelques chambres autrefois à fleur de sol, maintenant descendues, comme des caves, bien au-dessous du terrain moderne, avec des placages de zinc et des peintures conservant encore leurs couleurs? Si, par hasard, il allait se trouver là un beau groupe en marbre de Paros ou en airain de Corinthe, chef-d'œuvre apporté de Grèce et sauvé de la barbarie par un long enfouissement? A défaut de chef-d'œuvre, on se contente de chapitaux, de fragments de colonnes, de tuyaux d'hypocauste, de briques sigilées indiquant un nom d'empereur, d'un bout d'inscription révélant un détail inconnu. Avec quelle avidité on recueille tout ce qui peut jeter du jour sur la vie intime des anciens, que les textes laissent si obscure en tant d'endroits. Rien ne vaut, pour éclaircir les doutes, un témoignage matériel. Les auteurs contemporains, préoccupés avant tout d'idées générales, de rhétorique et d'éloquence, évitaient comme oiseuses les notions précises, et, d'ailleurs, était-il nécessaire de peindre avec particularité ce qui alors était familier à tout le monde, ce qu'il suffisait d'indiquer rapidement par un mot?

Le mont Palatin était, pour les Romains, le lieu sacré, le berceau même de la patrie, le point central d'où leur grandeur avait rayonné sur le monde. La mythologie s'y fondait avec l'histoire, fabuleuse encore. Près de l'escalier et de la caverne de Cacus, vaincu par Hercule, le grand dompteur de monstres, se trouvait le Ruminal, ce figuier qui avait projeté son ombre sur les nourrissons de la louve. On y voyait aussi le Lupercal, tanière de la bête fauve, dont les mamelles d'airain avaient allaité Romulus et Rémus, le tombeau d'Acca, leur mère adoptive, et l'étable du berger Faustulus, qui leur

avait servi de père, les pères divins ne s'occupant pas beaucoup de leurs enfants. Les origines mystérieuses et profondes, que la critique nia plus tard sans y rien substituer, étaient acceptées là avec vénération par la foi populaire. C'était la Rome primitive, la Rome carrée que les Gaulois incendièrent et dont l'emplacement resta toujours l'objet d'un culte.

Penser à retrouver cette Rome si perdue, si enfouie dans les ténèbres du sol, si écrasée sous les constructions de la Rome impériale et de la Rome chrétienne serait une pure folie, un desideratum archéologique auquel il faut décidément renoncer. Il est encore bien assez difficile, dans cet immense tas de décombres remué tant de fois, parmi ces substructions oblitérées ou remaniées à diverses reprises, de désigner d'une façon plausible les places qu'occupaient ces palais, ces temples, ces édifices si fastueux, depuis la simple maison d'Auguste, agrandie par lui-même, jusqu'aux palais de Tibère, de Caligula, de Néron, de Domitien, incendiés, puis rebâtis, développés par Commode, Héliogabale, Alexandre Sévère. Sur tous ces écroulements, élevez les forteresses du moyen âge, les couvents, les églises, les villas, et vous comprendrez aisément que l'érudition la mieux renseignée ait de la peine à s'y reconnaître. Quoique les textes soient formels, il est difficile de s'imaginer que tant de monuments aient pu tenir dans un espace relativement si restreint. On a la même sensation en parcourant l'acropole d'Athènes, que dominent les restes superbes du Parthénon, des Propylées, de l'Erechteum et du Pandrosion. On se demande comment s'arrangeaient sur cet étroit plateau les édicules, les groupes et les statues décrits par Pausanias.

Les jardins Farnèse, qui couvrent la colline du Palatin, ont été acquis par l'empereur Napoléon III, et la direction des fouilles, continuées dès lors régulièrement, a été confiée à M. le chevalier Pietro Rosa, archéologue distingué, connu par d'excellents travaux sur les antiquités du Latium.

M. Rosa parvint à fixer la place des temples de Jupiter Stator et de Jupiter Victor, et à indiquer les endroits où s'élevaient les palais des différents Césars, encastrés les uns dans les autres d'une manière presque inextricable par des remaniements successifs. Il découvrit ainsi un torse de femme, merveilleux travail grec, et deux bustes d'impératrice dont un unique. Nous parcourûmes, guidés par l'obligeante érudition de M. le chevalier Rosa, ces vestiges plus intéressants au point de vue de l'histoire qu'à celui de l'art, car il ne reste de ces édifices que des fondations, des arcs de briques, des substructions massives, des voûtes, des fûts de colonnes marquant le tracé des portiques, quelquefois deux ou trois colonnes entières et debout encore, comme dans l'endroit qu'on désigne sous le nom de bibliothèque. Dans ces ruines, la beauté n'existe plus, et il faut le savoir d'un architecte, pour remettre debout, par une rapide restauration idéale, tous ces fragments épars. Mais on venait d'exhumer une maison antique remontant à peu près au premier siècle, et réunie plus tard à l'ensemble des constructions, et, dans cette maison, mieux conservée que les autres ruines, deux chambres dont les murailles étaient couvertes de peintures importantes qui n'ont pas trop souffert de leur long enfouissement.

Il est resté debout assez d'édifices, on a retiré du sol assez de statues en marbre ou en bronze pour qu'on puisse se faire une idée exacte de l'architec-

ture et de la sculpture des anciens à différentes époques et en divers pays. Mais leur peinture s'est évanouie sans laisser aucune trace. Le fronton du Parthénon, quoique mutilé, atteste le génie de Phidias, mais que penser d'Apelles, de Pharasius, de Zeuxis, de Timanthe, de Protogène, de ces peintres illustres dont les rois d'Asie, les empereurs et les riches patriciens de Rome, qui s'y connaissaient, payaient les tableaux à des prix fabuleux ? A en juger par la statuaire, la peinture devait avoir chez les Grecs un haut point de perfection. Quel aspect avait-elle? Comment ces artistes, pour qui la forme n'avait pas de secrets, entendaient-ils la couleur, la perspective et le clair obscur ? Les descriptions de Pline l'Ancien ne nous apprennent pas grand chose à ce sujet. Il prodigue les détails puérils et ne dit rien de précis. La découverte des bains de Titus, plus tard celle d'Herculanum et de Pompéi, firent présumer ce que pouvait être la peinture des anciens. Mais ce ne sont, après tout, que des décorations d'appartements exécutées d'une manière expéditive par des artistes d'ordre inférieur. C'est comme si l'on essayait de se figurer ce qu'étaient les tableaux de Léonard de Vinci, de Raphaël et du Corrège, d'après les papiers à personnages des salles à manger. Cependant on reconnaît un goût supérieur dans l'élégance des motifs, dont quelques-uns doivent avoir été empruntés à des chefs-d'œuvre originaux disparus.

Aussi notre curiosité était-elle vivement excitée lorsque nous descendîmes les degrés qui mènent aux chambres récemment découvertes. La première de ces deux chambres est couverte de décorations qui ne sont pas encore tout à fait débarrassées de la croûte de limon que les siècles y ont déposée ; mais

la seconde renferme des peintures parfaitement visibles et d'une conservation vraiment surprenante.

Les parois sont enduites de ce rouge antique dont le ton fait si bien ressortir les panneaux décoratifs.

Sur chaque muraille se dessine un édicule, avec une architrave, une frise et une corniche décorées d'ornements délicats servant de cadres à deux peintures qui n'ont pas moins de deux mètres quarante-cinq centimètres de hauteur, sur un mètre soixante-cinq centimètres de largeur.

Un de ces tableaux représente Galathée qui fend la mer, assise sur le dos d'un cheval marin dont elle tient le col enlacé de son bras, dans une pose d'une gracieuse élégance. Tout en fuyant, elle tourne à demi la tête vers Polyphème, qui se prépare à lancer un quartier de roche sur le malheureux berger Acis. Un petit amour perché sur l'épaule du Cyclope paraît exciter sa jalousie et l'engager à la vengeance, tandis que d'autres petits amours, voltigeant çà et là, semblent intercéder pour les jeunes amants.

L'autre représente l'enlèvement d'Io par Mercure. Io n'a pas encore été transformée en génisse, et les formes de son corps charmant sont revêtues d'une couleur étudiée en vrai, qu'on trouve rarement dans les figures décoratives où l'artiste se contente d'un ton local et sommaire relevé de quelques hachures pour indiquer les ombres. Cette Io est modelée avec beaucoup de finesse, et les deux personnages qui l'accompagnent, Hermès et le jeune homme armé d'une courte épée, sont de la plus grande tournure et du plus beau style.

De petits sujets, représentant des femmes à la toilette et des sacrifices d'une exécution supérieure à

toutes les trouvailles de Pompéi se distribuent de chaque côté des grands tableaux. Mais ce qu'il y a de plus singulier et de plus inattendu, c'est une fausse fenêtre peinte en trompe-l'œil sur une des murailles pour faire symétrie à une porte donnant accès dans une autre chambre. La fenêtre, ainsi ouverte, laisse voir en perspective une rue de Rome avec ses maisons à colonnettes et à balcons, où des femmes s'accoudent pour regarder les passants. Une jeune fille sort d'une maison, suivie d'un enfant qui porte une corbeille de fleurs ; une femme presse le pas comme pour la rejoindre, et du haut d'un autre balcon, un homme se penche attentif aux démarches de la jeune fille. Rien ne surprend plus que cette fenêtre ouverte subitement sur l'antiquité, d'où l'on voit Rome comme si l'on était un contemporain d'Auguste.

Certes, ce n'est pas là encore l'œuvre d'un maître de premier ordre, un de ces tableaux sur bois de laryx femelle, qui se conservaient précieusement dans la pinacothèque des propylées ; mais les peintures de cette maison sont dues au pinceau d'un artiste plus habile que celles qu'on a découvertes jusqu'à présent à Pompéi. Les parties nues du corps d'Io ont un mérite d'exécution qui manque à la plupart de ces panneaux décoratifs, et l'on peut se faire une idée, d'après cette figure, de la manière et des procédés des grands peintres de l'antiquité.

Dans l'un des petits tableaux qui accompagnent les sujets mythologiques dont nous avons parlé, un sacrifice est représenté. Une femme, d'un aspect majestueux, assise sur un trône, semble présider à la cérémonie. Des servantes versent l'eau d'une amphore dans un vase de verre dont la transparence est parfaitement rendue, et un jeune enfant apporte

un agneau posé sur son col, comme la brebis du bon Pasteur, sujet tant de fois répété dans les catacombes. Tout cela est touché avec un esprit étonnant.

Dans une pièce voisine, au-dessus de la porte, nous avons remarqué un grand vase de cristal rempli de fruits qu'on aperçoit à travers ses flancs et plafonnant avec une grande justesse de perspective, comme l'exige sa situation élevée. Le vase et ces fruits font penser au célèbre *Bocal d'olives* de Chardin.

L'exécution en est grasse, libre et puissante. C'est un excellent tableau de nature morte qui, détaché du mur et encadré, tiendrait parfaitement sa place dans une galerie, auprès d'un *bodegon* de Velasquez. La Galathée, sur son cheval marin, fournirait à un sculpteur le motif d'un groupe charmant et l'effet de la fenêtre ouverte ne serait pas mieux rendu par un décorateur d'opéra.

Toutes ces peintures sont à l'encaustique, c'est-à-dire délayées avec de la cire et incorporées à l'enduit de la muraille par des fers chauds qu'on promenait dessus lorsqu'elles étaient finies, ce qui leur donne un onctueux que n'ont pas les simples détrempes et leur assure une durée qui n'a de limite que celle même du mur.

D'autres chambres se déblayent et promettent de nouvelles richesses. Pour nous, il n'est pas de plaisir plus vif, de sensation plus étrange que de nous promener dans ces habitations exhumées qui ont gardé les formes de la vie antique. C'est comme si l'on marchait au milieu du passé rendu visible et palpable. On remonte en quelques minutes le cours de vingt siècles. On reprend le temps où il en était à l'époque d'Auguste ou de Tibère. Ces hommes

disparus dont parle l'histoire reprennent une sorte de réalité.

Il semble qu'ils vont déboucher par cette porte, drapés dans leurs toge bordée de pourpre. Ils dormaient dans cette chambre, mangeaient dans cette autre, causaient et recevaient leurs clients sous ce portique; c'est par cet escalier qu'ils descendaient au Forum. L'illusion est si forte qu'on se croit leur contemporain ; mais on se heurte à quelque anglaise en lunettes bleues, et le rêve s'envole.

<div style="text-align:right">1870.</div>

<div style="text-align:center">FIN</div>

TABLE DES MATIÈRES

Statistique du département de l'Ain.................... 1
Histoire de la marine, par E. Sue..................... 17
Les Contes d'Hoffmann............................. 41
A propos du bénéfice de mesdemoiselles Elssler........ 51
Shakspeare aux Funambules........................ 55
Les Beautés de l'Opéra............................. 69
 Les Huguenots................................ 71
 Giselle ou les Wilis........................... 95
 Le Barbier de Séville.......................... 111
 Le Diable Boiteux............................. 128
 Norma.. 151
Gavarni... 169
 Les enfants terribles.......................... 179
 Les Actrices de Paris......................... 183
 Les Lorettes.................................. 187
 Les Etudiants de Paris........................ 191
Plastique de la civilisation......................... 197
Les Noces de Cana (gravure de M. Z. Prévost)......... 205
Les Marionnettes................................... 215
Meissonier... 227
Dessins de Victor Hugo............................. 243
Les Gladiateurs.................................... 255
Les Bonaparte...................................... 265

La Collection d'Espagnac 269
La vente Jollivet. 281
La Collection du comte de ***..................... 291
Trente-quatre aquarelles de Ziem................... 299
Benjamin de Francesco.............................. 305
La Collection Villafranca.......................... 311
Les fouilles du Mont-Palatin....................... 321

FIN DE LA TABLE DES MATIÈRES

Extrait du Catalogue de la **BIBLIOTHÈQUE-CHARPENTIER**
à **3 fr. 50 le volume**
EUGÈNE FASQUELLE, ÉDITEUR, 11, RUE DE GRENELLE

ŒUVRES DE THÉOPHILE GAUTIER

Poésies complètes. 1830-1872. 2 vol.
Émaux et Camées. Edition définitive, ornée d'une eau-forte par J. Jacquemart..... 1 vol.
Mademoiselle de Maupin ... 1 vol.
Le Capitaine Fracasse...... 2 vol.
Le Roman de la Momie 1 vol.
Spirite. Nouvelle fantastique.. 1 vol.
Voyage en Russie. Nouvelle édition.................. 1 vol.
Voyage en Espagne (Tras los montes).................. 1 vol.
Voyage en Italie.......... 1 vol.
Romans et Contes 1 vol.
Nouvelles................. 1 vol.
Tableaux de Siège......... 1 vol.
Théâtre 1 vol.
Les Jeunes-France, romans goguenards, suivis de Contes humoristiques........... 1 vol.
Histoire du romantisme.... 1 vol.
Portraits contemporains ... 1 vol.
L'Orient.................. 2 vol.
Fusains et Eaux-Fortes..... 1 vol.

Tableaux à la plume........ 1 vol.
Les Vacances du Lundi...... 1 vol.
Constantinople............. 1 vol.
Les Grotesques 1 vol.
Loin de Paris.............. 1 vol.
Portraits et Souvenirs littéraires 1 vol.
Le Guide de l'Amateur au Musée du Louvre......... 1 vol.
Souvenirs de théâtre, d'art et de critique............. 1 vol.
Caprices et Zigzags........ 1 vol.
Un trio de Romans. — Les Roués innocents.— Militona. — Jean et Jeannette....... 1 vol.
Partie Carrée 1 vol.
Entretiens, Souvenirs et Correspondance, recueillis par E. Bergerat........... 1 vol.
La Nature chez elle. — Ménagerie intime 1 vol.
Victor Hugo, par Théophile Gautier................. 1 vol.

PETITE BIBLIOTHÈQUE-CHARPENTIER
FORMAT PETIT IN-32 DE POCHE, A 4 FR. LE VOLUME

Chaque volume orné de deux ou plusieurs eaux-fortes par les principaux artistes

Reliure pleine, veau grenat, poli, tranches dorées........ 8 fr. »
— demi-veau, tranches dorées................... 6 fr. 50
— Empire, tête dorée.......................... 6 fr. »

M^{lle} de Maupin, avec quatre dessins de M. Eugène Giraud. 2 vol.
Fortunio, avec deux dessins de Théophile Gautier, reproduits en fac-similé...... 1 vol.
Les Jeunes-France, avec deux dessins de Théophile Gautier, reproduits en fac-similé.................. 1 vol.
Mademoiselle Dafné, avec deux eaux-fortes de Jeanniot 1 vol.

Émaux et Camées, avec deux dessins et un portrait de l'auteur gravés à l'eau-forte d'après les aquarelles de M^{me} la princesse Mathilde... 1 vol.
Le Roman de la Momie, avec deux dessins de Lecomte du Nouy, gravés à l'eau-forte par Jasinski............. 1 vol.

11130. — L.-Imprimeries réunies, rue Saint-Benoît, 7, Paris.

www.ingramcontent.com/pod-product-compliance
Lightning Source LLC
Chambersburg PA
CBHW071620220526
45469CB00002B/418